Wandmalerei
des 13. bis 16. Jahrhunderts
am Mittelrhein

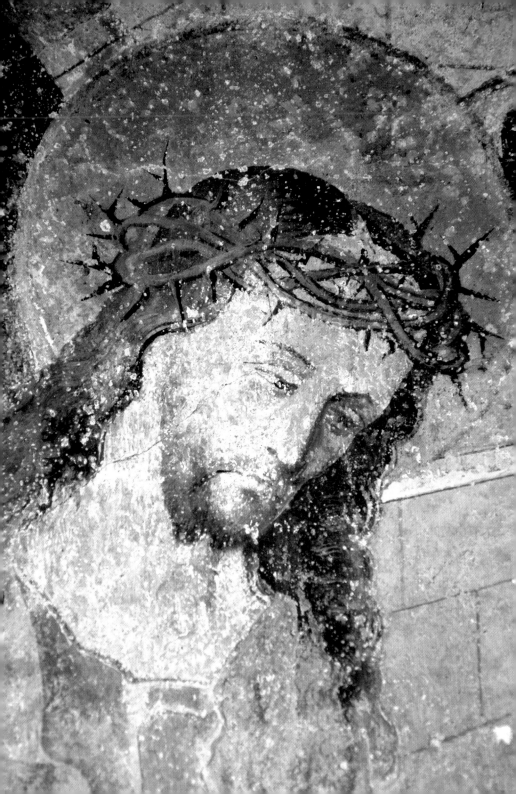

Susanne Kern

Wandmalerei
des 13. bis 16. Jahrhunderts
am Mittelrhein

SCHNELL + STEINER

Abbildung der vorderen Umschlagseite: Niedermendig, St. Cyriakus, Nordwand
Frontispiz: Oberwesel, St. Martin: Detail aus der Darstellung Ecce Homo
Abbildung der hinteren Umschlagseite: Eltville, St. Peter und Paul, Turmuntergeschoss: Engel mit Arma Christi

Für Stephan
Sophia, Simon und Johanna

Bibliografische Information der Deutschen Nationalbibliothek:
Die Deutsche Nationalbibliothek verzeichnet diese Publikation in der
Deutschen Nationalbibliografie; detaillierte bibliografische Daten
sind im Internet über http://dnb.dnb.de abrufbar.

1. Auflage 2015
© 2015 Verlag Schnell & Steiner GmbH, Leibnizstraße 13, 93055 Regensburg
Umschlaggestaltung: Anna Braungart, Tübingen
Satz: typegerecht, Berlin
Druck: Erhardi Druck GmbH, Regensburg
ISBN 978-3-7954-2738-2

Alle Rechte vorbehalten. Ohne ausdrückliche Genehmigung des Verlags ist es nicht gestattet,
dieses Buch oder Teile daraus auf fototechnischem oder elektronischem Weg zu vervielfältigen.

Weitere Informationen zum Verlagsprogramm erhalten Sie unter:
www.schnell-und-steiner.de

Inhalt

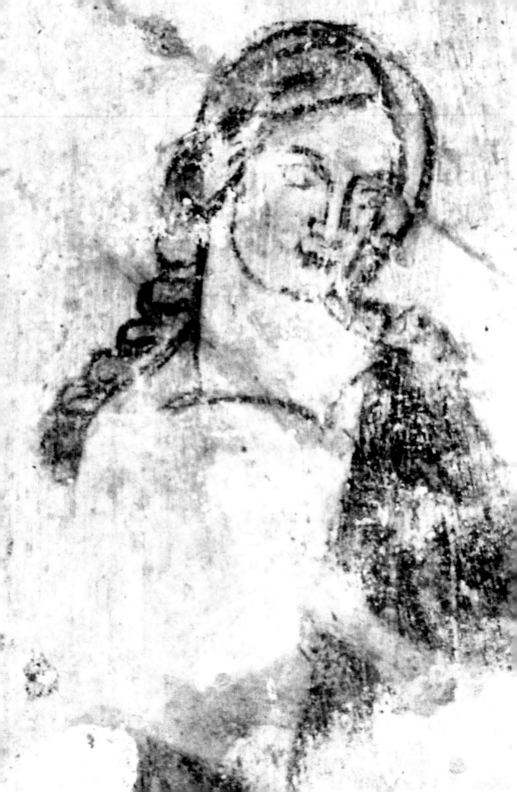

Vorwort

»Die Ufer des Rheins gehören sicher zum Schönsten, was man auf der Welt schauen kann«, schwärmte der Spanier Petro Tafur, als er im Jahr 1438 den Rhein besuchte. Ein Urteil, dem ich mich gerne anschließe. So oft ich den Mittelrhein besuchte, ob per Schiff die Ufer von Ferne betrachtend, auf den Höhen der begleitenden Berge wandernd oder am Ufer entlangfahrend: Das Rheintal mit seiner Vielzahl an Burgen, die Ortschaften zum Teil noch in der mittelalterlichen Ummauerung, wie Oberwesel, haben mich von jeher begeistert. Nicht zuletzt die romanischen und gotischen Kirchen mit ihren mittelalterlichen Wandmalereien weckten bereits früh mein Interesse. Ihrer Erforschung widmete ich mich lange Zeit. Der nun vorliegende Band zur Wandmalerei ist das kurzgefasste Ergebnis einer umfassenderen Arbeit.

Der vorgestellte Bestand an mittelalterlicher figürlicher Wandmalerei ist nur ein Bruchteil dessen, was am Vorabend der Reformation in den Kirchen vorhanden war. Die meisten mittelalterlichen Wandbilder fielen im Laufe der Jahrhunderte Umbauten, Veränderungen sowie der barocken und neuzeitlichen Überformung der Räume und dem damit einhergehenden veränderten Zeitgeschmack zum Opfer. Die noch vorhandenen Wandmalereien sind deshalb nur in den seltensten Fällen in ihrem ursprünglichen Zustand überliefert. Ihr heutiges Erscheinungsbild ist stattdessen geprägt von den zum Teil mehrfachen Eingriffen und der damit verbundenen interpretatorischen Wiederherstellung. Doch gibt es auch weitgehend unbehandelte Malerei, die von der einstigen Qualität dieser Kunstgattung zeugt. Eine Reise zu den einzelnen Kirchen und ihren Wandmalereien, seien sie nun restauriert oder noch weitgehend im Original vorhanden, lohnt allemal.

Daher ist der im Folgenden verwendete Begriff »Mittelrhein« kunsthistorisch zu verstehen: deckt er doch ein viel größeres Gebiet ab, als das die geographische Bezeichnung anzeigt. So umfasst das hier behandelte Gebiet geographisch gesehen den Rheingau, das tief eingeschnittene Engtal des oberen Mittelrheins zwischen Bingen und Koblenz sowie das anschließende mittelrheinische Becken zwischen Koblenz, Mayen, Neuwied und Andernach.

Für sorgfältiges Korrekturlesen danke ich Frau Rita Göbel (Mainz) und Herrn Ernst Götz (München). Die Kenntnis der Technik und viel Wissen zu Einzelobjekten verdanke ich dem Amtsrestaurator a.D. der GDKE, Direktion Denkmalpflege in Mainz, Herrn Reinhold Elenz. Mein ganz besonderer Dank aber gilt meinem langjährigen treuen Freund und Kollegen Herrn Dr. Eberhard J. Nikitsch, der lange Jahre meine Arbeit begleitete.

Ebenso herzlicher Dank gebührt meiner Lektorin Frau Elisabet Petersen M.A. und vor allem meinem Verleger Herrn Dr. Albrecht Weiland.

Bodenheim, im Februar 2015

Osterspai, Kapelle St. Petrus, Nordwand

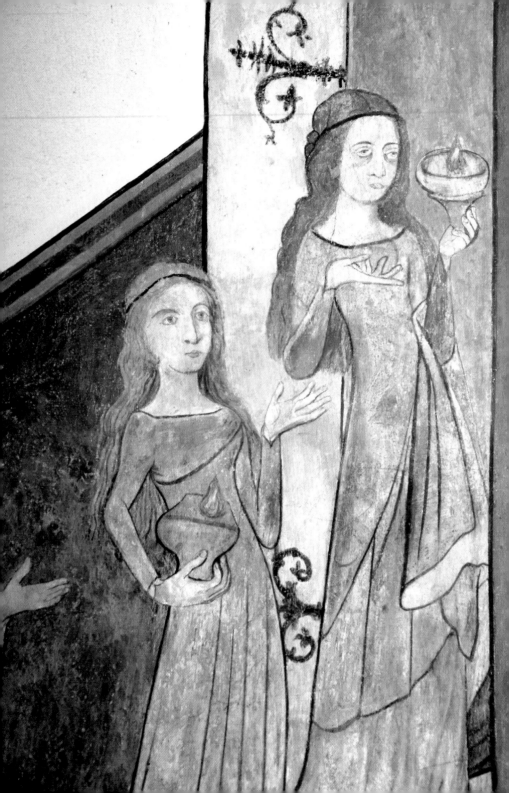

Grundlegendes zur Wandmalerei am Mittelrhein

Funktion der Wandmalerei

Honorius Augustodunensis nennt im frühen 12. Jahrhundert in seiner Aufzählung neben den Funktionen, die Wandmalerei übernehmen soll, zugleich auch deren Adressaten. »Aus dreierlei Gründen aber wird die Malerei [in den Kirchen] gemacht: erstens weil sie der Lesestoff der Laien ist; zweitens, damit der Bau durch solchen Schmuck geziert wird; drittens, damit das Leben der früheren Menschen wieder ins Gedächtnis gerufen wird« (Stein-Kecks, 422).

Bilder waren in Kirchen für den Kultus unabdingbar. Denn in ihrer metaphysischen Zweckbestimmung waren sie nicht Schmuck, sondern Abbild einer absoluten göttlichen Wirklichkeit. Aufgabe der Malerei war es daher, das himmlische Vorbild im irdischen Abbild sichtbar werden zu lassen. In der liturgischen Feier und im Ritus verwies sie auf das Allerheiligste und auf die Heiligen, deren Reliquien im Altar verborgen waren. Ungeachtet ihrer vielfältigen Funktionen, beispielsweise zur Andacht, zum Ablass, zur Mahnung oder zur Buße, dienten sie natürlich auch dem Schmuck und der Repräsentation. Letzteres galt vor allem für die Stifterbilder.

Wandbilder, überhaupt Bilder in Kirchen, sollten den Gläubigen die Frohe Botschaft nahebringen. Sie dienten sowohl der religiösen Belehrung als auch der Mahnung. In diesem Sinne sind nicht nur die Mahnbilder wie der schreibende Teufel in Steeg, St. Anna, zu verstehen, sondern auch die immer wieder anzutreffenden Höllenszenen des Jüngsten Gerichts oder auch die Klugen und Törichten Jungfrauen, die den Betrachter ganz eindeutig mahnten: »Seid wachsam!«

Diese Belehrung schloss jedoch alle ein, den »einfachen« Laien ebenso wie den gebildeten, des Lateins kundigen Kleriker. Dass Bilder einprägsamer waren als gelesene Texte, ist ein in der katechetischen Traktatliteratur immer wiederkehrendes Argument. Denn wirksamer als gelesene Texte »würden gemalte Gegenstände (gemalte dinck) zur Frömmigkeit anspornen. Was auf den Bildern dargestellt sei, würde sich zudem stärker im Gedächtnis einprägen als gehörte Sachverhalte (gehörte dinck), denn was zum einen Ohr hineingehe, gehe zum anderen wieder hinaus«. So der österreichische Weltgeistliche und Theologe Ulrich von Pottenstein (um 1360–1416/17) in seiner Dekalog-Auslegung (Hlawatsch, 117).

Wie wurden nun aber diese verschiedenen Bildinhalte dem Kirchenvolk vermittelt? Denn abgesehen von solchen immer wieder dargestellten Heiligen, wie Christophorus und Katharina, dürften viele Heilige, aber auch Bildinhalte komplexerer Natur nicht ohne Weiteres verständlich gewesen sein. »Moderne Betrachter«, so Hartmut Boockmann, »neigen nicht selten zu der Annahme, im Kopf eines spätmittelalterlichen Kirchen-

Vorherige Seite: Oberdiebach, St. Mauritius: Die Klugen Jungfrauen bilden hier zugleich die thematische Erweiterung des Höllenrachens auf der gegenüberliegenden Seite.

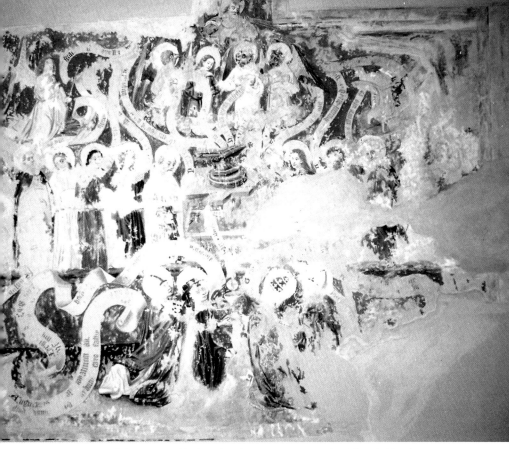

Steeg, St. Anna: Aquarell der Hostienmühle, deren komplexes Programm nur anhand der Schriftbänder vollständig zu entschlüsseln ist

besuchers sei ein kurzgefaßtes ikonographisches Lexikon gespeichert gewesen« (Boockmann, 5). Dass dies eben nicht so war, dass selbst grundlegendes religiöses Wissen nur in Ansätzen vorhanden war, belegen die Bemühungen des Kardinals Nikolaus Cusanus um eine Kirchenreform *in membris*. Zu diesem Zweck ließ er in einer Hildesheimer Kirche eine sogenannte Katechismustafel mit dem Vater Unser, dem Ave Maria, dem Glaubensbekenntnis und den Zehn Geboten anbringen. Aber auch hier stellt sich die Frage nach den

Adressaten, also: Wer konnte im Mittelalter lesen?

Es ist auffallend, dass zu einigen Bildkonzepten zwingend das Wort gehört. Dies belegen beispielsweise die Bibliotheksausmalung der ehemaligen Augustinerchorherrenkirche in Klausen an der Mosel, die Stifterbilder mit den Szenen zur Unbefleckten Empfängnis Mariens im Kreuzgang der Minoritenkirche in Andernach sowie die Darstellung der Hostienmühle in Steeg. Bei allen drei Ausmalungen können nur anhand der sie erklärenden Texte

auf Spruchbändern und Inschrifttafeln die komplexen Bildinhalte erschlossen werden. Adressaten der Ausmalung in Klausen waren die Mönche. Bei ihnen kann man die Fähigkeit zum Lesen sowie die Kenntnis des Lateins voraussetzen. Der Zyklus in Andernach ist, nach den überlieferten Stifterbildern zu urteilen, eine Stiftung, die wohl größtenteils auf Laien, vermutlich eine Bruderschaft, zurückgeht. Auch wenn der Entwurf eines solchen Zyklus auf einen Theologen zurückzuführen ist, so müssen doch die Texte den Laien, also den Stiftern, zugänglich gewesen sein. In Steeg handelt es sich um eine Pfarrkirche. Angesprochen wurden hier also die Kirchgänger allgemein. Nach Alfred Wendehorst konnten zu Beginn der Reformation etwa zehn bis dreißig Prozent der städtischen Bevölkerung lesen. »Die Verachtung des Analphabetismus kommt zunächst aus dem kirchlichen Bereich. Die zweite Wurzel ist eine profane: Die Kaufmannschaft und die Territorialverwaltung des späten Mittelalters kamen mit dem Komplizierter-Werden der Geschäfte und der Differenzierung der Administration nicht mehr ohne geschriebene Wörter und Zahlen aus« (Wendehorst, 32 f.). Orte wie Diebach, Steeg, Bacharach und Oberwesel, um nur einige zu nennen, waren Städte, in denen früh Handel getrieben wurde. Nach dem Niedergang der großen Handelsmessen in der Champagne im 14. Jahrhundert gewann die Rheinachse, vor allem zwischen Mainz und Köln für den europäischen Transithandel immer mehr an Bedeutung. Daher ist hier mit einer Kaufmannschaft zu rechnen, die aufgrund ihrer Geschäfte lesen und schreiben

konnte. Ebenfalls dürfte beim Adel ein höherer Prozentsatz des Lesens und Schreibens mächtig gewesen sein. Ob sie jedoch in der Lage waren, die schwierige gotische Minuskel zu lesen, mag zu bezweifeln sein. Vermutlich wurden solche Texte ebenso wie die verschiedenen Heiligendarstellungen nach der Messe in den Predigten erläutert.

Dass solche Bildinhalte tatsächlich erklärt wurden, belegen der Grabstein und die Zehn-Gebote-Darstellung des Pfarrers der Frankfurter Peterskirche, Johannes Lupi. Die monumentale Steintafel zeigt die einzelnen Gebote in zwei Registern. Bei den Bildfeldern kann jeweils an der Anzahl der hochgehaltenen Finger das Gebot abgelesen werden. Das Bild zeigt dann, was das Gebot verbietet. Der Wortlaut der umgebenden Inschrift ist dem Alten Testament entnommen. Sowohl Finger als auch Bilder dienten dem 1468 verstorbenen Lupi zur Erklärung der Gebote. Wie dies geschah, demonstriert sein Abbild auf der Grabplatte. Dort ist er mit einem langen Zeigestock wiedergegeben, seine Hände machen Zählbewegungen. So wie Lupi mit Hilfe der Steintafel die Zehn Gebote erklärte, dürften auch andere religiöse Bildinhalte erklärt worden sein.

In welcher Funktion die einzelnen Wandbilder nun angebracht wurden, ob es sich um ein Retabel, Votiv-, Ablass- oder Stifterbild handelte, lässt sich heute oft nicht mehr sagen. Nur ganz selten ist die einstige Bestimmung eindeutig ablesbar. Zudem dürfte eine Vielzahl von Bildern mehrere Funktionen in sich vereint haben, zumal eine nicht zwingend eine andere ausschloss.

Ikonographie

Zum elementarsten Schmuck einer Kirche zählen die Weihe- oder Apostelkreuze. Sie bezeichnen jene zwölf Stellen an den Kirchenwänden, die beim Weiheritus vom Bischof gesalbt werden. Noch vor jedem anderen figürlichen oder dekorativen Schmuck wurden sie im Zuge dieser Handlung oder unmittelbar danach aufgemalt. Kennzeichnend für die dekorative Ausmalung früher Kirchen sind zudem vegetabile oder ornamentale Friese. Solche Abschlussfriese, wie zum Beispiel in Sayn (um 1200), über einfarbig getünchten Wänden vermittelten ehemals zu flachen Holzdecken, die ebenfalls bemalt sein konnten. Kirchen mit einer solchen reduzierten Ausmalung waren vermutlich sehr häufig.

Die in der Literatur immer wieder geäußerte These, dass die Kirchen unmittelbar nach ihrer Vollendung ausgemalt worden seien, ist, nach den Untersuchungen im Mittelrheingebiet und im Rheingau zu urteilen, nicht zwingend. Bei einigen der untersuchten Kirchen lagen nach Ausweis der Patina auf der Ersttünche einige Jahrzehnte zwischen der Vollendung und der figürlichen Ausmalung (zum Beispiel in Bacharach, St. Peter).

Ein großer Teil von Kirchenräumen bekam zunächst eine reine Architekturfassung, die entweder unmittelbar danach oder mit zeitlichem Abstand um eine dekorative Ausmalung bereichert wurde. Erst in einem deutlichen Abstand folgte dann eine figürliche Ausmalung. So liegen unter der figürlichen Chorausmalung in Sargenroth romanische ornamentale Bemalungsreste. Die Apsis im südöstlichen Chorturm in St. Goar erhielt

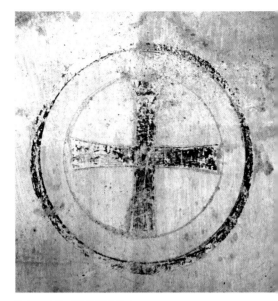

Osterspai, Kapelle: Weihekreuz

zunächst eine Ausmalung mit schablonierten roten Sternen. Einige Zeit später fügte man dann, unter Einbeziehung der Sterne, eine figürliche Bemalung hinzu. In Rommersdorf besitzt die ehemalige Klosterkirche eine bauzeitliche Architekturfassung aus den Jahren um 1200, bestehend aus einem hellrötlichen Inkrustationsmörtel mit weißen Lagerfugen an den Pfeilern und Arkadenbögen. Erst nach 1351 folgte eine figürliche Bemalung. Auch der Chorbereich in Spay besaß zunächst eine Architekturfassung ohne figürliche Bemalung.

In Bauten der Romanik und der frühen Gotik sind häufig noch Ansätze von komple-

Sayn, ehem. Prämonstratenserabtei: Reste eines Ornamentbandes, das heute oberhalb der später eingezogenen Decke im Dachstuhl verborgen liegt

xen Ausmalungsprogrammen zu finden. Dass sich am Mittelrhein, mit Ausnahme von Güls, fast nichts davon erhalten hat, liegt zum einen an der großen Verlustrate und zum anderen an dem fragmentarischen Erhaltungszustand. So sind die Malereien in Osterspai und Rheindiebach thematisch nicht mehr zu entschlüsseln. Ein nicht nur im behandelten Gebiet, sondern auch darüber hinaus selten anzutreffendes Thema ist die monumentale Darstellung der Acht Seligpreisungen in Güls. Den weiblichen Allegorien sind jeweils lange Spruchbänder mit dem lateinischen Text der Bergpredigt nach Mt 5,3–10 zugeordnet. Bereits im 9. Jahrhundert deutete der Mönch Brun Candidus in Fulda die Säulen der dortigen Michaelskapelle als Prophezeiung der

Bergpredigt. Zwar sind die personifizierten Seligpreisungen von Güls nicht in der Verlängerung der Pfeiler gegeben, sondern sitzen in den Kleeblattbögen der Emporenöffnungen, doch bleibt der Bezug auch hier offenbar. Die zur Westwand orientierten Allegorien sind thematisch zudem auf das ehemals dort vorhandene Weltgericht ausgerichtet. Es vermittelte den Gläubigen die Frohe Botschaft auf jene andere und bessere Welt, in die sie eingehen werden am Ende der Tage.

Im Verlauf der Gotik wird dann das Einzelbild immer dominanter. Daher ist eine zusammenhängende Ausmalung für die meisten Kirchenräume im 15. Jahrhundert nicht mehr zu erwarten, denn die Zeit der umfassenden theologisch geprägten Ausmalungs-

Grundlegendes zur Wandmalerei am Mittelrhein

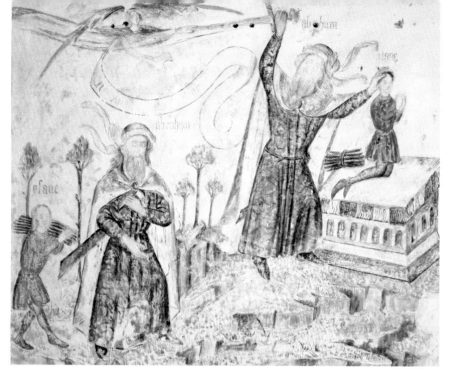

Steeg, St. Anna: Aquarell mit der Opferung des Isaak

programme war bereits mit der Frühgotik zu Ende gegangen. Vielfach erfuhren nun aber kleine Einheiten, wie zum Beispiel eine Chor- oder Gewölbeausmalung, im Laufe der Zeit eine inhaltliche Erweiterung ihres Programms. So folgte in Sargenroth den Evangelistensymbolen und dem Weltenherrscher im Gewölbe das Weltgericht auf den Chorwänden, dem durch die Medaillons mit den zwölf Aposteln und den Klugen und Törichten Jungfrauen am Chorbogen ein weiterer Aspekt hinzugefügt wurde. Daher bildet die Ausmalung dieser Kirche zwar keine stilistische, wohl aber eine ikonographische Einheit.

Leider sind die meisten Programme aufgrund des fragmentarischen Erhaltungszustandes nicht mehr zu entschlüsseln. Zumal

wenn die den Szenen und Figuren zugeordneten Spruchbänder nicht mehr oder kaum mehr lesbar sind, fehlt heute der thematische Bezug, insbesondere bei komplexeren Programmen, wie zum Beispiel in Niederwerth oder in der Karmeliterklosterkirche in Boppard, die ein kleines, auf das Sakramentshaus bezogenes Programm besaß.

Während in der Romanik bis zum 13. Jahrhundert die Repräsentation zeitloser Gottesherrlichkeit mit zum Teil verschlüsselten und spekulativen, hochtheologischen Programmen dominierte, kam es unter dem Einfluss der Bettelorden und der Mystik zu einer neuen Frömmigkeit. Sie wurzelte vor allem in dem starken Bedürfnis des Miterlebens und des Mitleidens. Dementsprechend

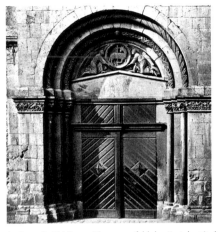

Andernach, Liebfrauen: Tympanonfeld des Portals mit der Kreuzigung (um 1900) und heutiger Zustand

kam es auch zu neuen Themen oder zu Umdeutungen traditioneller Stoffe. Christus wurde nun zum Mitleid erregenden Leidenden, der im franziskanischen Sinne zur *compassio* bewegen sollte. Auch Maria war nun nicht mehr die ferne hieratische Himmelskönigin, sondern wurde zur Mutter, und so in zärtlicher Zweisamkeit mit ihrem Kind gezeigt, oder zur Schutzmantelmadonna, die unter ihrem schützenden Mantel die Gläubigen barg.

Sowohl bei der narrativen wie der illustrativen Ausgestaltung kommt es nun zu einer Erweiterung der Bildprogramme. Einige Szenen werden figurenreicher, wie der volkreiche Kalvarienberg, der mit einem schönen Beispiel in der Sakristei von St. Barbara, Braubach, vertreten ist. Ebenso sind die Heiligen Drei Könige hier zu nennen, die nun vermehrt mit ihren Gefolge auftreten. Einzelne Heilige, wie Christophorus, den man in der Romanik bevorzugt als Riesen darstellte, wurde nun nicht nur größenmäßig den Menschen angenähert, sondern sein Bild erfuhr, nicht zuletzt

durch die Ausgestaltung der Legende, eine erzählerische Erweiterung.

Am Mittelrhein finden sich Darstellungen des Alten Testaments, so die Opferung Isaaks in Steeg, nur vereinzelt. Es überwiegen die Begebenheiten aus dem Neuen Testament. Zahlreich vorhanden sind vor allem Szenen der Kindheit und Passion Christi, dagegen fehlen die Wunder und Taten Jesu vollkommen. Während das Gleichnis von den Klugen und Törichten Jungfrauen häufiger dargestellt ist, zumal im Zusammenhang mit anderen endzeitlichen Themen, bleiben die Seligpreisungen in Güls singulär.

Beherrschendes Thema, sowohl in der Romanik als auch in der Gotik, ist natürlich die Darstellung Christi. Neben dem endzeitlichen Christus bilden die verschiedenen Motive aus seinem Leben die Hauptthemen der christlichen Ikonographie des Mittelalters. Sie sind dementsprechend in fast jeder Kirche zu finden. Opfertod und Kreuzigung blieben während des gesamten Mittelalters das zentrale Thema und sind zum Teil auch mehrfach in

Rüdesheim, St. Jakob: zwei Aquarelle mit Szenen aus der Passion (Kreuzigung/Kreuzabnahme), die einst die Langhauswände schmückten (im Zweiten Weltkrieg verloren gegangen)

einer Kirche oder schon an der Außenfassade dargestellt, wie die Beispiele in Andernach und Boppard, St. Severus, belegen.

Während in der Romanik der endzeitliche Weltenrichter dominierte, rückte mit der stark emotionalisierten Frömmigkeit des Spätmittelalters die Betrachtung des Leidens und Sterbens Jesu in den Mittelpunkt. Unter Zuhilfenahme der Bilder vergegenwärtigte sich der Gläubige die Qualen des Leidens, die Christus auf sich genommen hat. Die spätgotische Tendenz zur *compassio* wurde durch die Einfügung eines Vesperbildes anstelle der Kreuzabnahme noch verstärkt. Passionszyklen sowie einzelne herausgelöste Szenen wurden nun häufiger dargestellt. Der Betrachter sollte sich selbst mit dem Leidenden identifizieren. Die Anbringung an den Langhauswänden sollte darüber hinaus das Nachschreiten des Kreuzweges erleichtern.

Allgegenwärtig sind im Mittelalter die Verehrung von Heiligen und der Glaube an die Wirkmächtigkeit ihrer Reliquien. Die Heiligen, deren Reliquien in den ihnen geweihten Altären der Kirchen ruhten, galten als wichtigste Fürsprecher bei Gott. Einer der Grundgedanken mittelalterlicher Heilsverehrung war das Vertrauen auf die Fürsorge sowie den Schutz derjenigen Heiligen, unter die man sich stellte. So zeigen die Wandbilder die Heiligen oft als fürsprechende Patrone. Groß war daher auch die Zahl der Stifter, deren Flehen und die Bitte um Fürsprache bei Gott inschriftlich wiedergegeben ist: »O bitt Gott für uns«.

Heilige dienten als sittlich-religiöse Vorbilder, deren beispielhaftes Leben zur Nach-

ahmung anregen sollte. Daher finden sich zahlreiche Zyklen an Kirchenschiffswänden, die in anschaulicher Breite das vorbildhafte Handeln des Heiligen dem Betrachter vor Augen führte. Vollständige Heiligenzyklen sind jedoch nur in wenigen Beispielen erhalten. Zu einem der frühesten, in der ersten Hälfte des 13. Jahrhunderts entstanden, zählt der Zyklus des hl. Severus in Boppard. Dort finden sich im östlichen Gewölbe des Südseitenschiffes zwei weitere zeitgleiche Heiligenzyklen: die Vita des hl. Ägidius sowie die damit verknüpfte Legende der 10 000 Märtyrer vom Berg Ararat. Die Legende der 10 000 Märtyrer war im Mittelalter äußerst beliebt, wie die zahlreichen Einzelbilder in Oberwesel, St. Martin, und Steeg belegen. Ein Zyklus in der Karmeliterkirche in Boppard erzählt das Leben des hl. Alexius. Die hier in mehreren Szenen gezeigte Almosenverteilung sollte den Betrachtern als nachahmenswertes Vor-

bild dienen. Weniger monumental, aber sehr szenenreich, sind die beiden Wandbilder in Koblenz, St. Florin, die das Leben der hl. Agatha und das der hl. Margaretha schildern.

Insgesamt bleibt festzuhalten, dass in der Regel immer nur ein kleiner Kreis von beliebten Heiligen dargestellt wurde. Dazu zählen vor allem Christophorus, Sebastian, Martin und Katharina, Barbara und Margaretha. Lokal verehrte Heilige wie Goar, Kastor und Jost fanden außerhalb ihrer Kultstätte ebenso wie die Seligen Rizza und Werner oder die erst in diesem Jahrhundert heiliggesprochene Hildegard von Bingen kaum Verbreitung. Viele Heilige dürften auch ganz einfach den persönlichen Wünschen der Auftraggeber entsprochen haben, entweder weil es sich um den Patron des Namens, des Berufsstandes, der Bruderschaft oder einem sonstigen Zusammenschluss, dem man sich verbunden fühlte, handelte.

St. Goar, ehem. Stiftskirche, nördliches Seitenschiff: der hl. Jost

Grundlegendes zur Wandmalerei am Mittelrhein

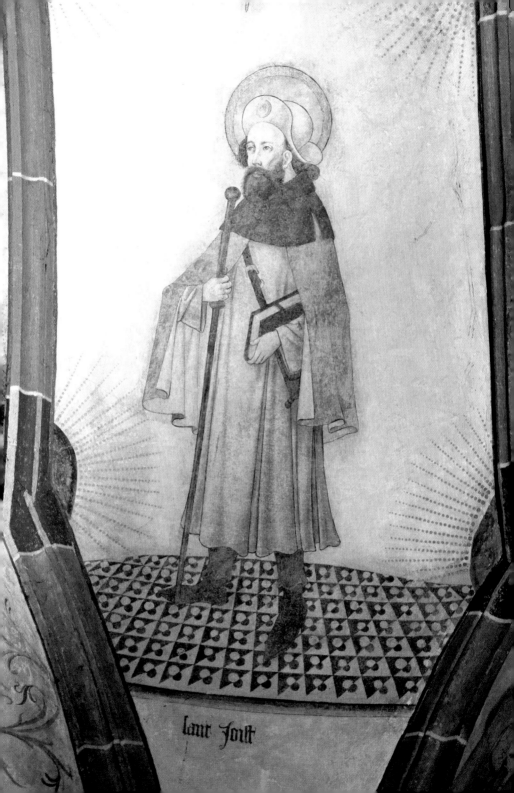

lant Jolt

EXKURS

Gemalte Marienverehrung: Der Kreuzgang der Minoritenklosterkirche in Andernach

Mit der Übernahme des Klosters durch die Franziskaner-Observanten im Jahr 1615 setzte zugleich eine Reihe von Instandsetzungsmaßnahmen ein. Vermutlich wurden damals die vorhandenen Wandmalereien des Kreuzgangs übermalt, die man zuvor zur besseren Haftung der Tünche aufgehackt hatte. Ein zwei Register umfassender Wandmalereizyklus wurde 1912/13 im Nordflügel des Kreuzganges wiederentdeckt. Die übrigen Kreuzgangflügel waren zuvor den Abbrucharbeiten zum Opfer gefallen.

Auf den Photos, die den Zustand unmittelbar nach der Freilegung festhalten, sind insgesamt zwölf Bildfelder, je sechs oben und unten, zu erkennen. Den damaligen Beschreibungen ist leider nicht zu entnehmen, ob sich der Zyklus über die gesamte Nordwand zog, oder auf die zwölf Darstellungen beschränkt blieb. Während im oberen Register die einzelnen durch Säulenarkaden getrennten Darstellungen von einer durchgehenden Landschaftsszenerie hinterfangen wurden, knieten im unteren Register die Stifter in kleinen, durch Fenster erhellten Innenräumen. Nach oben schlossen beide Darstellungen mit einem flachen Korbbogen ab, analog zu den Bögen des Kreuzgangs. Eindeutig ablesbar waren nur noch zwei Bilder mit ihren Stiftern. Es waren dies Gideon mit dem Vlies und der inschriftlich benannte Stifter »Philippus comes de Vyrenborch et dominus in (Nuenare), in Saffenborch et in Czommerhoif. 1501« sowie Moses vor dem brennenden Dornbusch mit dem Stifter »cono de Eynenberch

dominus in Lont(scrone et in) Drimborn hoc fieri fecit anno domini 1(5)03«. Wie die Datierungen 1501 und 1503 zeigen, entstanden die Wandbilder innerhalb kürzester Zeit. Der einheitliche Aufbau lässt zudem vermuten, dass ihnen ein gemeinsames Programm zugrunde lag. Recht ungewöhnlich ist die Themenwahl des Gideon mit dem Vlies und des Moses vor dem brennenden Dornbusch. Beide waren im Mittelalter beliebte Symbole für die Jungfräulichkeit Mariens und stehen in der typologischen Gegenüberstellung für die Verkündigung an Maria. In dieser Kombination finden sie sich auch in dem um 1420/21 von dem Wiener Dominikaner und Theologieprofessor Franz von Retz verfassten mariologischen *Defensorium inviolatae virginitatis beatae Mariae*. Da der überwiegende Teil der Wandbilder verloren gegangen ist und somit keine eindeutigen Aussagen zu dem Zyklus mehr möglich sind, kann nur vermutet werden, dass auch die übrigen Darstellungen den Themen des *Defensorium* entsprachen. Beide Symbole waren jedoch bereits vor und unabhängig vom *Defensorium* in ihrer christlichen und mariologischen Auslegung bekannt. Die Bildschemata entstammen einer Tradition typologischer Werke, wie der *Biblia pauperum*, dem *Speculum Humanae Salvationis* und der *Concordantia caritatis* sowie dem *Defensorium* als jüngstem und rein marianisch ausgerichtetem Werk. Zwar weisen die Inschriftfelder nur auf die Stifter hin und geben keine Erläuterung des Bildinhaltes, aber die Anzahl und Länge der auf den alten Photos noch erkennbaren Spruchbänder mit Inschrift lassen auf eine ausführliche Kommentierung der Bildszenen schließen. Gerade diese Verbindung von bildlicher Darstellung und erklärendem Text belegt, dass die Motive der Andernacher Wandbilder vermutlich von den oben

genannten illustrierten Werken herzuleiten sind. Inwieweit die Inschriften dabei wörtlich übernommen wurden, ist leider nicht mehr zu klären. Somit ist die Ausstattung des Kreuzgangs, die ein Schema, wie es aus den typologischen Handschriften bekannt ist, auf die um einiges größer gehaltene Fläche eines Wandbildes umsetzt, ein bemerkenswertes Zeugnis für die Wechselwirkung der Kunstgattungen.

Im Franziskanerkloster ist besonders für das 15. Jahrhundert eine starke Marienverehrung nachweisbar. Aus dem Jahr 1432 datiert ein Fundationsbrief für eine Salve Regina-Andacht, die am Marienaltar abzuhalten war. Diese Andachten wurden besonders feierlich begangen. 1489 weihte zudem der Kölner Erzbischof eine Marienstatue, die er mit einem Ablass versah. Eine Bruderschaft von der Unbefleckten Empfängnis, die davor ihre Versammlung abhielt, ist jedoch erst später belegt. Eine solche Bruderschaft wäre als Auftraggeber für die Wandmalereien des Kreuzgangs durchaus denkbar, da zumindest zwei der Wandbilder die Unbefleckte Empfängnis zum Thema haben. Betrachtet man die Entstehungszeit der inschriftlich datierten Wandmalereien, so verwundert es, dass trotz der Klagen, die zu dieser Zeit gegen den Lebenswandel der Klosterbrüder laut wurden, der Kreuzgang von den Stiftern so großartig

Andernach, ehem. Minoritenkloster, Kreuzgang: Detail des Gideon mit einem Spruchband, Zustand nach der Freilegung

ausgestattet wurde. Wie die wenigen Originalfragmente, aufgenommen unmittelbar nach der Freilegung, erkennen lassen, handelte es sich ehemals um eine höchst qualitätsvolle, eindeutig dem Kölner Stilkreis zuzuordnende Malerei.

Andernach, ehem. Minoritenkloster, Kreuzgang: Wandmalerei nach der Freilegung

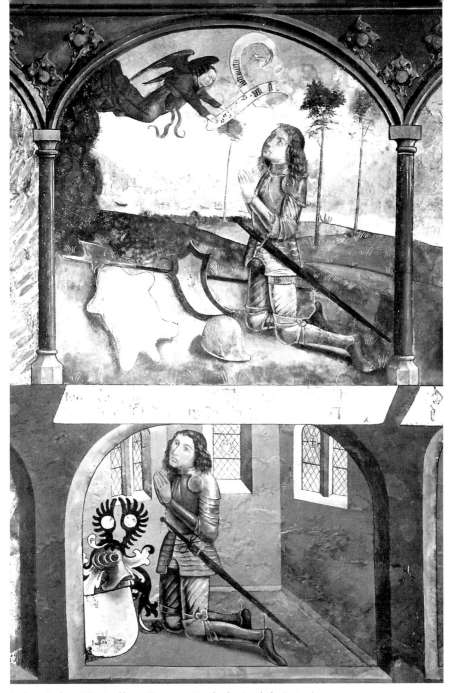

Andernach, ehem. Minoritenkloster, Kreuzgang: Wandmalerei nach der Restaurierung

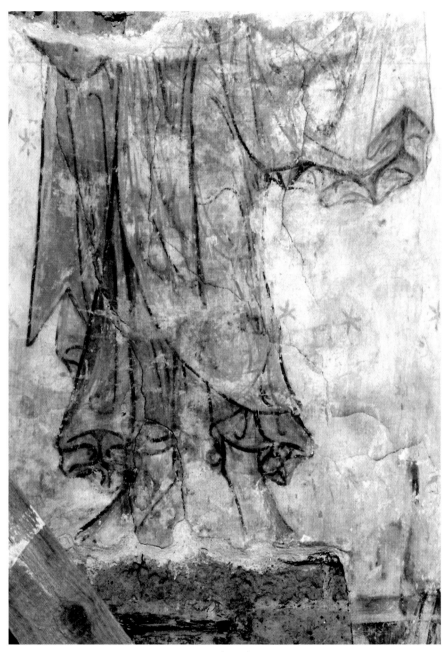

Bacharach, St. Peter, Konchenausmalung: der hl. Paulus (Detail)

Grundlegendes zur Wandmalerei am Mittelrhein

Zum Verlust der mittelalterlichen Wandmalerei

Ein Großteil der romanischen und gotischen Wandmalerei wurde schon während des Mittelalters übertüncht oder zerstört. Die Gründe dafür waren vielfältig. Ein Teil fiel natürlich den diversen Um-, Erweiterungs- oder Neubauten zum Opfer und ging somit unwiederbringlich verloren. So verfüllte man die Fundamenthohlräume der um 1100 neu errichteten Kirche St. Florin in Koblenz mit den abgeschlagenen Putzresten der spätkarolingisch-ottonischen Anlage. Andererseits verdanken wir aber auch gerade Umbauten bis heute erhalten gebliebene Malereien, so zum Beispiel die von St. Peter in Bacharach. Dort hatte man im Zuge der Gotisierung des Chorbereichs um 1380 die Fenster vergrößert und die darunterliegenden figürlich ausgemalten Konchen vermauert. Durch den späteren Einzug eines Gewölbes blieb auch die Malerei im Mittelschiff von St. Kastor in Koblenz sowie in der Turmvorhalle von St. Peter und Paul in Eltville erhalten. Der nachträgliche Einzug von Gewölben konservierte im Mittelschiff von St. Jakob in Rüdesheim zwar zunächst die Malereien, diese gingen dann jedoch im Bombenhagel des Zweiten Weltkrieges zugrunde.

Anlass für eine Übertünchung konnte sein, dass die Malerei mit der Zeit schadhaft geworden war, durch mangelhafte Technik verfiel oder auch, dass sie als nicht mehr zeitgemäß angesehen wurde, was ihren Stil und ihre Thematik betraf. Allein anhand der Freilegungsbefunde sind die einzelnen Beweggründe oftmals jedoch nicht mehr zu rekonstruieren. So bleibt unklar, ob der hl. Christophorus in der Peterskirche zu Bacharach unansehnlich geworden war oder ob man eine zeitgemäßere Darstellung wünschte. Jedenfalls wurde er nicht allzu lange nach seiner Vollendung von einer zweiten Darstellung gleichen Inhaltes überdeckt. Dies trifft auch für die Hostienmühle in Steeg zu, die nur wenige Jahre nach ihrer Fertigstellung in einem etwas größeren Maßstab wiederholt wurde. Eine themengleiche Übermalung ist auch für die Langhauswand in Spay belegt. Offensichtlich entfernte man im Mittelalter nur ganz selten den Putz mitsamt der Wandmalerei. Material sparend legte man stattdessen einfach eine neue Ausmalung über die alte. Dies belegen sehr schön die zahlreichen Zweit- und sogar Drittfassungen in Steeg. Selbst in Koblenz, St. Kastor, wurde nach dem Einziehen des Gewölbes der untere Teil des Jüngsten Gerichtes nur übertüncht. Auch hier machte man sich nicht die Mühe, den Putz abzuschlagen. Dass man den gesamten Putz und damit auch die Wandmalerei herunterschlug, ist eher für spätere Jahrhunderte, vor allem jedoch für das 19. Jahrhundert zu belegen. So wurde in Koblenz St. Kastor die 1848 unter der barocken Tünche entdeckte, vollständig erhaltene Ausmalung der Apsis zugunsten einer Neufassung durch den Spätnazarener Joseph Anton Settegast entfernt.

Durchweg wird das Ende der Wandmalerei mit dem Einsetzen der Reformation gleich-

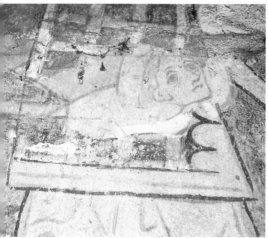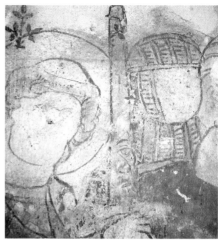

Spay, Peterskapelle: Passionsszenen. Deutlich sind die beiden übereinanderliegenden Malschichten zu erkennen.

gesetzt. Jedoch belegen die vielen Beispiele reformatorischer Bildkunst das Gegenteil. Die Einführung des neuen Bekenntnisses und die damit gewandelte Auffassung von Kirchenräumen als Predigträume betraf die Ausmalung nicht generell. Soweit die wenigen Quellen eine Beurteilung zulassen, wurden die Wandbilder nicht sofort mit der Einführung des neuen Bekenntnisses entfernt, sondern erst geraume Zeit später übertüncht. Im Gegensatz zu vielen anderen Teilen Deutschlands kam es im Mittelrheintal und im Rheingau auch keineswegs zu einem Bildersturm. Selbst in den Gebieten, die damals zur Kurpfalz gehörten, wie das Viertälergebiet mit Bacharach, Oberdiebach, Steeg und Manubach, folgte man den Befehlen der später von Calvin und Zwingli beeinflussten Reformatoren anscheinend nur sehr zögerlich. Die systematische Entfernung der mittelalterlichen kirchlichen Ausstattung unter dem kurpfälzischen Landesherren Friedrich III. (1544–1556), der sich

persönlich am Bildersturm beteiligte, scheint bei den Wandbildern glimpflich verlaufen zu sein. Jedenfalls weisen die im Viertälergebiet aufgedeckten Malereien keine Spuren von Vandalismus und blinder Zerstörungswut auf, zum Beispiel in Form ausgekratzter Augen oder sonstiger Verstümmelungen.

Zusammenfassend lässt sich festhalten, dass in den Kirchen die Bildzeugnisse des alten Glaubens nicht sofort beseitigt wurden, sondern dass sich die Reformation erst ganz allmählich im Laufe der Jahrzehnte auswirkte. Denn die evangelische Lehre sah nach Luthers Auffassung in den Bildern Adiaphora, neutrale Werte, die an sich nicht verwerflich waren – als verwerflich galt nur der Missbrauch – daher blieben viele Bilder zunächst erhalten. Nicht zu dulden war dagegen ein wie auch immer gearteter Bildkult oder auch dem Ablass dienende Gemälde.

Es ist auch recht zweifelhaft, ob Wandbilder, die mit einer Seelgerätstiftung oder einer

Grundlegendes zur Wandmalerei am Mittelrhein

sonstigen Stiftung verbunden waren, einfach entfernt werden konnten. Ein Teil dürfte wohl weiter gepflegt worden sein. Im Verlauf des 16. und 17. Jahrhunderts wurden die Kirchen dann, nicht selten infolge der sich verändernden liturgischen Bedürfnisse, wie sie die Reformation mit sich brachte, umgewandelt und die Wandmalerei im Zuge einer Neufassung des Kirchenraumes übertüncht oder durch Emporeneinbauten verdeckt.

Als Beispiel sei hier St. Goar genannt, das im Gebiet des Landgrafen Philipp von Hessen lag, der sich bereits 1524 zur Reformation bekannt hatte. Zwar heißt es in den Richtlinien seiner landgräflichen Kirchenordnung unter Punkt 3: »Die abgöttisch verehrten Bilder in den Kirchen sind zu beseitigen ...« (Winckel-

mann, Beschreibung von Hessen 1697, zitiert nach Wilhelmi, 19 – 20). Da die Kirche aber nachweislich erst 1603 vollständig geweißt und die *gemalten bilder* übertüncht wurden, kam man hier wohl den staatlichen Anordnungen nur sehr schleppend nach oder sah die Bilder als harmlos an. Auch unter den pfälzischen Kurfürsten leistete man, trotz der erlassenen Edikte, den Befehlen nur sehr zögerlich Folge. Dies belegen nicht zuletzt die Kirchenvisitationen, die immer wieder die Entfernung der Bilder anmahnten. In Braubach wurde sowohl in St. Barbara als auch in St. Martin die Wandmalerei erst Ende des 16. Jahrhunderts im Zuge der Neugestaltung unter der Landgräfin Anna Elisabeth übertüncht. Dies geschah jedoch nicht, um weiße Wände zu

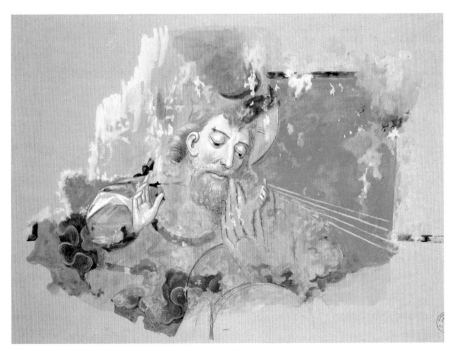

Steeg, St. Anna: Hostienmühle. Auszumachen sind noch Teile der ersten Fassung.

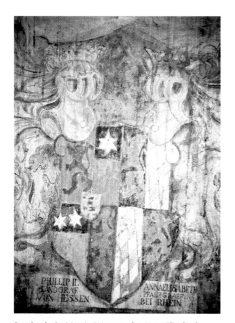

Braubach, St. Martin: Wappen der Anna Elisabeth, Landgräfin zu Hessen-Rheinfels

haben, sondern um einer neuen Ausmalung, bestehend aus Inschriften, Wappen und Gemälden, Platz zu machen. Auch in Bacharach, in der Wernerkapelle, ließ man sowohl die Außen- als auch die Innenbemalung mit Szenen aus der Vita des seligen Werner zunächst unberührt. Nach der Beschreibung von Pater Thomas Saillus war die Außenbemalung auch 1621 noch vorhanden, und dies, obwohl die Kirche seit 1546 von evangelischen Predigern benutzt wurde. Die Bemalung im Innern war trotz Zerstörung im Chorbereich sogar Anfang des 19. Jahrhunderts noch zu sehen, denn J. Grässe berichtet 1834, dass über dem Hauptaltar »die ganze greuliche Geschichte« (Grässe, 133) vom Martyrium Werners abgebildet gewesen sei. Dagegen wurde der hl. Christophorus in Rhens nach den stratigra-

phischen Untersuchungen bereits in der ersten Hälfte des 16. Jahrhunderts, vermutlich unmittelbar nachdem die Kirche lutherisch geworden war, übertüncht.

Gleichwohl ist festzustellen, dass zu Beginn der zweiten Hälfte des 16. Jahrhunderts Neuausmalungen deutlich zurückgingen, aus welchem Grund auch immer. Selbst in katholisch gebliebenen Kirchen war die Ausschmückung mit figürlichen Darstellungen seit den dreißiger Jahren des 16. Jahrhunderts völlig zum Erliegen gekommen. Erst zum Ende des Jahrhunderts hin und in der Folgezeit kam es dann wieder vermehrt zu Wandmalereiausstattungen, dies jedoch in den Kirchen beider Konfessionen. Der abrupte Rückgang der Wandmalerei ist umso erstaunlicher, als sie kurze Zeit zuvor im letzten Viertel des 15. Jahrhunderts eine wahre Blütezeit erlebt hatte. Die in diesen Jahren gesteigerte Intensität der Frömmigkeit hatte nicht nur zu einer vermehrten Zahl von Stiftungen, sondern auch zur Entstehung vieler neuer Wandbilder geführt. Neben der zunehmenden Religiosität und der zum Jahrhundertende immer drängender werdenden Sorge um das Seelenheil dürfte aber auch ein wachsendes bürgerliches Repräsentationsbedürfnis Grund für viele Stiftungen gewesen sein. Das vermehrte kirchliche Ausstattungswesen hing wohl auch mit der guten wirtschaftlichen Lage zum Ende des 15. Jahrhunderts zusammen, wie sie für das Zisterzienserkloster Eberbach, das zum Jubeljahr 1500 große Bereiche des Klosters mit Wandmalereien ausstatten ließ, zu belegen ist.

Leider sind die Quellen, die Wandmalereien im 16., 17. und 18. Jahrhundert nennen oder deren Übertünchung erwähnen, so spärlich, dass man weitgehend auf Vermutungen angewiesen ist. Fest steht, dass auch in den

katholisch gebliebenen Kirchen die mittelalterlichen Wandbilder im Laufe der Jahrhunderte verschwanden und Neuausmalungen weichen mussten. Es wurden aber auch Wandbilder erneuert bzw. offensichtlich die Stiftung fortgeführt, wie die Beispiele aus St. Martin in Oberwesel belegen. Zu Ende des 16./Anfang des 17. Jahrhunderts hatte man dort das Wandbild mit dem hl. Sebastian renoviert, wie die angebrachte Inschrift, ein Stiftervermerk, zeigt. Ein zweiter Stifterbeleg findet sich bei der Darstellung des Schmerzensmanns, denn dort heißt es: »And[r]ea[s] [...]en[...] / Seine E[...]e [H]a[usf]rauw / Ju[lia]n[a- - -] / A[uff] das Ne[ue mac]hen / Lasz[en] A(nn)o [- - -].« Barock überformt wurden dagegen die Wand- und Gewölbemalereien der Minoritenklosterkirche in Andernach. Dort versah man die Wappen aus dem zweiten Viertel des 15. Jahrhunderts bei der Instandsetzung 1718 mit barocken Rahmenkartuschen. Es kam aber auch zu Neuausstattungen, wie das 1660 datierte Wandbild mit den Aposteln Petrus und Paulus in Oberwesel, St. Martin, belegt.

Von wenigen Ausnahmen abgesehen verschwanden die mittelalterlichen Wandmalereien jedoch spätestens im 17./18. Jahrhundert endgültig. Zu großen Verlusten kam es Anfang des 19. Jahrhunderts im Zuge der Säkularisation mit ihren umwälzenden Eingriffen in den älteren Baubestand. Mit der Auflösung der Klöster und Stifte setzte dann ein weitgehender Verfall sehr vieler Bauten ein, oft genug gefolgt von deren Niederlegung und damit der vollständigen Vernichtung der einstigen malerischen Ausstattung.

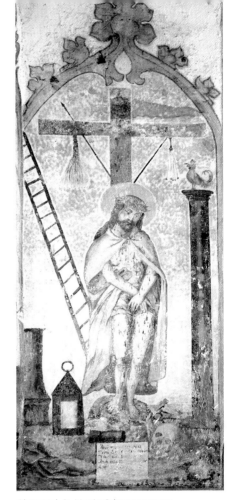

Oberwesel, St. Martin: Schmerzensmann

Oberwesel, St. Martin: Detail der Inschrift

EXKURS

Drastische Mahnung: Das Gerichtsbild im Alten Rathaus in Geisenheim

Mit dem Abriss des alten Rathauses in Geisenheim wurde 1853 auch ein ikonographisch bedeutendes Wandbild vernichtet. Im Erdgeschoss des Fachwerkbaues, dort wo auch der Gerichtssaal lag, entdeckte man beim Abbruch an der hinteren Schmalseite eine Wandmalerei mit der Darstellung eines Meineides und einer Urteilsvollstreckung. Sie befand sich unmittelbar neben und über der Tür, die zu den Gefängnisräumen führte. Die sehr fragmentarische Wandmalerei wurde im Auftrag des Nassauischen Geschichtsvereins von dem Maler J. Adolf Müller in einer aquarellierten Bleistift- und Federzeichnung festgehalten, bevor sie mit dem Abriss des Rathauses 1853 zugrunde ging.

Nach der Zeichnung sind acht Köpfe bzw. Oberkörper und ein Teufel erkennbar. Bis auf eine Person gehen von allen jeweils vom Mund Spruchbänder in gotischer Minuskel mit deutschen Reimversen aus. Die Szene rechts zeigt einen sitzenden Mann (A), dessen über die rechte Schulter gelegter langer Stab und der thronartige Stuhl ihn als Richter kennzeichnen. Oberhalb des Richters steht der bärtige Moses (B). Mit dem Zeigefinger seiner rechten Hand weist er auf die Gesetzestafeln in seiner linken. Der rechts neben dem Richter stehende Mann (C) reicht dem Mann vor ihm (D) ein Buch, vermutlich die Bibel oder einen Schwurblock, auf den dieser die rechte Hand zum Schwur gelegt hat. Der Schwörende trägt ein gelbes, in der Taille gegürtetes Gewand und eine Kopfbedeckung. Der hinter ihm stehende Teufel (E) hat den offensichtlich einen Meineid Schwörenden

bereits am Kopf gepackt und reißt ihn nach hinten. Auf der linken Seite wird die Vollstreckung eines Urteils gezeigt. Soweit man die sehr fragmentarische Szene deuten kann, handelt es sich um die Hinrichtung eines Verurteilten durch das Schwert. Rechts sieht man einen nach unten geneigten Kopf. Unmittelbar darüber befindet sich ein Schwert, an dessen Griff noch Teile einer Hand zu erkennen sind. Darüber entrollt sich ein Spruchband (F). Rechts daneben sieht man zwei Frauen mit Spruchbändern (G/H), die zu dem Geschehen auf der linken Seite blicken.

A Von [...]el · [...] · ik · so · sy · so · wirdestu · der · ansprach · fry
B [...] · [...] · ich · dich · daß · du · salt · nit · fals · by · got · swern
C [...] · de · tru · nit · brech · daß · es · got · nit · an · dir · rech
D Ja · ich · wil · dar · vor · swern · daß · ich · nun · [...] · moege · erhoern
E Darnach · daß · du · onrecht · hast · gesworn · des · hilf [...]
F ich · ni · [si] · ret ·· [...] · on · gerecht [...] · so · richt[...]
G [...] · laß · fru · gewern · ich · wil · m[...] · dem · [...]n · verhern ·
H Nem · [...]e · min · noch · dra · [...] · daß · [...] muß · geben · [...]

Das früheste Zeugnis für die Wiedergabe eines gemalten Jüngsten Gerichts an einer weltlichen Stätte ist für das Rathaus in Hamburg 1340 überliefert. Die Darstellung von religiösen Themen in Rathäusern dominierte bis weit in die Neuzeit hinein, sei es nun die Darstellung eines Jüngsten Gerichts oder die Wiedergabe der beiden wichtigsten alttestamentarischen Gesetzgeber und Richter, Moses und Salomon, die den Richter zur

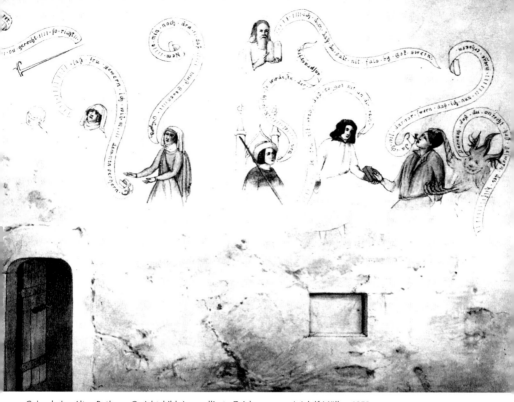

Geisenheim, Altes Rathaus: Gerichtsbild. Aquarellierte Zeichnung von J. Adolf Müller, 1853

Gerechtigkeit mahnen bzw. vor deren Missachtung warnen soll. Indem die Weltgerichtsbilder ihnen die Konsequenzen am Jüngsten Tag aufzeigten, sollten sowohl die Richter als auch die Prozessteilnehmer von sündigem Verhalten abgehalten werden. So waren oftmals auch Schwurblöcke mit Szenen aus der Heilsgeschichte versehen. Die kompositorische Verbindung einer Darstellung des Jüngsten Gerichts oder eines anderen religiösen Themas mit einer weltlichen Gerichtsszene findet sich dagegen erst recht spät. Wie die Geisenheimer Darstellung belegt, dominiert in späterer Zeit die profane Thematik gegenüber der religiösen. Der religiöse Aspekt zeigt sich in Geisenheim nur noch in der Gestalt

des Moses als Hinweis auf die Zehn Gebote und in dem, in Anlehnung an das 3. Buch Moses, Leviticus 19,12 wiedergegebenen Spruch: »Ihr sollt bei meinem Namen nicht falsch schwören; du entweihst sonst den Namen deines Gottes ...«. Der Richter wird nicht zum rechten Handeln ermahnt, sondern nur der Eidleistende. Seine Gewandung in der negativ belegten Farbe Gelb, die oft auch den Verräter Judas brandmarkt, kennzeichnet ihn zudem als verdorben und böse.

Ob es sich bei dem Verurteilten auf der linken Seite, an dem die Strafe der Hinrichtung durch das Schwert vollzogen wird, um den Meineidigen handelt, ist nicht ganz klar, zumal der ursprüngliche Umfang der Wand-

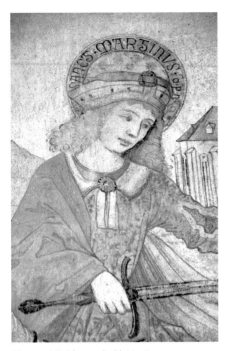

Oberwesel, Liebfrauen: der hl. Martin

lich, dass der Handlungsverlauf bei einem Bild mit vorwiegend belehrendem Anspruch entgegen der Leserichtung geschildert wird. Seit dem späten Mittelalter gibt es verschiedene Versuche, und dazu gehört auch das Wandbild in Geisenheim, die Eideslehre in eine für den Bürger verständliche Bild- und Wortsprache zu übersetzen. Denn mit der Verbreitung der christlichen Eideslehre wollten Obrigkeit und Kirche den zum Schwur Verpflichteten die Gefahren des Meineides deutlich machen und sicherstellen, dass die Furcht vor den Folgen ihre Wirkung auch tatsächlich entfaltete. So werden auch in Geisenheim in vereinfachter Form, mit Verzicht auf schwierige und gelehrte Unterscheidungen, die Folgen des Meineids geschildert. Ein weiterer Grund, der für die Annahme spricht, dass es sich um zwei Szenen eines Ereignisses handelt, ist die Tatsache, dass – zumindest im späten Mittelalter – der Meineid nicht mit dem Tode bestraft wurde.

Die Wandmalerei ist aufgrund der geringen Reste und der kopialen Überlieferung nur sehr schwer zu beurteilen. Entstanden ist sie vermutlich Ende des 15./Anfang des 16. Jahrhunderts, unmittelbar nach der Erbauung des urkundlich erstmals 1481 genannten Rathauses. Darauf verweisen nicht nur die kostümkundlichen Details und der Gebrauch der deutschen Sprache, sondern auch die oben aufgezeigte Entwicklung des kombinierten Gerichtsbildes.

malerei nicht bekannt ist. Jedoch spricht die Anordnung der beiden Szenen entgegen der Leserichtung von links nach rechts dafür, dass es sich um zwei inhaltlich verschiedene Ereignisse handelt. Bei der großen Bedeutung, die dem Eid im gesellschaftlichen Zusammenleben und in der politischen Ordnung der ständischen Gesellschaft während des gesamten Mittelalters zukam, ist es eher unwahrschein-

Wiederentdeckung der Wandmalereien

Die Wiederentdeckung der mittelalterlichen Wandmalereien begann im Rheinland in der ersten Hälfte des 19. Jahrhunderts, als mit der erwachenden Romantik das Interesse am Mittelalter eine neue Belebung erfuhr. War es anfangs vor allem die Baukunst, der man seine Aufmerksamkeit schenkte – und von der auch, da mit ihr verbunden, die Wandmalerei profitierte –, so folgten schon bald auch die anderen Kunstgattungen. Es waren zunächst vor allem idealistische Motive, wie das neu gewonnene Selbstverständnis für die eigene Geschichte, welches die Rettung alter Denkmale förderte. So gesehen war es die Begeisterung für das Mittelalter, die schließlich das geistige und methodische Fundament legte für den noch in der ersten Hälfte des 19. Jahrhunderts einsetzenden Denkmalschutz.

Zu Beginn waren es nur vereinzelte Malerei-Funde, wie 1832 in Sayn (ehem. Prämonstratenserabtei), vor 1847 in Boppard (Karmeliterkirche), 1856 in Andernach (Liebfrauen), 1860 in Eltville (St. Peter und Paul), die man mehr oder weniger zufällig machte, bei Restaurierungsarbeiten oder bei Abbrüchen, wie in Geisenheim 1853 oder in Lahnstein, St. Johannes, 1856, wo alte Wandbilder zu Tage kamen.

In Koblenz, St. Kastor, entdeckte man im Chor unter der barocken Tünche eine vollständige Konchenausmalung, die noch sehr gut erhalten war. Da man zu diesem Zeitpunkt bereits den Spätnazarener Joseph Anton Settegast mit einer Neubemalung beauftragt hatte, musste das mittelalterliche Wandbild weichen. Zwar führte die Zerstö-rung der alten Ausmalung bald zu scharfer Kritik, doch kamen die Einwände der staatlichen Denkmalpflege, die im fernen Berlin saß und damals erst begann, auf die Denkmalpflege in den Provinzen Einfluss zu nehmen, zu spät. Vermutlich wohl auch, weil man sie erst gar nicht benachrichtigt hatte. Dass dies auch für die nächsten Jahre ein Problem blieb, zeigte bald danach die Restaurierung in Boppard, St. Severus.

Parallel zur aufkommenden Wertschätzung der mittelalterlichen sowie der historistischen Wandmalerei unter den Nazarenern lief seit der Mitte des 19. Jahrhunderts auch die Propagierung der Steinsichtigkeit bei Bauwerken, der nicht wenige mittelalterliche Verputze und Malereien zum Opfer fielen. Das Interesse an der Erhaltung der Wandmalereien war zuweilen auch gering, wie in Sayn, wo man im Chor »auf matte Spuren von Wandmalereien [stieß] …, die man wegkratzte«. Desinteresse war wohl auch der Grund für das erneute Übertünchen der Wandmalereien in Rauenthal, die 1884 freigelegt worden waren.

Oft waren es die örtlichen Pfarrer, wie in Niedermendig, manchmal auch Laien, so bei der Kurfürstlichen Burg in Boppard, die solche Entdeckungen machten. Vereinzelt gaben abblätternde Teile oder gar herabfallender Putz Wandmalereien in den damals allgemein baulich sehr desolaten Kirchen frei. So kamen sie in der Dominikanerkirche in Koblenz durch abblätternde Tünche zum Vorschein. In Lahnstein, St. Martin, ließ die anhaltende Feuchtigkeit den Putz abbröckeln, und gab somit 1892 die Wandmalereien frei.

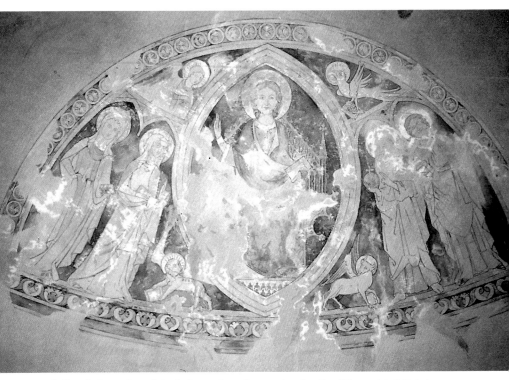

Koblenz, St. Kastor: Aquarell der Apsisausmalung, die zugunsten eines Gemäldes von J. A. Settegast
Mitte des 19. Jahrhunderts entfernt wurde

Erst ab der zweiten Hälfte des 19. Jahrhunderts, im Zeitalter des Historismus, begann man – bei der Erneuerung der vielfach baufällig gewordenen mittelalterlichen Kirchen – mit einer systematischen Suche nach Wandmalereien. Neben Westfalen war es vor allem das Rheinland, wo man eine Vielzahl von Entdeckungen machte. Die große Zahl der Kircheninstandsetzungen und Restaurierungen, die im Mittelrheintal und im Rheingau zwischen dem Ende des 19. Jahrhunderts und dem Anfang des 20. Jahrhunderts einsetzte, brachte eine Fülle von wiederentdeckten Wandmalereien mit sich: 1883–1892 in

Andernach (Liebfrauen), 1888–1895 in Boppard (St. Severus), 1890–1892 in Bacharach (St. Peter), 1893–1896 in Maria-Laach (Klosterkirche), 1895–1897 in Koblenz (Deutschordenskommende), 1899 Niedermendig (St. Cyriakus), 1907 in Bendorf (St. Medardus), 1910 in Boppard (Burg) und schließlich 1910–1913 in Andernach (Liebfrauen).

Eine systematische Suche nach mittelalterlichen Wandmalereien und Fassungssystemen ist nur selten belegt. Sie dürfte aber – wenn auch nicht in dem Maße wie im nördlichen Rheinland – unter dem ersten Provinzialkonservator Paul Clemen, der damals

Grundlegendes zur Wandmalerei am Mittelrhein

Koblenz, Deutschordenskommende, Kapelle: Aquarell mit der Anbetung der Heiligen Drei Könige. Das Wandbild ging im Zweiten Weltkrieg verloren.

bereits an seinen Corpuswerken arbeitete und dafür Material benötigte, üblich gewesen sein. Mit dem Ausbruch des Ersten Weltkriegs fanden die großen Instandsetzungen zunächst ein Ende. Auch in den Jahren zwischen den beiden Weltkriegen gab es, bedingt durch die wirtschaftliche Not, nur wenige große Restaurierungen mit neuen Freilegungen. Insgesamt wurden in den folgenden Jahren sehr viel weniger Kirchen als zuvor instand gesetzt: 1921–1922 Manubach, 1931–1932 Spay, 1932 Moselweiß und 1935/36 Eberbach. Die Maßnahmen während des Zweiten Weltkrieges blieben nur auf wenige Objekte beschränkt. Es waren dies 1940–1942 St. Servatius in Güls und 1942 die Kurfürstliche Burg in Eltville.

Zeitgleich mit den großen Entdeckungen kam es nach 1850 sowie nochmals verstärkt um 1900 durch die vielen Neu- und Umbauten von Kirchen zu erheblichen Verlusten. Nicht selten blieb die alte Kirche nach einem Neubau ihrem Schicksal überlassen, da sie nun liturgisch nicht mehr gebraucht wurde. Aber auch mit einer zweckentfremdeten Nutzung oder dem Leerstand ging eine Minderung der Bausubstanz einher, die sich wiederum ungünstig auf die Wandmalerei auswirkte.

PAUL CLEMEN
(1866–1947)

Nach dem Studium der Kunstgeschichte und der deutschen Philologie in Leipzig, Bonn und Straßburg bekam Clemen unmittelbar nach seiner Promotion 1890 eine Festanstellung bei der Kommission für die Denkmälerstatistik. Seine dortige Aufgabe war die Inventarisation der Kunstdenkmäler der Rheinprovinz. 1893 erfolgte seine Ernennung zum ersten Provinzialkonservator der Rheinprovinz. Aufgrund seiner damals schon enormen Publikationsliste erließ man ihm seine Habilitation, so das Clemen ab 1894 zunächst in Bonn und später in Düsseldorf 1899 als ordentlicher Professor lehren konnte. Unter seiner Beteiligung und Verantwortung erschienen in der Reihe der Kunstdenkmäler bis 1937 insgesamt 56 Bände, ein bis heute gültiges Standardwerk, ebenso wie die 1918 und 1930 herausgegebenen Bände zur romanischen und gotischen Wandmalerei in den Rheinlanden. Mit seinem nahezu 400 Titel umfassenden Schriftenverzeichnis legte Paul Clemen einen Grundstein für die moderne Denkmalpflege, deren Anfänge er entscheidend prägte. 2013 wurde das Paul Clemen Museum an der Rheinischen Friedrich-Wilhelm-Universität in Bonn eröffnet. Es ist der von Clemen begründeten Abguss-Sammlung mittelalterlicher und frühneuzeitlicher Bildwerke gewidmet. Die rund 330 Gipse umfassende Sammlung weltberühmter Skulpturen war ursprünglich zu Studienzwecken angelegt worden.

In Spay diente die liturgisch seit 1810 nicht mehr genutzte Kapelle genauso wie in Lahnstein jahrzehntelang als Lagerraum. In Bad Salzig ging die Kreuzigung an der Außenwand mit den Umbaumaßnahmen zugrunde.

Zwar gab es zahlreiche Orte, die sich damals einen neuen Kirchenbau leisten konnten, auf der anderen Seite standen aber auch viele – wie der Bericht der Provinzial-Kommission für Oberdiebach festhält – der Verarmung nahe. Dementsprechend groß war daher auch die Zahl der Kirchen, die sich in einem baulich desolaten Zustand befanden. So galt die Kirche in Steeg zu Beginn des 20. Jahrhunderts in ihrer Unterhaltung seit einiger Zeit als schwer vernachlässigt.

Zu größeren und umfangreichen Freilegungen kam es dann erst wieder nach dem Zweiten Weltkrieg, als man in den fünfziger und sechziger Jahren in dichter Folge viele Kirchen instand setzte: 1947 Wellmich, 1954 Leutesdorf, 1955 Rhens, 1956/57 Trechtingshausen und 1962 Obermendig. Zum Teil kam es auch zu bedeutenden Neufunden, so 1968–1974 in Niederwerth, 1971/72 in Erbach, 1979 in Ravengiersburg, 1979–1980 in Verscheid, 1980 in Weiler, 1982 in Lahnstein in der Hospitalkapelle, 1988 in Bacharach in St. Peter und auf Burg Reichenberg, 1998 in Rommersdorf und im Jahr 2000 in Oberheimbach. Letztere wurden jedoch, ebenso wie die Konchenausmalung in Bacharach, teilweise wieder zugedeckt.

Zu Freilegungen und Restaurierungen im 19. und 20. Jahrhundert

Mit ihrer Wiederentdeckung und Freilegung war die Wandmalerei zugleich einem beständigen Verfallsprozess ausgesetzt, dessen Folgen – zumindest theoretisch – nahezu kontinuierlich durch eine oder verschiedene Restaurierungen behoben werden mussten. In der Praxis sah es lange so aus, dass eine Restaurierung jeweils eine andere oder auch mehrere andere nach sich ziehen müsse. Zudem wurden die zeitlichen Abstände, auch bedingt durch andere Faktoren, zwischen den einzelnen Restaurierungen immer kürzer.

Da Restaurierungen immer auch die zu erhaltenen Kunstwerke nach dem Verständnis und dem Geschmack der eigenen Zeit interpretieren, zeichnen die unterschiedlichen Restaurierungen in charakteristischer Weise das Bild der jeweils zeittypischen Restaurierungsauffassung sowie des herrschenden Kenntnisstandes nach. Sie gewähren somit einen authentischen Einblick in die Restaurierungsgeschichte ab der zweiten Hälfte des 19. und des gesamten 20. Jahrhunderts.

Da die Wandmalerei von Beginn an ein wichtiges Thema für denkmalpflegerisches Handeln war, kann man anhand vieler Restaurierungen exemplarisch die Grundsätze von Konservierung und Restaurierung in der Denkmalpflege im Verlauf der Zeit aufzeigen. Ebenso dokumentieren sie die Entwicklung der Restaurierungsmethoden sowie zentrale Fragen der theoretischen Auseinandersetzung innerhalb der staatlichen Denkmalpflege. Gerade am Mittelrhein gibt es eine große An-zahl von Kirchen, an denen sich dieser Auffassungswandel der Denkmalpflege in Bezug auf die einzelnen Restaurierungen gut veranschaulichen lässt.

Mit den großen Restaurierungskampagnen in den letzten Jahrzehnten des 19. Jahrhunderts wuchs die Zahl freigelegter Wandbilder enorm an. Damit sah man sich zugleich mit den schwierigen Fragen der Freilegung, Konservierung und Restaurierung konfrontiert.

Zwar erfolgte in den Rheinlanden bereits früh die Institutionalisierung staatlicher Denkmalpflege, die nun die Restaurierungen beaufsichtigte und wissenschaftlich begleitete, dennoch tat man sich schwer, einen gradlinigen Weg zu finden. Abgesehen von den technischen Schwierigkeiten und den verschiedenartigen Konservierungskonzepten sah man sich von Anfang an auch unterschiedlichen Interessengruppen ausgesetzt. Nicht zuletzt war und ist die Denkmalpflege auch heute noch oft genug an die Vorstellungen und Wünsche der Nutzer der Kirchen, also der Pfarrer und der Gemeindemitglieder gebunden.

Da die Technik der Wandmalerei nach 1800 nur in wenigen Teilen Deutschlands auf eine ungebrochene Tradition zurückblicken konnte, gab es in Bezug auf die im Mittelalter angewandte Technik auch kein Erfahrungspotential, auf das man bei den Restaurierungen hätte zurückgreifen können. Dies wirkte sich natürlich entsprechend negativ auf die Freilegungs- und Restaurierungsmethoden aus.

Denn im Allgemeinen ging man davon aus, dass es sich bei mittelalterlicher Wandmalerei um Freskotechnik handele. Dies führte dazu, dass man die gegenüber reiner Freskotechnik weitaus empfindlichere Seccotechnik bei den Freilegungen nur ungenügend beachtete. Da bei der Seccotechnik die Haftung der Pigmente nach einem teilweisen oder vollständigen Abbau der Bindemittel zum Untergrund meist schwächer war als zu den aufliegenden jüngeren Kalktünchen, brachte die Aufdeckung unweigerlich mehr oder weniger große Verluste mit sich. Dies zeigt deutlich das Beispiel in Oberwesel, St. Martin. Dort war es beim Versuch, die Übertünchung ohne vorherige Festigung der mittelalterlichen Malschicht abzunehmen, zu einer Loslösung der Originalschicht mitsamt der Grundierung gekommen. Die fatalen Folgen dieser über Jahrzehnte währenden Fehleinschätzungen sind eine der Hauptursachen für den reduzierten Originalbestand; diese Beobachtung betrifft nicht nur die dortigen, sondern generell die gesamte Wandmalerei.

Anscheinend waren sich die Beteiligten auch völlig im Unklaren darüber, dass mit der Freilegung bereits der unaufhaltsame Verfall der Wandbilder einsetzte. Zunächst wurde häufig in einem wahrhaften Entdeckerrausch freigelegt und erst dann entschieden, was nun damit zu geschehen habe. »Die Wandgemälde müssten sorgfältig bloßgelegt werden, erst dann könnte die Frage erörtert werden, inwieweit an eine evtl. Erhaltung und Wiederherstellung zu denken wäre« (Brief des Provinzial-Konservators der Rheinprovinz vom 10. Januar 1911, zu den Freilegungen in Oberwesel St. Martin; Akte Rheinprovinz, Oberwesel, St. Martin. GDKE, Archiv).

Ganz im Sinne des Historismus erfolgte dann regelmäßig eine historistische Ergänzung der Bilddarstellung. Das heißt: Ein stilistisch einheitlicher Gesamtzustand im Sinne der Entstehungszeit war gewünscht. Dies belegen sehr schön die Aquarelle des Kirchenmalers und Restaurators Holtmann, die den Zustand der Wandmalereien in der Karmeliterkirche von Boppard nicht etwa nach der Freilegung dokumentieren, sondern die den gewünschten Endzustand zeigen. Die Möglichkeit, die Originale in ihrem fragmentarischen Zustand zu belassen, wurde erst gar nicht in Erwägung gezogen. Das Ziel der Wiederherstellung war – wie stets im Historismus – die möglichst vollständige Erneuerung. Fehlstellen wurden daher nach bestem Wissen und in Anlehnung an entsprechende mittelalterliche Kunstwerke ergänzt. Oftmals gab man, vielleicht weil die Wiederherstellung zu mühsam oder der Putzgrund zu geschwächt war, gleich der Kopie den Vorzug. So geschah es 1890 in Boppard, St. Severus, wo man aufgrund des angeblich stark zerstörten Zustandes die Vita des hl. Severus sowie die des hl. Ägidius vollkommen neu malte.

Freilegung und Wiederherstellung wurden in der Regel nicht von ausgebildeten Kräften, sondern von Kirchenmalern oder Laien durchgeführt. Vor allem die Entscheidung über und die Organisation von Freilegungen lagen in nicht wenigen Fällen in der Hand des örtlichen Pfarrers, der oftmals die Wandmalerei entdeckt hatte. So konnte in Niedermendig der damalige Kaplan H. F. Liell 1887 nicht »... der Versuchung widerstehen, die Wände auf Farbenschmuck zu untersuchen« (Liell, 1888, 397–398).

Die Freilegungen erfolgten meist schnell und grob: »Nachdem ein Gerüst aufgeschlagen und ein Tag unverdrossen gearbeitet war, stand die menschliche Figur [des heiligen Christophorus] vollständig von der Tünche

Boppard, ehem. Karmeliterklosterkirche. Aquarell von Holtmann, das den Zustand nach der geplanten Wiederherstellung zeigt

befreit da ...« (Liell, 1888, 398). Das war natürlich nicht im Sinne der Denkmalpflege und wurde auch kritisiert. Jedoch unterschieden sich diese Freilegungen im Grunde nicht allzu viel von denen, die unter der Aufsicht der staatlichen Denkmalpflege zur Durchführung kamen. 1901 berichtet Anton Bardenhewer, vom Denkmalamt mit der vollständigen Freilegungen und Sicherung der Malerei in Niedermendig beauftragt, die Freilegung erfolge »theils durch leise Aufschlagen mit einem nicht zu stumpfen Stahlhammer und bei sehr fest haftenden Partien durch Abstossen mit Stahlspachteln ...« (Bardenhewer: Bericht über die Restaurierungen der alten Wandmalereien in der katholischen Pfarrkirche zu Niedermendig. Köln 11. April 1901. Zitiert nach Rudolf, 92). Die Maßnahme brachte ihm

sogar großes Lob des damaligen Provinzialkonservators Paul Clemen ein, der bemerkte, dass Bardenhewer »sich dieser Aufgabe mit grossem Geschick erledigt« habe (Clemen, 1899, 27). Es war aber nicht nur die Unkenntnis über die damit verbundenen Zerstörungen, sondern offensichtlich auch das schnelle »Sichtbar- und Fündig werden wollen«, das die Aufdeckenden zu groben Werkzeugen greifen ließ.

Die Wiederherstellung der Wandmalereien überließ man dann zumeist Personen, die man als geeigneter empfand. Bezeichnend für die jahrzehntelange Restaurierungspraxis ist die Tatsache, dass man vielfach Künstler mit Restaurierungsaufgaben betraute. Dank deren meist gesundem Selbstbewusstsein fühlten sie sich in der Regel auch dazu be-

fähigt, die Malerei im alten Stil wiederherstellen zu können. Für Boppard (St. Severus), Kiedrich (St. Valentinus), Eltville (St. Peter und Paul) und Oberwesel (St. Martin / Liebfrauen) hatte man seinerzeit den Maler August Franz Martin gewinnen können. Dessen dortige Restaurierungen romanischer und gotischer Wandmalerei kommen jedoch größtenteils Neuschöpfungen gleich, zum Teil sind sie es auch. Ein Nachfahre dieser Künstlerrestauratoren, war, was das Selbstverständnis betrifft, Hermann Velte jun., der 1950 in Spay nicht nur in souveräner Weise die Namensbeischriften der Apostel neu verteilte und dem hl. Christophorus einen zweiten rechten Arm anfügte, sondern zugleich, wenn auch auf Kosten eines Wandbildes, eine Chronik und eine von ihm verfasste Renovierungsinschrift anbrachte.

Erst zum Ende des 19. Jahrhunderts setzte sich ein neues, an den Originalen orientiertes Bewusstsein langsam durch. Der überfällige methodische Wandel nach 1900 dürfte zwar viele Wandbilder vor einer vollständigen Übermalung bewahrt haben, andererseits waren solche »interpretierenden Ergänzungen«, wie sie gerne auch genannt werden, bis weit in die achtziger Jahre des 20. Jahrhunderts noch möglich. Hauptgrund für den Bewusstseinswandel war vermutlich der Beginn der systematisch organisierten Denkmalpflege im Rheinland. Nach den ersten zögerlichen Anfängen zu Beginn des 19. Jahrhunderts in Preußen schritt die Institutionalisierung ab den dreißiger Jahren kontinuierlich fort. Von weitreichender Bedeutung war die Kabinettsorder vom 19. November 1891, die den Denkmalschutz den Provinzialkommissionen unterstellte. Die Provinzialkonservatoren wurden als sachverständige Ratgeber und örtliche Vertreter der Konservatoren der

Zentrale in Berlin zugeordnet. Dies hatte zur Folge, dass die einzelnen Provinzialverbände sowohl untereinander als auch mit dem Staat um den besten Denkmalschutz wetteiferten und weitaus mehr Gelder als früher zur Verfügung stellten. Die starke Förderung, welche die Denkmalpflege vor allem in der preußischen Rheinprovinz erfuhr, hatte auf kulturpolitischer Ebene insbesondere den Zweck, die dortige Bevölkerung über eine demonstrative Pflege ihrer Kultur nicht zuletzt moralisch stärker an den preußischen Staat zu binden. Dies dürfte auch die ungewöhnlich vielen Instandsetzungen und Restaurierungen innerhalb des letzten Jahrzehnts des 19. Jahrhunderts erklären, die damals im Rheinland Schlag auf Schlag erfolgten. Unterstützt wurde dies durch die Einsetzung des ersten Provinzialkonservators im Rheinland, Paul Clemen, 1893 und des Bezirkskonservators Ferdinand Luthmer für Hessen-Nassau 1903. Ihre Hauptaufgabe war zunächst die Inventarisierung der Kunstdenkmäler, die nun in großen Schritten vorangetrieben wurde, wie die dichte Folge ihrer Publikationen belegt.

Mit dem Ausklingen des Historismus kam es nach der Jahrhundertwende theoretisch zu einer veränderten Sicht in der Denkmalpflege. Jedoch war die Umsetzung von der Theorie in die Praxis, wie die einzelnen Beispiele zeigen, noch mit einigen Schwierigkeiten verbunden. Der von Georg Dehio zu Beginn des 20. Jahrhunderts formulierte Grundsatz »Konservieren, nicht restaurieren« mit dem er sich gegen die nachschöpfenden Wiederherstellungen wandte, blieb auch in den nächsten Jahrzehnten noch weitgehend ungehört. So wurden die einzelnen Restaurierungen zu Beginn des 20. Jahrhunderts noch sehr unterschiedlich gehandhabt. Teilweise unterschieden sich die Maßnahmen in Kirchen an den einzelnen

Boppard, St. Severus: Pausen von F. A. Martin mit der Vita des hl. Severus

Objekten auch stark voneinander. So wurden in Maria Laach zwar sämtliche Wandbilder von Wilhelm Batzem restauriert, jedoch nach unterschiedlichen Kriterien. Während die beiden in die erste Hälfte des 14. Jahrhunderts zu datierenden Wandbilder nur eine mäßige Überarbeitung, offensichtlich ohne Ergänzungen, erfuhren, wurden die drei spätgotischen Pfeilermalereien im Bereich des Westchores stark übermalt.

Oftmals blieb die Wandmalerei sogar von einer durchgreifenden Restaurierung unberührt. Ob dies aber aus einer neuen Erkenntnis heraus geschah oder aus anderen Gründen, sei es Geldmangel oder Desinteresse, ist nicht mehr nachzuvollziehen. So legte man in Steeg 1901 die Wandmalereien zwar frei, jedoch wurde nur ein geringer Teil von ihnen damals restauriert. Im Corpuswerk

von Clemen erfuhren sie nur eine knappe Erwähnung, obwohl es sich sowohl in ikonographischer als auch in künstlerischer Hinsicht zum Teil um einmalige Werke handelt. Im Unterschied dazu wurden die Wandmalereien in den Stiftskirchen von St. Goar sowie in Oberwesel, Liebfrauen und St. Martin, mit großer Aufmerksamkeit bedacht. Die Wandmalerei von St. Goar erschienen sogar als Privatdruck und wurden 1928 als Neujahrsgabe der Vereinigung von Freunden des kunsthistorischen Instituts in Bonn mit einem erläuternden Text von Paul Clemen veröffentlicht. Dies verwundert nicht, denn schließlich waren sie doch auch von Anton Bardenhewer, dem über Jahrzehnte von Clemen bevorzugten Restaurator, wiederhergestellt worden.

Die Freilegungsmethoden zum Ende des 19. und zu Beginn des 20. Jahrhunderts unter-

schieden sich nur sehr wenig von den bisherigen. Noch immer stufte man die Freilegung als untergeordnetes Problem ein, das man getrost Handwerkern und Hilfskräften überlassen konnte. Ausgerüstet mit Hammer und Stahlspachtel, rückten diese den Wandmalereien zu Leibe, bevor dann der »Restaurator« sein Werk begann, so auch in Steeg, ab 1901, und in St. Goar 1905/6, wo zunächst der Handwerker freilegte, bevor der Meister kam. Die unsachgemäßen Freilegungsmethoden mit grobem Werkzeug waren bis weit in die achtziger Jahre des 20. Jahrhunderts hinein üblich, wie das Beispiel von Niederwerth belegt. Dort waren die durch den Hammerschlag erzeugten Erschütterungen auf den Wänden und im Gewölbe so tief, dass nicht nur die Farbe, sondern auch Teile der Putzschicht herabfielen.

Nach den Freilegungen kam es nun zwar meistens nicht mehr zu einer vollständigen Übermalung oder gar Neuschöpfung, dass dies aber hin und wieder doch noch praktiziert wurde, belegt das Beispiel in Moselweiß. Dort wurden die Pfeilermalereien noch 1970 unter den Augen sowohl der kirchlichen, als auch der staatlichen Denkmalpflege vollständig übermalt. Ein Umstand, den die Berichte jedoch mit keinem Wort erwähnen. Dass Restaurierungen der zweiten Hälfte des 20. Jahrhunderts sich manchmal nicht von denen der Jahrhundertwende unterschieden, belegt auch das Apostelcredo von St. Goar, das 1905/06 freigelegt und 1907 restauriert wurde. 1962 erlitt es dann im wahrsten Sinne des Wortes eine erneute Restaurierung, so dass es sich in seiner heutigen Form als eine Mischung verschiedener Restaurierungsbemühungen sowie interpretierender Neuschöpfungen präsentiert.

Statt der vollständigen Übermalung im neoromanischen und neogotischen Stil begnügte man sich nun lange damit, die noch erkennbaren Konturen nachzuziehen und die nur noch im Farbabrieb vorhandenen Flächen mit deckenden Lasuren aufzufrischen. Dies ist ein Verfahren, das sich zugegebenermaßen oft wenig von einer kompletten Übermalung unterscheidet. Beim Nachziehen der Konturen wurden nicht selten die noch relativ gut erkennbaren Unterzeichnungen nachgezogen. Dies bedeutet jedoch das Nachziehen von Linien, die ursprünglich durch die darüber liegende Malerei verdeckt waren. Das Ergebnis zeigt also eigentlich eine verzerrte, die Unterzeichnung betonende Wiedergabe, die letztlich wenig mit dem einstigen Original zu tun hat.

Bereits in den ersten Jahrzehnten des 20. Jahrhunderts begann die Zeit von Nach- und »Entrestaurierungen«. Erneute Untersuchungen an zuvor freigelegter Wandmalerei kamen häufig zu dem Ergebnis, dass diese schon unvollständig aufgedeckt war und somit zunächst eine umfassende Freilegung notwendig sei, bevor man dann zu einer Restaurierung der Restaurierung zu schreiten gedachte. Aber selbst diese zweiten Freilegungen blieben allzu oft rudimentär.

Entrestaurierungen waren vor allem in den fünfziger, sechziger und den siebziger Jahren noch ein Thema, wie das Beispiel Oberwesel, St. Martin, zeigt. Die im Zuge der Instandsetzungsarbeiten 1962–1968 durchgeführte Restaurierung war in erster Linie als eine Überarbeitung und Korrektur der ersten angelegt. Im Sinne der Zeit wurde nun die als Erfindung bezeichnete Gewölbeausmalung entfernt. In vermutlich gut gemeinter Absicht wollte man endlich das wirkliche Original, nämlich die Sternendecke, an Tageslicht holen. Das Ergebnis war jedoch – wie man allerdings erst geraume Zeit später bitter feststellen musste – niederschmetternd: An-

Spay, Peterskirche: der Apostel Jakobus, Zeichnung von Velte nach der Freilegung. Nach der Wiederherstellung durch Velte jun. 1950 war aus ihm – laut der Namensbeischrift – nun der Apostel Johannes geworden.

stelle einer Wiederherstellung des vermeintlichen Originals hatte man eine zum Teil noch originale und auf Originalen fußende Bemalung zerstört.

Was bleibt, ist daher oftmals ein Denkmal entweder einer Restaurierung im Sinne des Historismus oder die Interpretation einer mittelalterlichen Malerei durch einen Restaurator des 19. und 20. Jahrhunderts – manchmal ist es auch beides zugleich. Aber auch

dies ist ein wichtiger Teil der Geschichte der jeweiligen Wandbilder.

Die bisher gemachten Ausführungen belegen nicht zuletzt, dass Restaurierungen auch in ständig kürzer werdenden Zeitabständen notwendig sind. Dabei kommt es auch immer wieder zu dem Phänomen, dass es in erster Linie die Retuschen, Übermalungen und Ergänzungen sind, die nach kürzester Zeit einer erneuten Restaurierung bedürfen.

Spay, Peterskapelle: Chronik von Velte, angebracht im Zuge der Instandsetzung 1950

Die Gründe dafür liegen zum einen in der Verwendung ungeeigneter Materialien und zum anderen in ungenügend erprobten Methoden der Konservierung.

Fragt man sich nun, was sich in den letzten Jahrzehnten geändert hat, so ist seit den achtziger Jahren des 20. Jahrhunderts eindeutig ein qualitativer Schritt hin zu einer gründlichen und professionellen Restaurierung zu verzeichnen. Dabei verbindet sich die in der Regel gründliche Voruntersuchung oftmals mit einer Recherche zur Restaurierungsgeschichte. Den dafür nötigen schnellen Zugriff auf die Akten gewähren die staatlichen und kirchlichen Denkmalämter. Hinzu kommt die Aufnahme aller Schäden mit Berücksichti-

gung der stratigraphischen Befunde sowie zumeist eine naturwissenschaftliche Analyse. Dieser deutliche Fortschritt hängt nicht zuletzt mit der besseren Ausbildung der Restauratoren zusammen, die inzwischen speziell für Wandmalerei an den Fachhochschulen ausgebildet werden. Bis in die achtziger Jahre waren es zumeist rein handwerklich geschulte Kirchenmaler, die sich Kenntnisse der Restaurierung oftmals durch »learning by doing« angeeignet hatten. Freilegungen werden zudem heute in der Regel sehr viel zurückhaltender vorgenommen. Das heißt auch, dass man sie (jedenfalls von Seiten der Denkmalpflege) nicht unbedingt herausfordert und nicht mehr um jeden Preis durch-

Grundlegendes zur Wandmalerei am Mittelrhein

setzt. So wurden die ohne Zustimmung der Denkmalpflege in Oberwesel, Liebfrauen, an den Pfeilern entdeckten Wandbilder nicht weiter freigelegt und zum Teil auch wieder vorsichtig zugedeckt.

Als Ergebnis kann man festhalten, dass die im Rheingau und am Mittelrhein in den letzten rund 150 Jahren durchgeführten Restaurierungen einen guten Einblick in die allgemeine Entwicklung der Denkmalpflege vermitteln. Dabei spannt sich der Bogen von den historischen Auffassungen in der Mitte des 19. Jahrhunderts bis zu den Ideen und Forderungen der modernen Denkmalpflege, wie sie in den jüngsten Freilegungen und Dokumentationen verwirklicht wurden. Auffallend ist dabei, dass der Entwicklungsprozess nicht kontinuierlich voranschritt, sondern sich sehr lange auf einem recht mittelmäßigen bis schlechten Niveau hielt, um erst in den letzten Jahrzehnten einen qualitativen Sprung zu verzeichnen. So gab es sowohl um 1900 als auch in den siebziger Jahren des 20. Jahrhunderts durchaus Restaurierungen, die die Originalschicht schonten, aber auch solche, die zu einer völligen Vernichtung der Originalsubstanz führten. Die vorliegende Untersuchung macht vor allem deutlich, dass die jeweils gewählte Restaurierungsmethode nicht zwingend von dem Wissen der Malereitechnik und dem handwerklichen Vermögen des Restaurators abhing. Einfluss nehmende Faktoren waren unter anderem die Bedingungen vor Ort sowie Umfang und Qualität der vorgefundenen Originalsubstanz.

Oberwesel, Liebfrauen: ein neu aufgedecktes Kopffragment einer Heiligen, vermutlich Mariens

Die jeweilige Qualität einer denkmalpflegerischen Maßnahme kann immer nur ein Kind ihrer Zeit sein. Als solches muss sie stets wahrgenommen werden, um ihr mit dem heutigen Wissen gerecht werden zu können. So bleibt am Ende festzuhalten, dass ohne Kenntnis wenigstens des Zustandes zur Zeit der Freilegung und sei er auch noch so unvollständig, man sich der Willkür einer unübersichtlichen Restaurierungsgeschichte ausliefert – es sei denn, man hat das Glück und trifft auf eine wirklich fachmännische Restaurierung.

Farbigkeit in Zeiten der Schwarzweiß-photographie: Die Aquarellkopie

Nahezu der gesamte Bestand an Aquarellen, aquarellierten Zeichnungen, Bleistift- und Federzeichnungen sowie Pausen des Plan-archivs im Landesamt für Denkmalpflege in Mainz geht auf die Initiative von Paul Clemen zurück. Auf seine Anregung hin beschloss die preußische Provinzialkommission 1895 die systematische Anfertigung von Kopien und Pausen mittelalterlicher Wandmalereien für das damalige Archiv des Provinzialkonser-vators in Bonn. Vorbild für dieses Verfahren war die von der *Commission des Monuments Historiques* in Frankreich entwickelte Me-thode. Bei dem dort schon seit der Mitte des 19. Jahrhunderts genutzten Dokumentations-verfahren wurden zunächst Fotografien von den Wandbildern angefertigt, um dann un-ter ihrer Zuhilfenahme die Darstellungen in Aquarelltechnik mit allen Schäden aufzuneh-men. Die Kopien wurden dem *Musée des Mo-numents Historiques* und dem *Centre Natio-nal de la Recherche Scientifique* zugewiesen.

Zwar hatte es auch bereits zuvor in Deutschland Ansätze einer systematischen zeichnerischen Erfassung des Wandmalerei-bestandes gegeben, sie war aber entweder nicht zur Vollendung gelangt oder ohne Fort-setzung geblieben. So hatte 1844 der Kölner Oberbürgermeister den Maler Johann Anton Rambaux beauftragt, die alten Wandma-lereien in Köln und Umgebung für das dor-tige Stadtmuseum abzuzeichnen. Eine große Sammlung von Zeichnungen, Aquarellen und Pausen mittelalterlicher Wandgemälde hatte man auch für das Berliner Kupferstichkabi-nett angelegt.

Einen Teil der von Clemen in Auftrag gegebenen Arbeiten präsentierte man be-reits 1895 in Berlin sowie auf den kunst-historischen Ausstellungen 1902 und 1904 in Düsseldorf der Öffentlichkeit. Daneben wurde das Material für die von Clemen in Zusammenarbeit mit der Gesellschaft für rheinische Geschichtskunde geplanten Pu-blikationen zusammengetragen, die einem breiten Publikum den Bestand an mittelalter-licher Wandmalerei zugänglich machen soll-ten. Das Vorhaben konnte jedoch erst 1905 beziehungsweise 1916 und 1930 mit dem Druck der Corpuswerke von Clemen realisiert werden. Nach deren Erscheinen war offen-sichtlich das Interesse an solchen Aufnahmen geschwunden, denn für die Jahre nach 1930 sind im Rheintal nur noch die 1932 angefer-tigten Aquarelle des Passionsfrieses in Müns-termaifeld zu belegen. Dies lässt natürlich den Verdacht aufkommen, dass die Aufnah-men vor allem der Illustration der Corpus-werke dienen sollten.

Auch wenn allen Blättern, die im Auftrag der preußischen Provinzialkommission ent-standen, ein gemeinsamer Auftrag zugrunde lag, so sind die Ergebnisse teilweise doch sehr unterschiedlich. Das Ziel war zunächst, so Clemen: die »kunstgeschichtlich, ausser-ordentlich wertvollen Denkmäler, die zum Teil in ihrem Bestande gefährdet sind und immer mehr verschwinden und verbleichen, in ihrem jetzigen Zustande festzulegen, so-dann aber um auf diese Weise das Material für eine grosse Publikation der sämtlichen Wandmalereien zu sammeln« (Clemen, Ko-pien, 1899, 14). Für diese Tätigkeit wurde eine Reihe von besonders geeigneten Malern aus-gesucht, die sich ihrer Aufgabe, so Clemen, »zum Teil in einer sehr liebevollen Einfühlung und mit einem hohen historischen Verständ-

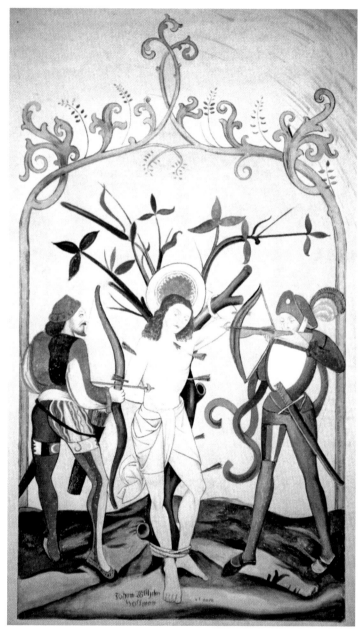

Oberwesel, St. Martin: Die Aquarellkopie mit dem Martyrium des hl. Sebastian zeigt den Zustand des Wandbildes nach der Wiederherstellung.

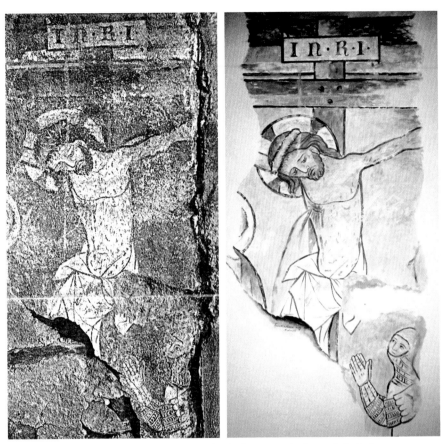

Andernach, Minoritenkloster: Photo und Aquarell wurden beide 1912 unmittelbar nach der Freilegung aufgenommen. Das Aquarell vermittelt einen guten Eindruck von der Farbigkeit. Das einst im Kreuzgang angebrachte Wandbild ging nach der Übertragung in die Kirche verloren.

nis widmeten« (Clemen, 1930, IX). Zwar sind die Aquarelle und Zeichnungen aus heutiger Sicht nur teilweise als zuverlässige Dokumente des damaligen Zustandes zu werten, trotzdem bezeugen sie alle ein gewisses Restaurierungsethos. So wurde nicht einfach übermalt und neu geschaffen, sondern man setzte sich – oder versuchte es zumindest – mit dem Vorhandenen auseinander.

In der Regel wurden die Aquarelle weder unmittelbar nach der Entdeckung und Freilegung der Wandmalereien angefertigt, noch nahm man systematisch alle Wandbilder einer Kirche auf. Stattdessen wählte man immer nur vereinzelte Beispiele aus, so wie sie vermutlich auch zur Illustration der Bände des Corpuswerkes der »Rheinischen Gesellschaft« gebraucht wurden. Vielfach scheint

es auch so gewesen zu sein, dass man lediglich die Zeichnungen und Pausen vor Ort aufnahm, die farbenprächtigen, stark idealisierten Aquarelle aber erst im Nachhinein anfertigte. Die Wandmalereien mit der Legende des hl. Severus sowie die Gewölbemalereien im Seitenschiff von St. Severus sind erst drei Jahre nach ihrer Wiederherstellung unter Verwendung der Pausen von Martin durch Vorländer angefertigt worden. Dies trifft auch für den hl. Christophorus in Bacharach, St. Peter, zu, den Vorländer 1896 vier Jahre nach der Restaurierung aufnahm. Daneben gibt es aber auch genügend Aufnahmen, die sehr genau auf die materielle Beschaffenheit der Wandbilder eingehen und deren Erhaltungszustand mit Fehlstellen und Verschwärzungen genauestens erfassen, wie die Aquarelle von Kreusch aus Steeg von 1901 belegen.

Bei aller Kritik, die man bei einzelnen Aufnahmen üben kann, muss man den damaligen Kopisten aber zugutehalten, dass ihre Aufgabe auch nicht einfach war. So mussten sie oft bei eingeschränkten Licht- und Sichtverhältnissen ihrer Arbeit nachkommen. Dies führte fast zwangsläufig zu teils abweichenden Farbangaben, manchmal auch zu vergessenen Feinheiten. Beim Abpausen der blassen und konturenarmen Malerei, die oftmals zudem noch fragmentarisch und unsauber freigelegt war, kam es natürlich immer wieder zu Fehlern. So ist aufgrund der Gegebenheiten und dem unterschiedlichen Können der einzelnen Kopisten der dokumentarische Wert der Arbeiten trotz des gemeinsamen Auftrags sehr unterschiedlich. Brauchbare Wiedergaben stehen daher im schroffen Gegensatz zu mitunter recht unbeholfenen Darstellungen, deren Mittelmäßigkeit nur wenig über das Original verrät. Auch blieben einzelne Maler ihrem persönlichen Stil, wie auch dem Zeitstil zum Teil so stark verhaftet, dass der dokumentarische Wert nur noch eingeschränkt vorhanden ist. Trotz allem waren die Pausen und Aquarelle den Photographien zunächst insofern überlegen, als sie einen Eindruck der Farbigkeit vermitteln konnten. Das technische Problem, lagerbeständige Farbphotographie aufzubewahren, war noch Jahrzehnte existent. Dies belegen nicht zuletzt die 1943/45 aufgenommenen Farbdiapositive, die sich seitdem farbig stark verändert haben.

Zu Material und Maltechnik

Eine der wichtigsten Voraussetzungen für die Beurteilung der mittelalterlichen Wandmalerei ist die genaue Kenntnis der angewandten Techniken. Da sich die künstlerische Entwicklung und die Ausdrucksmöglichkeiten stark aus der gewählten Maltechnik ergaben, ist eine Beurteilung ihres jeweiligen Stils und der Qualität letztlich nur auf dieser Grundlage möglich.

Die reine Freskomalerei, das sogenannte Fresco buono, konnte bisher am Mittelrhein nicht nachgewiesen werden. Hier finden sich ausschließlich Secco- und Mischtechniken, wie sie überhaupt während des gesamten Mittelalters nördlich der Alpen dominieren.

Im Mittelalter war die Kalkmalerei stark verbreitet. Hier sitzen die Malschichten nicht direkt auf dem Verputz, sondern auf einer Kalkschlämme oder einer Kalktünche, die

ein- oder mehrlagig angelegt wurde. Die malerische Grundierungsschicht wurde häufig auf den älteren oder auf dem frischen Verputz, zuerst pastos, in wechselnden Strichlagen aufgebracht. Darauf erfolgte die Unterzeichnung in Rot, Ocker, Grau oder Schwarz. Dabei kam der Auftrag der alkalibeständigen, in Wasser oder Kalkwasser angerührten Pigmente mit dem Pinsel auf die gerade abgebundene und noch feuchte Grundierschicht. Da die Farben beim Trocknen ähnlich wie beim Fresko karbonatisch gebunden vorgefunden wurden, kommt es vermutlich zu der falschen Bezeichnung Fresko. Der Prozess der karbonatischen Bindung läuft jedoch bei der Kalkmalerei unter völlig anderen Feuchtigkeitsverhältnissen ab als beim Fresko. Im Vergleich zu letzterem besitzt die Kalkmalerei eine kompaktere, stumpfere Malschichtoberfläche und eine, im Gegensatz zum Fresko, etwas geringere Brillanz.

Bei der Mischtechnik wurde die Vorzeichnung, gelegentlich auch mehrere untere Farbschichten, auf den noch feuchten, oft fast noch mauerfeuchten Putz aufgetragen. Somit gingen sie eher zufällig eine freskale Bindung ein. Die malerische Ausarbeitung erfolgte dann in reiner Secco-Technik. Dabei wurden die Pigmente bei der Kalkseccomalerei in Kalkmilch angerührt. Bei anderen Seccotechniken wurden als Bindemittel Öl, Leime oder

Steeg, St. Anna: Hostienmühle in Temperamalerei. Das Detail zeigt Bänder mit Quasten vom Hut des hl. Hieronymus.

Steeg, St. Anna: Hostienmühle in Temperamalerei, Detail mit dem Kopf des hl. Petrus

Proteine verwendet. So war es auch in Bacharach, St. Peter, wo die eigentliche Malerei in Seccotechnik, überwiegend mit Kasein als Bindemittel, erfolgte. Kalkseccomalereien, aber auch Seccomalereien mit Proteinen als Bindemittel, neigen durch Alters-, Umwelt- oder sonstige Einflüsse und bei einem Abbau des Bindemittels zu einem Abrieb oder zum Abpudern der Farben. Bei Übertünchungen gehen dann die lose aufsitzenden Pigmente mit der nun aufgetragenen feuchten Kalktünche eine Verbindung ein. Bei einer späteren Abnahme der Tünche kommt es immer dann, wenn die eigentliche Malschicht zum Groß-teil stärker an der Übertünchung haftet, zu einem weitgehenden Verlust der Originalmalerei. Für die massiven Beschädigungen der Malschichten und der malerischen Ausarbeitungen ist nicht nur die geringe Haltbarkeit der Seccotechnik verantwortlich, sondern vor allem auch die unsachgemäße Freilegung mit grobem Werkzeug.

Wesentlich seltener ist die reine Temperamalerei anzutreffen, die, im nördlichen Europa beheimatet, im 13. Jahrhundert von England und Nordfrankreich her rheinaufwärts, schließlich bis nach Böhmen gelangte. In Kongruenz zur Glasmalerei wurden nun auch

Steeg, St. Anna: Hostienmühle in Temperamalerei.
Das Detail zeigt recht gut das Schadensbild mit den
abstehenden Malschichtschollen.

bei der Wandmalerei zunehmend kostbarere Materialien verwandt. Transparenz zu erzielen wurde zu einer wesentlichen Forderung. Da dies auch für die Wandmalereien galt, war eine Veränderung der Maltechnik unabdingbar. Denn die normalerweise in der Tafelmalerei angewandte sogenannte fette Temperamalerei erlaubte eine größere farbige Feinheit und eine feine Modellierung. Zudem war eine umfangreichere Farbpalette möglich, da man nicht mehr auf alkalibeständige Pigmente festgelegt war. Eine der frühesten Wandmalereien in Temperatechnik besitzt der Kölner Dom, zum einen in der Agneskapelle, datiert um 1290 und zum anderen im Chorbereich bei den Schranken, entstanden 1325–1335.

Am Mittelrheintal findet sich die in der Tafelmalerei geläufige Temperatechnik bis-

her – dies dürfte vor allem an der geringen Zahl der restauratorisch untersuchten Wandmalereien liegen – nachweislich nur in der Spätgotik. Die Technik kam besonders den Malern entgegen, die eine größere farbliche Feinheit sowie die Möglichkeit der Licht- und Schattenmodellierung vorzogen. Ein Teil dieser Künstler kam wohl offensichtlich von der Tafelmalerei her und dürfte nur gelegentlich als Wandmaler tätig gewesen sein. Darauf lässt zum einen der maltechnische Befund schließen, der eine äußerst kleinteilige und daher langwierige Arbeitsweise belegt, wie sie der Wandmalerei eigentlich fremd ist. Zum anderen deutet auch die Übertragungstechnik der Malerei auf die Wand auf längerfristig orientierte Arbeitsweisen hin, wie die um 1505–1515 entstandene Bibliotheksausmalung in Klausen an der Mosel, sehr schön zeigt. Auf einen Tafelmaler verweisen dort nicht zuletzt Probleme, die der Maler im Raum bei der Einteilung der Figuren und Spruchbänder auf den Wänden hatte. In Steeg entspricht die bis in Detail und in subtiler Maltechnik ausgearbeitete zweite Fassung der Hostienmühle ebenfalls spätgotischer Tafelmalerei. Der Malvorgang erfolgte hier, wie am Farbrelief und an der Pinselführung zu erkennen ist, als kleinteiliges Verreiben der Farben. Der Farbauftrag steigerte sich so von glatt angelegten Partien bis zu pastos aufgesetzten Lichtern. Sowohl die Hostienmühle in Steeg als auch der hl. Christophorus in St. Martin, Oberwesel, gehören zu den einwandfrei nachweisbaren Temperamalereien im Gebiet des Mittelrheins. Beim hl. Christophorus sprechen die aufwendigen Untermalungen der einzelnen Farbschichten sowie die Pressbrokat-Applikationen, bei denen nicht nur als Trägermaterial, sondern auch als Oberflächenabschluss eine Zinnfo-

Boppard, Karmeliterklosterkirche, Chor: Die Medaillons mit eingeschriebenem Weihekreuz wurden mit Zirkel und Schablone vorgeritzt.

lie mit gelblichem bis rötlich erscheinendem Goldlackauftrag Verwendung fand, eher für eine Tafelmalereitechnik.

Hilfsmittel in Form von Schnurschlag, Zirkel und Schablonen wurden vermutlich oft angewendet, sind aber zumeist nicht mehr zu bestimmen. So deutet die Gleichförmigkeit der Baldachine bei der Ausmalung der kurfürstlich-trierischen Burg in Boppard zwar auf eine Verwendung von Konstruktionshilfen hin, jedoch sind solche nicht eindeutig zu belegen. Nachzuweisen sind sie dagegen in der Karmeliterkirche in Boppard, wo die in ein Medaillon eingeschriebenen Weihekreuze mit Zirkel und Schablone vorgeritzt wurden. Der Gebrauch von Schablonen ist zumeist für ornamentale Muster, also vor allem für Hintergrunddekorationen, nachweisbar. Bei-

spielsweise beim hl. Christophorus in Rhens, wo einige der in Grün und Schwarz gemalten Gräser, bei denen es sich eigentlich um Ornamente handelt, vermutlich mit Schablonen ausgeführt wurden. Für die Blüten der gemalten Ranken auf der Ostwand im südöstlichen Chorturm von St. Goar wurden ebenso wie für die Sterne im Gewölbe Schablonen verwendet. Bei den Sternen konnte man anhand der verschiedenen Übermalungen des Schablonenrandes erkennen, dass die Schablone nur geringfügig größer war als der ausgeführte Stern. Die unsauberen und ungeraden Abschlüsse bei den Sternen wurden durch die zum Teil zu dick aufgetragene Farbe, die unter die Schablonenränder lief, verursacht.

Applikationen aus verschiedenen Materialien sind heute an Wandmalereien nur

Bacharach, St. Peter, Mittelschiffspfeiler: plastisch modellierte Nimben in Form von sechs eng nebeneinander-
liegenden Kreisen, die ehemals vergoldet waren

sehr selten zu finden. Da man dennoch bei genaueren Untersuchungen hin und wieder fündig wird, ist davon auszugehen, dass sie einst häufiger waren. Zur plastischen Applikation dienten Kalkmörtel oder stuckgipsartige Mischungen (Pastiglia) als Material. Sie waren zusätzlich durch Prägung oder Ritzungen gestaltet. Applikationen aus Kalkstuck finden sich häufig bei Nimben und sind, da oftmals ehemals vergoldet, als Ersatz für Applikationen aus Metall zu bewerten. Doch nicht nur bei Nimben, sondern generell sind Metallauflagen häufig in Verbindung mit einem plastisch gestalteten Grund zu finden, dies können auch Kronen, Schmuck, Attribute und Bildhintergründe sein. Es handelt sich um eine im 12./13. Jahrhundert nördlich der Alpen weit verbreitete Technik, für die sich am Mittelrhein jedoch nur wenige Beispiele – und diese auch nur aus späterer Zeit – erhalten haben. Für Metallauflagen, eine Technik, die von der Goldschmiedekunst herzuleiten ist, verwendete man Blatt- oder Zwischgold

sowie weniger kostspielige Blei- und Zinnfolien, die teilweise auch graviert und punziert wurden.

Vergoldungen dienten in erster Linie der Prachtentfaltung und Repräsentation. Die Wirkungsweise konnte jedoch sehr unterschiedlich sein. Führten Vergoldungen bei Schmuckelementen und Kelchen zu einem höheren Realitätsgrad, so dient auf der anderen Seite die komplette Vergoldung des Hintergrundes der Entmaterialisierung der Wand.

Bei der im letzten Viertel des 13. Jahrhunderts zu datierenden Malerei auf dem Triumphbogen von St. Kastor in Koblenz sind, ebenso wie bei der um 1400 entstandenen Pfeilermalerei in St. Peter in Bacharach, sämtliche Nimben mit Blattgold angelegt. Letztere sind zudem noch stuckiert. Die etwas früher zu datierende Ausmalung des Kapellenerkers der Bopparder Burg besaß ebenfalls Goldauflagen, wie winzige Funde von Goldpartikeln vor allem beim Gewand des Stiftes belegen.

Grundlegendes zur Wandmalerei am Mittelrhein

Der für Boppard in Frage kommende Stifter, der Trierer Erzbischof Kuno II. von Falkenstein, wurde in Koblenz in St. Kastor begraben, wo sich im Chor sein architektonisch anspruchsvolles Grabmal erhalten hat. Dort sind sowohl der Hintergrund des Wandbildes mit plastisch ausgeführtem Schachbrettmuster vergoldet als auch die Nimben in Form konzentrischer Kreise sowie sämtliche Gewandsäume und das Brokatgewand des Verstorbenen. Auch die Nimben der Apostel und Propheten der im dritten Viertel des 15. Jahrhunderts zu datierenden Chorausmalung der ehemaligen Prämonstratenserabteikirche in Bendorf-Sayn waren zu ihrer Entstehungszeit vergoldet. Dieser bereichernde Schmuck wurde später jedoch bis auf Reste abgekratzt.

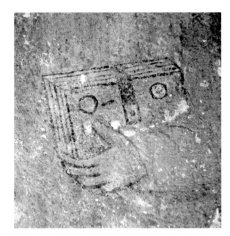

Bacharach, St. Peter, Mittelschiffspfeiler: Buch mit Goldauflage

Einen aufwendig gestalteten Nimbus besaß das Christuskind des hl. Christophorus in Oberwesel, St. Martin. Hier war die Fläche zwischen äußerem und mittlerem Kreis auf ockerfarbenem Grund ölvergoldet und die Fläche zwischen mittlerem und innerem Kreis rot ausgelegt. Darüber hinaus fanden sich im Bereich des Oberkörpers von Christus verstreut aufliegende Goldfragmente. Reste einer Ölvergoldung mit aufliegender schwarzer Kontur und Binnenausmalung haben sich beim hl. Christophorus erhalten.

Das heutige farbliche Erscheinungsbild der Wandmalerei entspricht in der Regel nicht mehr den einstigen Originalen, denn sie ist inzwischen vielfach auf einen Ocker-Rot-Schwarz-Kontrast beschränkt. Der einfache Grund dafür ist die Tatsache, dass es sich um diejenigen Farben handelt, deren Pigmente sich am dauerhaftesten hielten. Da die Unterzeichnung in Rot oder Schwarz oftmals auf dem noch nicht völlig abgebundenen Malgrund aufgetragen wurde und somit eine karbonatische Bindung einging, sind sie daher auch die Farben, die nach Jahrhunderten – und nach dem Abrieb der in reiner Seccotechnik aufgebrachten Pigmente – das Wandbild dominierten. Ohnehin gehörten im Mittelalter die Farben Rot, Ocker und Schwarz auch zu den gebräuchlichsten.

Die koloristische Vielfalt eines Wandbildes hing ferner von den Wünschen des Auftraggebers ab und war, besonders was die teuren Pigmente betraf, eine Frage der Kosten. Das heißt, die Auswahl der Farben war nicht zuletzt wirtschaftlichen Gesichtspunkten unterworfen. Welche farbliche Vielfalt ein Wandbild besitzen konnte, zeigt noch recht anschaulich die Ausmalung von Burg Balduinstein an der Lahn. Die dortige Rankenmalerei besteht aus zweifarbigen schwarz und grün angelegten Blättern und violett-grauen Stängeln. Bereichert wurden die Ranken durch ockerfarbige Punkte. Etwas anders ist das Blattwerk am Baum gestaltet, den der hl. Christophorus in Oberwesel, St. Martin, in Händen hält. Es wurde in einem Nass-in-

Nass-Auftrag mit fein nuancierten wärmeren und kühleren Grüntönen modelliert.

Der weitaus größte Teil der Wandmalereien ist durch vorangegangene, teils massive und unsachgemäße Freilegungen und Restaurierungen sowie verfälschende und interpretierende Übermalungen in seinem Bestand erheblich gestört. Durch diese Maßnahmen sind die Oberflächen der Originalmalschichten zum überwiegenden Teil reduziert, wenn nicht gar zerstört worden. Die bereits bei ihrer Freilegung stark beschädigten Malereien wurden oftmals übermalt.

Vielfach sind nur noch die Unterzeichnung, der Abrieb der Farben und die Lokaltöne vorhanden. Daher sind maltechnische Aussagen zur malerischen Ausarbeitung häufig nicht mehr möglich, dies betrifft das Arbeiten mit Lasuren, die Modellierung mit Hell- und Dunkelwerten sowie allgemein die Binnenausmalung. Hinzu kommen Veränderungen, welche die Malschichten im Verlauf der Jahrhunderte erfahren haben: seien es normale Alterungsprozesse, die oftmals schon nach kurzer Zeit auftretende Farbveränderungen auslösten, oder auch die gelegentlich anzutreffenden Hacklöcher, die bei barocken Überputzungen öfters zu finden sind. Selbst niemals übertünchte Wandmalereien sind in der Regel nur in einem stark reduzierten Zustand erhalten.

Das heutige Erscheinungsbild mittelalterlicher Wandmalerei ist im Wesentlichen ein Produkt ihrer Freilegung und der anschließenden Restaurierungen. Zunächst sind sie als Bestandteile der sie tragenden Bausubstanz nicht nur verändernden Eingriffen, sondern auch der Mauerfeuchte und daraus oftmals resultierenden Salzausblühungen ausgesetzt gewesen. Hinzu kommen Veränderungen durch Überputzungen und Übermalungen.

Freilegungen und Restaurierungen können daher, selbst bei der sorgfältigsten Vorgehensweise, niemals den ursprünglichen Zustand der Wandmalerei wiedergewinnen.

Schädigende Mauerfeuchtigkeit vom Boden her, auch solche aufgrund undichter Fenster und Dächer, sogar an den Wänden herabrinnendes Wasser waren und sind ebenso Ursache von Schädigungen von Malereien wie die nur schwer zu bekämpfende Kondensfeuchte. Zu einem sich negativ auswirkenden Anstieg der Feuchtigkeit führen häufig auch Veränderungen des bauphysikalischen Gleichgewichts von historischen Bauten. Verantwortlich mag ein mangelhafter Außenputz, ein zu dicht erneuerter Fußboden genauso sein, wie die Verglasung ehemals offener Fenster. Die damit einhergehenden negativen Veränderungen des Raumklimas können in manchen Fällen nicht nur zu einer verstärkten Salzmigration mit den entsprechenden Verlusten durch Salzabsprengungen führen, sondern auch zu mikrobiologischem Befall. Die abrupte Veränderung der Luft- und Wandfeuchtigkeit hemmt zwar das biologische Wachstum, führt jedoch zu einer Zunahme schädigender Salzkristallisation. So bildeten sich in Osterspai nach dem Einbau von Fenstern und einer neuen Tür in dem nun nahezu luftdicht abgeschlossenen Raum – der zuvor jahrzehntelang offen gestanden hatte – an den Wänden bis zu einer Höhe von 1,50 m Mikroorganismen. Darüber hinaus war das Schadensbild der Malereien bereits durch den schlechten Zustand des Trägers geprägt. Dieser war durch die hohen Salzkonzentrationen in den Wand- und Gewölbebereichen schwer geschädigt. Stark durchnässte Mauerbereiche, bedingt vor allem durch die Lage der Abtei in einem feuchten schattigen Bachtal, hatte auch in

Boppard, Kurfürstliche Burg, Chornische: Detail mit zwei Evangelistensymbolen

der ehemaligen Prämonstratenserabteikirche in Bendorf-Sayn zu einem weitgehenden Verlust der unteren Bereiche der Wandmalereien geführt. In Spay hatte ein jahrelang undichtes Dach und massiv eindringendes Regenwasser eine starke, konstante Mauerdurchfeuchtung verursacht, die wiederum zu Algenbildung führte.

Nicht nur Feuchtigkeit, sondern auch Veränderungen des Raumklimas durch den Einbau von Heizungen sowie das sporadische Heizen von ansonsten unbeheizten Räumen und zum Teil damit verbundene extreme Temperaturschwankungen sind Faktoren, die zu einem beschleunigten Verfall der Malereibestände beitragen können. Zudem wird durch die vielerorts vorhandenen Luftumwälzungen von Warmluftheizungen der Schmutz im ganzen Raum verteilt. Dies sowie das vor allem bei älteren Restaurierungen eingesetzte Material und nicht zuletzt der ästhetische Anspruch vieler Kirchengemeinden führt wiederum dazu, dass in immer kürzeren Abständen Instandsetzungen von Kircheninnenräumen notwendig und die Intervalle von Eingriffen an den Wandmalereien immer kürzer werden. Verluste an Originalsubstanz ergeben sich dadurch natürlich zwangsläufig.

Katalog

ANDERNACH, Kreis Mayen-Koblenz

Liebfrauenkirche, katholische Pfarrkirche Maria Himmelfahrt

Von dem vermutlich beim großen Stadtbrand 1198 beschädigten Vorgängerbau aus dem frühen 12. Jahrhundert blieb nur der Nordostturm erhalten. Urkundliche Quellen sowie Baudaten für die heutige Kirche fehlen weitgehend. Wie stilistische Vergleiche zeigen, dürfte der Bau kurz vor 1200 begonnen worden sein. Der erste Bauabschnitt umfasste den gesamten Ostbau. Nach einer Planänderung folgte der zweite mit der Errichtung des Langhauses und des Westbaues. Der dritte Bauabschnitt mit der Anlage der Westtürme und dem oberen Teil des Südostturmes war 1220 beendet. Die Vollendung des Baues ist um 1250 anzunehmen. Vor allem aufgrund des schlechten Baugrundes zeigten sich schon im späten 13./frühen 14. Jahrhundert erste Schäden. Bei dem heutigen Bau handelt es sich um eine dreischiffige, querschifflose Emporenbasilika mit einem quadratischen Altarraum und einer Apsis zwischen zwei Türmen im Osten. Der quergelagerte doppeltürmige Westbau besaß ehemals eine offene Vorhalle.

Bereits bei den Wiederherstellungsarbeiten 1856 entdeckte man im Innern Reste einer dekorativen romanischen Ausmalung. Bei der Restaurierung 1883–1892 legte man dann neben einer Architekturfassung auch figürliche Malerei frei, die anschließend wiederhergestellt und zum Teil sehr stark übermalt wurde. Die letzte Reinigung und Restaurierung, allerdings nur eines Teils der Wandmalerei, erfolgte 1989.

Das spätromanische Südportal zeigt im Türsturz eine Kreuzigung mit Maria und Johannes. Farbreste zu beiden Seiten lassen darauf schließen, dass es sich ehemals um eine erweiterte Fassung handelte. Interessant ist die Darstellung vor allem in geistig-religiöser Hinsicht, da kurze Zeit zuvor noch an dieser Stelle Christus als Weltenrichter und Sieger dargestellt worden wäre. Die aufgrund der sehr fragmentarischen und wohl überarbeiteten Reste nur noch grob um 1300 zu datierende Malerei ist somit eines der ältesten Zeugnisse im deutschsprachigen Raum für eine Kreuzigung im Tympanonfeld.

Das nördliche Bogenfeld der Vorhalle zeigt die Kreuztragung Christi mit einer detailliert geschilderten Hintergrundlandschaft, entstanden in der ersten Hälfte des 16. Jahrhunderts. Die in den Evangelien bezeugte Kreuztragung Christi wird im Lauf des Spätmittelalters erzählerisch ausgestaltet, so dass auch der dort erwähnte Simon von Cyrene, der zur Mithilfe gezwungen wurde, sowie die Schar der klagenden Frauen gezeigt wurden. Die Beliebtheit gerade dieser Passionsszene dürfte nicht nur in der Darstellung Christi mit dem Erlöserattribut zu suchen sein, sondern auch aus der wörtlichen Aufforderung Jesu (Mk 8,34), ihm mit dem eigenen Kreuz nachzufolgen. So folgt der Gläubige, der die Vorhalle der Liebfrauenkirche betritt, im wahrsten Sinne des Wortes Christus nach, dessen Kreuztragung das gesamte Wandfeld der Vorhalle einnimmt.

Innen befindet sich im Zwickelfeld der Emporendoppelarkade auf der Nordseite eine

Vorherige Seite: Andernach, Liebfrauen: Mittelschiff mit Blick ins Seitenschiff

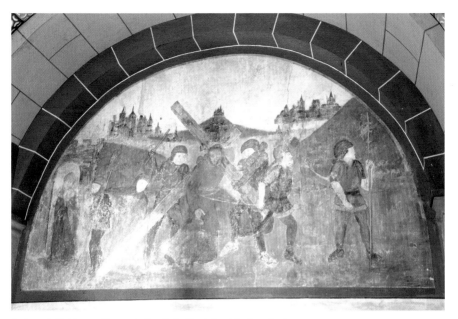

Andernach, Liebfrauen: Eingangshalle mit der Darstellung der Kreuztragung

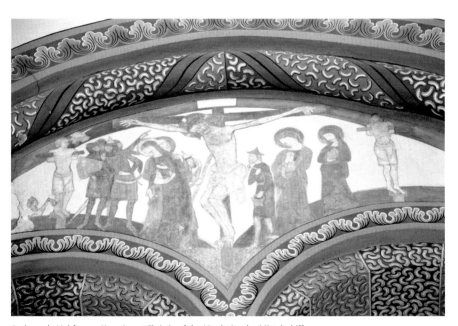

Andernach, Liebfrauen: Kreuzigung Christi auf der Nordseite des Mittelschiffs

Andernach, Liebfrauen: Seitenschiff mit
verschiedenen Darstellungen in der Fensterlaibung
und am Pfeiler

mehrfigurige Kreuzigung aus der 1. Hälfte des
14. Jahrhunderts. Die Trauernden zu beiden
Seiten sind in einer mittleren Größe wieder-
gegeben und vermitteln so zwischen dem
sehr großen, fast das Bildgefüge sprengenden
Christus und den relativ klein wiedergegebe-
nen Soldaten und Schergen. Selten findet sich
die Darstellung des guten Hauptmanns, der in
dem Gekreuzigten den Sohn Gottes erkennt

dagegen auf der linken Seite. Nicht sehr häu-
fig ist auch seine Kennzeichnung als Jude mit
Judenhut.

Die Wandbilder an der Westempore zu
beiden Seiten des Durchgangs zeigen auf
der Nordseite den hl. Christophorus vor einer
Hintergrundlandschaft mit Burg- und Stadt-
ansicht und auf der Südseite die auf einer
Mondsichel stehende Strahlenkranzmadonna
mit dem Christusknaben im Arm. Zu ihren Fü-
ßen kniet ein Stifter in bürgerlicher schwarzer
Tracht mit Hausmarke und Spruchband »O
mater dei miserere me (O Mutter Gottes, er-
barme dich meiner)«. Die beiden im ersten
Viertel des 16. Jahrhunderts entstandenen
Wandbilder sind trotz der unterschiedli-
chen Gestaltung des Hintergrundes, der die
Komposition etwas auseinanderfallen lässt,
zusammen entstanden und aufeinander be-
zogen. So wendet sich Maria auch nicht dem
Stifter zu, sondern dreht sich zur Portalmitte.

Im nördlichen Seitenschiff haben sich im
ersten Joch von Westen noch drei Wandbil-
der aus dem 15. Jahrhundert erhalten. Sie zei-
gen in der Laibung drei nimbierte Personen,
im Zwickel des Mittelpfeilers Gottvater mit
der Weltkugel sowie darunter eine weibliche
nimbierte Person, vermutlich Maria mit dem
Jesuskind.

Die östliche Bogenwand der Kapelle im
ersten Obergeschoss des Südostturmes wird
beherrscht von der Gestalt des Gekreuzigten
im Viernageltypus vor dunkelblauem Grund.
Bei der bärtigen Gestalt unterhalb des Kreu-
zes mit nach oben gereckten Armen handelt
es sich nicht – wie in der älteren Literatur be-

Andernach, Liebfrauen: Kapelle im Obergeschoss des
Südostturmes. Das Aquarell zeigt den Zustand nach
der Freilegung 1899.

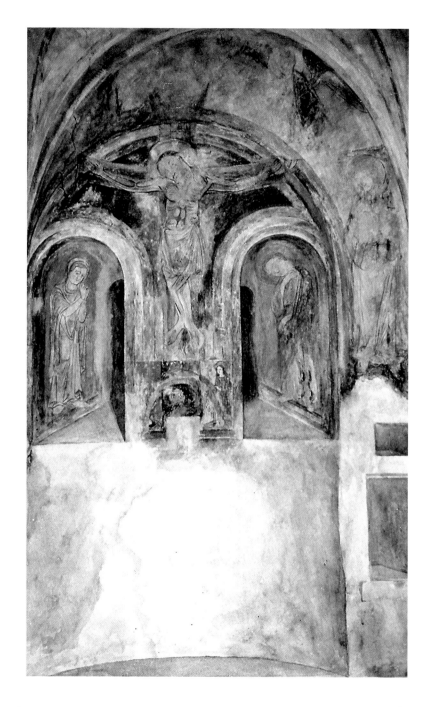

Andernach, Liebfrauen, Langhaus: Engel

schrieben – um Adam, der zumeist in Gestalt eines sich aufrichtenden bzw. aus dem Sarg auferstehenden (10.–13. Jahrhundert) Mannes wiedergegeben wird, sondern vermutlich um den Stifter. Die rechts stehende, auf den bärtigen Mann weisende weibliche Heilige wurde ebenso wie der kniende Stifter, ein Geistlicher im Chorhemd, erst in der Gotik

hinzugefügt. Die Darstellung des Stifters ist zudem ein Beleg dafür, dass es sich bei der Person unterhalb des Kreuzes ebenfalls um einen solchen handelt. Vermutlich wurde in der Gotik die Stiftung übernommen bzw. erneuert. Die äußeren Laibungen der beiden Fenster zeigen Maria und Johannes. Wie die nach der Freilegung angefertigten Aquarelle belegen, war der Raum einst vollständig ausgemalt. Die übrigen Malereien sind wohl um 1920, als der Raum zur Kriegergedächtniskapelle umgewandelt wurde, dem Umbau zum Opfer gefallen. Die Ausmalung erfolgte vermutlich unmittelbar nach Vollendung des Gesamtbaues um 1220–1230, wie ein Vergleich mit zeitgleichen Darstellungen nahelegt.

Von den heute noch in situ vorhandenen Wandmalereien, die von der Erbauungszeit bis in die ersten Jahrzehnte des 16. Jahrhunderts reichen, ist leider der weitaus größte Teil stark übermalt. Die Fragmente aus der Romanik sind so vereinzelt, dass zu einem ehemals im Langhaus vorhandenen Programm keine Aussagen mehr gemacht werden können. Auch das der Kapelle ist nicht mehr zu rekonstruieren. Dagegen dürften in der Gotik die Einzelbilder, und hier vor allem die Stifterbilder, dominiert haben, wie die Strahlenkranzmadonna mit Stifter belegt. Insgesamt ist die Wandmalerei jedoch so großflächig zerstört, dass weder Aussagen zum einst Vorhandenen noch eine stilistische Beurteilung möglich sind.

BACHARACH,
Kreis Mainz-Bingen

Ehemalige Stiftskirche St. Peter, heute evangelische Pfarrkirche

Für die frühere Stiftskirche und heutige Pfarrkirche sind keine Baudaten überliefert. Entstanden ist die dreischiffige Emporenbasilika mit halbkreisförmiger Apsis und mächtigem Westturm in relativ kurzer Bauzeit um 1230/40. Teile des aufgehenden Mauerwerks der Ostpartie sowie möglicherweise der Grundriss gehen auf den Vorgängerbau aus dem frühen 12. Jahrhundert zurück. Im 14. Jahrhundert wurden im Zuge der Gotisierung die Fenster des Chores und des Querhauses vergrößert. Der Turm erhielt im folgenden Jahrhundert sein zinnenbewehrtes Obergeschoss und einen spitzen Pyramidenhelm. Die Empore im südlichen Querhaus wurde mit einem reichen Netzgewölbe ausgestattet. Mit der Einführung der Reformation im Viertälergebiet durch Pfalzgraf Friedrich II. wurde auch Bacharach 1546 evangelisch. 1558 musste das Kölner Andreasstift, dem die Kirche 1094 durch den Kölner Erzbischof übertragen worden war, sie an den pfälzischen Kurfürsten abtreten.

Der große Stadtbrand 1872 hatte auch die Kirche so schwer beschädigt, dass Instandsetzungsarbeiten dringend erforderlich wurden. Sie erfolgten jedoch erst in den Jahren 1890–1892. Dabei entdeckte man die Reste einer mittelalterlichen figürlichen und dekorativen Ausmalung, von der ein großer Teil heute leider nicht mehr vorhanden ist. Da viele der Wandbilder kaum noch ablesbar sind, beschränkt sich die Nennung im Folgenden lediglich auf die noch gut erhaltenen.

Die beiden übereinanderliegenden Wandbilder auf der Nordseite des dritten östlichen Pfeilers der Südseite waren bereits bei ihrer Freilegung 1890–1892 stark zerstört. Vermutlich blieben sie deshalb von restauratorischen, leider aber auch von konservatorischen Eingriffen verschont, denn der Erhaltungszustand ist äußerst schlecht, und die Malschicht hat in den letzten Jahrzehnten durch die vom Boden aufsteigende Feuchtigkeit stark an Originalsubstanz verloren. Relativ gut erhalten sind dagegen die plastischen modellierten Nimben in Form von sechs eng nebeneinanderliegenden schmalen konzentrischen Kreisen. Sie waren ehemals, wie auch die Bücher der Heiligen, vergoldet. Das obere Wandbild zeigt vor dunkelrotem Hintergrund den Gekreuzigten im Dreinageltypus. Unter dem Kreuz stehen die Trauernden, Maria, Maria Magdalena und Johannes sowie der Patron der Kirche, der hl. Petrus. Von dem unteren Wandbild, ebenfalls vor dunkelrotem Hintergrund, sind vier nimbierte Köpfe, vermutlich von hl. Jungfrauen, erhalten. Die wenigen vorhandenen Reste der beiden um 1400 zu datierenden Wandbilder lassen auf eine einst hohe Qualität schließen.

Im Zuge der Instandsetzungsarbeiten entdeckte man 1890 auf der Ostwand des nördlichen Seitenschiffes zwei übereinanderliegende, zeitlich unterschiedlich anzusetzende Darstellungen des hl. Christophorus. In dieser Zeit fiel auch die denkmalpflegerische Entscheidung, beide Wandbilder gemeinsam zu präsentieren. Vermutlich wegen des schlechteren Erhaltungszustandes ließ man den monumentalen, die gesamte Ostwand einnehmenden Christophorus unrestauriert, während die kleinere Darstellung stark überarbeitet wurde. Letztere zeigt einen streng frontal stehenden, an der Gewandborte in

Bacharach, St. Peter: der Ostchor

Bacharach, St. Peter: Blick in das Nordseitenschiff mit den beiden monumentalen Christophorus-darstellungen

romanischer Majuskel inschriftlich bezeich-neten Heiligen »[CHRISTO]PO[R]E«. Mit dem linken Arm hält er den als Erwachsenen wie-dergegebenen kreuznimbierten Christus vor der Brust, dessen aufgeschlagenes Buch einen Text nach der Offenbarung 1,8: »Λ Ω« zeigt.

Da eine restauratorische Untersuchung bis heute unterblieben ist, kann weder die Frage nach dem Alter noch nach dem zeit-lichen Abstand beantwortet werden. Im Ver-gleich mit anderen Darstellungen am Mittel-rhein entstand das Wandbild vermutlich im Zuge der dekorativen Ausgestaltung nach der Mitte des 13. Jahrhunderts, also unmittelbar nach der Ausmalung des Chorbereichs. Etwa

in Kniehöhe verläuft eine Ablassinschrift in gotischer Minuskel »[- - -] ierusalem / [i]ar ° ablasz ° von [- - -]« horizontal durch die Figur. Aufgrund der Buchstabenformen kann sie auf keinen Fall zur Christophorusfigur aus dem 13. Jahrhundert gehören. Ob sie in jüngerer Zeit, Bezug nehmend auf den Christophorus, hinzugefügt wurde (was jedoch im Hinblick auf das Wort »ablasz«, also Ablass, eher un-wahrscheinlich ist), oder ob sie ehemals zu einer dritten heute nicht mehr vorhandenen Darstellung gehörte, ist nicht mehr zu ent-scheiden.

Auf der Nordwand im nördlichen Seiten-schiff befinden sich in der eingetieften Ni-

Bacharach, St. Peter, Mittelschiff: Kreuzigung mit vier Heiligen

sche, zu beiden Seiten des Maßwerkfensters, Reste zweier übereinanderliegender Wandmalereien. Zu erkennen sind nur noch ein kniender Mann mit betend erhobenen Händen, vermutlich ein Stifter, sowie eine nimbierte Gestalt mit weißem Gewand. Die Malerei entstand nach der gotischen Umgestaltung des Chorbereichs um 1380. Das Spruchband gehört zu einer zweiten Malschicht, da es durch den Kopf des Betenden läuft.

Das letzte Joch im nördlichen Seitenschiff zeigt Reste von vier in zwei Registern übereinander angebrachten Wandbildern, von denen nur noch die Kreuzigung und die Deesis ablesbar sind. Die gut erhaltenen Köpfe von Maria und Christus im Kreuzigungsbild belegen die einst qualitätvolle Ausführung. Entstanden sind die Wandbilder, die sich aufgrund der starken Zerstörungen nur noch bedingt datieren lassen, in der ersten Hälfte des 14. Jahrhunderts.

Im letzten Joch auf der Emporensüdseite befindet sich der 1890–1892 aufgedeckte Volto Santo. Bei der stark überarbeiteten Malerei sind nur noch die beiden oberen Drittel erhalten. Sie zeigen vor einem rot-weiß geschachteten Hintergrund die frontal vor dem Kreuz stehende Gestalt des mit einem langen grünen Rock bekleideten Christus. Um das Kreuz läuft ein ockerfarbenes Band, das in

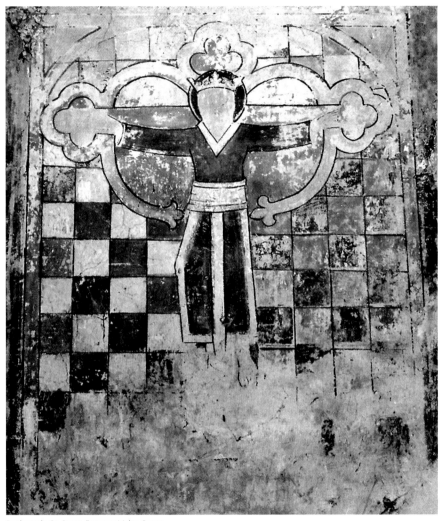

Bacharach, St. Peter, Empore: Volto Santo

stilisierten Lilienknäufen endet. Die Darstellung geht auf das Urbild des Volto Santo, ein Holzkruzifix im Dom von Lucca, zurück. Während im Italien des Trecento der Bildtypus daran orientiert blieb – lediglich das Motiv des Nimbus mit Lilienenden findet sich dort –

gibt es in Deutschland eine Vermischung mit anderen Legenden. So zeigt das Wandbild in Bacharach eine Verknüpfung des Volto Santo mit der seit dem 13. Jahrhundert nachweisbaren Geiger-Legende. Danach schenkte der Volto Santo dem spielenden Geiger einen

seiner Schuhe aus Edelmetall. Das Wandbild ist somit eines der ältesten monumentalen Darstellungen des mit der Spielmannslegende verbundenen Volto Santo, das den Übergang der Darstellung Christi in die seit dem Hochmittelalter verbreitete hl. Kümmernis beziehungsweise Wilgefortis belegt. Zeitgleiche Beispiele, die auch eine starke motivische Übereinstimmung zeigen, finden sich in Weißenburg/Bayern, Bamberg sowie in Kronberg im Taunus. Eine Datierung des Wandbildes, das keine stilistische Einordnung mehr zulässt, ist schwierig. Die blockhaft, streng hieratische Gestaltung, die nicht nur durch das romanische Vorbild bedingt sein dürfte, lässt auf eine frühe Datierung nach 1300 schließen.

Bacharach, St. Peter: Aquarell des hl. Christophorus, hier Detail der Inschrift

Auf der inneren Laibung des Bogens, der das südliche Seitenschiff vom Hauptschiff trennt, sind die fragmentierten Umrisse von kreisrunden Medaillons mit Heiligenbüsten erkennbar, vermutlich Christus mit den zwölf Aposteln. Die wenigen stilistischen Details der Köpfe lassen auf eine Entstehung im 14. Jahrhundert schließen.

Zusammenfassend lassen sich zwei große Ausstattungsphasen feststellen. Zunächst folgt nach der Vollendung des Chorbereichs eine Weißkalktünchung, die wohl weitgehend ohne figürliche Malerei blieb. Erst einige Zeit später kam es – vermutlich im Zuge der Gesamtvollendung des Baues um 1240 – zu einer figürlichen Ausmalung der Chorkonchen (siehe Exkurs), in deren zeitlicher Nähe zumindest eine der Christophorus-Darstellungen zu setzen ist. Hinzugerechnet werden dürfen die Wandbilder aus der zwei-

ten Hälfte des 13. Jahrhunderts sowie die um 1300 entstandenen. Die zweite große Ausmalungsphase begann mit der Gotisierung der Kirche nach 1380. Zu ihr gehört eine Vielzahl von Einzelbildern, die sich über den gesamten Kirchenraum verteilen. Auffallend ist, dass sich aus der Spätgotik Wandbilder weder in situ erhalten haben noch archivalisch überliefert sind. Während für diese Zeit in anderen Kirchen im Gebiet des Mittelrheins eine reiche Stiftertätigkeit zu verzeichnen ist, wurde in Bacharach bereits lange vor der Einführung der Reformation offensichtlich die Ausstattung der Kirche mit Wandbildern aufgegeben. Dies ist umso bemerkenswerter, als im 15. Jahrhundert in unmittelbarer Nähe größere Summen für die Vollendung und Ausstattung der Wernerkapelle zur Verfügung standen. Die Gründe dafür, warum die privaten Stifter ausblieben und auch das Stift und die Stiftsgeistlichkeit offensichtlich kein Interesse mehr bekundeten, sind unklar.

EXKURS

Verborgener Schatz: Die romanische Konchenausmalung von St. Peter in Bacharach

Bei statischen Untersuchungen der Chorapsis entdeckte man im Sommer 1988 drei romanische Konchen mit Resten einer figürlichen und ornamentalen Ausmalung. Der gesamte Nischenbereich war 1380 im Zuge der Gotisierung, als man die ursprünglich kleinen romanischen Fenster vergrößerte, verändert worden. Da man die Konchen damals zumauerte, blieb die Malerei bis zu ihrer Aufdeckung verborgen. Aus statischen Gründen war man gezwungen, sie im Oktober 1993 erneut zu

Bacharach, St. Peter: Detail des Schlüssels vom hl. Petrus

schließen und die Malerei wieder zu verdecken. Wegen ihrer Einmaligkeit sollen sie aber trotzdem kurz beschrieben werden.

Dargestellt ist ein Gnadenstuhl, begleitet von den beiden Aposteln Petrus und Paulus mit ihren Attributen. Ein über die einzelnen Wandbilder hinweglaufendes Vorhangmotiv im unteren Teil fasst die Bilder optisch zusammen. Der sogenannte Gnadenstuhl ist eine der eindringlichsten Bildprägungen der Heiligen Dreifaltigkeit. Seine Darstellungsform, eine dreifigurige Komposition, bestehend aus Gottvater, Christus und der Heiliggeisttaube, veranschaulicht das Dreifaltigkeitsdogma, das die Einheit der Personen der Trinität besagt. In gleicher Weise verbildlicht der Gnadenstuhl aber auch die Annahme des Opfers Christi durch die Vatergottheit. Als literarische Quelle ist der Text des Messkanons anzusehen. Mit dem geopferten Sohn, den Gottvater der Menschheit darbietet, ist zugleich die Einladung zur Sakramentsverehrung an den Betrachter verbunden. Dies belegen vor allem die frühen Darstellungen des Gnadenstuhls, bei denen es sich meist um Kunstwerke handelt, die in direkter Verbindung zur Messfeier standen, also um Messbücher, Tragaltäre, Altarantependien oder -retabeln. Dass sich auch die monumentale Darstellung in Bacharach, für die zeitgleiche Beispiele fehlen, eindeutig auf das eucharistische Geschehen auf dem Altar bezog, zeigt der Ort der Anbringung in der Ostnische hinter dem Hauptaltar.

Die Malereien können zeitgleich mit der Vollendung des Gesamtbaues in den Jahren um 1230/40 angesetzt werden. Dies legt

Bacharach, St. Peter: Gnadenstuhl

auch ein Vergleich mit Werken aus dem Kölner Umkreis (die Kirche war seit 1094 im Besitz des Kölner Andreasstiftes) sowie den Wandmalereien in Rheindiebach, Karden an der Mosel und Osterspai nahe. Zudem stimmt dieser zeitliche Ansatz auch mit den restauratorischen Befunden überein, nach denen die Malerei eindeutig auf einer gealterten Putzoberfläche ausgeführt wurde. Somit besaß die Kirche wohl – zumindest im Chorbereich, der um einige Jahr früher als das Langhaus vollendet war und wohl auch schon liturgisch genutzt wurde – zunächst keine figürliche Ausmalung.

BACHARACH,
Kreis Mainz-Bingen

Ehemaliger Pfarr- und Posthof, sogenannter Brunnen- und Wohnturm, Oberstraße 45–49

Der frühere Pfarr- und Posthof liegt in der Ortsmitte, zu Füßen der Wernerkapelle, unmittelbar neben der ehemaligen Stiftskirche St. Peter. Es handelt sich heute, nach zahlreichen Erweiterungs- und Umbaumaßnahmen im Verlauf der Jahrhunderte, um eine dreiseitig geschlossene Hofanlage mit einer Toreinfahrt zur Straßenseite hin. Teile der Anlage gehen auf den um 1200 errichteten Tempelherrenhof, den ehemaligen Pfarrhof von St. Peter und die Gutsverwaltung des St. Andreasstiftes in Köln zurück. Durch Erbschaft seitens seiner Familie war Winand von Steeg, seit 1421 Pfarrer in Bacharach, in den Besitz des Hofgebäudes »zum Treber« gekommen, das unmittelbar neben dem Pfarrhof lag. Dieses hatte er dem Andreasstift in Köln geschenkt und mit dem Pfarrhof vereinigt. Um diese Zeit ließ er auch, wie Urkunden und Bauinschriften bezeugen, den sogenannten Brunnen- und Wohnturm errichten. Nach der Einführung der Reformation in Bacharach fiel der Pfarrhof dem Kurfürsten von der Pfalz zu. Der außergewöhnlich pittoreske Eindruck des Gebäudeensembles geht größtenteils auf die Neu- und Umbaumaßnahmen der Familie von Kornzweig zurück, die 1593 in den Besitz des Anwesens gelangte. Die ehemals nordwestlich gelegenen Teile wurden beim großen Stadtbrand von 1872 zerstört.

Jüngste Bauuntersuchungen belegen, dass der sogenannte Brunnen- und Wohnturm in mehreren Bauphasen von 1429–1433 auf Resten eines Vorgängerbaus errichtet wurde.

Nach der außen angebrachten Bauinschrift begann man mit dem Neubau erst nach der Vollendung des Brunnens 1429. Das Fachwerkobergeschoss datiert nach dendrochronologischen Untersuchungen um das Jahr 1431. Der Turm selbst war jedoch, dies belegt eine zweite Inschrift, erst 1433 vollendet.

Unmittelbar nach der Errichtung des Obergeschosses wurden bereits Veränderungen vorgenommen. Erst danach, also kurz nach 1433 malte man die Wände im oberen Bereich der Wendeltreppe und vermutlich im gesamten Fachwerkaufsatz ornamental und figürlich aus. Die Vollendung des Turmes 1433 dürfte somit auch den Abschluss der Ausstattungsarbeiten mit einbeziehen. Da die Nordwand des Obergeschosses einen Kamin besitzt, waren diese Räume wohl zu Wohnzwecken gedacht. Nach den außen angebrachten Wappen und den Inschriften war Winand von Steeg der Erbauer des Turmes.

Im Turm sind im oberen Geschoss umfangreiche Reste von spätgotischer Wandmalerei erhalten, die zumindest im oberen Teil zu keiner Zeit übermalt waren. Die beiden figürlichen Darstellungen finden sich auf der Trennmauer zwischen dem Obergeschoss und dem Wendeltreppenbereich sowie auf der Innenwand der Treppenummauerung. Die Rankenmalerei nimmt dagegen den gesamten Wendeltreppenbereich ein und zieht sich bis in die Zimmer hinein, die über die Treppe erreichbar sind.

Die florale Malerei besteht aus großflächig angelegten, kreisförmig ineinander übergehenden roten Ranken, die jeweils eine fünfblättrige weiße Blüte mit gelbem Fruchtstempel umschließen. Von den Ranken gehen Verzweigungen aus, deren Enden mit Blättern besetzt sind. Diese florale Ausmalung setzt sich über den gesamten Treppenaufgang fort.

Die beiden figürlichen Darstellungen befinden sich, eingebunden in das Rankenwerk, im oberen Bereich des Treppenturmes. Im Treppenaufgang sind in Höhe des dritten Geschosses eine weibliche und eine männliche Person in Dreiviertelansicht vor einer Landschaft dargestellt. Der Mann wendet sich, eine Art Trinkgefäß in der Hand haltend, der neben ihm stehenden Frau zu. Diese streckt ihre Linke dem Mann entgegen, der ihr seine rechte Hand reicht. Über beiden Köpfen entrollen sich heute leere Spruchbänder. Etwas tiefer gelegen sieht man über dem zweiten Fenster eine weitere figürliche Malerei, die eine deutlich größer dargestellte auf einem Stuhl sitzende Frau zeigt. Ihr Kopf verhüllt ein Gebende, auf dem ein vermutlich mit Blumen geschmücktes Schapel sitzt. Der längliche Gegenstand in ihrer rechten Hand ist nur noch schwer erkennbar, es könnte sich um eine Spindel handeln. Vor ihr steht auf loderndem Feuer ein kleiner Kessel, aus dem Luftblasen aufsteigen.

Bacharach, Pfarr- und Posthof: alte sitzende Frau

Die Deutung der beiden figürlichen Wandmalereien ist schwierig, zumal sie nur noch zum Teil ablesbar und ihr Gesamtumfang nicht mehr zu bestimmen ist. Nach F. L. Wagner zeigt das erste Wandbild einen als Pilger anzusprechenden Mann, wie er einer Frau Geld in die Hand drückt. Zwar gibt es eine Verbindung zu der oberhalb des Posthofes gelegenen Wernerkapelle, für die gerade in der ersten Hälfte des 15. Jahrhunderts eine rege Wallfahrt nachgewiesen ist, jedoch ist der Mann durch nichts – jedenfalls was die gängigen Pilgerattribute: Stab, Tasche und Hut angeht – als Pilger gekennzeichnet, nur das Geldstück ist noch eindeutig erkennbar. Wagner vermutet zudem auch bei der eigenartigen Kombination von Brunnen- und Wohnturm eine Verbindung zur Wernerverehrung. So soll es sich bei der Quelle, über die der Turm errichtet wurde, um die in den Legenden genannte heilkräftige Quelle handeln, zu der die Pilger kamen. Der Turm selbst habe als Pilgerherberge gedient, wie dem Wandbild zu entnehmen sei. Allerdings wurde der Turm nicht über der Quelle erbaut. Denn diese befand sich hinter der Kirche, wo sie bei den Instandsetzungsarbeiten an der Wernerkapelle 1981–1996 wiederentdeckt wurde. Bleibt die Frage, ob man eine Pilgerherberge derart luxuriös mit Wandmalereien im Treppenaufgang ausgestattet hat, was wohl zu verneinen ist.

Nach Ingrid Westerhoff soll es sich dagegen um ein Erinnerungsbild handeln, das die heimliche Eheschließung der Agnes von Hohenstaufen mit Heinrich von Braunschweig

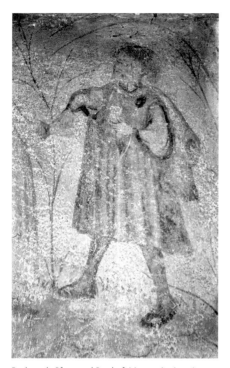

Bacharach, Pfarr- und Posthof: Mann mit einer Art Trinkgefäß in der erhobenen Hand

1194 auf Burg Stahleck darstellt. Zu fragen wäre dann jedoch, warum die hochadlige Braut mit Kochschürze und Löffel dargestellt wird. Zudem sind die von Westerhoff genannten Attribute, mit Ausnahme des Spiegels, falls es sich denn um einen handelt, keine typischen Attribute für ein Verlobungsbild. Auch die ineinandergelegten Hände werfen einige Fragen auf. So ist nicht, wie Westerhoff meint, eine *dextrarum junctio*, die Verbindung der rechten Hände dargestellt, vielmehr reicht der Mann die rechte, und sie gibt die linke Hand.

Somit kann es sich auch nicht um eine Heirat »zur Linken« handeln, denn dann müsste der Mann die Linke geben. Auch die zweite figürliche Darstellung der alten sitzenden Frau ist aufgrund ihres nur schlecht erkennbaren Attributs nicht mehr zu deuten. Leider gibt es keine Quellen, aus denen hervorgeht, wozu dieser Raum eigentlich diente, ob er mehr repräsentativer oder privater Natur war, so dass auch von daher keine Hinweise zu den einst dargestellten Themen zu bekommen sind.

Nach den restauratorischen Untersuchungen wurden die Wandmalereien nicht allzu lange nach der baulichen Vollendung des Turmes 1433 aufgebracht. Dass Winand der Auftraggeber der Wandmalereien war, ist zwar nicht zu beweisen, zu bedenken ist jedoch, dass Winand, den der Bau des Turmes – wie er in der Inschrift betont – viel Geld kostete, sicher auch eine repräsentative Ausstattung geplant hatte, zumal er so hochgestellte Persönlichkeiten wie Kardinal Orsini 1428 in seinem Haus beherbergte. Mit Winand als Auftraggeber hätten die Wandmalereien allerdings bis 1438 vollendet sein müssen, denn kurz darauf wechselte er als Dechant an das St. Kastor-Stift nach Koblenz. Zwar sind die Malereien stilistisch durchaus in das zweite Viertel des 15. Jahrhunderts zu datieren, eine genauere Eingrenzung ist aufgrund der stark beschädigten Oberfläche, bei der die feine Binnenausmalung verloren ging, jedoch kaum möglich. Auch wenn Winand vermutlich selbst künstlerisch tätig war, wie die Illustrationen in seinen Büchern nahelegen, so ist jedoch eine Zuschreibung der Wandmalereien an ihn, wie sie einige Autoren vorschlagen, wenig wahrscheinlich

EXKURS

Unheiliger Kult und Inbegriff der Rheinromantik: Die Wernerkapelle

Als Inbegriff der Rheinromantik gilt nach wie vor Bacharach mit seinem malerischen Ensemble, bestehend aus der Peterskirche, der darüber aufragenden Burg Klopp sowie der Ruine der hochgotischen Wernerkapelle.

Auch Letztere besaß einst eine malerische, stark propagandistische Zwecke verfolgende Ausgestaltung. Denn das Programm stand eindeutig in Zusammenhang mit dem 1421 wieder aufgenommenen Heiligsprechungsprozess des Knaben Werner von Oberwesel. Von ihm versprach man sich, abgesehen von den persönlichen Gründen, die den Kurfürsten Ludwig III. von der Pfalz (1410–1436) zu einem Wiederaufnahmeverfahren bewogen,

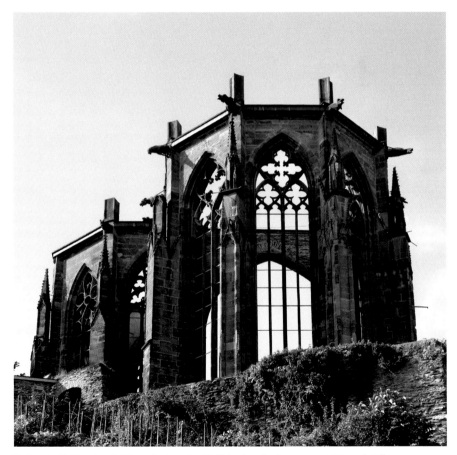

Bacharach, die über dem Ort liegende ehemalige Wallfahrtskapelle, die sogenannte Wernerkapelle

Bacharach: Der Stich aus den Acta Sanctorum, entstanden zu Beginn des 17. Jahrhunderts, zeigt die ehemals an der Außenwand angebrachten Wandbilder.

natürlich eine einträgliche Wallfahrt. Da die ungarischen und slawischen Wallfahrer, die zu den traditionellen Heiltümern in Köln und Aachen unterwegs waren, gerne in Bacharach Station machten, erhoffte man sich ein gewinnbringendes Geschäft. Bereits im Vorgriff auf die Heiligsprechung stattete man die Kapelle im Inneren mit Wandmalerei aus, welche die Vita und die vermeintliche Passion Werners den Pilgern drastisch vor Augen führte. Zudem brachte man an einer Außenwand der Kapelle ein Wandbild an, das eine Messe am Grab Werners sowie die zu diesem Ort ziehenden Pilgermassen zeigt. Ergänzt wurde es durch Schrifttafeln, deren Texte die Legende in Reimen wiedergab.

BENDORF (ORTSTEIL SAYN), Kreis Mayen-Koblenz

Ehemalige Prämonstratenser-abteikirche, heute katholische Pfarrkirche Mariä Himmelfahrt

Das Kloster liegt außerhalb des Ortes im Brexbachtal. Die Weihe der Klosterkirche, einer Gründung Graf Heinrichs II. von Sayn, ist für 1202 urkundlich belegt. Der Bau, der dem Vorbild der Mutterkirche Steinfeld in der Eifel folgt, jedoch im Gegensatz zu diesem auf eine einschiffige Anlage reduziert ist, zog sich in mehreren Abschnitten hin. Bis 1220 waren wahrscheinlich der Chor, das Querhaus mit Vierungsturm und das östliche Langhausjoch fertiggestellt. Die damalige Kirche war eine regelmäßige Anlage, errichtet über einem griechischen Kreuz mit vier gleichlangen Flügeln und einer geraden Abschlusswand im Westen. Um 1230 folgte die Errichtung der Chorkapellen und des Kreuzgangs. Ein 1256 gewährter Ablass diente der Finanzierung der Westteile des Langhauses. An der Langhausnordwand befand sich bis zum Anfang des 17. Jahrhunderts eine dem hl. Nikolaus geweihte Kapelle, die als Pfarrkirche diente. Mit dem Geschenk einer Armreliquie des Apostels Simon im Jahre 1204 durch den Bonner Propst und späteren Kölner Erzbischof Bruno IV. von Sayn, dem Bruder Graf Heinrichs II., setzte eine rege Wallfahrtätigkeit ein. Dies war vermutlich auch der Grund für die Erneuerung und Vergrößerung des Chores, der als gotischer Polygonchor mit Sechsachtelschluss, nach dendrochronologischen Untersuchungen bereits um 1385 vollendet war. Mit der Reformation begann der langsame Verfall des Klosters, der weitreichende Folgen für den baulichen Bestand hatte. Nach einer kurzen Blüte im 18. Jahrhundert führte der Reichsdeputationshauptschluss 1803 zur Aufhebung der Abtei. Die Klosterkirche dient seitdem als Pfarrkirche.

Eine erste umfassende Instandsetzung der Abteikirche erfolgte 1832. Die damals im Chor entdeckte Wandmalerei wurde bis 1860 freigelegt. Überarbeitungen sind für Ende der 1880er Jahre sowie 1925–1926 und 1959 belegt. Die letzte Untersuchung und Konservierung erfolgte im Zuge der großen Instandsetzung in den Jahren 1983–1998.

Verursacht vor allem durch die ständig aufsteigende Mauerfeuchtigkeit, befand sich die Wandmalerei im Chor Ende der 1880er Jahre in einem so schlechten Zustand, dass sie erneut restauriert werden musste. Dabei wurden die stark zerstörten Prophetengestal-

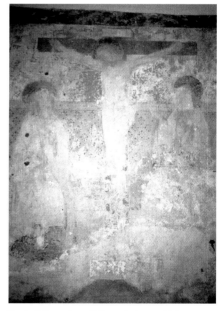

Bendorf-Sayn, ehem. Prämonstratenserabtei: Kreuzigung mit Maria und Johannes im Langhaus

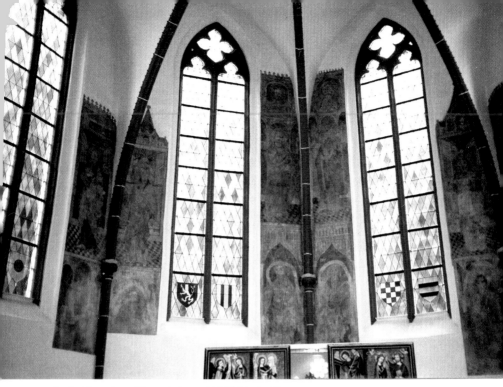

Bendorf-Sayn, ehem. Prämonstratenserabtei: Blick in den Chor

ten durch Kopien ersetzt. Die Originalmalerei ist heute nur noch in stark reduzierten Flächentönen ohne Gliederung sowie in Resten der roten Pinselzeichnung erhalten. Die Wandbilder nehmen jeweils die schmalen hochrechteckigen Wandflächen zwischen den Fenstern und den Diensten ein. Die Apostel und Propheten sind paarweise einander zugewandt angeordnet. Eine Ausnahme bilden nur die Einzelpaare an der Chorwestwand auf der Süd- und Nordseite. Die Propheten, die ehemals anhand der Spruchbänder über ihren Köpfen zu identifizieren waren, sind nur noch ab der Hüfte bzw. ab dem Schulterbereich erhalten. Die darüber stehenden Apostel setzen, mit Ausnahme der beiden in der Mitte der Ostwand, in Höhe der Laubkapitelle ein.

Den Hintergrund der Arkadenreihe nimmt ein jeweils davor gespanntes Ehrentuch in wechselnden Farben ein. Als oberer Raumabschluss dient eine Flachdecke. Nur die beiden Apostelfürsten Petrus und Paulus auf der Ostwand sind durch ein gemaltes Gewölbe mit hängendem Schlussstein hervorgehoben. Über ihnen sowie den beiden Propheten David und Isaias und somit inhaltlich auf diese Bezug nehmend, thronen Christus und Maria, die sich ihrem Sohn in anbetender Haltung zuwendet.

Mit den auf den Schultern der Propheten stehenden Apostel wird hier sehr wörtlich der Gedanke der *Concordia veteris et novi Testamenti* zum Ausdruck gebracht. Zwar bleibt das Programm am Mittelrhein singu-

lär, in der näheren Umgebung findet es sich jedoch häufiger. Ob die Schriftbänder der Apostel das Credo enthielten, das durch die Sprüche der Propheten ergänzt wurde, ist ungewiss. Die Texte sind erloschen und bis auf eine unsichere Angabe – es ist der angeblich dem Propheten Isaias beigegebene Text nach Is 7,14: »Ecce virgo concipiet et pariet filium (Siehe eine Jungfrau wird empfangen und einen Sohn gebären)« – auch nicht überliefert. Die schemenhaft erkennbaren Buchstaben zeigen eine gotische Minuskel in schwarzer Farbe. Die Wandmalerei entstand unmittelbar nach dem Neubau des Chorbereichs im dritten Viertel des 14. Jahrhunderts.

Da das Langhaus einst flachgedeckt war und erst später eingewölbt wurde, sind aus der romanischen Bauzeit noch großflächige Wandverputze mit bemalter Oberfläche im Dachraum erhalten. Sie zeigen ein grau-dunkelrotes Wellenband sowie ein Rankenornament, das einst den oberen Wandabschluss zur Flachdecke hin bildete. Die Hauptranke sowie die Grundlinien sind im Putz vorgeritzt. Als unterer Abschluss diente ein Dreiecksfries. Das Ornament ist in roter Farbe auf einem hellgelben Grundton ausgeführt.

Bendorf-Sayn, ehem. Prämonstratenserabtei: Originalfragmente der Außenbemalung

Die Kreuzigung mit Maria und Johannes sowie einem betenden Bischof auf der Südwand im dritten Joch von Osten wurde um 1925 freigelegt. Sie war bereits Mitte des 19. Jahrhunderts aufgedeckt und anschließend stark übermalt worden. Die Originalmalerei ist nur noch in reduzierten Flächentönen mit geringen Resten von Gliederung erhalten. Entstanden ist die Wandmalerei, wie Gewand- und Figurenauffassung belegen, im letzten Viertel des 15. Jahrhunderts.

Aus der Bauzeit, also der Romanik, haben sich – mit Ausnahme der ornamentalen Außenbemalung und der ebenfalls ornamentalen Gewölbemalerei des Kreuzgangwestflügels – lediglich im Langhaus Fragmente eines Wellenbandes als Abschluss zur Flachdecke hin erhalten. Die im Zuge des Chorneubaues nach der Mitte des 14. Jahrhunderts aufgebrachten Malereien mit dem Thema der *Concordia veteris et novi Testamenti* sind, nach zahlreichen unsachgemäßen Restaurierungsversuchen, stilistisch nicht mehr zu beurteilen. Ebenso ist eine vollständige Interpretation aufgrund der erloschenen Texte der Spruchbänder nicht mehr möglich.

BENDORF,
Kreis Mayen-Koblenz

Evangelische Pfarrkirche St. Medardus

Die dreischiffige gewölbte Pfeilerbasilika im gebundenen System wurde in der ersten Hälfte des 13. Jahrhunderts erbaut. Während von den beiden Chorflankentürmen der südliche zur Vollendung gelangte, wurde der nördliche nur im Untergeschoss errichtet. Mit der Reformation wurde Bendorf 1562 evangelisch. Die in ihrem ursprünglichen Zustand beinahe unberührt gebliebene Kirche wurde 1944 durch Bombentreffer fast vollkommen zerstört. Bei dem Neubau des Architekten Wolfgang Mentzel 1954 bis 1956 fanden lediglich der südliche Chorturm, das Chorquadrat mit Apsis sowie Teile der südlichen Langhauswand Verwendung. Die damals noch vorhandenen Reste des Langhauses und der Westfassade wurden abgebrochen.

Bei Instandsetzungsarbeiten im Innern 1907 fand man umfangreiche Reste eines recht gut erhaltenen romanischen Dekorationssystems sowie einer figürlichen Malerei aus der gleichen Zeit, die damals schon als stark beschädigt bezeichnet wurden. Nach einer erneuten Überarbeitung der Wandmalereien 1956 erfolgte 1994, nach einer Befunduntersuchung, eine grundlegende Konservierung. Dabei wurden im gesamten Bereich der Ostkonche umfangreiche Übermalungen und interpretierende Ausbesserungen aus den beiden oben genannten Restaurierungen festgestellt. Die damaligen Überarbeitungen, vor allem jedoch die von 1956, waren nur in Anlehnung an die mittelalterliche Substanz erfolgt und sind im Übrigen frei interpretiert. Zwar sind die Übermalun-

gen reversibel und mit destilliertem Wasser abnehmbar, doch hätte eine solche Maßnahme der Entrestaurierung in der Konche aufgrund des hohen Grades an Ergänzungen zu einer völligen Auflösung des Wandbildes geführt, das danach nicht mehr ablesbar gewesen wäre. Daher beschränkte sich das Konservierungsprogramm auf eine Substanzerhaltung des aktuellen Zustandes.

In der Konche des Chores thront Christus in der Mandorla, umgeben von den vier Evangelistensymbolen. Alle Symbole stehen auf stilisierten Wolken und halten ein aufgeschlagenes Buch, dessen heute leere Seiten vermutlich ehemals Inschriften getragen haben dürften. Auch das im Chor stehende Sakramentshaus wies einst wie der Triumphbogen Wandmalereien auf. Die des Sakramentshauses (ein Christuskopf mit der Jahreszahl »1529«) ist zu einem unbekannten Zeitpunkt und die Bemalung des Chorbogens nach dem Krieg untergegangen. Sie zeigte den auf einem Regenbogen thronenden Christus gerahmt von Engeln mit Leidenswerkzeugen und zwei Heiligen, von denen nur der Patron der Kirche, der hl. Medardus, Bischof von Noyon, zu erkennen war.

Aufgrund der schlechten Überlieferungslage der Wandmalerei (die Malerei des Triumphbogens ist untergegangen, und die einzige historische Abbildung zeigt den Zustand nach der Überarbeitung durch Anton Bardenhewer, die Wandmalerei der Konche wurde zweimal überarbeitet) ist eine stilistische Beurteilung nicht mehr möglich. Nach Paul Clemen stammt die Malerei des Triumphbogens von einem anderen Meister als die der Konche. Dies lässt auch der überarbeitete Zustand erkennen, denn beide Wandbilder besaßen sehr unterschiedliche Figurenauffassungen.

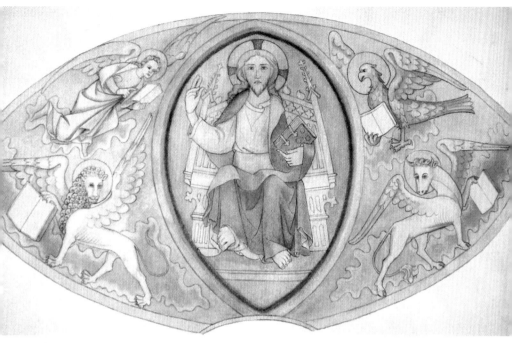

Bendorf, St. Medardus: Aquarell der Konchenausmalung, Zustand nach der Instandsetzung

Entstanden ist die dekorative Architekturfassung kurz nach der Vollendung des Baues, in der ersten Hälfte des 13. Jahrhunderts. Die figürliche Malerei der Konche und des Triumphbogens ist etwas später, im letzten Drittel/Ende des 13. Jahrhunderts, vielleicht auch in den ersten Jahren des 14. Jahrhunderts, anzusetzen.

BENDORF,
Kreis Mayen-Koblenz

Sogenanntes Reichardsmünster

Das sogenannte Reichardsmünster wurde um 1230 als ursprünglich selbständiger Bau in Form einer Doppelkapelle an die Medardus-kirche angebaut.

Bereits bei Instandsetzungsarbeiten 1974 hatte man festgestellt, dass die Türme in weiten Teilen noch die originale Farbgebung der Stauferzeit besitzen. 2009 entdeckte man im Chor der Marienkapelle figürliche Wandmalereien, die aber leider zum größten Teil nur noch in den Rötelunterzeichnungen sowie bei den Farben roter und gelber Ocker im Flächenabrieb vorhanden sind. Sämtliche Binnenzeichnungen sind verloren gegangen.

Dargestellt ist oberhalb des Fensters der (nur noch im oberen Teil erhaltene) thronende Weltenrichter, gerahmt von einer Mandorla und umgeben von den vier Evangelistensymbolen. Von diesen sind nur die beiden unteren, der Adler des Johannes sowie der Stier des Lukas, eingestellt in kreisrunde Medaillons, vorhanden. Während die rechte Seite des Fensters die monumentale Darstellung der hl. Katharina mit ihren Attributen Schwert und Rad zeigt, sind auf der linken Seite Szenen aus dem Leben der Gottesmutter zu sehen. In drei Registern übereinander, getrennt durch schmale Streifen wird der Marientod, die Grabtragung sowie die Himmelfahrt gezeigt. Vom unteren Register ist nur der obere Teil mit den nimbierten Köpfen der Apostel sowie den Kreuzen und Kerzen in ihren Händen zu sehen. Doch ist das zentrale Element,

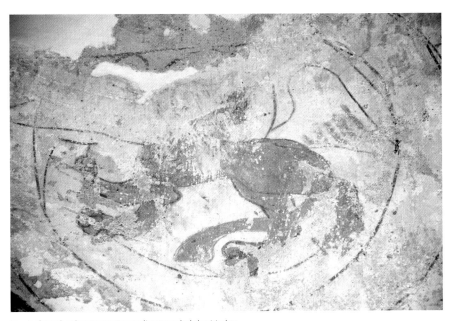

Bendorf, Reichardsmünster: Evangelistensymbol des Markus

nämlich Christus, der die Seele Marias, sym-
bolisiert durch ein kleines Kind, in Empfang
nimmt, gut ablesbar. Darüber folgt der Lei-
chenzug der Apostel mit der Bahre Mariens.
Das dritte Register ist nur noch im unteren
Teil erhalten: Maria umgeben von einer Man-
dorla, die zwei Engel geleiten, wird in den
Himmel aufgenommen.

Während der Tod und die Aufnahme Ma-
rias nicht nur im zyklischen Zusammenhang,
sondern auch als Einzelbilder im Mittelalter
öfters zu finden sind, ist die Grabtragung äu-
ßerst selten. Als eigenständige Szene begeg-
net sie zum ersten Mal im 13. Jahrhundert
in der Buch- und Glasmalerei. Vor dem Hin-
tergrund der Judenverfolgungen erlangte sie
im 14. Jahrhundert ihre größte Verbreitung.
Keine der drei Szenen, also weder der Tod,
noch die Grabtragung und die Himmelfahrt
werden im Neuen Testament erwähnt. Dort
wird Maria zum letzten Mal in der Apostelge-
schichte genannt.

Mit der steten Zunahme der Verehrung
Marias im Mittelalter und dem Bedürfnis,
mehr aus ihrem Leben, vor allem nach der
Kreuzigung, erfahren zu wollen, entstand zu-
gleich eine umfangreiche Legendenliteratur.
Denn da Maria zu Lebzeiten weder Wunder
vollbracht, noch als Blutzeugin des Glaubens
einen Märtyrertod erlitten hatte, fehlten ih-
rer Vita wesentliche Charakteristika einer
Heiligen. Somit waren Legenden bitter nö-
tig. Denn diese boten Ersatz und schilderten
ausführlich die angeblichen Wundertaten.
Dazu gehören auch die Ereignisse bei der
Grabtragung. Nach der Legende verdorrten
einem Jude beim Versuch, die Bahre mit dem
Leichnam Mariens umzustoßen, die Hände
beziehungsweise sie blieben am Sarg kleben,
so wie es auch der mit dem spitzen Judenhut

Bendorf, Reichardsmünster: die hl. Katharina mit ihren
beiden Attributen Schwert und Rad

eindeutig als Juden gekennzeichneten Person
hier passiert.

Um kaum eine Heiligengestalt ranken sich
so viele antijüdische Legenden wie um Maria.
Dies ist jedoch durchaus erklärbar. Denn nach
christlichem Selbstverständnis waren die Ju-
den Gottesleugner, zweifelten sie doch an
den Grundfesten des christlichen Glaubens.
Darüber hinaus galten sie als böse und ver-
stockt. Daher waren sie ein ausgezeichnetes
Demonstrationsobjekt für die Wirksamkeit
Mariens als wundermächtige Heilige, der es
gelang, auch diese zu bekehren, wie im vor-
liegenden Fall. Entstanden sind die ikonogra-
phisch äußerst interessanten Wandmalereien
unmittelbar nach der Vollendung des Baues
im zweiten Viertel des 13. Jahrhunderts.

BOPPARD,
Rhein-Hunsrück-Kreis

Ehemalige Stiftskirche St. Severus, heute katholische Pfarrkirche

St. Severus gehört zu den ältesten Kirchen am Mittelrhein. Die dreischiffige gewölbte Emporenbasilika mit zwei flankierenden Chortürmen und dreiseitig geschlossenem Chor wurde im 12./13. Jahrhundert neu erbaut. Durch die Grabung von 1963–1966 sind für die jetzige Kirche zwei Vorgängerbauten gesichert. Die erste Kirche, ein frühmittelalterlicher Rechteckbau mit eingezogener Apsis, wurde wahrscheinlich im 6. Jahrhundert in den Ruinen einer spätrömischen Befestigung und eines Kastellbades errichtet. In karolingischer Zeit erfuhr der Bau – nach einer Brandkatastrophe – zumindest eine Umgestaltung, bevor er in ottonischer Zeit, Ende des 10. Jahrhunderts, durch eine deutlich kleinere Saalkirche ersetzt wurde.

Bei der zweiten Instandsetzung der Kirche entdeckte man 1890/92 im Langhaus nicht nur ein intaktes Dekorationssystem, bestehend aus einer den gesamten Kirchenraum umfassenden Architekturgliederung aus der Erbauungszeit, sondern auch umfangreiche Reste einer figürlichen Ausmalung. Die beiden monumentalen Darstellungen (nördliche Langhauswand: Severuslegende, Gewölbe im südlichen Seitenschiff: Ägidiuslegende / 10 000 Märtyrer) wurden – da sie sich angeblich in einem äußerst schlechten Zustand befanden – abgepaust und auf neuen Putz aufgetragen, ein Verfahren, das zu heftiger Kritik führte. Mit der Neuausmalung wurde der Kiedricher Historienmaler August Franz Martin beauftragt, der sie 1893 abschloss.

Die Wandmalerei mit Szenen aus der Legende des hl. Severus von Ravenna bedeckt fast die gesamte Fläche der nördlichen Hochwand. Die sieben gleich hohen, aber ungleich breiten Bildfelder verteilen sich über zwei Register. Während im oberen Register die Szenen fortlaufend, ohne Bildtrennung wiedergegeben sind, werden im unteren die Szenen durch Architekturstaffagen getrennt. Der Hintergrund ist durchgehend monochrom blau. Bei den Gewändern dominieren die Farben Rot, Gelb und Grün. Nach oben wird der Bildfries durch ein schmales Ornamentband begrenzt. Die einzelnen Register schließen jeweils unten mit einem schmalen weißen Inschriftband ab. Dargestellt sind – entgegen der Leserichtung – von rechts nach links: im ersten Register: 1. Wunderbare Berufung und schimpfliche Vertreibung des Heiligen. 2. Nachricht von der Weihe an seine Frau. 3. Bischofsweihe des hl. Severus. Im zweiten Register, hier nun von links nach rechts: 4. Letzte Messe. 5. Wunderbare Öffnung des Grabes seiner Frau und Tochter. 6. Severus steigt in sein Grab. 7. Ein Knabe versucht den Heiligen an seinem Gewand aus seinem Grab zu ziehen. Das Einzelbild des hl. Severus als Wollweber befindet sich mittig unterhalb der beiden Register in dem Zwickelfeld zwischen den Emporenbögen.

Von Severus (lateinisch der Strenge), der in den Jahren 342–344 (?) Bischof von Ravenna war, ist nur seine Teilnahme an der Synode von Sardika 342 historisch belegt. Nach der Überlieferung starb er in der heute verlandeten Hafenstadt Classe bei Ravenna und wurde in einer Kapelle beigesetzt. Zu den ältesten literarischen Aussagen über den Heiligen gehören zwei Predigten des hl. Petrus Damiani (522–27/527–44) sowie die Vita des Luitolf von Mainz, verfasst nach 856. Die

Boppard, St. Severus: Ansicht der Stadt von Süden her

Wandmalereien in Boppard gehen im Wesentlichen auf Luitolfs Beschreibung zurück.

Der Zyklus gehört nicht nur zu den ältesten Darstellungen der Vita des Heiligen, sondern ist im Bereich der Wandmalerei auch ohne Vergleichsbeispiele. Daher ist es umso bedauerlicher, dass nach dem radikalen Vorgehen durch den Historienmaler Martin das romanische Original gänzlich vernichtet wurde. Auffallend bei der Wiedergabe ist nicht nur der kaum mit anderen Malereien aus der Zeit vergleichbare Faltenstil der Gewänder, sondern auch die eigentümlich aufgeregte Gestik der handelnden Personen, vor allem im oberen Register. Problematisch ist zudem auch die nicht nur für das hohe Mittelalter sehr ungewöhnliche Anordnung der Szenen entgegen der Leserichtung, zumal die darunter gesetzte waagrecht verlaufende metrische Inschrift naturgemäß von links nach rechts verläuft. Sie geht auf den Vorschlag des damaligen Pfarrers Nick zurück und soll einem bisher nicht ermittelten mittelalterlichen Hymnus entnommen sein. Von der romanischen Inschrift waren nur noch drei Worte vorhanden: »[- - -] INTRAT SARCOPHAGO SEVERUS. (Severus steigt in den Sarkophag)«. Sie beziehen sich auf die Selbstbestattung des Heiligen in der sechsten Szene. Als Severus sich dem Tod nahe fühlte, ließ er das Grab seiner Frau Vicentis und seiner Tochter Innocentis öffnen. Nach dem letzten Gebet legte sich Severus zu ihnen und verstarb. Entstanden sind die Malereien wohl unmittelbar nach der Vollendung des Baues in der ersten Hälfte des 13. Jahrhunderts.

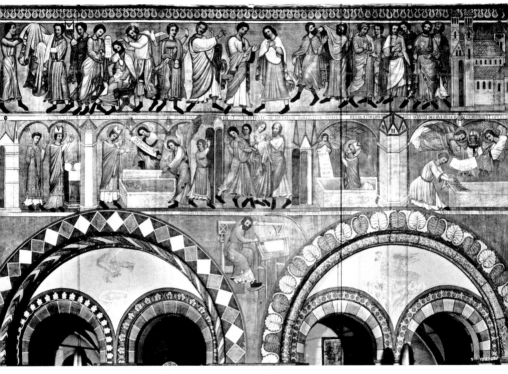

Boppard, St. Severus: Hochschiffswand mit der Vita des hl. Severus

Unterhalb der Vita des hl. Severus verläuft ein Tierfries. Die farblich mehrfach wechselnde Endlosranke vor weißem Grund zeigt insgesamt zwölf kleine kreisrunde Medaillons, in die jeweils eine Figur vor abwechselnd gelb-rot-blauem Hintergrund eingestellt ist (von links nach rechts: Mann / Fuchs / Löwe / Hirsch / Löwe / Greif / Löwe / geflügelter Löwe / Kentaur / Vogel / Vogel). Entstanden ist der Tierfries vermutlich zeitgleich mit der Severuslegende in der ersten Hälfte des 13. Jahrhunderts.

Auch bei den 1892 im südlichen Seitenschiff, im östlichen Gewölbe des mittleren Joches, entdeckten Malereien entschloss man

sich zu einer völligen Neuausmalung durch Martin. In welchem Umfang Originalmalereien vorhanden waren, ist nicht überliefert. So bleibt es unklar, ob die dargestellten Themen sich mit den einst vorhandenen decken oder ob es sich auch bei der Ikonographie um Neuschöpfungen handelt. Zwar wird in einem Visitationsbericht von 1681 ein den 10 000 Märtyrern geweihter Altar erwähnt. Dieser befand sich jedoch im nördlichen Seitenschiff. Um die Darstellung des thronenden Weltenrichters in der Scheitelmitte gruppieren sich die Szenen aus der Vita des hl. Ägidius in der südlichen Gewölbekappe und die Legende der 10 000 Märtyrer vom Berg Ararat

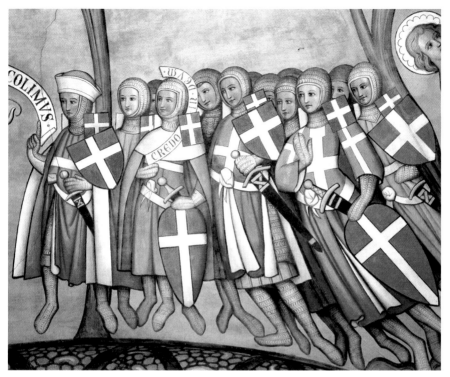

Boppard, St. Severus: Gewölbe des Seitenschiffes mit der Legende der 10000 Märtyrer

auf den drei übrigen Gewölbekappen. Die dargestellten Szenen sind: Messe des hl. Ägidius / Wundertat des Heiligen im Leben Karls / Jagd des König Flavius sowie: Die 10000 Märtyrer werden von dem König aufgefordert, zu den alten Göttern zurückzukehren / Die Heiligen werden in die Dornen geworfen und ihr Begräbnis durch die Engel. In den Gewölbezwickeln hocken Männer- bzw. Teufelsgestalten als Trägerfiguren. Sämtliche Inschriften in Form einer pseudoromanischen Majuskel sind neu. Auch der figürlichen Malerei, die an eine Zusammenstellung von ins Monumentale gesteigerter Buchmalerei denken lässt, haftet nichts Romanisches an. Die detaillierten Schilderungen und die Behandlung der Figuren erinnern eher an die neoromanische Monumentalmalerei des 19. Jahrhunderts, besonders wenn man solche Figurenerfindungen, wie den Bogenschützen mit einer Art »Indianerkopfputz«, betrachtet. Daher dürfte ein großer Teil, wie z.B. die Trägerfiguren in den Zwickeln, nicht auf das ehemals vorhandene Original zurückgehen.

Aus der Zeit der Gotik fanden sich lediglich im südlichen Seitenschiff noch einzelne Wandbilder. Es sind dies in der linken Fensterlaibung im zweiten Joch von Osten die Reste einer Darstellung mit dem Kreuz. Erhalten sind nur noch der obere Teil des Kreuzes mit

Boppard, St. Severus: Detail mit dem Schweißtuch der hl. Veronika, dem Vera Icon

Boppard, St. Severus: Detail mit Johannes dem Täufer

Querbalken und Titulus in gotischer Minuskel sowie der Rest einer Kopfkalotte. Der doppelt eingefasste Nimbus besitzt Strahlen und vegetabile Ornamente. Im unteren Bereich des Wandbildes, fast mittig, ist der schräggestellte Wappenschild des adligen Stifters erhalten. Dargestellt war, wie der Strahlennimbus des Christuskopfes nahelegt, eine Kreuzabnahme, entstanden in der zweiten Hälfte des 15. Jahrhunderts.

Die sehr fragmentarische Deesis im dritten Joch auf der westlichen Gewölbekappe zeigt den auf einem Regenbogen thronenden Weltenrichter, umgeben von einer fast kreisrunden Mandorla. Zu beiden Seiten knien anbetend Maria und Johannes der Täufer.

Die Darstellung aus der ersten Hälfte des 14. Jahrhunderts wurde bereits bei den Instandsetzungen 1888–1895 entdeckt, blieb aber zunächst von einer »Wiederherstellung« verschont, obwohl sie bereits bei der Aufdeckung sehr fragmentarisch war, wie das Aquarell von Otto Vorländer aus dem Jahr 1896 belegt. Die ehemals weitgehend nur noch in der Unterzeichnung bzw. Konturierung vorhandene Malerei wurde erst in den 1960er Jahren kräftig retuschiert.

Die östliche Fensterlaibung im fünften Joch von Osten zeigt Johannes den Täufer, umgeben von Ranken. Der nach links unten, zum Kirchenschiff schauende bärtige Heilige ist nur im Oberkörperbereich erhalten. Seine

Boppard, St. Severus: Marter der 10 000

vor die Brust gelegte rechte Hand weist mit ausgestrecktem Zeigefinger auf das von ihm in der linken Hand gehaltene nimbierte Lamm. Die Wandmalerei ist nur noch in der schwarzen Konturierung erhalten. Die dicken fleischigen Ranken, die sich in großen Schwüngen über den Hintergrund verteilen, zieren rote und blaue Blüten.

Am oberen Ende der östlichen Treppe zur Emporensüdseite ist ein Christuskopf erhalten. Dargestellt ist, wie die schwarzen Faltenstege in der oberen linken Hälfte zeigen, das Schweißtuch der hl. Veronika mit dem Vera Icon. Im gesamten Bereich des Treppenaufgangs finden sich zudem Fragmente einer Rankenmalerei und schwarze kreuzförmige Reste (Wappen?).

Der ehemals reiche Bestand an Wandmalerei aus der Erbauungszeit sowie des 14. Jahrhunderts ist heute leider nur noch in Kopien des 19. Jahrhunderts sowie in überarbeiteter Fassung vorhanden. Eine Ausnahme bilden lediglich die wenigen nicht überarbeiteten Fragmente, die aber kaum mehr zu beurteilen sind. Bedauerlich ist vor allem der Verlust der beiden großen Zyklen aus dem 13. Jahrhundert, gehörten sie doch zu den wenigen Monumentalmalereien überhaupt aus dieser Zeit, von denen wir im Bereich des Mittelrheins Kenntnis haben.

BOPPARD,
Rhein-Hunsrück-Kreis

Ehemalige Karmeliterklosterkirche Unserer Lieben Frau

Das 1262 zum ersten Mal genannte Kloster lag im Mittelalter vor der damals noch stehenden römischen Stadtmauer und damit vor der Stadt. Bei der um 1300 im Bau befindlichen frühgotischen Kirche handelte es sich zunächst um ein einschiffiges flachgedecktes Langhaus mit kreuzrippengewölbtem Chor im Fünfachtelschluss. Das Langhaus wurde 1420/30 im Rahmen von größeren Umbaumaßnahmen eingewölbt. 1439–1444 erfolgte der Anbau eines schmalen, aber mit dem Hauptschiff gleich hohen Seitenschiffes auf der Nordseite, das sehr reich mit Glasmalerei ausgestattet wurde.

Ein Teil der anscheinend bei der barocken Neuausstattung im 17./18. Jahrhundert übertünchten Wandmalerei wurde in der ersten Hälfte des 19. Jahrhunderts wieder aufgedeckt. So war die Kirche, wie aus der Vielzahl der archivalisch überlieferten Wandmalerei hervorgeht, ehemals fast vollständig ausgemalt. Mit dieser ersten Freilegung und der anschließenden Restaurierung begann dann leider auch ihr unaufhaltsamer Verfall, wie die heute nur noch in Fragmenten vorhandenen Wandbilder belegen.

Bei Renovierungsarbeiten im Chorbereich wurden 1979 die unter der Tünche liegende Malerei (sie war 1847 auf- und anschließend wieder zugedeckt worden), in Unkenntnis der älteren Literatur, beschädigt und zum Teil zerstört. Sie findet sich auf der Nordseite unterhalb des nordöstlichen Fensters. Von den ehemals vier sitzenden Gestalten, die 1847 noch vorhanden waren, sind heute

nur noch zwei erhalten. Bei diesen handelt es sich nach den Gewandfarben, dem Kelch in der ausgestreckten rechten Hand zum einen um Johannes Evangelista und zum anderen, bei der sitzenden Gestalt, vermutlich um den Propheten Isaias, wie den begleitenden Inschriften zu entnehmen ist: »[- - -] qui de celo descendit io[- - -] (dies ist das Brot, das vom Himmel herabgekommen ist)« nach Joh 6,59 »[- - - dabit] vobis d(omi)n(u)s [- - -] (und der Herr wird euch schmales Brot geben«) – wohl nach Jes 30,20.

Unterhalb des Sakramentshäuschens befinden sich Reste von insgesamt drei weißen, schwarz gerahmten kreisrunden Spruchbändern, von denen jedoch nur noch eines lesbar ist: »[- - -man]ducauit homo d[- - -] Brot der Engel aß der Mensch« – wohl nach Ps 77,25: »panem angelorum manducavit homo«. Aufgrund des stark fragmentierten Zustandes sind zum ehemaligen Chorprogramm keine Aussagen mehr möglich. So ist nicht mehr zu klären, ob es sich bei den Evangelisten und Propheten um den Rest eines größeren, vermutlich den gesamten Chorbereich einnehmenden Zyklus gehandelt hat oder ob sich die Malerei, deren Inschriften einen eindeutigen Bezug zum Sakramentshaus und den darin aufbewahrten Hostien haben, auf die Chornordwand beschränkte. Vermutlich steht das Programm auch in Zusammenhang mit dem um 1400 hochaktuellen Thema des Altarsakraments beziehungsweise der Transsubstantiation. So hatte der Reformer John Wycliff († 1384) behauptet, Hostie und Wein bedeuteten nur Leib und Blut Christi, während das 4. Laterankonzil bereits 1215 festgelegt hatte, dass sie es sind. Das Konstanzer Konzil von 1415 hatte die Lehren Wycliffs nochmals verurteilt und ihn posthum als Ketzer verurteilt. Damals hatten die Karmeliter in England

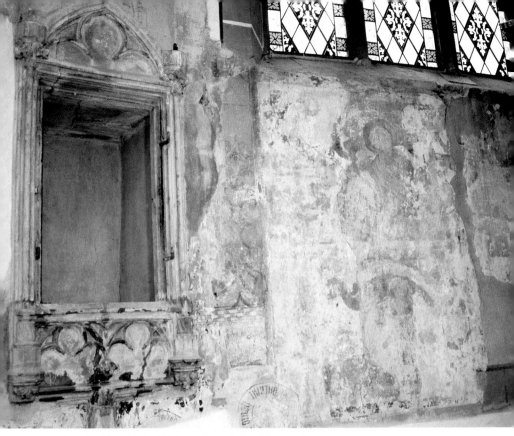

Boppard, Karmeliterklosterkirche: Blick in den Chor mit dem Sakramentshaus

unter Führung ihres bedeutendsten Theologen Thomas Netter von Waldeck († 1430) Stellung gegen die Wycliffschen Lehren bezogen. Netter hatte zugleich den Provinzial der Niederdeutschen Ordensprovinz, Thomas von Heimersheim, der 1406 Prior in Boppard war, um Unterstützung gebeten. Entstanden sind die figürlichen Malereien um 1400, wie vor allem die Gestaltung des Kopfes belegt. Die Rankenmalereien sind dagegen etwas später im letzten Viertel des 15. Jahrhunderts anzusetzen.

Im Hauptschiff wurde 1989–1991 auf der Südwand die Vita des inschriftlich bezeichneten hl. Alexius von Edessa wiederhergestellt. Dabei wurden einzelne Szenen (insgesamt war nur noch 20–30% der Gesamtfläche erhalten), die nicht mehr lesbar waren, anhand der Legende rekonstruiert. Der zwei Register umfassende Zyklus besteht aus insgesamt vierzehn Bildfeldern. Diese zeigen von links nach rechts: Geburt / Alexius gibt Almosen / Er verlässt seine Braut / Abschied von den Eltern / Fahrt über das Meer nach Edessa / Alexius betend im Vorhof der Kirche / Alexius nimmt Almosen von einem Ritter / Alexius wird durch Sturm auf dem Meer nach Rom verschlagen / (untere Reihe:) Er bittet seinen

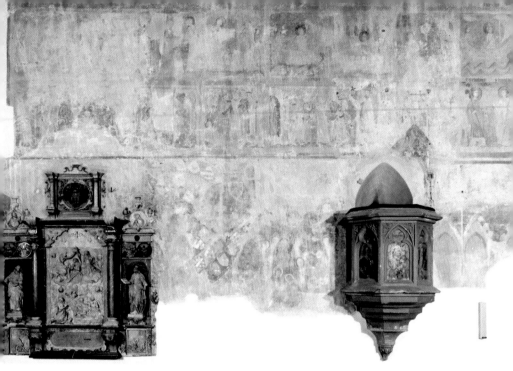

Boppard, Karmeliterklosterkirche: Langhauswand

Vater, der ihn nicht erkennt, um Aufnahme in seinem Vaterhaus / Alexius wählt einen Platz unter der Treppe / Alexius wird von einem Diener verspottet / Papst Innozenz findet den Verstorbenen, der in seinen Händen sein Testament mit seiner Leidensgeschichte hält / Begräbnis / Schrein des Heiligen in der Kirche. Das letzte quadratische Bildfeld der untersten Reihe zeigt die beiden namentlich bezeichneten Heiligen Theobald (mit seinem Attribut, zwei betenden Pilgern zu seinen Füßen) und Leonard (mit der Kette in der Hand).

Die gesamte Wandfläche unterhalb der Alexiuslegende bedecken Wandmalereifragmente. Sie gehören drei zeitlich unterschiedlich anzusetzenden Malschichten an, die aber aufgrund des schlechten Erhaltungszustands kaum zu trennen sind. Es sind dies auf der linken Wandhälfte krabbenbesetzte Arkadenbögen, darüber rechteckige Felder mit jeweils drei Wappen sowie, auf konzentrisch verlaufenden Bahnen, schräg gestellten Wappen, die jedoch nicht mehr zu benennen sind. Die Besitzer der einzelnen Wappen dürften in irgendeiner Beziehung zueinander gestanden haben, vielleicht in Form einer Adelsgesellschaft, einer Bruderschaft oder einer ähnlichen Vereinigung.

Die gotischen Dreipassarkaden zeigen sieben stehende, unten inschriftlich benannte Karmeliterheilige. Aufgrund der Wiedergabe der hl. Theresia von Avila muss es sich jedoch weitgehend um eine Neuschöpfung des 19. Jahrhunderts handeln. Denn da sie erst 1582 starb, kann sie kaum auf einer Wand-

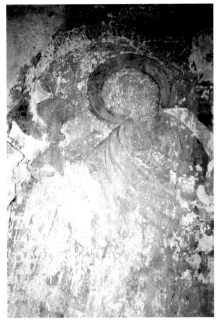

Boppard, Karmeliterklosterkirche:
Detail eines Propheten

Boppard, Karmeliterklosterkirche:
Johannes Evangelista

malerei aus dem 15. Jahrhundert erscheinen. Eine zweite Heilige dieses Namens aus dem Karmeliterorden ist zudem nicht bekannt.

Im nördlichen Seitenschiff befindet sich auf der Westseite des ersten Strebepfeilers von Osten die Darstellung zweier Heiliger, deren Tracht (weißes Gewand mit schwarzem Mantel bzw. schwarzes Gewand mit weißem Mantel) sie als Angehörige des Karmeliter- und Dominikanerordens ausweist. Zu Füßen des linken, in seinem aufgeschlagenen Buch lesenden Heiligen kniet ein betender Stifter mit Wappen und nicht mehr lesbarem Spruchband. Die Kleidung des Stifters lässt eine Datierung in die zweite Hälfte bzw. ins letzte Viertel des 15. Jahrhunderts zu.

Die rundbogige Nische der Nordwand nimmt eine Ecce Homo-Darstellung mit büh-

nenmäßigem Aufbau ein. Sie schildert, wie der mit einem roten Spottmantel bekleidete Christus von Pontius Pilatus der unten an der Treppe wartenden Menge vorgeführt wird. Schräg unterhalb von Christus und zu diesem emporschauend, kniet der anbetende Stifter. Die Wandmalerei, von der fast nur noch der Farbabrieb vorhanden ist, wurde, wie die Gesichter zeigen, in den dreißiger Jahren des 20. Jahrhunderts stark überarbeitet. Die ausführliche Schilderung des Geschehens lässt auf eine Datierung in die zweite Hälfte des 15. Jahrhunderts schließen.

Die mit Ausnahme der fragmentierten Wandmalerei der Chornordwand allesamt stark überarbeiteten Wandbilder lassen weder eine genaue Datierung noch eine stilistische Einordnung zu. Dass die Malereien einst sehr

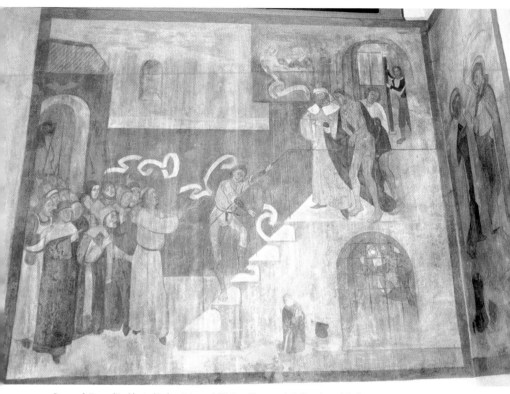

Boppard, Karmeliterklosterkirche, Seitenschiff: Ecce Homo mit Stifter / zwei Ordensmänner

qualitätsvoll waren, ist nur noch bei den Figuren der Chornordwand mit der feinen Haar- und Gewandbehandlung zu erahnen. Wie die vorliegende Untersuchung belegt, wurde die Karmeliterklosterkirche im Zuge der großen Um- und Neubauphase im 15. Jahrhundert reich mit Wandmalereien ausgestattet. Neben dem Ausmalungsprogramm des Chorbereichs, das von den Karmelitern vorgegeben wurde, gab es einst im Langhaus eine Fülle von Einzelbildern, die auf private Stiftungen zurückgingen, wie die noch erhaltenen bzw. überlieferten Wappen und Inschriften belegen. Neben Angehörigen des Ordens war es vor allem der ortsansässige Adel, der als Stifter auftrat und die Karmeliterkirche über Jahrhunderte hinweg als Begräbnisplatz bevorzugte.

BOPPARD,
Rhein-Hunsrück-Kreis

Ehemalige Kurfürstlich-Trierische Burg

Bei der ehemaligen Kurfürstlich-Trierischen Burg, die im 13. Jahrhundert als Zwingburg zur Sicherung der Rheinzölle errichtet wurde, handelt es sich um eine Niederungsburg im Kastelltyp. Ab der zweiten Hälfte des 17. Jahrhunderts entstand unter den Trierer Kurfürsten und Erzbischöfen, unter Einbeziehung des mittelalterlichen Bergfrieds, eine frühbarocke schlossartige Vierflügelanlage. Die vier Gebäudeflügel, die den winkelförmigen Hof umschließen, besitzen heute nur noch an der Südost- und Südwestecke einen Rundturm. Ursprünglich war die Burg auf drei Seiten von breiten Wassergräben umgeben, die aber in der ersten Hälfte des 19. Jahrhunderts zugeschüttet wurden. Der etwas aus der Hofmitte zum Rhein hin verschobene und teilweise in den Nordflügel einbezogene Bergfried ist seit seiner Erbauungszeit fast unverändert geblieben. Der fünfgeschossige Wehrturm, der auch als Wohnturm diente, besitzt einen tonnengewölbten Keller. Die übrigen vier Stockwerke bestehen jeweils aus einem großen Raum mit einer Flachbalkendecke. Das letzte Geschoss ist eine Wehrplattform. Da sich weder bauinschriftliche noch archivalische Zeugnisse aus der Frühzeit der Burg erhalten haben, war der Baubeginn lange Zeit strittig. Die jüngste Bauuntersuchung sowie die dendrochronologische Datierung des Holzwerkes ergaben nun eindeutig, dass der Bergfried bereits um 1265 entstand und nach 1335 durch einen Aufsatz mit steilem Walmdach erhöht wurde.

Im vierten Obergeschoss befindet sich in der Nordostecke des Raumes ein ehemals als Hauskapelle genutzter Bereich. Der nördliche Teil der Ostmauer besitzt eine rundbogig ausgesparte Nische mit einem kleinen Fenster mit leicht gebauchter Laibung. Der in die Mauer eingelassene Altar schließt fast plan mit dieser ab. In der Mitte der Altarfront befindet sich eine kleine quadratische Sepulkrumsnische. Eine zur Aufnahme von Altargeräten dienende Tabernakelnische findet sich dagegen rechts neben der Fensterlaibung. Der Raum besaß im Mittelalter, wie die in 2,70 m Höhe auf beiden Wänden verlaufenden Putzgrenzen belegen, vermutlich eine hölzerne Zwischendecke, und war anscheinend mit leichten Zwischenwänden abgetrennt, so dass nur ein Teilbereich sakral genutzt wurde. Auf eine profane Nutzung des restlichen Raumes weisen der Kamin sowie die heute verlorene Wandmalerei hin, die einen nur mit einem Laubschurz bekleideten tanzenden Mann, wohl Teil einer »Wilde-Leute-Szene«, zeigte. Archivalisch überliefert ist zudem eine wahrscheinlich als Wandmalerei ausgeführte chronikalische Inschrift zum Verlauf und Ergebnis des Bopparder Krieges. Die aus dem Jahr 1497 stammende Inschrift belegt zugleich, dass der Raum auch zu repräsentativen Zwecken genutzt wurde.

Die 1910 entdeckte Wandmalerei war sehr grob mit Hammer und Spachtel freigelegt worden und zeigte dementsprechende Schäden. Leider minderten auch die nachfolgenden Restaurierungsbemühungen (1938 und 1951) die originalen Malereibereiche in einem nicht unerheblichen Maße, wie die jüngste maltechnische Untersuchung belegen konnte.

Die Heiligen der Nord- und Ostwand sowie der Stifter und die Malerei der Fensterlaibung sind vor monochrom rotem Hintergrund von einer perspektivisch gestalteten Architekturmalerei umgeben. Die Arkaden

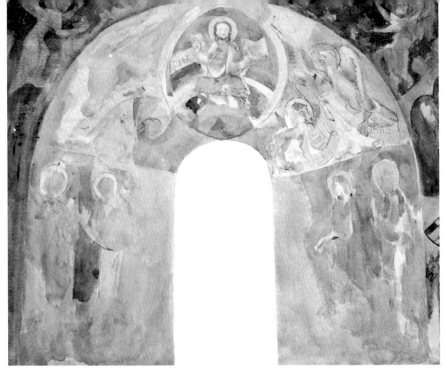

Boppard, Kurfürstliche Burg: Aquarell der Chornische mit der Maiestas Domini und den Aposteln

der Heiligen, die des Stifters sowie die Mandorla sind dagegen monochrom dunkelblau gehalten, so dass die Architekturmalerei sich optisch von der Wand abhebt und als eine vorgeblendete räumliche Architektur erscheint.

Auf der Ostwand, in der Scheitelmitte der Bogenlaibung, thront auf einem Regenbogen, gerahmt von einer Mandorla, die Maiestas Domini. Christus umgeben in einem Halbrund die vier nimbierten Evangelistensymbole, die einst Spruchbänder mit ihren Namensbeischriften in gotischer Majuskel trugen. In der Fensterlaibung stehen jeweils drei Heilige nebeneinander, von denen nur Petrus aufgrund seiner Attribute (Buch, Schlüssel) sowie seiner Namensbeischrift in gotischer Majuskel »[S(ANCTUS)] P[ETRUS]« und Bartholomäus

aufgrund des Messers eindeutig zu identifizieren sind. Darüber schweben zu beiden Seiten Weihrauchfässer schwingende Engel.

Der südlich anschließende Teil der Ostwand zeigt über einer Sockelmalerei, unmittelbar über der spitzbogigen Nische kniend, einen Bischof in anbetender Haltung, überfangen von einem krabbenbesetzten Dreipass mit Kreuzblume. Links darunter steht sein Wappenschild mit dem Falkensteiner und dem Trierer Wappen. Die Rückwand der mit einem Wasserspeier in Form eines Tierkopfes geschmückten Nische zeigt ein aufgemaltes großes Gefäß sowie zu beiden Seiten jeweils zwei kleine Gefäße.

Rechts daneben steht vor blauem Grund der hl. Laurentius, identifizierbar anhand seines Attributes, des Rostes, und der schwach

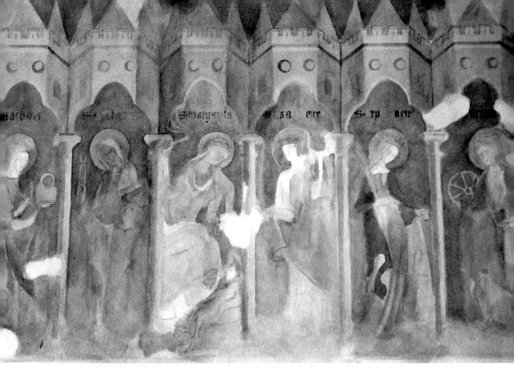

Boppard, Kurfürstliche Burg: Das Aquarell zeigt die heiligen Jungfrauen mit ihren Namenbeischriften

erkennbaren Namensinschrift in gotischer Minuskel »[- - -l]avrenc[ivs]«. Seine eindeutige Orientierung zur rechten Seite weist auf eine Fortführung der Arkadenreihe mit männlichen Heiligen hin, dies auch im Hinblick auf die Heiligenreihe der Nordwand. Es dürfte zumindest noch ein weiterer Heiliger wiedergegeben gewesen sein, da ansonsten die Geste nach rechts sinnlos und die Darstellung so, zu dieser Seite hin, ohne Abschluss wäre. Würde es sich bei dem Heiligen um den Patron des Stifters handeln, dann wäre er sicher eher nach links, zum dem hin, den er empfiehlt, gewandt. Die rahmende Architektur entspricht derjenigen auf der Nordwand.

Im Bereich der Mensa ziert die Sockelzone ein gemaltes Antependium, dessen Stoffimitation Medaillons zeigt. Zwei schräg-

gestellte Wappenschilde mit dem Falkensteiner Wappen rahmen die quadratische Sepulkrumsnische.

Die Nordwand zeigt sechs durch schlanke Säulen getrennte, paarweise einander zugewandte weibliche Heilige. Vor dunkelblauem Hintergrund stehend, werden sie jeweils von einem Kleeblattbogen überfangen. Darüber zieht sich eine durchgehende Architektur, die nach oben mit einem Zinnenkranz und Dächern abschließt. Die Sockelzone besitzt wie die der Ostwand ein großformatiges Rautenmuster. Die Jungfrauen sind einander sehr ähnlich, einzig die Attribute sowie die Namensbeischriften dienen als Unterscheidungsmerkmale. Dargestellt sind von links nach rechts: Barbara, Agatha, Margaretha, zwei nicht mehr zu bestimmende Heilige so-

Boppard, Kurfürstliche Burg: Bei dem Stifter handelt es sich um einen der beiden Trierer Erzbischöfe aus dem Hause Falkenstein. Aquarell mit Zustand nach der Freilegung und Zustand heute

wie Katharina, Letztere klar erkennbar an Rad und Schwert.

Aufgrund der Wappen handelt es sich bei dem dargestellten Stifter um einen Trierer Bischof aus dem Geschlecht der Falkensteiner. In Frage kommen dabei Kuno II. (1362–1388) oder Werner (1388–1418). Damit kann der Entstehungszeitraum der Wandmalereien

grob auf die Jahre 1362–1418 eingegrenzt werden. Aufgrund fehlender archivalischer Quellen sowie des fragmentarischen Erhaltungszustandes ist es aber nicht möglich, eindeutig einen der beiden Erzbischöfe als Stifter zu benennen. Die beigegebenen Wappen erlauben keine Zuordnung, da beide die gleichen benutzten. Bedauerlicherweise ist gerade das Gesicht des Stifters so zerstört, dass ein Vergleich mit den Bildnissen Kunos nicht mehr möglich ist. Denn seine insgesamt sieben überlieferten Bildnisse lassen ein hohes Maß an Porträthaftigkeit erkennen, die sich mit der literarischen Schilderung seines Aussehens in der Limburger Chronik ergänzen. Für Werner sprächen dagegen nicht nur die Spätdatierung des Wohnturmes, sondern auch dessen nachweislich häufigen Aufenthalte in Boppard. Letztlich ist aber über beide und auch über ihre Stiftungen, die sie zum Teil wohl auch gemeinsam machten, zu wenig bekannt.

Auch das Programm der Kapellenecke liefert keinen Hinweis auf den Stifter. So entspricht die Nischenausmalung mit der Maiestas Domini und den Evangelistensymbolen noch ganz der romanischen Tradition einer Konchenausmalung, die hier in einem stark verkleinerten Maßstab mit nur sechs in strenger Reihung wiedergegebenen Aposteln im unteren Register wiederholt wird. Leider ist die Malerei aufgrund des zum Teil sehr fragmentarischen Zustands – gerade im Gesichtsbereich – und den teilweisen Über-

malungen stilistisch kaum zu beurteilen. Die Nischenausmalung wirkt jedoch im Vergleich zu den Heiligen und dem Stifter, altertümlicher. Dazu passt auch der Gebrauch der für diese Zeit schon unüblich gewordenen gotischen Majuskel. Die Heiligen entsprechen dagegen mit ihren kleinen Köpfen und den im starken S-Schwung wiedergegebenen Körpern dem Stil der zweiten Hälfte des 14. Jahrhunderts. Die noch in gleichmäßiger Reihung dargestellten Heiligen dürften, was ihre weit ausholenden Gesten und ihre gelockerte, einander zugewandte Haltung betrifft, im letzten Viertel des 14. Jahrhunderts entstanden sein. Der optische Zusammenhang mit den in diesen Jahren verstärkt auftretenden Flügelaltären und ihren Heiligenreihen ist auffallend. Der Raum war vermutlich durch Zwischenwände abgetrennt, die wahrscheinlich ebenfalls Bemalungen trugen. Zumindest auf der Ostwand bzw. der anstoßenden Südwand dürfte sich noch Malerei befunden haben, wie die eindeutige Orientierung des hl. Laurentius zu dieser Seite hin belegt. Dass nicht der gesamte Raum als Kapelle genutzt wurde, darauf verweist auch die Lage des in die Ecke gerückten Altares. Eine engere zeitliche Einordnung und damit eine Bestimmung des Stifters der Kapellenausmalung sind aufgrund der oben genannten Gründe nicht möglich. Auch die Untersuchungen zur Baugeschichte der Burg und insbesondere zum Wohnturm lassen keine Rückschlüsse auf den Stifter zu.

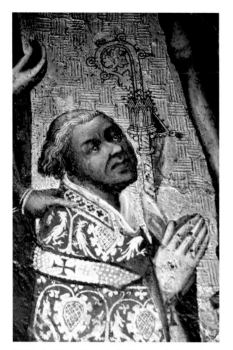

Erzbischof zugunsten seines Großneffen Werner und zog sich auf die Deuernburg (Burg Thurnberg) zurück, wo er am 21. Mai 1388 ermordet wurde. Seine Eingeweide wurden in der Kirche von Wellmich zu Füßen der Burg beigesetzt, während man seinen Leichnam in einem feierlichen Leichenzug nach Koblenz, St. Kastor, überführte.

Werner von Falkenstein wurde zwischen 1353 und 1361 als Sohn Philipps VI. von Falkenstein (Linie Kunos II.) und seiner Frau Agnes von Falkenstein (Linie Kunos I.) geboren. Seit 1384 Probst (erneut 1387/88), wurde er 1385 Domkanoniker und 1388 Koadjutor. Er gelangte durch seinen Großonkel Kuno unter Umgehung des Domkapitels auf den Trierer Erzbischofsstuhl. Nach dem gewaltsamen Tod Kunos wurde er 1388 dessen Nachfolger.

Bildnis des Trierer Erzbischofs Kuno von Falkenstein, Detail aus dem Wandbild von seinem Grabdenkmal in Koblenz St. Kastor

EXKURS

Ein Fall von Nepotismus: Die Trierer Erzbischöfe von Falkenstein

Kuno von Falkenstein wurde 1320 als Sohn Philipps IV. von Falkenstein-Münzenberg und dessen Gemahlin, Gräfin Johanna von Saarwerden, geboren. Zunächst Scholaster des Mainzer Domkapitels (1345), wurde er Verwalter des Mainzer Erzstiftes (1348–1354). 1360 folgte die Bestellung zum Koadjutor durch Erzbischof Boemund von Trier. 1362 ernannte man ihn zum Erzbischof von Trier. Zu Beginn des Jahres 1388 resignierte Kuno als

Mitra des Erzbischofs, Detail von seinem Grabdenkmal in Koblenz St. Kastor.

BRAUBACH,
Rhein-Lahn-Kreis

Ehemalige Pfarrkirche St. Barbara, jetzt evangelisches Gemeindehaus

Nach der Verleihung der Stadtrechte 1276 wurde St. Barbara als neue Stadtkirche vor 1321 errichtet. Sie steht unmittelbar an der bereits 1284 bezeugten Stadtmauer, deren Nordwesteckturm der Kirche als Glockenturm dient. An den frühgotischen, stark eingezogenen Chor mit Dreiachtelschluss schließt das einschiffige flachgedeckte Langhaus des 14. Jahrhunderts an. Während die Nordwand noch die alten Spitzbogenfenster mit schrägem Gewände besitzt, wurden die Fenster der Südwand bei Umbaumaßnahmen Ende der 1580er Jahre vergrößert.

Braubach, St. Barbara: Detail aus dem volkreichen Kalvarienberg in der ehem. Sakristei

Da die am Rhein gelegene Kirche immer wieder vom Hochwasser verwüstet wurde, wie die Nachrichten seit 1632 erkennen lassen, errichtete man im 19. Jahrhundert einen nun höher gelegenen Neubau. Danach geriet die alte Kirche, bedingt vor allem durch die jahrzehntelange Fremdnutzung, stark in Verfall. Erst nach ihrer Umwandlung in ein evangelisches Gemeindezentrum in den 1960/70er Jahren konnte sie umfassend restauriert werden. Dabei entdeckte man zwei frühgotische (Triumphbogen und ehemalige Sakristei) und eine spätgotische Wandmalerei (südliche Langhauswand) sowie eine Inschrifttafel aus der zweiten Hälfte des 16. Jahrhunderts (nördliche Langhauswand).

Auf der inneren Laibung des Triumphbogens findet sich das Gleichnis der Klugen und Törichten Jungfrauen. Die zum Teil sehr fragmentarische Wandmalerei wurde nach der Freilegung gefestigt, retuschiert sowie teilweise neu gemalt, wobei ganze Figuren

ergänzt wurden. Die fünf Klugen Jungfrauen auf der nördlichen Laibung sind, was Standmotiv, Arm- und Handhaltung sowie Gewand und Frisur betrifft, fast identisch. Dies gilt auch für die Törichten Jungfrauen in der südlichen Laibung. Sie sind insgesamt jedoch etwas bewegter dargestellt, was wohl ihre Verzweiflung zum Ausdruck bringen soll. In der Scheitelmitte befindet sich auf der Seite der Klugen Jungfrauen die zum Brautgemach geöffnete, auf der Seite der Törichten die verschlossene Tür. Entstanden sind die schmalen, in starkem S-Schwung stehenden Jungfrauen im ersten Drittel des 14. Jahrhunderts.

In der ehemaligen Sakristei, dem heutigen Osteingang, entdeckte man auf der Nordwand einen volkreichen Kalvarienberg. Der obere Teil ist durch ein später eingezogenes Kreuzgratgewölbe weitgehend zerstört. Teile der Unterzeichnung in dunkelrot sowie Reste der Malschicht in dunkelblau, rot und ocker sind erhalten. Unter dem Kreuz Christi ist rechts die um den Hauptmann und links

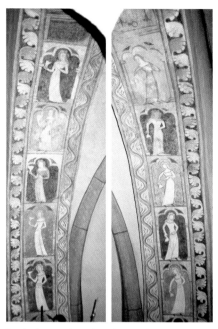

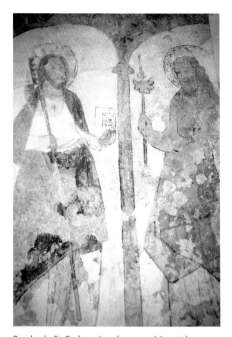

Braubach, St. Barbara: das Gleichnis der Klugen und
Törichten Jungfrauen am Chorbogen

Braubach, St. Barbara, Langhaus: zwei Apostel,
vermutlich aus einem Zyklus

die um die ohnmächtig zusammengesunkene
Maria versammelte Gruppe dargestellt. Der
am linken Bildrand unten, von dem Gewölbe
abgeschnittene Fuß einer nach links schrei-
tenden Person belegt, dass das Wandbild
ehemals um einiges breiter war. Die Sakristei
dürfte mit dem Chor um 1300 entstanden
sein. Das Wandbild wurde, wie auch der Stil
der Figuren belegt, wahrscheinlich unmittel-
bar nach der Vollendung des Baus im ersten
Drittel des 14. Jahrhunderts ausgeführt.

Bei den beiden auf der Südseite des Lang-
hauses einander zugewandt stehenden Hei-
ligen handelt es sich vermutlich um Apostel
aus einer Apostelfolge. Die rahmende Archi-

tektur mit Säule, Rundbogen und maßwerk-
geschmückten Wimpergen ist nur noch sehr
schwach erkennbar. Entstanden sind die bei-
den sehr breit angelegten, voluminösen Figu-
ren Ende des 15. Jahrhunderts. Die Malereien
wurden vermutlich beim Einbau der inschrift-
lich 1580/81 datierten Empore und der damit
einhergehenden Umwandlung des Raumes in
eine evangelische Kirche übertüncht. Nach
dem Tod ihres Mannes 1583 hatte sich Anna
Elisabeth, Landgräfin von Hessen-Rheinfels,
den Ort Braubach mit der dortigen Phil-
ippsburg als Witwensitz gewählt und in den
beiden Kirchen zahlreiche Baumaßnahmen
ergriffen.

BRAUBACH,
Rhein-Lahn-Kreis

Ehemalige Pfarrkirche St. Martin, heute Friedhofskapelle

Die älteste, 1226 bezeugte Kirche Braubachs liegt südlich der Marksburg auf einem parallel zum Rhein verlaufenden Höhenrücken, abseits der mittelalterlichen Stadt. Von dem romanischen Bau aus dem 11. Jahrhundert sind die Nord- und Westwand sowie die Ostwand mit einem gliederlosen runden Triumphbogen erhalten. Wie jedoch das Martinus-Patrozinium nahelegt, dürfte die Kirche mindestens einen Vorgängerbau besessen haben. Die Errichtung des Chors mit Dreisechstelschluss und einem Kreuzrippengewölbe erfolgte in der zweiten Hälfte des 13. Jahrhunderts. Ende des 16. Jahrhunderts ließ Anna Elisabeth, Landgräfin von Hessen-Rheinfels, nach dem Tod ihres Mannes die Kirche als Hofkirche ihres Witwensitzes Braubach ausbauen. Das Langhaus wurde mit einer Flachdecke versehen und erheblich nach Süden vergrößert. Es folgte der Einbau der hölzernen Emporen. Von der Ausmalung mit Sprüchen und Wandgemälden sowie dem heute noch im Chor vorhandenen Wappenfries berichtet erstmals Johann Winckelmann in seiner Beschreibung von Hessen 1697. Bei der damaligen einheitlichen Ausstattung der Kapelle kann man davon ausgehen, dass die gotischen Gewölbemalereien, wenn nicht schon nach der Einführung der Reformation, spätestens zu diesem Zeitpunkt übertüncht wurden. Zudem werden sie weder von Winckelmann 1697 noch von J. Wilhelmi 1884 erwähnt. Die Malereien des 16. Jahrhunderts wurden nach Wilhelmi 1820 übertüncht, 1882 noch einmal freigelegt und zu einem unbekannten Zeitpunkt wieder zugedeckt.

ANNA ELISABETH VON PFALZ-SIMMERN (1549–1609)

Anna Elisabeth wurde 1549 in der Residenzstadt Simmern als achtes von 11 Kindern des späteren Kurfürsten Friedrich III. (dem Frommen) von der Pfalz und der Maria von Brandenburg-Kulmbach geboren. Nach der Heirat mit Philipp dem Jüngeren, einem der vier Söhne des Landgrafen Philipps des Großmütigen, bezog sie noch im gleichen Jahr 1569 die Residenz Schloss Rheinfels oberhalb von St. Goar. Philipp starb bereits 1583 und wurde in der Stiftskirche in der eigens von dem Bildhauer und Architekten Wilhelm Vernuiken prächtig ausgeschmückten Grabkapelle bestattet. Mit Philipps Tod erlosch nun auch wieder die von ihm neu begründete Linie Hessen-Rheinfels. Anna Elisabeth zog sich auf ihren Witwensitz Schloss Philippsburg bei Braubach, unweit von St. Goar auf der anderen Rheinseite gelegen, zurück. Sowohl das Schloss, als auch die beiden Kirchen wurden von ihr instand gesetzt und ausgestattet. Nach 16-jähriger Witwenschaft vermählte sich Anna Elisabeth am 14. Juni 1599 in zweiter Ehe mit Johann August Pfalzgraf von Veldenz-Lützelstein. Die Ehe mit dem 26 Jahre jüngeren Johann August blieb, ebenso wie ihre erste, kinderlos. Nach ihren Tod 1609 fand Anna Elisabeth in der Pfarrkirche ihrer lothringischen Residenz Lützelstein an der Seite ihres Mannes ihre letzte Ruhe. Ihr prächtiges Kenotaph, also ihr »leeres Grab«, wohl ein Werk des Mainzer Bildhauers Gerhard Wolff, ist heute noch in St. Goar, in der Grabkapelle zu bewundern.

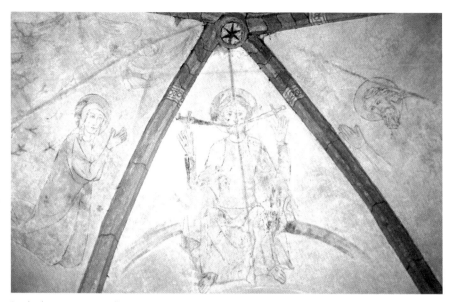

Braubach, St. Martin, Gewölbe: der Weltenrichter, seine Wundmale zeigend, mit Maria und Johannes dem Täufer

Die Kapelle wurde während des Zweiten Weltkrieges durch Bomben- und Artilleriebeschuss schwer in Mitleidenschaft gezogen. Bei der Untersuchung der Wände vor den Instandsetzungsarbeiten Mitte der fünfziger Jahre entdeckte man neben der archivalisch überlieferten Wandmalerei des 16. Jahrhunderts auch eine umfangreiche Gewölbemalerei aus gotischer Zeit. Die durch eindringendes Wasser stark zerstörten Malereien wurden weitgehend in ihrem fragmentarischen Zustand belassen, da der Raum nur selten liturgisch genutzt wird. Große Bereiche der roten Unterzeichnung wurden jedoch zur besseren Lesbarkeit nachkonturiert.

Die Darstellung des Weltgerichtes verteilt sich auf sämtliche Felder des zweiteiligen Kreuzrippengewölbes, das auf einfachen Kragsteinen ruht. Die Stirnkappe im Osten zeigt den auf einem Regenbogen thronenden, zum Kirchenraum gerichteten, streng frontal wiedergegebenen Weltenrichter, von dessen Mund seitlich zwei Schwerter ausgehen. Seine Füße und die erhobenen Hände zeigen deutlich die Wundmale. Zu beiden Seiten knien anbetend Maria und Johannes der Täufer. Oberhalb von Maria sind ein Weihrauchfass schwingender Engel mit einem Stab in Händen sowie ein Tuba blasender Engel erhalten. Das entsprechende Feld oberhalb von Johannes ist heute leer. Dort dürften sich ehemals, analog zur linken Seite, weitere Engel befunden haben. In der westlichen Gewölbekappe des Stirnjoches ist nur noch die ornamentale Bemalung zu erkennen. Sie zeigt vor hellem Grund abwechselnd runde Scheiben mit hellen sechszackigen Sternen auf blauem Grund und roten sechsblättrigen Blüten auf hellem

Grund. Das östliche Feld des zweiten Gewölbejoches besitzt, mit Ausnahme der Zwickel, die gleiche ornamentale Musterung. Ein Tuba blasender Engel und eine weibliche, von züngelnden Flammen umgebene Gestalt sind im linken Gewölbefeld erhalten, die Darstellung im rechten dürfte ein entsprechendes Thema gehabt haben. Die beiden daran anschließenden Felder zeigen links die Darstellung der Seligen im Himmel und rechts die Verdammten in der Hölle.

Der Zug der Seligen wird von Petrus an der Himmelspforte erwartet, der mit einem Schlüssel die Tür öffnet. In der linken Hand hält er ein Buch. Von der dahinter aufragenden gotischen Architektur ist nur der obere Teil erhalten. Sie zeigt in der unteren Zone jeweils vier von einem Vierpass gekrönte Häupter. Darüber befinden sich, getrennt durch eine schmale Zone mit Dreipässen, wiederum vier gekrönte Häupter, diesmal von Dreipässen gerahmt. Es folgt eine Zone mit drei krabbenbesetzten, maßwerkgefüllten Spitzgiebeln mit Kreuzblume und seitlichen Fialen. Den Abschluss bildet ein großer, von Fialen flankierter Wimperg. Vermutlich handelt es sich bei der Architektur mit der Darstellung der gekrönten Häupter um einen Fassadenaufriss nach Art der französischen Kathedralen – bei deutschen Kathedralen ist eine solche Königsgalerie unüblich –, der das Himmlische Jerusalem versinnbildlichen soll. Das westliche Feld vor dem Chorbogen besitzt im Gewölbescheitel ein Medaillon mit dem Agnus Dei, dem Lamm Gottes, dessen Blut sich in den darunter stehenden Kelch ergießt. Den hellen Hintergrund zieren sechsstrichige schwarze Sterne.

Braubach, St. Martin, Gewölbe: Detail aus dem Zug der Seligen

Vor allem die gemalte Architektur lässt auf eine Entstehung der Malerei kurz nach der Vollendung des Chores im ersten Drittel des 14. Jahrhunderts schließen.

EBERBACH,
Rheingau-Taunus-Kreis

Ehemalige Zisterzienserabtei

Bereits 1135 ließen sich Zisterzienser im Rheingau im Tal des Kisselbaches nieder. Somit gehört Eberbach neben Himmerod in der Eifel zu den beiden deutschen Tochtergründungen, die noch zu Lebzeiten des hl. Bernhard erfolgten. Das Kloster erlebte einen raschen Aufstieg, dem eine zweite große Blüte im 18. Jahrhundert folgte. Nach der Säkularisation 1803 wurde das Kloster aufgehoben. Die Kirche, für die eine Gesamtweihe 1186 belegt ist, entstand in der zweiten Hälfte des 12. Jahrhunderts in zwei Bauabschnitten. Die Klostergebäude wurden etwa zeitgleich mit der Kirche errichtet und später mehrfach umgebaut oder erneuert und sind seit der Säkularisation 1803 fremdgenutzt.

Die Kirche, eine dreischiffige, kreuzförmige Pfeilerbasilika mit langrechteckigem Chor und fast quadratischen Seitenkapellen an den Ostseiten des Querhauses, wurde in den Jahren 1935–1938 erstmals umfassend instand gesetzt. Von den damals an den Pfeilern aufgedeckten figürlichen Wandmalereien sind zwar noch alle erhalten, der Vergleich des heutigen Zustandes mit dem um 1935/36 zeigt jedoch ihren unaufhaltsamen Verfall, der zum einen altersbedingt, zum anderen aber auch auf Restaurierungen zurückzuführen ist. Die Reste einer monumentalen Darstellung – vermutlich eines hl. Christophorus – auf der Ostwand der Querschiffsnordseite sind als Ganzes nicht mehr ablesbar und daher weder zu datieren noch stilistisch zu beurteilen.

Die Arkadenpfeiler des Mittelschiffes zeigen zu beiden Seiten Reste von Wandbildern. Dargestellt ist zum einen der Schmerzens-

mann mit Geißel und Rute in den Armbeugen als Ausdruck der gelebten Passionsmystik der Zisterzienser, zum andern eine Kreuztragung, die inhaltlich zum Schmerzensmann passt. Die zartgliedrige Darstellung Christi lässt auf eine Entstehung im letzten Viertel des 15. Jahrhunderts schließen.

Das Wandbild am zweiten Arkadenpfeiler von Osten auf der Südseite zeigt zwei jeweils von einem breiten dunklen Rahmen umgebene, frontal dargestellte Heilige. Von den beiden gekrönten Frauen mit langen, voluminösen Gewändern hält die rechte einen Palmwedel im Arm. Die stark zerstörten Heiligenfiguren, deren Köpfe für die mächtigen Leiber viel zu klein scheinen, sind in die erste Hälfte des 16. Jahrhunderts zu datieren. Ob die mangels Attribut namentlich nicht mehr zu bestimmenden Heiligen an dieser Stelle mit einem Altar in Zusammenhang standen, ist nicht mehr zu klären.

Der auf der Südseite am achten Pfeiler von Osten aufgemalte monumentale Christophorus gehört zu den frühesten bekannten figürlichen Malereien in der Kirche. Einstmals die gesamte Breite und fast die ganze Höhe des Pfeilers einnehmend, ist er nur noch im schwachen Abrieb der Farben ablesbar. Der frontal dargestellte Heilige trägt in der linken Armbeuge das Christuskind, mit der rechten hält er seinen Stab. Jesus hat in der linken Hand ein Buch und erteilt mit der rechten den Segen. Nach den Resten zu urteilen, dürfte der Heilige aufgrund seiner statuarischen Haltung, seines schon leicht aus der Frontalität gerückten Kopfes sowie seines langen vorne gegürteten Gewandes im ersten Drittel des 14. Jahrhunderts entstanden sein. Ob seine Anbringung mit dem in diesem Bereich vor 1334 erwähnten Christophorus-Altar in Verbindung stand, ist nicht zwingend,

Eberbach, ehem. Zisterzienserabtei:
Christus aus einem Passionszyklus

Eberbach, ehem. Zisterzienserabtei:
Christophorusdarstellung im Langhaus

aber auch nicht auszuschließen. Ein weiterer Zusammenhang ergibt sich mit der auf der Südseite liegenden Vorhalle. Denn nach dem Eintritt in die Kirche blickt man von dort aus mehr oder weniger direkt auf den Heiligen sowie auf Christus, dessen Anblick – einer erhobenen Hostie gleich – an diesem Tag vor dem unverhofften und damit schlechten Tod schützen soll. Daher dürfte die Anbringung des Heiligen an dieser Stelle vor allem für die Laien gedacht gewesen sein, die nur diesen Zugang zur Kirche benutzen konnten. Das Pendant für die Mönche hätte sich, falls es sich bei den Fragmenten auf der Ostwand der

Querschiffsnordseite um einen hl. Christophorus gehandelt hat, im Bereich der Nacht-treppe zum Dormitorium befunden.

Da die Darstellung dieses Heiligen im Spätmittelalter in den Pfarrkirchen ein fast selbstverständliches Ausstattungsstück war, dürften sich die Eberbacher Mönche diesem Brauch angeschlossen haben. Wie die anderen Zisterzienserklöster, die spätestens im 15. Jahrhundert eine Ausstattung mit Wandmalerei erhielten, entfernte sich auch Eberbach in dieser Zeit von den frühen strengen Vorschriften bezüglich der Ausschmückung der Ordenskirchen. Die Kapellen der

Eberbach,
ehem. Zisterzienserabtei:
Detail der Deckenbema-
lung im Dormitorium

zisterziensischen Klosterhöfe in Osterspai und Rheindiebach wurden bereits schon im 13. Jahrhundert mit Wandmalereien versehen.

Der sogenannte »Restraum« des romanischen Dormitoriums befindet sich im Ostflügel in Höhe des dritten Joches von Süden, aber auf dem alten romanischen Niveau des Dormitoriums, direkt über dem Durchgang zum Hospital. Dort entdeckte man 1990/92 auf der Westwand zu beiden Seiten des Fensters Wandmalereien. Während die schmalen Fensternischen des romanischen Dormitoriums bis zum Boden reichten, existiert jetzt nur noch ein kleines Rechteckfenster, das vermutlich von der Umbauphase um 1500 stammt. Leider wurde nur im oberen Bereich zu beiden Seiten ein kleines Sichtfenster freigelegt, eine vollständige Aufdeckung steht noch aus.

Das auf der nördlichen Laibungsfläche angelegte Sichtfenster zeigt Reste einer Malerei. Die wenigen Fragmente (eingerollte Blätter, Ornamente, Gewandfalten) sind jedoch so gering, und der gewählte Ausschnitt ist so

klein, dass zu dem einst Vorhandenen keine Aussagen mehr gemacht werden können.

Das Sichtfenster der südlichen Laibung zeigt dagegen eine Rankenmalerei sowie die Fragmente eines Spruchbandes »[- - -] byt vor / m/ich / ih[- - -]«. Die dünnen, beinahe blattlosen Ranken winden sich in weiten Schwüngen über die Wand und enden in mächtigen Blüten, aus denen wiederum große eingerollte Blätter hervorkommen. Zur Laibungskante hin wird das Wandfeld von einem breiten roten Rahmen mit schmalem Begrenzungsstrich eingefasst. Auf der roten Rahmung haben in der ersten Hälfte des 19. Jahrhunderts einige Besucher ihre Namen eingeritzt, während das anschließende Wandfeld davon größtenteils unberührt blieb. Bei der Inschrift handelt es sich um die Bitte eines Stifters an einen Heiligen oder an Maria um Fürsprache bei Gott. Diese Bittinschrift kann hier durchaus mit dem in der älteren Literatur erwähnten Wandbild der Gottesmutter mit dem Kind in Verbindung

Eberbach, ehem.
Zisterzienserabtei:
Inschrift in gotischer
Minuskel im sogenann-
ten »Restraum« des
Dormitoriums

gebracht werden. Dementsprechend wäre es dann die Bitte des Stifters an Maria, sich bei Jesus für ihn zu verwenden, so dass die beiden letzten noch lesbaren Buchstaben zu »ih[esu christi]« ergänzt werden könnten. Maria wird hier als Vermittlerin angesprochen, »würdig und gütig ... zu helfen«, ganz so wie es die Inschrift unter dem 1491 datierten Marien-bild verhieß, das sich einstmals in der Kirche befand.

Die eigentliche Malschicht liegt auf einer zweilagig aufgetragenen weißen Kalktünche. Nach Ausweis ihrer Patina war sie bereits län-gere Zeit zuvor sichtbar, das heißt, die Malerei in Seccotechnik wurde erst einige Zeit später aufgetragen. Auch wenn die Fragmente den größten Teil der farbigen Modellierung ein-gebüßt haben, so ist ihre einstige Qualität durchaus noch zu erkennen. Auffällig sind vor allem der freie lockere Pinselduktus der ele-ganten Rankenmalerei und die zum Teil recht graphische Anlage der Details mit den schraf-fierten Bereichen. Ob die Malerei einst stär-

ker farbig ausgelegt war oder ob der heutige Zustand der graphischen Ausführung bereits damals prägend war, ist aufgrund der hohen Verlustrate an Originalmalschicht nicht mehr zu entscheiden. Schwierig ist auch die zeit-liche Einordnung der Malerei. Jedoch lassen die wenigen Details sowie die Inschrift in gotischer Minuskel eine Datierung um 1500 und damit eine Entstehung aus Anlass des Jubeljahres zu.

Mit der Ausrufung des Heiligen Jahres und dem damit verbundenen Erwerb eines vollkommenen Ablasses beim Besuch der sieben Hauptkirchen Roms kam auch bei den Mönchen deutscher Zisterzienserklöster der Wunsch nach einer Romwallfahrt auf, was von den Ordensoberen jedoch nicht unter-stützt wurde. Daher gewährte der Papst am 1. September 1500 dem Orden – damit die Klausur gewahrt blieb – das Privileg, dass auch innerhalb der Klostermauern der Ablass des Jubeljahres erworben werden könne. Rei-che Erträge aus früheren Jahren ermöglichten

es Eberbach, zu diesem Anlass große Bereiche des Klosters zu renovieren, umzubauen oder neu zu errichten. Dass damals auch viele Räume eine Ausmalung bekamen, ist den tagebuchartigen Aufzeichnungen, den *Variae annotationes*, des damaligen Abtes Martin Rifflinck zu entnehmen. So berichtet er, dass bereits die Kirche und der Speisesaal renoviert worden seien und man nun beschlossen habe, dass auch der Kreuzgang, der Kapitelsaal, der Wärmeraum und das Auditorium geweißt und bemalt werden sollten.

Im Gegensatz zur Kirche und zum Kreuzgang blieb im Kapitelsaal die reiche Bemalung des Gewölbes bis heute erhalten. Zwar erwähnt Abt Rifflinck keine Ausmalung des Dormitoriums, die dort 1990/92 aufgedeckten Malereien belegen jedoch, dass man auch diesen Bereich instand setzte.

Die Rankenmalerei zeigt eine sehr reduzierte Farbigkeit der Ranken mit ihren dunklen, langlappigen Blättern. Ob sie ehemals eine farbliche Bereicherung in Form von Knospen oder Blüten besaßen, ist nicht mehr zu sagen. Möglich ist auch, dass man ganz bewusst die Ranken in dieser lockeren Dichte ohne weitere farbige Ausgestaltung beließ, da eine spröde Ausführung vielleicht für ein Dormitorium als angemessener und damit eher der zisterziensischen Kunstauffassung gemäß betrachtet wurde. Zugleich könnte man damit auch eine für das Dormitorium eher zurückhaltende Ausschmückung gewählt haben, im Gegensatz zu den mehr der Repräsentation dienenden und auch bestimmten Gästen zugänglichen Bereichen, wie dem Kapitelsaal oder dem Kreuzgang, wo man eine farbigere und reichere Bemalung bevorzugte. Die jeweils auf einer Seite gesetzten breiten,

schwarzen Begleitstriche sowie die vorne sehr schräge, langgezogene Schnittstelle verleihen der Ranke eine ungeheure Plastizität, die in der ursprünglich intensiveren Farbigkeit wohl noch stärker zum Ausdruck kam. Die Ranke wird damit raumhaltig und scheint durch ihre Dreidimensionalität die Gewölbehaut aufzulösen. Die Rippen bilden nur noch das ordnende Gerüst für den nun durchlässig und durchsichtig wirkenden Raumabschluss. Dies verändert den Raum nicht nur in seiner optischen Erscheinung, sondern auch in seiner inhaltlichen Aussage.

Die beiden wichtigsten Aspekte zisterziensischer Spiritualität, Passionsverehrung und Marienfrömmigkeit (die beiden Mariendarstellungen mit Spruchinschriften, die sich einst im Kreuzgang und der Kirche befanden, sind nur archivalisch überliefert), haben in Eberbach somit nicht nur in den Quellen zur Geschichte der Klosterkirche und in den mittelalterlichen Handschriften, sondern auch in der Wandmalerei deutliche Spuren hinterlassen. Die Wandbilder der Arkadenpfeiler zeigen den als Patron für eine gute Sterbestunde während des ganzen Mittelalters verehrten hl. Christophorus und zwei weibliche Heilige, die allerdings nicht mehr bestimmt werden können. Beides sind jedoch keine Themen, die in einem direkten Bezug zu den Zisterziensern stehen. Spezifisch zisterziensische Themen spiegeln dagegen die Darstellung des Schmerzensmannes und der Muttergottes wider. Denn neben der Marienverehrung ist das zweite große Thema der Spiritualität die Christusnachfolge, und da vor allem die Passion, also die Leiden Christi, denen Bernhard von Clairvaux seine Meditationen gewidmet hatte.

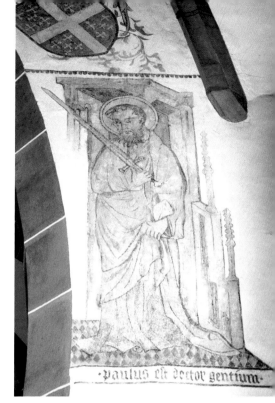

ELTVILLE,
Rheingau-Taunus-Kreis

Katholische Pfarrkirche
St. Peter und Paul

Reste der beiden Vorgängerbauten wurden bei der abgebrochenen Grabung in den dreißiger Jahren entdeckt. Der heutige Bau, eine asymmetrische Hallenkirche mit südlichem Seitenschiff, wurde Mitte des 14. Jahrhunderts mit dem Chor begonnen. Ein Ablass für den Kirchenbau datiert von 1353. Das ursprünglich flachgedeckte, später eingewölbte Langhaus und die Turmuntergeschosse dürften um 1370/75 vollendet gewesen sein. Die Empore wurde erst im 16. Jahrhundert eingebaut. Wie die Wappen der Schlusssteine belegen, wurde der zweischiffige Bau mit Chor im Fünfachtelschluss vom Mainzer St. Petersstift, den Mainzer Erzbischöfen und dem Domkapitel sowie dem Adel und der Stadt Eltville errichtet.

Im Zuge der Instandsetzungsarbeiten in den 1860er Jahren entdeckte man an verschiedenen Stellen im Innern Wandmalerei, die von August Franz Martin 1865–1866 wiederhergestellt und zum Teil auch neu gemalt wurde. Nach ihrer Übertünchung wurde ein Teil von ihnen 1959–1961 erneut freigelegt. Damals entdeckte man auch die zuvor unbekannte Malerei im Turmuntergeschoss und in der Marienkapelle.

Die Westseite des Chorbogens rahmen die beiden jeweils mit einer Inschrift bezeichneten Kirchenpatrone Petrus »petrus est pastor ovium« und Paulus »paulus est doctor gentium«. Während die erste Inschrift auf die Übertragung des Hirtenamtes an Petrus durch Christus hinweist, der ihn bei der Schlüsselübergabe aufforderte: »Weide

Eltville, St. Peter und Paul: Apostel Paulus mit Inschrift am Triumphbogen

meine Lämmer« (Joh 10,2), deutet die zweite auf die von Paulus selbst verwendete Bezeichnung als *doctor gentium* im ersten Brief an Timotheus (1 Tim 2,7) hin.

Den darüber ansetzenden Spitzbogen umgeben jeweils vier Wappen haltende Engel, während das Wappen der Scheitelmitte von zwei Engeln gehalten wird. Bei Letzterem handelt es sich um das des Auftraggebers Erzbischof Johann II. von Nassau (1397–1419). Die Kirche entstand in ihren Hauptteilen zwischen 1342 und 1371. Ab etwa 1352 begann man mit der Errichtung des Chores, der unter Erzbischof Gerlach von Nassau eingewölbt wurde. Das zunächst flachgedeckte Haupt-

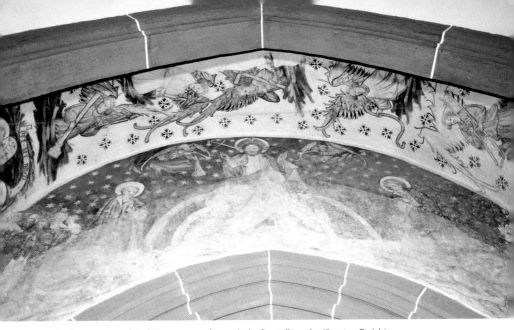

Eltville, St. Peter und Paul: Turmuntergeschoss mit der Darstellung des Jüngsten Gerichts

schiff wurde dann unter Adolf I. von Nassau gewölbt. Erst danach konnten die Wappen von Johanns II. Verwandtschaft am Triumphbogen (Nassau-Diez, Katzenelnbogen, Nassau-Saarbrücken, Sachsen, Nassau-Vianden, Zollern, Nassau-Wiesbaden, Westerburg) angebracht werden. Mit der Anbringung der Wappen sollte der Sieg der nassauischen Partei über den Gegenkandidaten Jofried von Leinigen dokumentiert werden. Bemerkenswert ist zudem, dass weder das Mainzer St. Petersstift, dem als Patronatsherr die Baupflicht des Chores oblag, noch das Mainzer Domkapitel, das ebenfalls am Bau beteiligt war, an hervorgehobener Stelle als Stifter genannt werden, wie es in anderen Kirchen durchaus üblich war. Die Mehrheit der Domherren hatte sich bei der Wahl Johanns II. von Nassau gegen ihn entschieden. Es gelang Johann jedoch, den Elekten des Domkapitels beim Papst in Rom erfolgreich der Simonie

zu bezichtigen und schließlich auch durch die Protektion seines Gönners, des Pfalzgrafen, die Provision von Papst Bonifaz IX. zu bekommen. Danach blieb das Verhältnis zwischen Johann und dem Domkapitel jedoch überaus schwierig. Zudem führten der autoritäre Führungsstil sowie die fortgesetzten Eingriffe Johanns in seine Rechte zu einer stetigen Krise. Daher dürfte die Anbringung der Wappen mit der ihn unterstützenden Familie von Johann an einem solchermaßen hervorgehobenen Ort wie dem Triumphbogen auch gegen das Domkapitel zu werten sein. Denn gerade hier, in der Kirche seiner zeitweiligen Residenz Eltville sollte offenbar klar gezeigt werden, in wessen Händen die Macht lag.

Die erst Ende des 15. Jahrhunderts eingebaute Westempore mit steinerner Maßwerkbrüstung zeigt die Verkündigung sowie die Heiligen Onuphrius, Petrus, Veit und Antonius Eremita, umgeben von großformatigen Blatt-

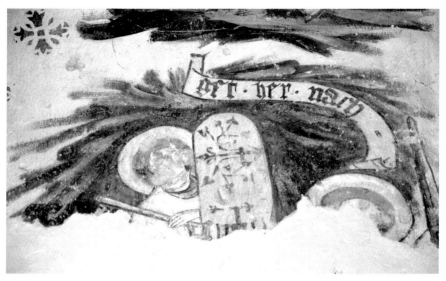

Eltville, St. Peter und Paul: Detail aus dem Zug der Seligen, Petrus mit dem Aufruf »get her nach«

und Blütenranken. Die im Spätmittelalter sehr beliebte Verkündigung an Maria, verteilt zu beiden Seiten des ersten Bogens, ist von einem mehrfach verschlungenen Spruchband umgeben: »AVE ° MARIA ° GRACIA ° PLENA ° DOMINVS ° TECVM (Gegrüßet seiest du Maria, voll der Gnade, der Herr ist mit dir)«. Recht ungewöhnlich ist die Zusammenstellung der verschiedenen Heiligen und ihre sehr stark variierende Größenwiedergabe. Während der hl. Antonius im Rheingau öfters zu finden ist, sind die Darstellung des Petrus in Ketten und des hl. Veit im Ölkessel eher selten. Völlig unbekannt ist am Mittelrhein der hl. Onuphrius. Vor allem in Süddeutschland populär, wurde er, wie der hl. Christophorus, als Patron für einen guten Tod angerufen. Wie bei diesem sollte der Anblick des hl. Onuphrius an diesem Tag vor einem unvorbereiteten plötzlichen Tod schützen, weshalb man beide Heilige gerne riesengroß an Ausgängen von Kirchen oder an

Kirchenfassaden anbrachte. Dies dürfte in Eltville der Grund dafür gewesen sein, ihn relativ groß an der Empore darzustellen, so dass man sich beim Verlassen der Kirche noch einmal seines Bildes vergegenwärtigen konnte. Unterhalb des Emporengewölbes an der Nordwand finden sich die Datierung »1522« sowie die Reste einer weiteren Inschrift, deren Inhalt jedoch nicht mehr erschlossen werden kann. Die Inschrift und die von einer Rankenmalerei umgebene Jahreszahl zeigen starke Übereinstimmungen mit den Malereien der Brüstung und sind zeitgleich.

Im Turmuntergeschoss entdeckte man oberhalb des Westportals zum Hauptschiff ein Jüngstes Gericht mit Deesis, Auferstehung der Toten sowie dem Zug der Verdammten und der Seligen. Petrus an der Himmelspforte ist eine Inschrift in deutscher Sprache beigegeben, die singulär ist. Bei dem Spruch »get ° her ° nach« dürfte es sich um eine direkte

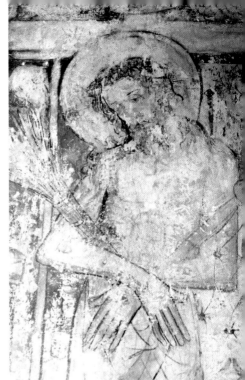

Eltville, St. Peter und Paul: Detail eines Engels mit den Arma Christi

Eltville, St. Peter und Paul, Marienkapelle: Detail des fast lebensgroßen Schmerzenmannes mit den Arma Christi

Aufforderung an den Betrachter handeln, sein Tun zu Lebzeiten zu überdenken, damit auch er einst nach dem Tode Petrus nachfolgen kann. Den Stifter der Wandmalerei bezeichnen die beiden gegeneinander gekehrten Schilde mit den Wappen derer zum Jungen und Fürstenberg. Die Laibung rahmen Engel mit den Arma Christi. Sehr schön ist hier zu sehen, wie die Wandmalerei mit der Freilegung an Substanz verliert, denn während sich die in Secco-Technik ausgeführte Malerei in dem Hohlraum über der Decke fast unversehrt in ihren ursprünglichen kräftigen Farben erhalten hat, ist die ehemals übertünchte und bereits zuvor schon einmal aufgedeckte Wandmalerei nur noch im schwachen Farb-

abrieb zu erkennen. Zu datieren ist die Malerei in das erste Drittel des 15. Jahrhunderts.

Die ehemalige Sakristei, heute Marienkapelle, entstand später, da sie um den westlichen Strebepfeiler des Chores herumgebaut ist und zudem ein Chorfenster überschneidet. Im Zuge der Umbaumaßnahmen 1934 wurde die Kapelle spitzbogig zum westlich anschließenden Seitenschiff geöffnet. Die Malerei deckte man erst 1961 auf. Sie zeigt, verteilt über das Gewölbe, die vier geflügelten Evangelistensymbole mit Spruchbändern, die Namensbeischriften in gotischer Minuskel tragen. Die Komposition wirkt durch die Zweiteilung der südlichen Gewölbekappe und die dadurch bedingte gedrängte Darstellung

Eltville, St. Peter und Paul, Marienkapelle: Engel, Symbol des Evangelisten Matthäus

des Lukasstieres und des Markuslöwen etwas unausgewogen. Die östliche Gewölbekappe zeigt das Lamm Gottes. Thema und Anbringungsort der Malerei nehmen eindeutig Bezug auf die Funktion als ehemalige Sakristei. Einen Terminus post quem für die Datierung der Gewölbemalerei gibt das Wappen des Mainzer Erzbischofs Johann II. von Nassau, in dessen Amtszeit die Kirche eingewölbt wurde. Demnach ist sie wohl, wie auch die wenigen stilistischen Details belegen, in der ersten Hälfte des 15. Jahrhunderts entstanden.

Auf der Nordwand, rechts neben dem Durchgang zum Chor und an die Ostwand anstoßend, befindet sich ein fast lebensgroßer Schmerzensmann mit den Arma Christi.

Entstanden ist das Wandbild, das in Zusammenhang mit der Funktion des Raumes als Sakristei gesehen werden muss, einige Jahrzehnte nach der Gewölbemalerei im letzten Drittel des 15. Jahrhunderts.

Die in der Kirche noch vorhandenen sowie die überlieferten Wandmalereien belegen eine kontinuierliche Ausstattungstätigkeit bis um 1522, und dies – wie die vielen Stifterbilder zeigen – unter Beteiligung des regionalen Adels und des Klerus. Die einstige Qualität der Ausmalung lässt sich noch sehr gut an dem von Übertünchung und Freilegung verschont gebliebenen Weltgericht ablesen sowie an der, wenn auch nur in Resten erhaltenen, Bemalung der Empore.

ELTVILLE,
Rheingau-Taunus-Kreis

Ehemalige Burg der Mainzer Erzbischöfe

Im Mittelalter bildete die am Rheinufer liegende Burg der Mainzer Erzbischöfe die östliche Befestigung der Stadt. Um 1330 an Stelle einer älteren, 1301 zerstörten Anlage von Erzbischof Balduin von Trier (1328–1337) begonnen, wurden die Bauarbeiten bereits 1332 eingestellt und erst unter Erzbischof Heinrich von Virneburg (1328–1346) fortgeführt, der den Bau um 1345 vollendete. Seitdem war die Burg bis gegen 1480 eine der Hauptresidenzen der Mainzer Erzbischöfe. Nach den Zerstörungen von 1632, von denen nur der Wohnturm weitgehend verschont blieb, wurde sie 1682 wieder hergestellt und 1932 restauriert.

Der mächtige viergeschossige Wohnturm aus der Zeit Heinrichs von Virneburg befindet sich an der südöstlichen Ecke der viereckigen Anlage. Über einem tonnengewölbten Keller erheben sich vier Wohngeschosse mit einer abschließenden Wehrplattform. Im zweiten Geschoss des Wohnturmes fand man 1904 Reste einer figürlichen und ornamentalen Ausmalung. Bei dem mit einer Flachdecke und fünf Fenstern versehenen Raum, der mit Kamin, Abtritt und zwei Wandschränken eine aufwendige Ausstattung besitzt, handelt es sich um das ehemalige Wohngemach der Erzbischöfe von Mainz. Der Zugang erfolgt über eine in der Nordwestecke liegende Wendeltreppe.

Alle vier Wände des Raumes, mit Ausnahme der Fensternischen und des Kamins, sind mit einer sich wiederholenden Abfolge von einander paarweise gegenübersitzenden Papageien bedeckt. Diese Friese sind so versetzt angeordnet, dass jeweils zwei übereinander sitzende Papageien eine große Rhombe beschreiben. Die Rhomben und den gesamten Hintergrund zieren zudem abwechselnd Zweige mit Kirsch- und Eichenblättern sowie deren Blüten und Früchte. Die Bemalung beginnt über einer schmalen einfarbigen Sockelzone und reicht bis zur flachen Holzbalkendecke. Die Malereien mit ihrer heraldischen Anordnung von Vögeln in strenger rapportartiger Musterung sollten wohl den Eindruck von Wandbehängen vermitteln. Auf der Ostwand befindet sich das Mainzer, auf der Nordwand das Nassauer Wappen. Im Hinblick auf die Komposition und die Farbwahl nehmen die beiden Wandbilder aufeinander Bezug. Die Helmzier wird jeweils oben und zur Seite von zwei schwebenden Engeln gehalten, die aus stilisierten Wolkenbändern herausragen.

Leider gibt es keine neuere restauratorische Untersuchung der Wandmalerei, so dass man bei der Frage der Originalität auf die Literatur und den Bericht der Aufdeckung angewiesen ist. Denn bei der Betrachtung der Malerei neigt man doch eher zu der Ansicht, dass es sich um eine neugotische Ausstattung vom Beginn des 20. Jahrhunderts handelt, was nicht so unwahrscheinlich ist, denn auch bei der »gotischen Ausmalung« von Burg Eltz handelt es sich zum größten Teil um eine Neuschöpfung.

Aufgrund der starken Überarbeitung sowie den nachweislichen Veränderungen und wohl auch Neuschöpfungen großer Teile ist die Wandmalerei stilistisch nicht mehr und zeitlich nur noch sehr bedingt einzuordnen. Allgemein wird die Ausmalung mit den heraldisch angeordneten Vögeln in die Regierungszeit Heinrichs III. von Virneburg (1328–1346)

Eltville, kurfürstliche Burg: Sämtliche Wände des Raumes sind in einer sich wiederholenden Abfolge von einander paarweise gegenübersitzenden Papageien bedeckt.

gesetzt. Dies gründet sich vor allem auf die Tatsache, dass der Wohnturm unter Heinrich vollendet wurde und er dort auch bis zu seinem Tode 1356 zeitweise residierte. Da aber sein Wappen nicht in dem Raum angebracht ist, sehr wohl aber das seines Nachfolgers, bleibt es zweifelhaft, ob er wirklich der Auftraggeber der Wanddekoration war. Genauso gut könnte einer der Erzbischöfe aus dem Hause Nassau die Wandmalerei in Auftrag gegeben haben. Auch die beiden übrigen Wappen der Erzbischöfe Dietrich von Erbach und Berthold von Henneberg werden in deren jeweilige Regierungszeit datiert. Die Malereien auf dem Kaminmantel, ein hl. Martin zu Pferde und die heute nicht mehr vorhandenen Jagdszenen, werden dagegen in die Zeit Konrads III. von Dhaun (1419–1434) gesetzt.

Erbach, St. Markus: Im Seitenschiff befindet sich zu beiden Seiten des Fensters ein Wandbild zum Thema der Auferstehung, links der Engel am leeren Grab und rechts Noli me tangere.

ERBACH (STADT ELTVILLE), Rheingau-Taunus-Kreis

Katholische Pfarrkirche St. Markus

Die ursprünglich dreischiffige Hallenkirche mit Westturm und Chor wurde nach den Bauinschriften im letzten Viertel des 15. bis zu Beginn des 16. Jahrhunderts errichtet. Das Sterngewölbe in der Turmhalle ist 1477 datiert, das im südlichen Seitenschiff mit Stifterwappen dagegen 1506. 1721–1723 erfolgten zunächst der Abbruch des Chores und eine Verlängerung des Langhauses sowie eine Erhöhung des Hauptschiffes. Der Chorneubau in Fünfachtelschluss entstand unter weitgehender Beibehaltung der gotischen Formen in den Jahren 1727–1728.

Die beiden Wandbilder im nördlichen Seitenschiff mit Szenen aus der Passion wurden bereits bei der Restaurierung 1939 freigelegt. Da die damaligen Maßnahmen nicht doku-

mentiert wurden, bleibt unklar, inwieweit man die Wände systematisch auf Wandmalereien hin untersuchte. Somit ist nicht mehr zu entscheiden, ob es sich bei den beiden Szenen, die sich im Anschluss an die Kreuzigung befanden, um Einzelbilder oder um Reste eines größeren Zyklus handelt.

Das erste Wandbild links vom Fenster zeigt das leere Grab Christi am Ostermorgen. Den Mittel- und Hintergrund nimmt eine mit Bäumen bestandene hügelige Landschaft ein, in der sich oben rechts die Silhouette einer Mauer umwehrten Stadt mit Stadttor und einer mehrtürmigen gotischen Kirche erhebt. Ob die heute von einer nicht originalen Rahmung eingefasste Wandmalerei ehemals auf die Westwand übergriff, ähnlich wie das zweite Wandbild, ist nicht mehr zu klären. Ikonographisch wäre die Darstellung der drei Marien auf der linken Seite denkbar, doch lässt der nach rechts gewandte Engel eher auf eine sehr knappe Wiedergabe des Wunders am

Erbach, St. Markus: Bemerkenswert bei beiden Wandbildern sind die höchst qualitätvollen Stadtansichten des Hintergrundes.

Ostermorgen schließen. Rechts neben dem Fenster und auf die Ostwand des Seitenschiffes übergreifend, befindet sich die Begegnung Christi als Gärtner mit Maria Magdalena, das Noli me tangere. Am Horizont erscheint, in blauer dunstiger Ferne verschwimmend, die Ansicht einer mehrtürmigen Stadt.

Die beiden Wandbilder sind qualitativ sehr uneinheitlich, was zum einen an der nur noch in geringen Resten vorhandenen Originalmalschicht (die Noli me tangere-Darstellung ist im unteren Teil vollständig retuschiert), zum anderen aber wohl auch an einem gewissen Unvermögen des Malers liegen dürfte. Die Figuren sind kaum modelliert, ihre Bewegungen hölzern und die Körperdarstellung, besonders beim auferstandenen Christus, recht unrealistisch. Dieser Eindruck wird zudem durch das völlige Fehlen einer Binnenzeichnung verstärkt. Die originale Malerei dürfte etwas qualitätsvoller gewesen sein. Auffallend ist auch die recht

eigentümliche Gestaltung der Bäume, die stets mit zwei Laubkronen übereinander dargestellt werden. Wahrscheinlich sollte damit ein perspektivisch gesehenes Hintereinander zum Ausdruck gebracht werden. Interessant und – im Gegensatz zur übrigen Malerei – äußerst qualitätvoll sind dagegen die beiden Stadtansichten, die im Hintergrund in dunstiger Ferne liegend, in zartem Blaugrau gemalt sind. Besondere atmosphärische Dichte besitzt die Stadtansicht im ersten Wandbild. Ganz entgegen dem perspektivisch verzeichneten Sarkophag zeigt sie eine exakte Zentralperspektive. Betrachtet man sich die dort wiedergegebene Kirche genauer, so fällt auf, dass sie große Ähnlichkeit mit dem Mainzer Dom in seiner barocken Fassung besitzt. Als Schöpfer der qualitätvollen Stadtansichten dürfte damit der Restaurator anzusprechen sein. Die beiden Wandbilder sind vermutlich kurz nach der Vollendung des Baues im ersten Drittel des 16. Jahrhunderts entstanden.

GÜLS,
Stadt Koblenz

Alte Pfarrkirche St. Servatius

Die dreischiffige, gewölbte Emporenbasilika mit stark überhöhtem quadratischem Chor und auskragender Apsisnische wurde im zweiten Viertel des 13. Jahrhunderts errichtet. Die Untergeschosse des eingebauten Westturmes stammen dagegen von einem Vorgängerbau, etwa aus der zweiten Hälfte des 12. Jahrhunderts, seine Obergeschosse aus dem 13. Jahrhundert. Die Kirche gehört zur sogenannten Andernach-Koblenzer Baugruppe.

Mit dem Beschluss des Schöffenrates am 18. Mai 1832, einen Neubau zu errichten, da man die alte Kirche als viel zu klein und unbequem erachtete, begann der langsame Niedergang von St. Servatius. Nach dem Neubau der heutigen Pfarrkirche blieb sie zwar noch bis zum Ende des Jahrhunderts in Benutzung, verfiel jedoch seit ihrer Profanierung im Jahr 1900 zusehends. Erst der Amtsantritt von Pfarrer Bussen 1923 brachte einen Wandel, denn er nahm sich sehr energisch einer Wiederherstellung an. Die damals schon an vielen Stellen erkennbare Ausmalung wurde jedoch erst bei der zweiten Wiederherstellung 1940 aufgedeckt. Sämtliche Restaurierungsarbeiten machte der Bombenangriff am 22. Dezember 1944 zunichte, der das Dach des Langhauses und das südliche Seitenschiff weitgehend zerstörte. Die dringend notwendigen Sicherungsarbeiten begannen erst 1955. Die Freilegung, Sicherung und Ergänzung der Wandmalerei folgten 1962.

Von der in alten Berichten nur summarisch erwähnten Malerei der Mittelschiffswände, deren damaliger Umfang nicht mehr zu rekonstruieren ist, blieb auf der Nordseite

in der ersten Arkade eine in anbetender Haltung zum Chor gerichtete Figur eines Stifters erhalten. Vom Kopf ist nur noch der Abrieb des einst blonden Haares erkennbar. Die Unterzeichnung war, wie die Hände zeigen, in Rötel ausgeführt. Recht gut erhalten ist allein das knöchellange grüne Gewand mit der breiten schwarzbraunen Konturierung. Die vermutlich frühgotische Figur ist aufgrund des stark zerstörten und wohl auch übermalten Zustandes (sie scheint heute einen Nimbus zu haben) weder ikonographisch noch zeitlich einzuordnen.

Im Mittelschiff befinden sich auf der Nord- und Südseite in den jeweils vier Kleeblattbögen der Emporenöffnungen nimbierte Halbfiguren, deren Spruchbänder (A–H) sie als die acht Seligpreisungen charakterisieren. Die frontal dargestellten weiblichen Allegorien tragen ein langärmeliges Gewand mit breiter, dunkler Halsborde und einen über die Schultern gelegten Mantel. Die langen Haare liegen eng am Kopf an und fallen lose über die Schultern und den Rücken. Die Gestik ist sehr verhalten. So ragen die Hände nie über den Umriss der Figuren heraus, was ihnen einen ruhigen, erhabenen Eindruck verleiht. Soweit der fragmentarische Zustand dies erkennen lässt, ist jeweils die eine Hand (vorzugsweise die rechte) zum Rede- bzw. Zeigegestus erhoben, während die andere einen runden Gegenstand hält. Die Seligpreisungen sind sehr einheitlich gestaltet, Haartracht und Kleidung werden nur farblich variiert. Selbst die Gesten scheinen weitgehend identisch zu sein. Der Eindruck der Allegorien wird aufgrund des momentanen Erhaltungszustands im Wesentlichen von der Unterzeichnung und der ersten farblichen Anlage bestimmt. Wichtige Details der eigentlichen Malschicht, wie die Binnenzeichnung der Gesichter und vermut-

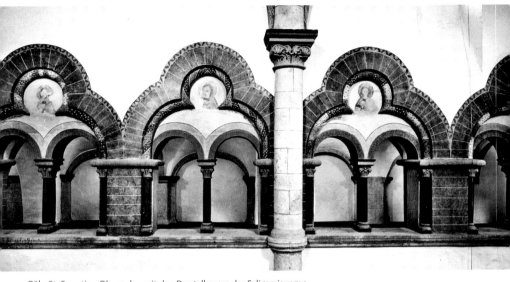

Güls, St. Servatius: Obergaden mit den Darstellungen der Seligpreisungen

lich auch die Verzierung der Gewänder, sind bis auf Reste verloren gegangen. Den Hintergrund zierten ehemals dunkle, mehrzackige Sterne. Solche sind jedenfalls auf einer alten, um 1930 entstandenen Photographie der Nordseite noch zu sehen. Während die Figuren das obere Rund des Kleeblattbogens einnehmen, verläuft das Spruchband mit der Inschrift in spätromanisch-frühgotischer Majuskel entlang des oberen Abschlusses der beiden seitlichen Bögen. Die lateinischen Texte folgen Mt 5,3–10. Die Allegorien sind sowohl auf der Süd- als auch auf der Nordseite von Westen nach Osten hin angeordnet.

Südseite:

A [BEATI] • PAVP[ERES • SPIRITV • QVONIAM • IPSORVM • EST • RE]G-NV(M) • CELORV(M) (Selig sind die Armen im Geiste, denn ihnen gehört das Himmelreich)

B BEATI • MITES • Q[VONIAM • IPSI • POSSI]-DEBV(N)T • TERRA(M) (Selig sind die Sanftmütigen, denn sie werden das Erdreich besitzen)

C BEATI • Q[VI • LVGENT • QVONIAM • IPSI • CONS]OLABV(N)TVR (Selig sind die Trauernden, denn sie werden getröstet werden)

D [BEATI • QVI • ESVRIVNT • ET • SITIVNT • IVSTICIAM • QVONIAM • IPSI • SA-TVRA[BVNTVR] (Selig sind, die hungern und dürsten nach der Gerechtigkeit, denn sie werden gesättigt werden)

Nordseite:

E BEATI • MIS[ERICORDES • QVONIAM • IPSI • MISERICORDIAM CONSEQVENTVR] (Selig sind die Barmherzigen, denn sie werden Barmherzigkeit erlangen)

F BEATI • MVNDO [CORDE • QVONIAM • IPSI • DEV]M • VIDEBV[NT (Selig sind die

reinen Herzens sind, denn sie werden Gott schauen)

G BEATI · PAC[CIFICI · QVONIAM · FILII · DEI · VOCABVNT]VR (Selig sind die Friedfertigen, denn sie werden Kinder Gottes genannt)

H [BEATI · QVI · PERSECVTIONEM · PACIVNTVR · PROPTER · IVSTICIAM · QVONIAM · IPSORVM · EST · REGNVM · CELORVM] (Selig sind, die Verfolgung erleiden um der Gerechtigkeit willen, denn ihnen gehört das Himmelreich)

Photographien, die vor der Instandsetzung des Innenraumes 1940 gemacht wurden, zeigen auf der Westwand Fragmente einer figürlichen Ausmalung. Eindeutig erkennbar sind vier Köpfe sowie der Rest eines kaum noch sichtbaren Spruchbandes: »VENITE B(ENEDICTI) P(ATRIS) MEI P(ERCIPITE) (Kommt ihr Gesegneten meines Vaters)«. Nach dem epigraphischen Befund der spätromanisch-frühgotischen Majuskel, die große Ähnlichkeit mit den Inschriften des Mittelschiffes aufweist, sind beide Malereien wohl zeitgleich entstanden. Aufgrund des Zitates nach Mt 25,34 muss es sich um eine Darstellung des Jüngsten Gerichts gehandelt haben. Auf einen inhaltlichen Bezug zur Westwand weisen auch die Malereien des Emporengeschosses hin, die in ihrer Betonung der Ost-West-Achse eindeutig auf diese hin orientiert sind.

Dank historischer Aufnahmen konnte somit ein das gesamte Kirchenschiff umfassendes Ausmalungsprogramm, das mit der Darstellung der monumentalen Seligpreisungen nicht nur im Gebiet des Mittelrheins singulär ist, rekonstruiert werden. Zwar finden sich

Bilder der Seligpreisungen im 13. Jahrhundert recht häufig, doch bleibt ihre monumentale Ausgestaltung, und dies besonders in der Wandmalerei, eher selten. Der Ort der Anbringung, zu beiden Seiten des Mittelschiffes, im Bereich des Obergadens, ist mit Bedacht gewählt. So lässt die optische Verbindung der Malerei mit den Stützen des Mittelschiffes auch auf eine inhaltliche Synthese von Malerei, also den Personifikationen und der Architektur schließen, wie sie die mittelalterliche Allegorese verschiedentlich beschrieben hat: die Apostel als Pfeiler der Kirche. Für die direkte Bezugnahme der Seligpreisungen auf das Kirchengebäude scheint es nur eine einzige schriftliche Quelle zu geben. Im 9. Jahrhundert deutete der Mönch Brun Candidus aus Fulda die acht Säulen der dortigen Michaelskapelle als die Prophezeiung der Bergpredigt. Auch wenn in Güls die Seligpreisungen nicht in der Verlängerung der Pfeiler gegeben sind, sondern den Platz dazwischen einnehmen, so ist der Bezug doch evident. Die von Ost nach West angeordneten Darstellungen der Seligpreisungen deuten zudem auf das einst auf der Westwand vorhandene Weltgericht und verweisen den Gläubigen so auf jene andere Welt, in die sie am Tag des Jüngsten Gerichts eingehen werden.

Die stark fragmentierten Wandbilder der Seligpreisungen können nur noch sehr bedingt für eine Datierung herangezogen werden. Hilfreich sind dagegen die zumindest zum Teil noch sehr gut erhaltenen Inschriften. Danach ist die Malerei unmittelbar nach der Vollendung des Baues im zweiten Viertel des 13. Jahrhunderts beziehungsweise um die Jahrhundertmitte entstanden.

KIEDRICH,
Rheingau-Taunus-Kreis

Katholische Pfarrkirche St. Dionysius und St. Valentinus

Die dreischiffige gotische Hallenkirche mit Westturm und Chor in Fünfachtelschluss liegt inmitten eines von einer Mauer umschlossenen kirchlichen Bezirkes mit Friedhof, Michaelskapelle und angrenzenden Hofreiten. Fundamentreste der romanischen, dem hl. Dionysius geweihten Kapelle, die urkundlich schon vor 1300 belegt ist, konnten durch eine Grabung 1962 erschlossen werden. Mit der Übertragung eines Kopfreliquiars des hl. Valentinus durch das Kloster Eberbach wurde der Grundstein für eine blühende Wallfahrt gelegt. Diese gab vermutlich den Anstoß zum Neubau der Kirche zwischen 1345 bis 1380. Besser belegt ist der spätgotische Erweiterungsbau, der aufgrund einer erneuten Reliquienschenkung notwendig wurde. Die unter den Baumeistern Wilhelm und Hans Flücke von Ingelheim ab 1454 einsetzenden Arbeiten waren nach den inschriftlichen Datierungen 1493 abgeschlossen.

Bei den umfassenden Restaurierungsmaßnahmen auf Initiative des englischen Baronets John Sutton 1857–1876 entdeckte man Reste ornamentaler Gewölbemalerei sowie figürliche Wandmalerei, die allesamt von August Franz Martin wiederhergestellt und dabei zum größten Teil neu gemalt wurden. Bei einzelnen Wandbildern, wie der Totapulchra-Darstellung, handelt es sich auch um Neuschöpfungen. Ein Teil der Malereien wurde im Lauf der Jahre wieder übertüncht oder ist untergegangen.

Im Mittelschiff, im ersten Joch von Osten, findet sich in den Scheitelzwickeln der Arkade auf der Nord- und Südwand jeweils ein gemaltes Wappen. Das der Nordwand gehörte Johann Knebel von Katzenelnbogen, der von 1471–1499 urkundlich zu belegen ist und 1492 Richter im Rheingau war. Das der Südwand verweist vermutlich auf Johann von Scharfenstein, der 1496 und 1499 unter den Kirchenbau-Meistern genannt wird. Das gemalte Allianzwappen über der Orgel zeigt rechts ein Wappen mit einer halben Tuchschere, gekreuzt mit einem Mauerhaken, dazu ein Wappen mit dem gotischen Buchstaben »V«. Es sind die Wappen der beiden bürgerlichen Kirchenbau-Meister Herbord der Alte und Johannes Vitter bzw. Vitterhen.

Die fast quadratische Südsakristei mit Sterngewölbe entstand gleichzeitig mit dem Chor, dessen Gewölbe inschriftlich 1481 datiert ist. Die Spruchinschriften, die sich über sämtliche Wände ziehen, beginnen über der Sakristeitür der Nordwand und enden über dem Wandbild mit der thronenden Muttergottes auf der Westwand. Inhaltlich beziehen sie sich auf die Pflichten und Handlungen des Priesters. Die metrischen Inschriften sind in gotischer Minuskel mit Versalien und ornamentalen Verzierungen einzelner Buchstaben ausgeführt.

A Nullus i(n) ede sacra qua(e)q(uam) per(agat) nisi sacra / Teste beda rebus c(on)gruit ip(s)e locus (Keiner soll in dem heiligen Haus etwas vollbringen, das nicht heilig ist. Beda ist Zeuge: Der Ort selbst entspricht den Handlungen)

B Pro modulo rogita p(ro) voto flecte p(at)ronos / Su(n)t mites ideo pro modulo rogita (Bete, so sehr du es vermagst, für deine Bitte mache die Patrone geneigt. Sie sind mild, deshalb bete, so sehr du es vermagst)

Kiedrich, St. Dionysius und Valentinus, Sakristei: Inschriften an den Wänden

C Sacrame(n)talis ornatus presbiteralis / En plures constat venerandu(m) te quoq(ue) mo(n)strat / Parcere cui debes ni stolidus v(e)lebes (Das sakramentale, priesterliche Gewand. Ach, es ist teuer, auch zeigt es dich als verehrungswürdig. Du musst es schonen, wenn du nicht töricht und dumm bist)

D His lectis libris ni claudas t(ur)piter ibis / Nusquam defeda p(er) mediu(m) r(e)sera (Wenn du diese Bücher nicht verschließt, nachdem du in ihnen gelesen hast, wirst du mit Schimpf davon gehen. Verunstalte sie nirgends und öffne sie in der Mitte)

E Diluat (et) tergat se tergat diluat (et) se / Presbiter hic solus solus na(m) p(re)-sibiter ip(s)e / Co(n)ficit atq(ue) gerit que q(uis) i(n) orbe neq(ui)t (Waschen und sich abtrocknen und sich abtrocknen und waschen soll sich hier nur der Priester, denn nur er selbst ist der Priester. Er vollzieht und vollbringt das, was der, der in der Welt lebt, nicht kann)

F Vtina(m) sapere(n)t et intelligerent ac novisse=/ ma p(ro)uiderent / De(u)t (eronomium) cap xxxii (Wenn sie doch weise wären und Einsicht besäßen und an das Ende dächten -Dtn 32,29)

Unmittelbare Textvorlagen für die Inschriften, die als Mahnung an den Priester gerichtet waren, sich der Bedeutung der Geräte, der Handlung, des Amtes und des Ortes immer bewusst zu sein, konnten nicht nachgewiesen

werden. Jedoch lässt sich an einigen Stellen eine Übernahme von Texten bekannter Autoren belegen. So kann man davon ausgehen, dass der Verfasser der Verse das *Rationale divinorum officiorum* des Wilhelm Durandus († 1296) kannte. Das Rationale war zwischen 1460 und 1500 nicht nur in Handschriften, sondern auch in Drucken zugänglich. So war es nachweislich in der Bibliothek des Peter Battenberg vorhanden, der von 1475 bis 1522 Altarist an der Kiedricher Michaelskapelle war. Einen Terminus post quem für die Entstehung der Inschriften und des Wandbildes ist das Jahr der Vollendung der Sakristei 1481. Auch der paläographische Befund lässt eine Entstehung in den ersten beiden Jahrzehnten des 16. Jahrhunderts zu. Einen konkreten Anhaltspunkt bieten zudem die Verwendung gereimter Inschriften sowie die Tatsache, dass in der in Frage kommenden Zeit die damals regierenden Erzbischöfe um die Einhaltung der Disziplin des Klerus bemüht waren. Somit kann man davon ausgehen, dass die Inschriften Ende des 15./Anfang des 16. Jahrhunderts entstanden sind.

In diese Zeit verweisen auch die Inschrift sowie das sehr stark überarbeitete Wandbild der thronenden Muttergottes auf der Westwand der Sakristei. Maria sitzt, etwas aus der Frontalen gerückt, auf einem hölzernen Thron, dessen hintere Pfosten übereck gedreht sind. Sie hält das Kind auf ihrem Schoß, das nach einer Birne in ihrer linken Hand greift. Maria ist in Anlehnung an das Apokalyptische Weib

der Offenbarung mit dem Mond zu ihren Füßen und dem sternenverzierten Nimbus dargestellt. Das Wandbild illustriert die darüber angebrachte Inschrift: »Roscida m(ate)r aue q(uae) pulcra es q(uae)q(ue) d[e]cora / Assero q(uod) quasi sol luna ue stella micas (Sei gegrüßt, du Tau benetzte Mutter, die du schön und geschmückt bist. Ich künde, dass du gleichsam wie die Sonne oder der Mond oder ein Stern erstrahlst)«. Eine weitere Inschrift, ein Distichon, bezugnehmend auf die in einem Schrank verwahrten liturgischen Bücher, befindet sich auf der Südwand der Sakristei: »Hic lectis libris ne claudas opiter ibis / Nunquam defoeda / per medium resera. (Hast du diese Bücher gelesen und schließt sie nicht ein, gehst du wie ein Vaterloser umher. Niemals mache die Schriften des Bundes einer zweifelhaften Person zugänglich)«.

Zwar ist der Verfasser der Verse unbekannt, doch ist es naheliegend, ihn unter dem Klerus der Kiedricher Pfarrkirche zu suchen. Für die Wende des 15./16. Jahrhunderts wären dies Philippus Bipes aus Dieburg (1490–1503 nachweisbar), Graf Wilhelm von Hohenstein († 1541) sowie Werner Lersch (für 1516 belegt). Sowohl Bipes, dessen latinisierte Namensform humanistische Bildung voraus-

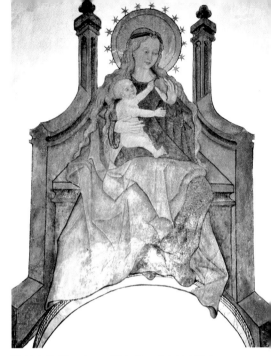

Kiedrich, St. Dionysius und Valentinus, Sakristei: Maria mit dem Kind

setzt, als auch der Mainzer Domkustos Graf Hohenstein, dessen Amtsführung von den Zeitgenossen gelobt wurde, kämen als Verfasser der Inschriften in Frage. Eine Beteiligung des Kiedricher Altaristen Peter Battenberg lässt sich ebenfalls nicht ausschließen.

FRANZ AUGUST MARTIN (1837–1901)

Franz August Conrad Martin war ein Schüler Edward von Steinles, der zum Kreis der Nazarener gehörte. Die Nazarener-Kunst ist eine von deutschen Künstlern zu Beginn des 19. Jahrhunderts in Rom begründete romantisch-religiöse Stilrichtung. Ziel der Nazarener, die zumeist dem Katholizismus nahestanden, war die Erneuerung der Kunst im Geiste des Christentums. Martin machte früh die Bekanntschaft des englischen Adeligen und Kunstmäzens Sir John Sutton, der ihn vor allem in Kiedrich beschäftigte. Bekannt war Martin, der auch zahlreiche Historienbilder schuf, vor allem für seine neugotischen Wandmalereiausstattungen (Trinitätskirche Weißenturm) sowie für die Restaurierung romanischer und gotischer Wandmalereien (Bonn, Boppard, Eltville, Kiedrich, Oberwesel), die aber meistens einer Neuschöpfung gleichkamen.

KIEDRICH,
Rheingau-Taunus-Kreis

Totenkapelle St. Michael mit Karner

Die zunehmende Schar der Hilfesuchenden und Kranken, die zum hl. Valentinus pilgerten, hatte 1417 die Einrichtung eines Pilgerhospitals durch den Glöckner Friedrich Sinder und, da viele Kranke verstarben, den Bau eines Beinhauses sowie die Gründung einer Elendbruderschaft notwendig gemacht. Die St. Michaelskapelle, ein zweigeschossiger dreijochiger Rechteckbau, den man dem Mainzer Dombaumeister Peter Eseler und seinem Sohn Nikolaus zuschreibt, wurde nach 1434 begonnen und innerhalb eines Jahrzehnts vollendet. Das Jahr des Bauabschlusses 1444 ergibt sich aus der Überführung des Michaelsaltars aus der Turmkapelle von St. Valentinus nach St. Michael. Der Bau vereinte zwei unterschiedliche Funktionen. Während das Untergeschoss das Beinhaus barg, diente das Obergeschoss mit Außenkanzel und fünfseitigem erkerartigem Chörlein als Toten- und Heiltumskapelle.

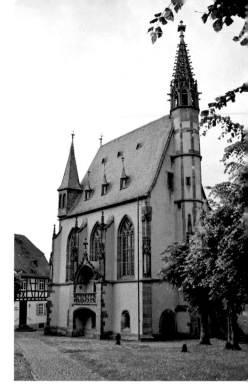

Kiedrich, St. Michael: Kapelle

Nach Beendung der Altaristentätigkeit in der zweiten Hälfte des 18. Jahrhunderts geriet die Kapelle zusehends in Verfall. Bereits zu Beginn des 19. Jahrhunderts befand sie sich in einem desolaten Zustand. Es ist dem damaligen Pfarrer Zimmermann und dem Vorsitzenden des nassauischen Altertumsvereins Karl Rossel zu verdanken, dass die Kapelle erhalten blieb und man 1844 mit der Restaurierung des Baues beginnen konnte.

Die Außenkanzel der Kapelle, die vor allem der Heiltumsschau der St. Valentinusreliquie diente, befindet sich auf der Nordseite im mittleren Joch zwischen tiefen Strebepfeilern. Sie schließt nach vorne mit einer Maß-werkbrüstung und einem Maßwerkbogen ab. Zu beiden Seiten der Tür, die ins Kapelleninnere führt, befindet sich die Darstellung der Patrone der Pfarrkirche, der beiden Heiligen Dionysius und Valentinus. Von Letzterem besaß die Kirche seit etwa Mitte des 14. Jahrhunderts eine Schädelreliquie, die an bestimmten Tagen dem Volk gezeigt wurde.

Dass die Michaelskapelle schon im Mittelalter eine Außenbemalung besaß, belegt ein Aquarell von Carl Philipp Fohr aus dem Jahr 1814/15. Da es den Bau von Norden zeigt, ist darauf leider nur die linke Seite der Außenkanzel mit den Resten der Bemalung erkennbar. Es handelt sich sicherlich um den mittelalterlichen Bestand, der vermutlich seit seiner Anbringung freiliegend war, denn

Kiedrich, St. Michael: Altan für die Heiltumsweisung

eine Neufassung vor 1814 ist sehr unwahr-
scheinlich. Auf eine Außenbemalung ver-
weist auch eine Entwurfsskizze von Philipp
Hoffmann von 1851. Sie zeigt aber nicht den
damaligen Istzustand der mittelalterlichen
Malerei, der bei Fohr als fragmentarisch an-
gegeben ist, sondern den von ihm geplan-
ten Zustand nach der Wiederherstellung der
Kapelle. Dieser entspricht jedoch nicht der
heutigen Fassung. So bleibt nicht nur unklar,
zu welchem Zeitpunkt die Neubemalungen
ausgeführt wurden, sondern auch von wem.
Bei einer Wiederherstellung der Malerei un-
mittelbar nach dem Abschluss der Instand-
setzungsarbeiten 1859 ist August Franz
Martin auszuschließen, aber es ist durchaus
möglich, dass er die Bemalung einige Zeit
später im Zuge der malerischen Innenaus-
stattung ausführte.

Eine stilistische und zeitliche Einordnung
der mittelalterlichen Malerei anhand des
Aquarells ist nicht möglich. Ein Terminus post
quem ist die Vollendung der Kapelle 1444.
Aufgrund der Bedeutung der Valentinuswall-
fahrt wurde die Bemalung vermutlich recht
bald danach ausgeführt.

KOBLENZ

Ehemalige Chorherrenstiftkirche St. Florin, heute evangelische Pfarrkirche

Der erste Sakralbau entstand im 10. Jahrhundert und gehörte wohl zu dem südlich gelegenen fränkischen Königshof. Diese ottonische Saalkirche wurde, wie die 1929 durchgeführten Grabungen zeigten, auf den Resten römischer Profanbauten des 2. und 3. Jahrhunderts n. Chr. errichtet und war mit Wandmalereien ausgestattet. Um 1018 kam das Stift an den Trierer Erzbischof. Unter Stiftspropst Bruno von Laufen, dem späteren Erzbischof von Trier, begann man um 1100 mit der Errichtung eines Neubaus, einer dreischiffigen Pfeilerbasilika mit östlichem Querschiff und Westbau. Gegen Mitte des 15. Jahrhunderts erfolgte der Chorneubau in gotischen Formen. Das ursprünglich flachgedeckte Langhaus und die Seitenschiffe wurden zwischen 1582 und 1614 gewölbt. Zwar erfuhr der Bau im Verlauf der Jahrhunderte Veränderungen, seine romanische Gestalt blieb jedoch unangetastet. 1794 wurde die Kirche profaniert und das Stift 1802 aufgelöst. Eine erste Renovierung der nach der Säkularisation stark verwahrlosten Kirche wurde 1821–1824 von J. C. von Lassaulx durchgeführt. Die Kirche erlitt im Zweiten Weltkrieg massive Zerstörungen.

Im Zuge der Innenrenovierung entdeckte man um 1929 zwei Wandbilder in den Nischen auf der südlichen Chorseite, die bereits bei ihrer Freilegung sehr fragmentarisch waren. Nicht nur die unsachgemäße Aufdeckung, sondern auch die jahrelange Feuchtigkeit und Vernachlässigung führten zu weiteren erheblichen Substanzverlusten. So sind große Bereiche der Malerei nur noch in der Umrisszeichnung und in der ersten farbigen Anlage zu erkennen. Andere Teile sind so stark in Mitleidenschaft gezogen, dass der szenische Zusammenhang nicht mehr zu erschließen ist. Dies ist umso bedauerlicher, als die beiden Wandbilder mit Heiligenmartyrien zu den wenigen fest datierbaren Malereien im Mittelrheintal gehören.

Das Wandbild in der ersten Spitzbogennische von Osten schildert in mehreren Szenen das Martyrium der hl. Agatha. Erhalten ist die rötlich-braune Unterzeichnung sowie teilweise der Abrieb der Farben, so dass das Wandbild heute einen sehr zeichnerischen, fast schon graphischen Charakter besitzt. Einen Anhaltspunkt für die Datierung liefert die Stiftung eines Altars am 22. Dezember 1300. Den Altar mit Vikarie zu Ehren der hl. Agatha stiftete Herburg, die Witwe des Bürgers Johann zu Koblenz, zu ihrer beiden Seelenheil. Das Wandbild ist, wie auch der Stil der schlanken Figuren belegt, unmittelbar danach im ersten Viertel des 14. Jahrhunderts entstanden. Die schwungvoll ausgeführte Malerei ist eindeutig von kölnischen Einflüssen geprägt.

Eine weitere detaillierte Schilderung einer Heiligenvita, diesmal der hl. Margareta von Antiochien, findet sich in der zweiten Nische von Osten. Am 11. April 1364 stiftete der Kanoniker Giselbert von Engers einen Margaretenaltar. Das Wandbild entstand unmittelbar danach im dritten Viertel des 14. Jahrhunderts.

Von dem Wandbild in der dritten Spitzbogennische sind nur der obere Teil sowie die figürliche Ausmalung der Laibung erhalten. Die Rückwand zeigt vor dunklem Hintergrund einen Schmerzensmann, umgeben von den Arma Christi. Vermutlich handelt es sich um einen sogenannten gregorianischen Schmerzensmann, denn darauf deutet der Kelch mit

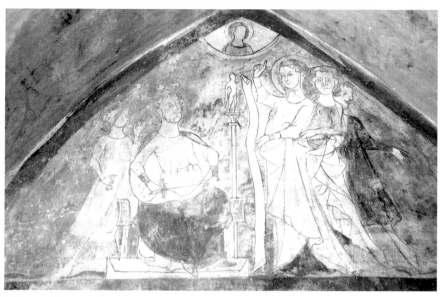

Koblenz, St. Florin: Detail aus der Vita der hl. Agatha

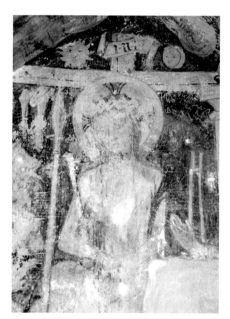

Koblenz, St. Florin: Christus als Schmerzensmann mit den Arma Christi

Koblenz, St. Florin: Das Wandbild des Schmerzensmannes ist mit zahlreichen Grafitti bedeckt.

Koblenz, St. Florin: Detail aus der Vita der hl. Margareta

der Hostie, der den Arma Christi eigentlich nicht zugeordnet wird. Auf der unteren, heute verlorenen Bildhälfte dürften sich demnach der Altar und, davor kniend, Papst Gregor mit seinen Begleitern befunden haben. Auf der rechten Bogenlaibung findet sich die hl. Veronika mit dem Schweißtuch, auf der linken eine Frau mit einer Dornenkrone in Händen. Entstanden ist die Wandmalerei, wie vor allem die Darstellung des Schmerzensmannes belegt, Mitte des 15. Jahrhunderts.

Neben den Wandmalereifragmenten der untergegangenen Vorgängerkirche aus dem 10./11. Jahrhundert stammt der größte Teil des noch in situ vorhandenen und überlieferten Bildschmucks vom Ende des 13. und aus dem 14. Jahrhundert. Von den Wandbildern im Vorchorbereich gehen gesichert zwei auf eine Stiftung zurück, eines davon auf einen geistlichen Stifter, den Stiftsherren von St. Florin

Giselbert von Engers. Anhand der überlieferten Testamente von Kanonikern lässt sich belegen, dass sowohl St. Florin wie auch St. Kastor mit einer beträchtlichen Zahl von Altären ausgestattet waren. Den Anfang machten die Stiftungen Mitte des 13. Jahrhunderts, die dann um 1300 ihren Höhepunkt erreichten und um die Mitte des 14. Jahrhunderts wieder abklangen. Offensichtlich gilt dies auch für die Stiftungen von Wandbildern, denn diese gingen, wie Stiftungen allgemein – nach der archivalischen Überlieferung zu urteilen – im 15./16. Jahrhundert zurück. Für St. Florin wie auch für St. Kastor ist sowohl für das Ende des 15. Jahrhunderts als auch für den Anfang des 16. Jahrhunderts kaum noch Wandmalerei überliefert und dies, obwohl man zu Beginn des 16. Jahrhunderts noch einmal versuchte, nun in St. Florin, eine Grablege für die Trierer Erzbischöfe zu errichten.

Ehemalige Stiftskirche St. Kastor, heute katholische Pfarrkirche

Den Gründungsbau der ehemaligen Stiftskirche St. Kastor weihte am 9. November 836 der Trierer Erzbischof Hetti im Beisein von König Ludwig dem Frommen. Am Tag zuvor waren die Reliquien des Titelheiligen St. Kastor von Karden an der Mosel nach Koblenz transferiert worden. Nach mehreren Umbauten im Verlauf der Jahrhunderte wurde in der Mitte des 12. Jahrhunderts die Chorpartie neu gestaltet. Es waren vermutlich auch kriegerische Auseinandersetzungen sowie die dadurch bedingten Schäden am Ende des 12. Jahrhunderts, die abermals einige Neu- und Umbauten notwendig werden ließen. Aus der einschiffigen karolingischen Saalkirche mit romanischem Chor wurde nun eine dreischiffige Basilika im gebundenen System mit Westwerk. Die Seitenschiffe erhielten ein Kreuzgratgewölbe, das zunächst flachgedeckte Mittelschiff wurde dagegen erst Ende des 15. Jahrhunderts in spätgotischer Formensprache eingewölbt. Abgesehen von kleineren Veränderungen erfuhr die Kirche nun keine strukturellen Veränderungen mehr. Das bereits im frühen Mittelalter große und bedeutende Stift wurde im Zuge der Säkularisation aufgehoben. Die Stiftsgebäude sowie der Kreuzgang wurden abgerissen, die Kirche selbst ging in den Besitz der Stadt über.

Unter Kuno II. von Falkenstein, der nicht nur Erzbischof von Trier, sondern auch Administrator des Erzbistums Köln und Verweser der Mainzer Kirche war, begann in der zweiten Hälfte des 14. Jahrhunderts der Ausbau von Koblenz als Residenz. Damit einher ging offensichtlich eine Verlegung der Grablege der Trierer Erzbischöfe von Trier nach Koblenz, wie die beiden Grabdenkmäler im Chor eindrucksvoll belegen. Auffallend ist jedoch, dass, obwohl beide Falkensteiner Grabmäler aufeinander Bezug nehmen, das Grabmal Werners wesentlich schlichter gestaltet ist.

Das baldachinbekrönte Wandnischengrabdenkmal des am 21. Mai 1388 auf Burg Thurnberg oberhalb von Wellmich ermordeten Kuno von Falkenstein (siehe Exkurs) an der Nordwand besteht aus zwei Teilen: der Grab- bzw. Tumbendeckplatte mit der nach Osten gerichteten Liegefigur des Erzbischofs und der Inschrift sowie dem Wandbild. Letzteres wird von einem aufwendig gestalteten krabbenbesetzten, von Fialen flankierten Spitzbogen gerahmt. Sowohl die Architektur als auch die Liegefigur sind farbig gefasst. Das Wandbild zeigt Christus am Kreuz zwischen Maria und Johannes Evangelista sowie den beiden Heiligen Petrus und Kastor. Der Verstorbene in prächtigem Bischofsornat kniet zu ihren Füßen.

In der jüngeren Literatur wird das Wandbild, das zuvor dem sogenannten Meister Wilhelm von Köln sowie dem Meister des Friedberger Altars zugeschrieben wurde, nun einer vielleicht in Mainz ansässigen Werkstatt zugeordnet. Dabei wird jedoch der Bezug zur Kölner Tafelmalerei nicht berücksichtigt. Denn ebenso wie dort finden sich bei dem Wandbild ein klarer und strenger Aufbau, die weiche Linienführung der Gewänder und Falten, die malerische Bildanlage sowie der einfühlsame Erzählstil. Auffallend sind zudem das erlesene Kolorit sowie der prachtvolle, detailliert wiedergegebene Ornat Kunos. Der schachbrettartige gemusterte Goldgrund erinnert dagegen an die entmaterialisierenden Wandbehandlungen in der böhmischen Wandmalerei dieser Zeit. In starkem Kontrast

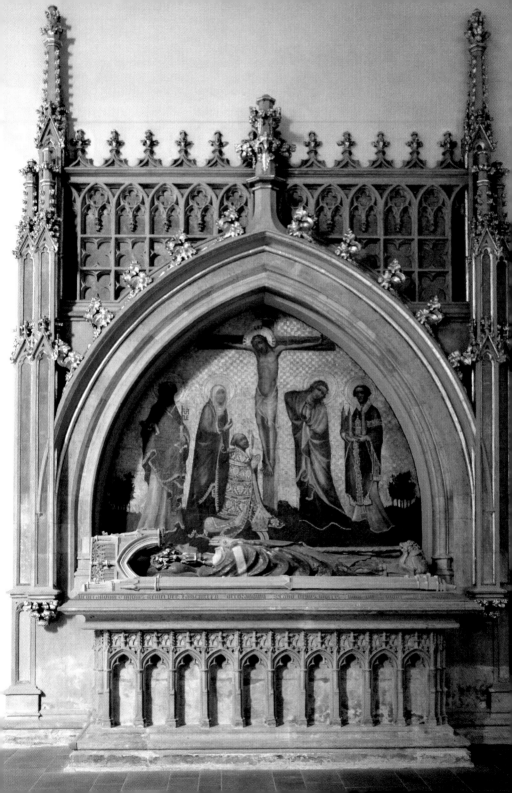

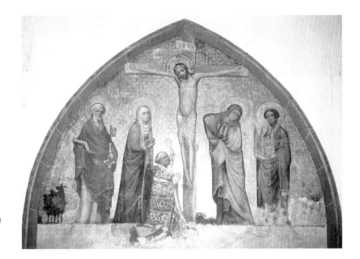

Koblenz, St. Kastor:
Aquarell des Grabmals,
Zustand nach der
Freilegung mit größeren
Fehlstellen im unteren
Bereich

dazu steht die naturalistische Porträtauffassung. Offensichtlich war der Maler bestrebt, die charakteristischen physiognomischen Merkmale des Verstorbenen wiederzugeben. Die lasierende Malweise sowie die Übertragung von handwerklichen Techniken der Tafelmalerei auf die Wand (z.B. das vergoldete schachbrettartige geriffelte Flechtmuster des Hintergrundes) lassen auf einen Tafelmaler schließen. Entstanden ist das Grabmal, von dem allgemein angenommen wird, dass Kuno es noch selbst in Auftrag gegeben hat, wohl nicht lange nach seinem Tod, um 1390.

Auf der Südseite, gegenüber dem Grabmal Kunos, steht das seines Großneffen und Nachfolgers, des Trierer Erzbischofs Werner von Falkenstein. Das Wandbild mit der Anbetung (Krippenszene) stammt aus dem 19. Jahrhundert. Reste einer spätmittelalterlichen Wandmalerei konnten auch bei den zuletzt durchgeführten Untersuchungen nicht festgestellt werden.

Im Zuge von Restaurierungsmaßnahmen entdeckte man zu Beginn der 1980er Jahre im nördlichen Seitenschiff, im dritten Joch von Westen, hinter einer später angebrachten Vermauerung in einer Nische Teile eines Wandbildes mit einer bekrönten Heiligen. Die Figurenauffassung der stark fragmentarischen Malerei lässt eine grobe Datierung um 1300 zu.

Wie die archivalisch überlieferten und noch in situ vorhandenen Wandmalereien belegen, blieb die Ende des 13. Jahrhunderts geschaffene Ausmalung der Konche und des Triumphbogens wohl lange Zeit für den Innenraum bestimmend. Offensichtlich ging mit der Einrichtung der Grablege für die beiden Erzbischöfe keine größere malerische Umgestaltung des Innenraums einher, überliefert oder erhalten ist leider nichts. Als einzige größere Ausmalung für das Spätmittelalter ist nur die Gewölbeausmalung der Vorhalle (Evangelisten) zu nennen. Ansonsten sind aus dieser Zeit nur einige Stifterbilder überliefert, von denen es einst vermutlich mehr gegeben haben dürfte.

EXKURS

Verdeckte Schönheiten: Die romanischen Malereien des Triumphbogens von St. Kastor in Koblenz

Das zunächst flachgedeckte Mittelschiff von St. Kastor wurde erst Ende des 15. Jahrhunderts in mehreren Abschnitten eingewölbt. Da man das Gewölbe recht tief ansetzte, blieben die Bereiche zwischen den Gewölbekappen und der romanischen Mauerkrone unangetastet. Die Reste der niemals übertünchten und konservatorisch bearbeiteten Malereien sitzen an der Westwand des Triumphbogens sowie an den Blendarkaden der Nord- und Südseite des Mittelschiffes.

Es fanden sich zwei mittelalterliche Ausmalungen: eine ältere, reine Architekturfassung sowie eine jüngere polychrome Architekturfassung, bereichert durch eine figürliche Malerei. Letztere blieb auf die Westwand des Triumphbogens beschränkt. Es handelt sich um eine Darstellung der Verkündigung an Maria, die Anbetung der Heiligen Drei Könige sowie, an zentraler Stelle in der Mitte, das von zwei Engeln gehaltene gemalte Sudarium.

Die schon stark zum Tragen kommende frühgotische Formensprache sowie die weich fließenden Linien der Gewänder und Falten lassen eine Datierung der Malerei in die zweite Hälfte bzw. – vergleicht man es mit der Malerei in Osterspai – eher in das letzte Viertel des 13. Jahrhunderts zu.

Koblenz, St. Kastor: Umrisszeichnung von der Anbetung der Heiligen Drei Könige auf dem Triumphbogen

LAHNSTEIN (ORTSTEIL OBERLAHNSTEIN),
Rhein-Lahn-Kreis

Ehemalige Hospitalkapelle St. Jakobus

Lahnstein, Hospitalskapelle: der hl. Abt Antonius mit seinem Attribut, dem Taukreuz

Die um 1330 errichtete Kapelle liegt inmitten des alten Ortskerns. Sie besteht heute aus einem flachgedeckten, fast fensterlosen Schiff und einem kleinen Chor mit Fünfachtelschluss. Die südliche Langhauswand stammt, wie die Farbfunde zeigen, erst aus nachmittelalterlicher Zeit. Bereits um 1790 wurde die Kapelle zweckentfremdet und als Pferdestall benutzt. Erst 1981, nachdem sie in den Besitz der Stadt Lahnstein übergegangen war, konnte mit den dringend notwendigen Instandsetzungsarbeiten begonnen werden. Der Restaurierung ging eine systematische archäologische Grabung voraus, deren bedeutendster Fund die Aufdeckung einer Grabgrube im südlichen Bereich der Kapelle war. Dem Toten waren zwei Muscheln beigegeben, die ihn eindeutig als Jakobuspilger ausweisen.

Die Wandmalereien auf der Nord- und Südwand sind bis zu einer Höhe von vier Metern erhalten. Dargestellt sind eine Kreuzigung und verschiedene Heilige. Sowohl die Verputze als auch die Malereien zeigen starke, durch Feuchtigkeit bedingte Verfallserscheinungen, so dass sich die 1985 freigelegte, an sich recht qualitätvolle Wandmalerei nur noch in einem sehr rudimentären Zustand präsentiert. Einzig bei den beiden weiblichen Assistenzfiguren unter dem Kreuz konnte ein zwar auch mit Fehlstellen durchsetzter, jedoch relativ geschlossener Malereibestand aufgedeckt werden. Sämtliche figürlichen Darstellungen zeigen neben dem schwarzen Umrisskontur noch einen verhältnismä-

ßig großen Bestand an Binnenausmalung in Ocker und Rot.

Auf der Nordwand befindet sich rechts neben dem Fenster ein nach links gewandter, in Dreiviertelansicht wiedergegebener Heiliger mit kurzem Kinnbart. Die Südwand zeigt auf der oberen Wandhälfte die stark zerstörte Kreuzigung Christi mit Maria und Johannes sowie zwei Assistenzfiguren, von denen aber nur noch Katharina anhand ihrer Attribute erkennbar ist. Knauf und Schaft eines Schwertes rechts neben dem Nimbus von Maria verweisen auf eine Darstellung der Mater dolorosa, der Schmerzhaften Muttergottes. Dieser Bildtypus nimmt Bezug auf die Worte des greisen Simeon bei der Darstellung des Herrn im Tempel (Mariä Lichtmess): »Dir selbst aber wird ein Schwert durch die Seele dringen« (nach Lk 2,35).

Die flache Rundbogennische auf der unteren Wandhälfte besitzt nur noch geringe Reste von Wandmalerei: Es sind dies ein Kopffragment mit Nimbus sowie ein Heiliger mit kurzem Bart und Haarkranz, dessen Taukreuz auf den hl. Antonius verweist. Ein drittes Kopffragment zeigt einen jugendlichen,

Lahnstein, Hospitalskapelle, Südwand: Kreuzigung mit Maria und Johannes sowie zwei Assistenzfiguren

bartlosen Heiligen mit hoher birettartiger roter Kappe. Die Malereien der Nord- und Südwand sowie der Rundbogennische sind in die Mitte des 15. Jahrhunderts zu datieren, wie der charakteristische Stil der Figuren mit den zum Teil stoffreichen Gewändern belegt.

Auf der Ostwand des südlichen Langhauses entdeckte man weitere Reste einer figürlichen Ausmalung. Die südliche Außenwand stößt heute stumpf auf die Ostwand und verdeckt daher weitgehend die rechte Seite der Darstellung. So kann man davon ausgehen, dass der Raum ehemals größer war und die Wand erst in nachmittelalterlicher Zeit errichtet wurde. Von der Wandmalerei ist nur noch ein schmaler Teil erhalten: Es ist die rechte Körperseite eines Heiligen mit dunklem Gewand und einem weißen Mantel mit einem gelben Innenfutter (Pelzstruktur?). Nach den Resten könnte es sich um eine monumentale Fassung eines hl. Christophorus handeln. Der obere Heilige wäre dann als Christusknabe anzusprechen, der auf der Schulter des Heiligen sitzt. Dazu passt auch das in schwarzer Zeichnung wiedergegebene Wasser mit den Fischen auf der unteren Wandhälfte. Die Malerei ist, wie die wenigen stilistischen Details sowie die noch streng frontale Ausrichtung des Heiligen belegen, zeitlich etwas früher anzusetzen als die Chorausmalung und dürfte in der zweiten Hälfte des 14. Jahrhunderts entstanden sein.

LEUTESDORF,
Kreis Neuwied

Katholische Pfarrkirche St. Laurentius

Die heutige Pfarrkirche wurde, unter Einbeziehung des romanischen Turmes und des spätgotischen Chores (um 1500), in den Jahren 1728–1730 von dem Franziskanerpater Paul Kurz erbaut. An den längsrechteckigen Saalbau schließt sich ein schmaler Chor mit Fünfachtelschluss an. Auf der Südseite der beim Neubau nach Osten gerichteten Kirche hat sich der mächtige fünfgeschossige Chorturm aus staufischer Zeit erhalten. Bei der Taufkapelle, die südlich an den Chorturm anschließt, handelt es sich um den ehemaligen Seitenschiffschor der gotischen Kirche.

Leutesdorf, St. Laurentius: Turmuntergeschoss mit ausgemalter Fensterlaibung

Bei Wiederherstellungsarbeiten im Innern der Kirche entdeckte man 1954 im Untergeschoss des romanischen Turmes sowie im heutigen Chorbereich Reste von Wandmalereien, die 1956 gesichert und restauriert wurden. Bei Farbuntersuchungen des Turmuntergeschosses 1986 konnten weitere mittelalterliche Farbbefunde festgestellt werden. Diese wurden freigelegt und konserviert. Eine ausführliche Untersuchung der Raumschale wurde 1992 vor Beginn der Innenrenovierung durchgeführt. Die damals freigelegte figürliche Malerei blieb bisher unrestauriert.

Das Turmuntergeschoss ist ein nahezu quadratischer kreuzgratgewölbter Raum. Die Wandmalerei, zwei Heilige mit Spruchbändern, befindet sich auf der Westwand in der Laibung des rundbogigen Fensters. Sie nimmt die Fläche zwischen dem Fenster und der äußeren Laibungskante ein. Ausgeführt in Seccotechnik liegt sie auf einem beigen Kalkanstrich ohne erkennbare Vorritzung oder Unterzeichnung. Die figürlichen Darstellungen werden zu beiden Seiten durch Bänder mit fortlaufenden floralen Motiven gerahmt. Das breite Band der Laibungsvorderkante zeigt auf schwarzem Untergrund im Wechsel rote und weiße Blüten, die durch S-förmig geschlungene Zweige miteinander verbunden sind. Zum Laibungsrand und zur figürlichen Darstellung hin setzt sich das Ornamentband mit einem ockerfarbenen Streifen ab. Der abschließende Fries zeigt herzförmig stilisierte Blätter auf hellem Untergrund. Sie sind schwarz und abwechselnd mit Rot und Ocker gefüllt. Der gesamte Ornamentfries wird zu beiden Seiten von einem schmalen ockerfarbenen Streifen eingefasst.

Die rechte Fensterlaibung nimmt ein nach rechts gewandter Heiliger ein. In seiner nach vorne gestreckten Linken hält er ein Spruchband mit einer zweizeiligen Inschrift in gotischer Majuskel: »S [L]VCCAS . PA. AN… P(RE)DICA(RE)[- - -]S ACR.« Die Rechte ist

Leutesdorf, St. Laurentius, Turmuntergeschoss:
linke Laibungsseite

Leutesdorf, St. Laurentius, Turmuntergeschoss:
Detail eines Propheten

mit ausgestrecktem Zeigefinger erhoben. Der bärtige Heilige trägt einen roten Mantel über einer gelb-weißen Ärmeltunika. An der vorderen Laibungskante kniet zu seinen Füßen der Stifter, dessen klar erkennbare Tonsur ihn als Kleriker ausweist. Er hat die Hände bittend erhoben und blickt mit stark in den Nacken gelegtem Kopf zu dem Heiligen empor. Die unter dem Stifter durchscheinenden Ornamentbänder belegen, dass diese offenbar zuerst angelegt wurden und dann erst der Stifter darüber gemalt worden ist.

Der Heilige auf der linken Fensterlaibung dreht sich ebenso wie sein Pendant nach vorne in den Raum hinein. Das Spruchband

mit einer zweizeiligen Inschrift in gotischer Majuskel in seinen Händen läuft an der vorderen Laibungskante empor. »[IN PRINCIPIO ERAT] VE]R[B]V[M] ET VERB[VM] E(RAT) [A]P(VD) [DEV]M (Im Anfang war das Wort und das Wort war bei Gott« – nach Joh 1,1). Die beiden Heiligen werden jeweils von einem gelb-weiß geteilten Kleeblattbogen überfangen, den ein roter Stichbogen abschließt. Die rot-weiß-schwarz gemusterten (vermutlich eine Marmorierung andeutenden) Säulen tragen Blattkapitelle.

Bei der Wandmalerei handelt es sich offenbar um einen geringen Teil eines ehemals wohl den gesamten Raum umfassenden

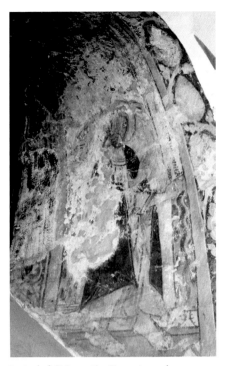

Leutesdorf, St. Laurentius, Turmuntergeschoss:
rechte Laibungsseite

Ausmalungsprogramms, zumal die Fenster-
laibung auf der Westseite des ehemaligen
Chorraums lag, damit also einen untergeord-
neten Raumteil umfasst. Daher kann man da-
von ausgehen, dass sowohl die Süd- und vor
allem auch die Ostwand ausgemalt waren.
Dies legt auch die Untersuchung von 1992
nahe, die im Anschlussbereich in den Laibun-
gen größere Flächen des Originalputzes mit
Malerei bzw. Fassung feststellte.

Da weder die Pfarr- noch die Bauge-
schichte betreffende Urkunden existieren,
ist eine Datierung der Wandmalerei schwie-
rig. Einen Terminus post quem bietet nur
die Vollendung des Ende des 12./Anfang des
13. Jahrhunderts datierten Chorturmes. Ein
stilistischer Vergleich mit zeitgleich entstan-
denen Wandmalereien ist problematisch,
zum einen, weil kaum welche erhalten und
zum anderen, weil die vorhandenen entwe-
der sehr fragmentarisch oder stark überar-
beitet sind.

Im Chorraum der heutigen Kirche hatte
man bereits 1954 an verschiedenen Stellen
Malereien entdeckt. Sie dürften spätestens
mit der Vollendung des barocken Neubaus
von Kirchenschiff und Chor überputzt worden
sein. Bei der Freilegung des großen Bogens der
südlichen Chorwand – es handelt sich um den
ehemaligen Triumphbogen – traten zu beiden
Seiten Darstellungen zutage. Die auf der Ost-
seite aufgedeckten Figuren wurden wegen
ihres fragmentarischen Zustandes wieder
übertüncht. Auf der Westseite fand sich, sehr
beschädigt und eingefasst von einem breiten
Rahmen, der querrechteckige obere Teil einer
Darstellung der Arma Christi mit einem Titu-
lus in Kapitalis »I(ESVS) N(AZARENVS) R(EX)
I(VDEORVM)« sowie in unmittelbarer Nähe
die Figurenfragmente von Johannes Evange-
lista, Maria und den weinenden Frauen. Letz-
tere gingen jedoch verloren. Das stark zer-
störte Wandbild in Kalkseccotechnik ist, wie
auch der paläographische Befund nahelegt,
im Zuge der Chorneugestaltung um 1500
entstanden.

MARIA LAACH,
Kreis Ahrweiler

Benediktinerabtei Maria Laach, Klosterkirche St. Maria und St. Nikolaus

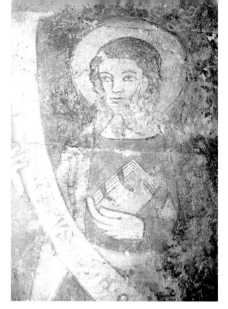

Maria Laach, Benediktinerklosterkirche: Prophet mit Spruchband am Pfeiler des Mittelschiffes

Mit dem Bau der Klosterkirche wurde unmittelbar nach der Gründung durch Pfalzgraf Heinrich II. von Luxemburg und seiner Frau Adelheid von Meißen-Orlamünde 1093 begonnen. Aufgrund der Baubefunde kann man die Bauzeit, die sich bis 1230 hinzog, in fünf Abschnitte gliedern. Die dreischiffige doppelchörige Basilika mit zwei Querschiffen besitzt jeweils zwei Türme zu Seiten des Ost- und Westchores sowie zwei Zentraltürme. Dem Westbau ist ein Paradies vorgelagert. Das 1127 zur selbständigen Abtei erhobene Kloster wurde 1802 aufgehoben und 1892 mit Benediktinern der Beuroner Kongregation wiederbesiedelt.

Die fünf figürlichen Wandbilder im Bereich des Mittelschiffes und des Westchores wurden erst bei den Renovierungsarbeiten in den 1880er Jahren freigelegt, nachdem sie im Zuge der Barockisierung übertüncht worden waren.

Die beiden hochgotischen, nur noch sehr fragmentarisch erhaltenen Wandbilder befinden sich im Mittelschiff auf der Nord- und Südseite, am zweiten Arkadenpfeiler von Westen. Sie zeigen jeweils die überlebensgroße Figur eines stehenden Heiligen unter einer bekrönenden Baldachinarchitektur. Gemeinsam ist beiden Wandbildern die Anbringung auf der Ostseite des Pfeilers mit der Ausrichtung zum Altar hin. Unterschiede bestehen hingegen beim oberen Abschluss und in der unterschiedlichen Höhe der Anbringung. Eine stilistische Beurteilung ist aufgrund des stark fragmentarischen Zustandes kaum möglich. Der Stil der Figuren insgesamt sowie die Inschrift in gotischer Majuskel lassen jedoch eine Datierung in die erste Hälfte des 14. Jahrhunderts zu.

Die drei spätgotischen Wandbilder befinden sich im Bereich des Westchores. Auf der Südseite des Mittelschiffes, am ersten Pfeiler von Westen, ist der inschriftlich bezeichnete Ordensheilige Benedikt von Nursia »s(anctus) p(ater) benedictus« dargestellt. Der tonsurierte Heilige mit Abtsstab trägt das schwarze Ordenshabit der Bursfelder Benediktiner. Auf der linken Seite kommt der Rabe, sein persönliches Attribut, mit einem Stück Brot im Schnabel herangeflogen. In der rechten unteren Ecke kniet der Stifter, ein tonsurierter Mönch im Ordenshabit, mit einem Spruchband:« O ° s(ancte) ° b(e)n(e)dicte p(ate)r fa(m)ulu(m) foveas tu(um) b(e)n(e)d(i)ctu(m)«. Ein zweiter Mann mit

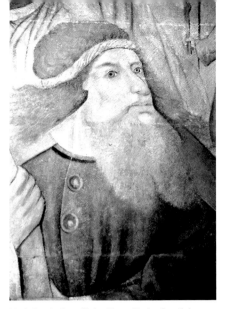

Maria Laach, Benediktinerklosterkirche: Detail des hl. Christophorus

Maria Laach, Benediktinerklosterkirche, Detail des Stifters Abt Simon von der Leyen aus der Darstellung des hl. Nikolaus

einem nackten Kind verweist auf eine der Wundertaten des hl. Benedikt: die Erweckung eines toten Kindes. Nach unten hin schließt das Wandbild mit einer heute verloschenen Inschrifttafel ab. Die beiden Wappen oberhalb des Rundbogens sind vermutlich die der Pfalzgrafen und Grafen von Ahre. Somit könnte es sich bei dem Stifter um ein nicht näher bezeichnetes Mitglied, mit – wie dem Spruchband zu entnehmen ist – dem Namen Benedikt handeln, der Mönch in Maria Laach war. Für die Wahl des hl. Benedikt dürfte nicht nur das Namenspatronat des Stifters und Benedikt als Gründer des Ordens, dem Maria Laach angehört, entscheidend gewesen sein. Vermutlich sollte es darüber hinaus auch ein klares Bekenntnis des Mönches zur Regel des Ordensgründers, (deren ersten Worte in dem aufgeschlagenen Buch zu lesen sind: »Auscul/ta o / fili / pr[a]e[tep]/ ta m[a]g[ist]r[i] / e« sowie – im Hinblick auf die Tracht des

Heiligen – zur Bursfelder Reform sein. Deren Einführung war in Maria Laach nur unter starkem Widerstand möglich gewesen. Der Konflikt lebte besonders unter dem humanistisch gesonnenen Abt Simon von der Leyen wieder auf und fand erst mit dessen Tod und dem endgültigen Sieg der den Humanismus ablehnenden Reformpartei ein Ende.

Die Nordseite des ersten Pfeilers von Westen im südlichen Mittelschiff zeigt die überlebensgroße Darstellung des hl. Nikolaus vor einer detailliert geschilderten Hintergrundlandschaft. Während er in seiner rechten Hand sein persönliches Attribut, ein Buch mit den darauf liegenden Goldklumpen hält, weist er mit der linken auf den zu seinen Füßen knienden Stifter, bei dem es sich, laut Wappen und Inschrift »Simon de Petra abbas«, um Abt Simon von der Leyen handelt. Die heute darunter angebrachte Inschrift ist eine Neuschöpfung des 19. Jahrhunderts,

Das Gebiet der Pellenz mit der Wallfahrtskirche St. Maria, der sogenannten Fraukirche bei Thür

denn unter ihr sind noch schwach die Reste einer Minuskelinschrift zu erkennen.

Der am ersten Pfeiler von Westen im nördlichen Mittelschiff dargestellte hl. Christophorus ist in einer eigentümlich verdrehten Haltung wiedergegeben, so dass seine Bewegung wie ins Stocken geraten erscheint. Auf seinem Nacken sitzt der Christusknabe mit einer Weltkugel in der linken Hand, über der er mit der rechten den Segen erteilt. Der beigegebene Wappenschild trägt die Buchstaben »G E O«. Vermutlich handelt es sich um die Signatur oder um das Monogramm des Stifters Georg von der Leyen, dem Vater Abt Simons von der Leyen, der 1506 starb und in der Familiengruft am Katharinenaltar in der Abteikirche beigesetzt wurde. Theoretisch kommt auch der ältere Bruder mit dem Namen Georg in Frage. Bemerkenswert ist jedoch, dass man zur besseren Kennzeichnung nicht das Familienwappen nahm, zumal, wie man aus der Errichtung der Familiengrablege erkennen kann, der Familie von der Leyen der Gedanke der Memoria nicht unwichtig war. Die unterhalb des Christophorus angebrachte Inschrift ist eine Neuschöpfung des 19. Jahrhunderts. Darunter liegt eine ältere Namenbeischrift: »S(anctus) C[hristophorus]«.

Bei den beiden Darstellungen mit dem hl. Benedikt und dem hl. Nikolaus können als Stifter ein Mönch mit Namen Benediktus sowie Abt Simon von der Leyen benannt werden. Bei dem hl. Christophorus weist dagegen nur ein kleiner Wappenschild auf den möglichen Stifter hin. Simon von der Leyen, der seit 1491 Abt war, verstarb 1512, so dass die Malerei, wie auch die beiden anderen Wandbilder, in das erste Jahrzehnt des 16. Jahrhunderts zu datieren sind. In der älteren Literatur werden alle drei Wandbilder einem Meister zugeschrieben, und zwar dem als Maler erwähnten Stifter Benedikt, den man mit dem Mönch Benedikt von Fabri gleichsetzt. Eine gemeinsame künstlerische Handschrift ist bei den drei Wandbildern jedoch nicht zu erkennen, zu unterschiedlich sind jeweils Bild- und Figurenauffassung. Vermutlich haben die zum Teil starken Übermalungen von einer Hand, nämlich der von Wilhelm Batzem, Ende des 19. Jahrhunderts zu dieser Annahme verführt.

MENDIG (ORTSTEIL NIEDERMENDIG),
Kreis Mayen-Koblenz

Katholische Pfarrkirche St. Cyriakus

Die um 1160/70 vollendete Kirche sowie ein Pfarrer werden urkundlich erstmals 1215 erwähnt. Bei dem spätromanischen Bau handelt es sich um eine dreischiffige Gewölbebasilika mit Chorgeviert, zwei Seitenapsiden und einem Westturm in der Flucht des Mittelschiffes. In gotischer Zeit wurde auf der Südseite des Chores ein kleiner, ehemals als Sakristei dienender dreiseitig geschlossener Bau angefügt. Nach der Erweiterung der Kirche durch einen großen Neubau auf der Nordseite 1852–1857 nutzte man die spätromanische Kirche nur noch gelegentlich zum Gottes-

dienst. Sie sollte daher niedergelegt werden, was dann aber verhindert werden konnte.

Das recht kurze und gedrungene, nur zwei Doppeljoche umfassende Langhaus zeigt, verteilt über das Gewölbe, die Darstellung der Leidenswerkzeuge. Es sind von Ost nach West: eine Laterne, ein Hahn, eine Dornenkrone mit den Stäben, eine Leiter, das Kreuz mit Titulus sowie Essigschwamm und Lanze. Die allgemein in die zweite Hälfte des 13. Jahrhunderts datierte Ausmalung steht stilistisch eher Werken des 20. Jahrhunderts nahe, so dass es sich vermutlich größtenteils um Neuschöpfungen handeln dürfte. Dies untermauert auch der Titulus, der nicht die für diese Zeit üblichen Majuskel-Buchstaben, sondern eine Renaissance-Kapitalis zeigt.

Die gesamte Triumphbogenostwand nimmt das Jüngste Gericht mit der Deesis

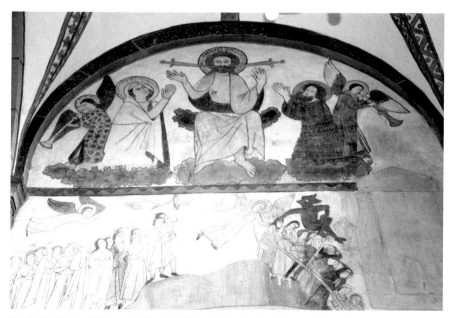

Mendig, St. Cyriakus, Ostchor: das Jüngste Gericht mit dem Zug der Seligen und der Verdammten

Mendig, St. Cyriakus: Aquarell von der
Mittelschiffshochwand, 1896

den Abgrund getrieben. Im Gegensatz zu den Seligen zeigen die Verdammten eine ständische Gliederung in Kleriker und Ritter.

Auf der Nord- und Südwand des Mittelschiffes befinden sich in der Fensterzone, eingestellt in Arkaden, die zwölf Apostel. Sie sind nur zum Teil anhand ihrer Attribute zu benennen. Der fast sechs Meter hohe hl. Christophorus der Nordwand steht in der Tradition der monumentalen romanischen Darstellungen des Heiligen, wie er in Bacharach und Spay zu finden ist. Kennzeichnend für diesen Typus ist unter anderem die fürstliche Kleidung mit prächtigem Mantel und Gewand aus Seide mit Medaillonmuster. Auffallend sind in Niedermendig die Schuhe des Heiligen, die sich fast identisch bei der zeitgleich entstandenen Liegefigur des Pfalzgrafen Heinrich II. von Laach wiederfinden. Entstanden ist das Wandbild, wie auch der Vergleich mit den oben genannten Beispielen belegt, wohl unmittelbar nach der Vollendung des Baues in der zweiten Hälfte des 13. Jahrhunderts.

Über dem ersten Arkadenbogen von Osten findet sich eine Pilgerkrönung, die sogenannte Coronatio peregrinorum, bei der der hl. Jakobus, erkennbar an seiner großen Pilgermuschel den ihn umringenden Männern und Frauen Kronen aufsetzt. Den Arkadenzwickel des zweiten Pfeilers von Westen nimmt eine Kreuzigung mit Maria und Johannes ein. Darunter befindet sich eine hl. Anna Selbdritt. Maria mit dem Christusknaben und Anna sitzen einander zugewandt auf einer Thronbank. Die Rasenfläche zu Füßen ist mit teilweise botanisch bestimmbaren Blumen belebt, die, wie zum Beispiel das Maiglöckchen, auf Maria verweisen. Nach den beigefügten Ziffern »68« und den Initialen »W P« sowie der Hausmarke dürfte das Wandbild im Jahr [14]68 für einen unbekannten bürgerlichen

ein. In der oberen Bildhälfte thront der Weltenrichter, und zu beiden Seiten knien Maria und Johannes. Im Rücken der Fürbittenden steht jeweils ein Tuba blasender Engel, der zu dem Geschehen in der unteren Bildhälfte überleitet. Die beiden Engel tragen Gewänder mit großen ornamentalen Mustern, die dem des hl. Christophorus ähneln. Das untere Bilddrittel mit den Seligen und Verdammten ist durch einen breiten ornamentalen Streifen vom himmlischen Geschehen getrennt. Links schreitet der Zug der Seligen, der Hand Gottes folgend, die aus den Wolken herausragt, zur Bildmitte hin auf eine kleine Anhöhe. Dies geschieht jedoch seltsamerweise entgegen der üblichen, vom Bild-Zentrum ausgehenden Leserichtung. Rechts werden die Verdammten, beobachtet von Teufeln, von einem Engel mit der Lanze über eine zinnenbewehrte Mauer in

Mendig, St. Cyriakus: Bei dem Ritter handelt es sich um den hl. Georg, der hier nicht gegen den Drachen kämpft, sondern als Kreuzritter gegen die Ungläubigen.

Stifter entstanden sein. Interessant ist die beigefügte Inschrift mit dem Gebet »O sent Anna hylif selffe(n) drittem«, mit dem sich der Stifter über die Vermittlung von Maria und ihrer Mutter Anna an Jesus wendet. Dieser Frömmigkeitspraxis, bei der man sich zunächst an Vermittler wandte, lag ein Denken zugrunde, das den dreifachen Gott als zu fern empfand, so dass man sich nicht unmittelbar an ihn zu wenden getraute. Stilistisch steht das stark mit Ölfarben übermalte Wandbild der Kölner Malerei nahe.

Der Arkadenzwickel oberhalb des zweiten Pfeilers von Westen auf der Südwand zeigt den hl. Georg im Kampf, jedoch nicht gegen den Drachen, sondern als Kreuzritter gegen die Ungläubigen, wie er häufig seit den Kreuzzügen dargestellt wurde. Darunter schließt sich das Martyrium des hl. Laurentius an.

Während im nördlichen Seitenschiff lediglich zwei weibliche Heilige erhalten blieben, von denen die linke aufgrund ihrer Attribute, nämlich Palme, Krone und Drache, als hl. Margaretha zu identifizieren ist, sind im südlichen Seitenschiff noch mehrere Wandbilder zu finden. Es sind dies eine zweite Darstellung der hl. Anna Selbdritt sowie eine weitere Szene aus dem Leben des hl. Jakobus, der hier Kaiser Karl dem Großen, kenntlich an Krone, Hermelinpelz und Lilienzepter, den Weg nach Spanien weist. Es folgen zwei Szenen aus dem Leben Christi: die Taufe sowie Noli me tangere, die Begegnung Maria Magdalenas mit Christus am Ostermorgen (nach Joh 20,17).

Insgesamt ist die Wandmalerei nach den groben und unsachgemäßen Freilegungen sowie der anschließenden rigorosen Überar-

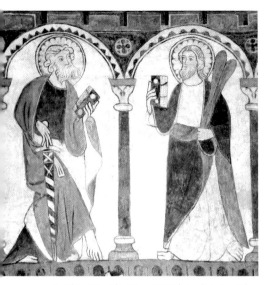

Mendig, St. Cyriakus: zwei Apostel aus dem Apostelzyklus im Mittelschiff

beitung in den 1890er und den 1950er Jahren stilistisch nicht mehr zu beurteilen. Ohne Binnenzeichnung, mit plakativ nebeneinandergesetzten Farbflächen wirkt sie zwangsläufig einfach und grob. Heute präsentiert sich die Malerei in einem Zustand, der nicht nur durch die tiefgreifenden Wiederherstellungsmaßnahmen geprägt ist, sondern in weiten Teilen eine interpretierende Neuschöpfung ist, wie vor allem die Gesichter der Apostel und deren teilweise phantastischen Bart- und Haartrachten belegen. Betrachtet man die Malerei genauer, so sind starke Zweifel an der Originalität großer Bereiche angebracht. So entsprechen einige Details, wie das Kopftuch der Frau oder auch der Helm des Soldaten aus dem Zug der Verdammten, in keiner Weise dem mittelalterlichen Stilempfinden,

sondern gehören eher dem 19. Jahrhundert an. Eigenartig ist auch der Zug der Seligen, dessen vorne schreitendes Paar drei Beine besitzt. Ein Teil dieser Unstimmigkeiten, deren Liste sich mühelos fortführen ließe, ist wohl auch auf den schlechten Erhaltungszustand nach der Freilegung zurückzuführen, als man beim Nachfahren der Konturen das Original nicht mehr erkennen konnte.

Die reiche figürliche Ausmalung des Langhauses stammt aus zeitlich unterschiedlich anzusetzenden Perioden. Zur frühesten Periode, die unmittelbar nach der Vollendung des Baues in der ersten Hälfte des 13. Jahrhunderts anzusetzen ist, gehört neben der ornamentalen eine die Architekturglieder betonende Bemalung. Dann folgen die figürlichen Malereien, beginnend mit dem hl. Christophorus um die Mitte des 13. Jahrhunderts sowie mit geringem zeitlichen Abstand, gegen Ende des 13. Jahrhunderts, die Apostel und – mit zwei Ausnahmen – die übrigen Wandbilder. Da keines spezifische Stileigentümlichkeiten aufweist und somit auch kein Vergleich mit anderen Wandmalereien im Mittelrheintal möglich ist, sind die zeitlichen Grenzen nicht genauer festzulegen. Aufgrund der Majuskel-Inschrift des Titulus ist die Kreuzigung auf der Nordseite vermutlich in der ersten Hälfte des 14. Jahrhunderts entstanden.

Ob es sich bei der St. Cyriakus-Kirche um eine Station auf dem Wallfahrtsweg nach Santiago de Compostela handelte, wie die ältere Literatur vermutete, ist nicht sicher zu belegen. Die mehrfachen Darstellungen des Heiligen sowie das ikonographisch überaus seltene Motiv der Pilgerkrönung durch Jakobus Maior legen diese Annahme jedoch nahe.

EXKURS

Trotz dreier Männer – Ideal des
frühneuzeitlichen Bürgertums:
Die heilige Anna

Nach der Aufnahme der hl. Anna in den rö-
mischen Heiligenkalender 1481 durch Papst
Sixtus IV. nahm ihr Kult und damit auch die
mit ihr verbundene Darstellung der Heiligen
Sippe einen beispiellosen Aufschwung. Hei-
lige sollten als Wundertätige Hilfe gewähren,
Schutz bieten und bei Gott als Fürsprecher
dienen. Sie waren aber nicht nur Helfer in
der Not, sondern sie verkörperten schlecht-
hin Wertvorstellungen. Dies veranschaulicht
recht gut der wieder aufblühende Kult um
die hl. Anna im Spätmittelalter. Denn gerade
in ihrer Person bündelt sich eine Vielzahl von
wertbetonten Verhaltensweisen. So waren
Bilder der Heiligen Sippe besonders bei bür-

gerlichen Stiftern beliebt, entsprachen diese
doch ihrem Familiensinn. Die Verehrung der
in vielfältigen Anliegen angerufenen Mutter
Mariens erfuhr seit den Reliquientranslatio-
nen des 12. Jahrhunderts infolge der Kreuz-
züge eine weite Verbreitung, die ihren Hö-
hepunkt um 1500 erreichte. Anna war nicht
nur die Stammmutter einer Großfamilie, wie
sie in der Darstellung der hl. Sippe in der ihr
geweihten Kirche in Steeg zum Ausdruck
kommt, sondern sie war der Legende nach
auch Ehefrau dreier Männer sowie die Groß-
mutter Jesu, die ihre Tochter Maria vorbildlich
erzog. Daher verwundert es nicht, dass sie als
Vorbild für Ehe und Familie diente.

Der sich seit dem 13. Jahrhundert entwi-
ckelnde Bildtypus der hl. Anna Selbdritt steht
im Zusammenhang mit der damals heftig dis-
kutierten Frage nach der unbefleckten Emp-
fängnis Mariens. Das zuvor streng beachtete
Selbdritt-Schema der übereinander oder eng

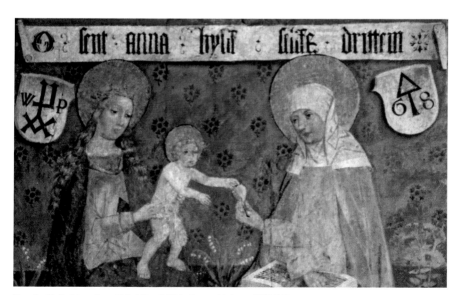

Mendig, St. Cyriakus: Anna Selbdritt mit Bittgebet und Jahreszahl [14]68

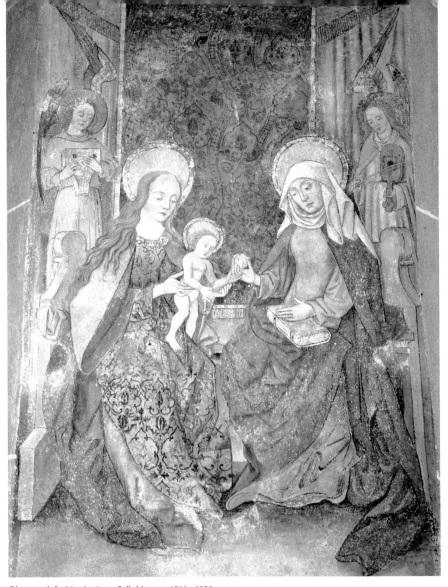

Oberwesel, St. Martin: Anna Selbdritt, um 1510–1520

nebeneinander sitzenden Anna mit Maria und dem Jesuskind ändert sich zum Ende des Mittelalters. Die nun lockere Anordnung der Personen trägt dem allgemeinen Zeitgeschmack nach einer realistischeren Bildauffassung Rechnung und wird zuweilen genrehaft ausgestaltet, wie das Beispiel in Oberwesel, St. Martin, belegt. In Niedermendig wird zudem noch auf einen weiteren Aspekt der hl. Anna verwiesen, nämlich auf ihre Hilfe beim Auftreten der Pest.

MENDIG (ORTSTEIL OBERMENDIG),
Kreis Mayen-Koblenz

Katholische Pfarrkirche St. Genovefa

Die ursprünglich dreischiffig angelegte Stufenhallenkirche aus der Spätgotik mit einem romanischen Westturm vom Vorgängerbau erhielt 1879 einen großzügigen östlichen Erweiterungsbau und wurde zugleich zu einer Basilika umgestaltet.

Die beiden 1962 entdeckten, durch eine figürliche Konsole getrennten Wandbilder zeigen jeweils eine Heiligenfigur. Da sie nicht einander zugewandt sind, ist es durchaus denkbar, dass sie einst noch ein Pendant besaßen, auf das sie Bezug nahmen.

Mendig, St. Genovefa: Die beiden Heiligenfiguren wurden 1962 freigelegt. Erkennbar ist nach der Instandsetzung nur noch die hl. Barbara mit ihrem Attribut, dem Turm.

Links steht die hl. Barbara mit ihrem Attribut, dem Turm. Bei der zweiten nimbierten Gestalt rechts dürfte es sich aufgrund ihrer Kopfbedeckung wohl um einen männlichen Heiligen handeln, auch wenn seine übrige Kleidung – sie ähnelt derjenigen der hl. Barbara – stark dagegen spricht. Hut und Tasche deuten zwar auf den im Mittelrheintal öfters zu findenden hl. Wendelinus hin, dieser wird jedoch nie mit bodenlangen Gewändern dargestellt.

Die beiden in Seccotechnik ausgeführten Wandbilder sind stark fragmentiert. Ihre Originalmalschicht ist nur noch zu einem geringen Teil vorhanden. Aufgrund der fehlenden Binnenzeichnung und den somit unstrukturierten farbigen Flächen der Gewänder wirkt die Malerei nicht nur sehr plakativ, sondern geradezu grobschlächtig und derb. Dieser Eindruck einer minderen malerischen Qualität wurde zu einem nicht geringen Teil von der rigorosen Freilegung sowie den beiden unsachgemäßen Restaurierungen von 1962 und 1978 mitverursacht. Eine stilistische und zeitliche Einordnung ist daher kaum möglich. Die Wandbilder dürften kurz nach der Vollendung des Baues im letzten Drittel des 15. Jahrhunderts entstanden sein.

MOSELWEISS, Stadt Koblenz

Katholische Pfarrkirche St. Laurentius

Die dreischiffige gewölbte Pfeilerbasilika mit quadratisch geschlossenem Chor und halbrunder Apsis im südlichen Seitenschiff wurde wahrscheinlich um 1201 begonnen. Den Turm am Ostende des nördlichen Seitenschiffes übernahm man vom Vorgängerbau. Unter dem ursprünglich erhöhten Chor lag ein gewölbter, von der Nord- und Südseite her zugänglicher kryptenartiger Raum. Das Langhaus wurde 1865 um ein westliches Querhaus erweitert.

Die Wandmalerei der Romanik und Gotik, die man 1932 an verschiedenen Stellen fand, dürfte im Barock, spätestens jedoch 1776 übermalt worden sein, als man die Kirche weißte. Auf der Südseite des ersten Pfeilers von Osten befindet sich ein hochrechteckiges, die gesamte Pfeilerbreite einnehmendes Wandbild mit dem inschriftlich bezeichneten hl. Paulus, der hl. Barbara sowie einer unbekannten Heiligen. 1932 freigelegt, wurde es zu einem unbekannten Zeitpunkt (nach 1945) übertüncht, 1973 erneut aufgedeckt und wiederhergestellt sowie 1989 erneut restauriert. Im Oberkörperbereich der rechten Figur sind die Reste einer früheren Bemalung, ein spitzovaler Wappenschild mit zwei waagerechten schwarzen Balken auf weißem Grund sichtbar. Das Wandbild dürfte – wie sein heute verlorenes Pendant mit dem hl. Petrus auf der gegenüberliegenden Seite – um 1300 entstanden sein. Ein ähnliches Schicksal der Aufdeckung, Übertünchung und Restaurierung erlitt das Wandbild der Taufe Christi am zweiten Mittelschiffspfeiler auf der Westseite. Nach den wenigen heute noch vorhandenen Kopffragmenten entstand es zeitgleich mit den drei Heiligen um 1300.

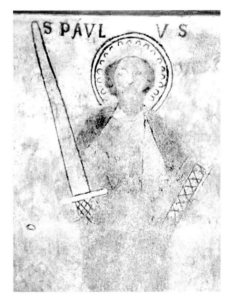

Moselweiß, St. Laurentius: der hl. Paulus. Zustand 1943/45 und nach mehreren Wiederherstellungsversuchen

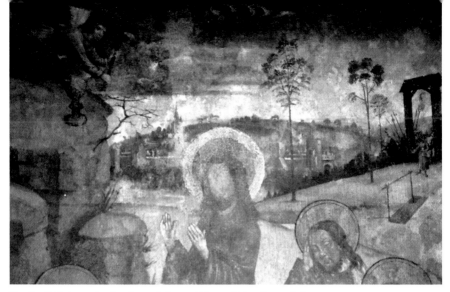

Moselweiß, St. Laurentius: Detail vom Gebet am Ölberg mit dem Garten Gethsemane

Am zweiten Pfeiler von Osten, auf der Mittelschiffssüdseite befindet sich die Darstellung Christi am Ölberg. Der im Gebet versunkene Christus ist von den schlafenden Aposteln umgeben. Durch ein Tor im Hintergrund nähert sich Judas mit der ihm folgenden Häscherschar. Das obere Bilddrittel zeigt die qualitätvolle Darstellung einer mauerumwehrten Stadt und einer im blauen Dunst verschwimmenden Landschaft unter einem nachtschwarzen Himmel. Die noch gut erhaltenen Apostelköpfe und die Landschaftsdarstellung mit der Wiedergabe eines Nachthimmels lassen auf eine Datierung Ende 15./ Anfang 16. Jahrhundert schließen.

Nach den Untersuchungen der archivalisch überlieferten und in situ befindlichen Wandmalerei wurde die Kirche nicht lange nach ihrer Vollendung ausgestattet. Aus dieser ersten Ausmalungsphase haben sich Reste von Majuskelinschriften und Wappen unter dem Wandbild mit den drei Heiligen erhalten. Einer weiteren, der Einwölbung des Mittelschiffes folgenden Ausmalungsphase sind die Wandbilder mit dem hl. Petrus, der Kreuzigung, den drei Heiligen sowie der Taufe zuzuordnen, die alle um 1300 entstanden sind. Aus der Ausmalungsphase um 1500 ist nur das Wandbild mit Christus am Ölberg erhalten. Leider ließ sich nicht mehr feststellen, ob es sich hierbei um ein Einzelbild oder um den Rest eines Passionszyklus handelt.

Ob die untergegangene Ausmalung der Seitenschiffkonche zur ersten oder zweiten Phase gehört, kann nicht mehr festgestellt werden. Sie zeigte eine Maiestas Domini, umgeben von den Evangelistensymbolen. Darunter befand sich eine Reihe von stehenden Heiligen, von denen nur noch der hl. Laurentius und der hl. Nikolaus zu identifizieren waren. Die Laibung des Bogens zeigte die Darstellung von Aposteln in Medaillons. Bemerkenswert ist dabei, dass das Programm der Seitenapsis mit der Maiestas Domini und dem Patron der Kirche eigentlich dem einer Hauptapsis entsprach.

NIEDERWERTH,
Kreis Mayen-Koblenz

Ehemalige Augustiner-Chorherren-stiftskirche, heute katholische Kirche St. Georg

Das ehemalige Kloster wurde 1429 anstelle einer älteren Beginengemeinschaft als Augustiner-Chorherrenstift gegründet. Bei dem einstmals blühenden Kloster der Windesheimer Kongregation setzte bereits in der zweiten Hälfte des 16. Jahrhunderts der Niedergang ein. Als 1580 nur noch zwei Konventualen in Niederwerth waren, übergab der Trierer Erzbischof Jakob von Eltz das Kloster den Zisterzienserinnen aus Koblenz, die es bis zur Aufhebung 1811 innehatten. Baudaten für die Kirche sind nicht erhalten. Überliefert ist nur das Datum 1474 für die Weihe der Kirche. Der einschiffige Bau besitzt einen langgestreckten dreijochigen Chor mit Fünfachtelschluss. Die dreischiffige, im unteren Teil ebenfalls gewölbte Empore wurde 1663 um zwei Joche zur Nonnenempore erweitert.

Kirche und Kloster befanden sich 1945, nicht zuletzt bedingt durch Kriegseinwirkungen, in einem ziemlich baufälligen Zustand. Eine umfassende Instandsetzung erfolgte jedoch erst 1968–1974. Dabei entdeckte man 1971 im Chor florale Malerei und im Schiff, in den drei westlichen Gewölbejochen, sowie im dortigen Wandbereich figürliche Malereien. Besonders Letztere wurden bei der groben und unsachgemäßen Freilegung stark in Mitleidenschaft gezogen, was anschließend zu umfangreichen Ergänzungen führte. Ein im September 1973 unmittelbar nach der Beendigung der Arbeiten ausgebrochener Brand führte zur Vernichtung eines großen Teils der Gewölbemalereien, da durch die enorme Hitze große Bereiche des Deckenputzes samt Malerei herabfielen. Die übrigen Malereien waren von einer dicken Rußschicht überzogen und die Farben unter der Hitzeeinwirkung oxydiert. Davon besonders betroffen war das Westjoch mit den Kirchenvätern. Bei der anschließenden Wiederherstellung malte man die dekorativen Malereien nach dem alten Befund neu. Die figürlichen Malereien brachte man dagegen als Kopien (nach Photos und Pausen) über der mit Japanpapier abgeklebten Originalmalerei an.

Die ersten drei Langhausjoche von Westen besitzen ein Netzgewölbe mit einer ornamentalen und figürlichen Ausmalung. Die Bereiche der Schlusssteine und Gewölbelöcher sowie die Kreuzungspunkte der Rippen sind im Wechsel mit Strahlenbündeln, großformatigen Pflanzenranken sowie Maßwerkornamenten eingefasst. Die einzelnen Joche werden von einer Gruppe eingenommen, deren Personen sich auf die einzelnen Gewölbefel-

Niederwerth, ehem. Augustinerchorherrenstift, Sakristei: Inschrift auf der Nord- und Südwand in gotischer Minuskel

der verteilen. Das erste Joch von Westen zeigt die vier lateinischen Kirchenväter, denen jeweils ein Evangelistensymbol zugeordnet ist. Die vier sitzenden Kirchenväter Ambrosius, Gregor, Augustinus und Hieronymus sind in liturgischer Gewandung in Zweiergruppen auf der Nord- und Südseite einander gegenübergestellt. Von ihrem Mund ausgehend entrollt sich ein Spruchband mit der Namensbeischrift in gotischer Minuskel. Den Schlussstein ziert das Bild des Schmerzensmannes mit Dornenkrone und Kreuznimbus.

Das zweite Joch von Westen zeigt, verteilt auf die vier Gewölbefelder, eine weibliche, kniende oder sitzende Gestalt, bei denen es sich, nach der Kleidung und Kopfbedeckung um Sibyllen handelt. In Zweiergruppen einander zugewandt, halten sie ein sich nach oben entrollendes Spruchband in Händen. Einzig der Figur des östlichen Gewölbefeldes auf der Südseite ist noch ein zweites Spruchband beigegeben. Die Inschriften sind nicht mehr rekonstruierbar, da die Texte in gotischer Minuskel nur noch schemenhaft zu erkennen sind. Der ihnen zugeordnete Schlussstein zeigt die auf einer Mondsichel sitzende Maria Immaculata mit dem Christusknaben auf ihrem Schoß. Wie die unmittelbar nach der Freilegung gemachten Photographien belegen, besaßen die Sibyllen auch Inschriften unterhalb der Standfläche. Über das dritte Joch von Westen verteilen sich nach dem gleichen Schema wie in den beiden anderen Jochen vier Engel mit den Arma Christi. Der Schlussstein zeigt, in Ergänzung zu den Malereien, den nach Westen blickenden Schmerzensmann.

Inhaltlich steht die Wandmalerei der einzelnen Gewölbefelder in engem Zusammenhang mit der Thematik der Schlusssteine sowie den figürlichen, das Langhausgewölbe

tragenden Konsolen. Letztere zeigen die beiden Apostel Petrus und Paulus sowie zehn Propheten des Alten Testaments. Alle besitzen ein Spruchband mit Namensbeischrift. So verweist das dem Altar am nächsten gelegene Gewölbejoch mit dem Schmerzensmann und den Arma Christi auf die Erlösung der Menschheit, während die Evangelistensymbole und die Kirchenväter für die Verbreitung der wahren christlichen Lehre stehen, aufbauend auf den Weissagungen der Propheten und Sibyllen.

Die stark zerstörte Malerei der Emporenwände, die ikonographisch nicht mehr bestimmbar ist, entstand wahrscheinlich zeitgleich mit der Gewölbemalerei im letzten Jahrzehnt des 15. Jahrhunderts. Die Malerei, die von der nach 1580 eingezogenen Decke überschnitten wird, ging zum größten Teil schon bei der Erweiterung der Empore 1663 zugrunde.

Die Flachbogennische der nördlichen Langhauswand wird vollständig von der Darstellung Christi am Ölberg eingenommen. Das Wandbild, von dem nur die Köpfe der Jünger und der Soldaten um Judas als weitgehend original anzusprechen sind, war bereits im 17. Jahrhundert so stark zerstört, dass es barock übermalt wurde. Damals ersetzte man vermutlich auch die Holzplastik des betenden Jesus. Das sehr stark mit Ölfarbe übermalte und in großen Teilen erneuerte Wandbild kann nur noch grob in das 16. Jahrhundert datiert werden.

Der zweigeschossige Anbau an der Südseite der Kirche schließt an das Chorjoch an und liegt schräg zur Kirchenachse. Den un-

Niederwerth, ehem. Augustinerchorherrenstift, Mittelschiffsgewölbe: Sibyllen

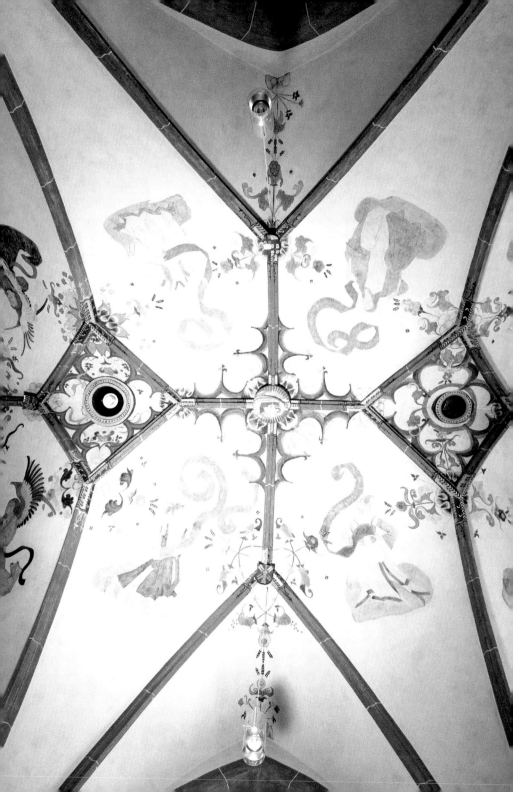

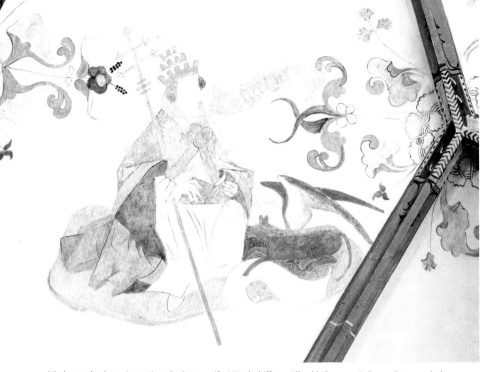

Niederwerth, ehem. Augustinerchorherrenstift, Mittelschiffsgewölbe: hl. Gregor mit Evangelistensymbol

teren quadratischen, als Sakristei genutzten Raum erhellt ein dreibahniges Maßwerkfenster auf der Südseite. Die Wand- und Gewölbemalerei wurde 1973 freigelegt und restauriert. Die ornamentale Malerei ist um den Schlussstein des Kreuzrippengewölbes herum angeordnet und setzt sich auf der Nord- und Ostseite über die Gewölbefelder hinweg nach unten auf den Schildbogenwänden fort. Unmittelbar über dem Maßwerkfenster der Südseite befindet sich die Darstellung des Schweißtuches der hl. Veronika, dem »Vera Icon«. Das nur in braunen und schwarzen Farbtönen wiedergegebene Antlitz Christi umgibt ein roter Strahlennimbus. In sehr illusionistischer Malerei ist das grüne Tuch mit drei Nägeln an die Wand geheftet. Der Passionsthematik der Malerei

entsprechen sowohl die Glasmalerei mit dem Schmerzensmann, der Schlussstein mit den fünf Wundmalen Christi als auch die Inschrift in gotischer Minuskel auf der Nord- und Südwand: »Ante Missam – Post Missam (vor der Messe – nach der Messe)« und verweisen somit auf die Funktion des Raumes. Unter diesen doch etwas rätselhaften Überschriften befanden sich vermutlich einst nun verlorene Gebete, die der Priester vor und nach der Messe zu sprechen hatte. Ähnliche Inschriften finden sich heute noch in Kiedrich in der Sakristei (siehe dort). Entstanden ist die gesamte Ausstattung der Sakristei unmittelbar nach ihrer Vollendung im letzten Jahrzehnt des 15. Jahrhunderts, wie dies auch die paläographische Einordnung der Inschrift nahelegt.

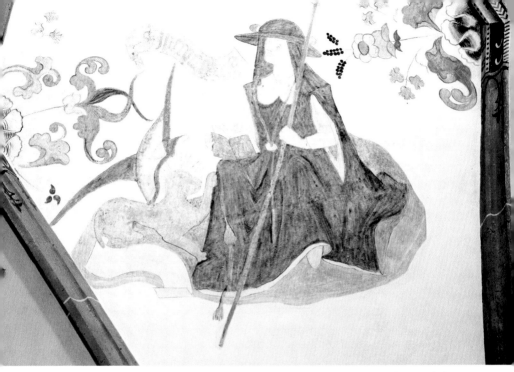

Niederwerth, ehem. Augustinerchorherrenstift, Mittelschiffsgewölbe: hl. Hieronymus mit Evangelistensymbol

Die recht derb und plakativ gemalten Kopien der Engel, Kirchenväter und Sibyllen geben nur mehr die Thematik des einst Vorhandenen wieder, und selbst dies nur unvollständig. Denn da der Text der zahlreichen Spruchbänder nicht mehr rekonstruiert werden kann, ist letztlich auch das vollständige Programm des Gewölbes nicht mehr zu entschlüsseln. Eine Beurteilung der unmittelbar nach der Freilegung in Photos dokumentierten Originalmalerei ist ebenfalls nur sehr eingeschränkt möglich, da die Malerei nach der groben Aufdeckung lediglich noch im schwachen Abrieb der Farben vorhanden war. Doch lassen die fein gemalten, in breiten Bewegungsvarianten wiedergegebenen Figuren auf eine qualitätvolle Ausmalung schließen. Das – nach den vielen Spruchbändern zu urteilen – wohl einstmals auch theologisch anspruchsvolle Programm entstand unmittelbar nach der Vollendung des Baues im letzten Viertel des 15. Jahrhunderts.

OBERDIEBACH,
Kreis Mainz-Bingen

Ehemalige Augustinerchorherren-Stiftskirche St. Mauritius, heute evangelische Pfarrkirche

Oberdiebach gehörte zusammen mit Bacharach, Manubach und Rheindiebach zur Gesamtgemeinde der Viertäler, die schon früh einen einheitlichen Gerichtsbezirk sowie einen Pfarrei- und Gemeindeverband bildeten. Diebach, das die Stellung eines zweiten Vorortes einnahm und mit Manubach zu den sogenannten Obertälern gehörte, wird 1254/55 als Mitglied im Rheinischen Städtebund aufgeführt und wiederholt als »stedtlin Diebach« erwähnt. Die dreischiffige spätgotische Hallenkirche St. Mauritius liegt auf einem die Ortschaft hoch überragenden Plateau und war ehemals als Wehrkirche in die mittelal-

Oberdiebach, St. Mauritius: Chornische mit Engel und gemaltem Tuch

terliche Ortsbefestigung mit einbezogen. Bereits 1190 wird ein Geistlicher »von Diebach« erwähnt, während die Kirche erstmals 1260 urkundlich genannt wird. Die Erwähnung eines Altares zu Ehren des hl. Mauritius 1258 lässt vermuten, dass auch die Kirche ihm geweiht war. Im Zuge der Instandsetzung 1980 konnten die Fundamente dieses spätromanischen Vorgängerbaues, einer Pfeilerbasilika mit halbrunder Apsis ergraben werden. Anlass für den Neubau war die Gründung eines Augustinerchorherrenstiftes. Die spätgotische Hallenkirche, die weitgehend auf den romanischen Fundamenten ruht, wurde in zwei Bauabschnitten im 14. und 15. Jahrhundert neu errichtet, wobei der untere Teil des spätromanischen Westturms erhalten blieb. Der Chorbereich, bestehend aus den beiden östlichen Jochen und der das Mittelschiff abschließenden Polygonalapsis, entstand in der ersten Hälfte des 14. Jahrhunderts, während das Langhaus erst einige Zeit später vollendet werden konnte, wie die inschriftlichen Datierungen des Südportals (1474) und der Empore (1481) belegen. Seit der Einführung der Reformation und der damit verbundenen Aufhebung des Stiftes dient die ehemalige Stiftskirche als evangelische Pfarrkirche.

Die im Kircheninnern verstreut über den gesamten Raum erhalten gebliebenen Wandbilder wurden vermutlich im Zuge der Einführung der kurpfälzischen reformierten Kirchenordnung 1563 übertüncht und erst bei der Instandsetzung 1894–1896 wieder freigelegt. Eine flachbogige Nische im Chor zeigt auf der Nordostseite die Halbfigur eines Engels, der ein Ehrentuch in Händen hält, das fast die gesamte Nische einnimmt. Deren ursprünglicher Gebrauch ist unklar, vermutlich aber befand sich dort ein Priestersitz. Aufgrund der starken Überarbeitung ist der Engel nur noch

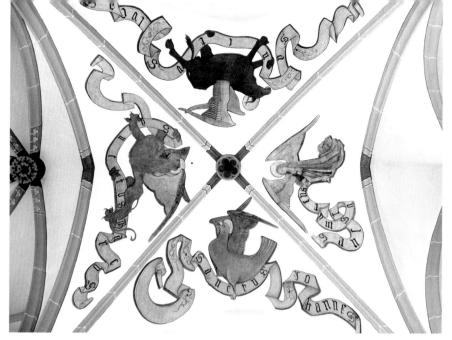

Oberdiebach, St. Mauritius: Gewölbe mit den Evangelistensymbolen

grob in die erste Hälfte des 15. Jahrhunderts einzuordnen.

Über das Chorgewölbe erstreckt sich die Darstellung des Pantokrators mit den Evangelistensymbolen. Die 1982 durchgeführte Untersuchung ergab zwar eine am Originalbefund orientierte, jedoch bei der Freilegung 1894–1895 großzügig überarbeitete Malerei. Daher ist eine stilistische Bestimmung nicht mehr möglich. Schwierig bleibt somit auch die Datierung der sehr uneinheitlichen Gewölbemalerei. Während die grobe und einfache figürliche Malerei recht altertümlich wirkt und eher an den Anfang bis in die Mitte des 15. Jahrhunderts zu datieren ist, verweisen die beigefügten, vielfach geknickten und stark bewegten Spruchbänder der Evangelistensymbole eher auf das Ende des 15. Jahrhunderts. Unter der Malerei liegt eine weitere polychrome Bemalung, deren Thematik aufgrund des fragmentarischen Zustands jedoch nicht zu entschlüsseln ist. Eine ältere figürliche Malerei ist durchaus vorstellbar, zumal wenn man bedenkt, dass der Chorbereich schon im 14. Jahrhundert vollendet war und ansonsten zunächst schmucklos geblieben wäre.

Im nördlichen Seitenschiff ist, dem Jüngsten Gericht zugehörig, eine Höllendarstellung erhalten, die auf die östliche Wand übergreift. Über der sehr groben und schematischen Wiedergabe eines gerafften Wandbehangs öffnet sich ein weit aufgerissener Höllenrachen, in dessen von Flammen umloderten Schlund die Verdammten von Teufeln gemartert werden. Begleitet wird dies von dem sprichwörtlichen Höllenlärm, den ein kleiner Teufel mit seiner Trommel verursacht. Eine thematische Erweiterung erfährt die Höllenszene auf der gegenüberliegenden Seite mit

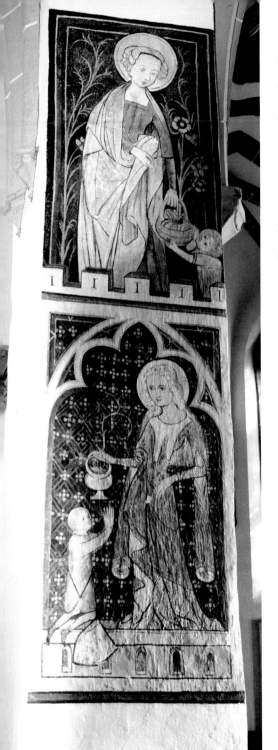

dem im Matthäusevangelium geschilderten Gleichnis von den fünf Klugen und den fünf Törichten Jungfrauen, einem Sinnbild des Weltgerichts (Mt 25,1–13). Der links an die Wand geheftete Schild, vermutlich das Wappen derer von Senheim, dürfte den Stifter bezeichnen. Es waren wohl nur die Klugen Jungfrauen dargestellt, denn sie entsprechen den Seligen des Jüngsten Gerichts und sind somit als Ergänzung zur Höllenszene auf der gegenüberliegenden Seite zu deuten. Die Verdammten stehen hier für die Törichten Jungfrauen, die kein Öl zur rechten Zeit in ihren Lampen haben. So komplementieren sich beide Wandbilder zu der Mahnung Jesu an die Menschen, vorbereitet zu sein: »Seid wachsam! Denn ihr wisst weder den Tag noch die Stunde.« Nach der Figurenauffassung zu schließen, sind die beiden Wandbilder im ersten Drittel des 15. Jahrhunderts entstanden.

Der östliche Pfeiler des nördlichen Mittelschiffs zeigte die hl. Katharina, eingestellt in eine renaissanceartige Architekturnische mit Rundbogen. Unterhalb des Wandbildes ist eine stark fragmentarische, heute nicht mehr lesbare Inschrift in gotischer Minuskel hinzugefügt. Für die Datierung liefert einzig die Architekturnische mit Ansätzen einer perspektivischen Darstellung einen Anhaltspunkt, wonach die Malerei im letzten Viertel des 15. Jahrhunderts entstanden ist. Der Trierer Erzbischof Werner II. bestätigt 1410 die Dotation eines Katharinenaltars, dem damit wohl das Wandbild zuzuordnen ist. Der gleiche Pfeiler besitzt auf der Westseite zwei übereinander angeordnete, zeitlich aber unterschiedlich anzusetzende Wandbilder mit

Oberdiebach, St. Mauritius: Mittelschiffpfeiler mit zwei Darstellungen der hl. Dorothea

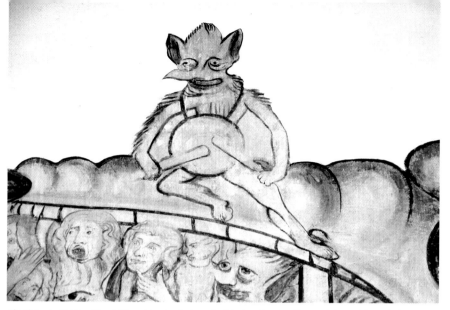

Oberdiebach, St. Mauritius: Höllenschlund mit einem Teufel, der mit seiner Trommel den sprichwörtlichen Höllenlärm verursacht

der hl. Dorothea. Die Unterschiede in der künstlerischen Auffassung des frühen und späten 15. Jahrhunderts, besonders was die Rahmengestaltung betrifft, werden hier sehr schön deutlich. Sowohl die Tatsache, dass die untere, ältere Darstellung einem männlichen Stifter zugeordnet ist, als auch der Umstand, dass die Heilige kurze Zeit später nochmals an eben dieser Stelle wiedergegeben wurde, lässt auf eine höhere Bedeutung schließen. So fällt bei einem männlichen Stifter die Verwendung als Namenspatron weg. Möglich wäre daher, dass hier einst ein Altar der hl. Dorothea stand, deren Fürbitte bei Gott in »vielen Anliegen« benötigt wurde. Anhand der Kleidung lässt sich das untere Wandbild grob in das erste Drittel des 15. Jahrhunderts und das obere in das letzte Drittel des 15. Jahrhunderts einordnen.

Bei der Wandmalerei im Nordseitenschiff sind nur noch die Oberkörper einer weibli-chen und eines männlichen Heiligen zu erkennen. Die lediglich in der schwarzen Konturierung vorhandene Malerei dürfte um die Mitte des 15. Jahrhunderts entstanden sein. Der ersten Hälfte zuzuordnen ist dagegen das Wandbild auf der westlichen Seite des ersten Pfeilers von Osten, das vermutlich zwei Stifter zeigt, wie die Blickrichtung der Frau vermuten lässt, die zu einem ehemals darüber angebrachten Wandbild (oder ähnlichem) betend aufschaut.

Zusammenfassend lässt sich festhalten, dass nach einer ersten Ausmalung des Chorgewölbes im 14. Jahrhundert die Kirche mit der Vollendung des Langhauses im 15. Jahrhundert auch eine figürliche Ausmalung bekam. Mit Ausnahme der beiden aufeinander bezogenen Wandbilder im Chorbereich handelt es sich bei den übrigen um Einzel- und zum Teil auch um Stifterbilder, die keinem einheitlichen Programm unterliegen.

EXKURS

Jurist, Prediger, Büchersammler: Winand von Steeg

Der aus einer wohlhabenden Bürgersfamilie stammende Dr. Winand von Steeg wurde 1371 in Steeg, unweit von Bacharach geboren. Bereits mit 21 Jahren erhielt er die Pfarrei Weisel bei Kaub. Mit dieser Pfründe wohl gut versorgt, studierte er von 1394 bis 1401 in Heidelberg, wo er 1396 zum *baccalaureus artium* und 1401 zum *baccalaureus iurium* promoviert wurde. Von 1403 bis 1411 hielt er an der Universität Würzburg kirchenrechtliche Vorlesungen. Dort erwarb er auch das Lizentiat und das Doktorat. Daneben war er Domprediger sowie Generalvikar des Würzburger

Bacharach, Pfarr- und Posthof: Blick in den Innenhof zu St. Peter hin

Bischofs Johann von Egolffstein. Seit 1405 ist er als Kanoniker am Stift Haug nachweisbar. Nach dem Tod Bischof Johanns ging er als Rechtsberater nach Nürnberg. Gleichzeitig war er Domherr in Passau. 1419 wurde er von Kaiser Sigismund zu dessen Sekretär ernannt. Als Stiftsherr des St. Andreasstiftes in Köln wurde er 1421 zum Pfarrer der Großpfarrei Bacharach, die das gesamte Viertälergebiet umfasste, bestellt. Die von ihm so begehrte Pfarrstelle brachte ihm jedoch kein Glück, da sich die Verhältnisse dort mit der Zeit als unerfreulich erwiesen. So klagte Winand mehrfach über die hohen materiellen Lasten in Form von Abgaben für den Erzbischof und den Archidiakon. Zudem kam es immer wieder zu Auseinandersetzungen mit der Pfarrgemeinde sowie den zahlreichen Klerikern des weitläufigen Pfarrsprengels, der rund 17 Kirchen und Kapellen umfasste. 1426 erstellte Winand ein Rechtsgutachten über die Zollfreiheit des Bacharacher Pfarrweins. Winand war es auch, der im Auftrag des pfälzischen

Kurfürsten den Heiligsprechungsprozess um den Knaben Werner von Oberwesel erneut aufrollte. Abgesehen von Winands Arbeit in seiner Großpfarrei und den oben geschilderten Zuständen ist es daher wenig wahrscheinlich, dass er eigenhändig zum Pinsel griff, um verschiedene Wandbilder anzubringen – eine These, die sich in der gesamten Literatur bis heute hartnäckig behauptet. So soll ein großer Teil der Wandbilder in Steeg, Bacharach und Oberdiebach auf ihn zurückgehen. Dies dürfte jedoch schwierig sein, da die Wandbilder innerhalb eines größeren Zeitraumes entstanden sind. Zudem ist ein nicht geringer Teil nach 1432 zu datieren. Ab diesem Jahr ist Winand, nun schon im 60. Lebensjahr, zumeist in Koblenz nachweisbar, wo er Ende 1438/Anfang 1439 zum Dekan von St. Kastor gewählt wurde. 1448, nach zehn Jahren im Amt, leistete Winand Verzicht auf seine Dekanswürde und ging als Pfarrer nach Ostheim, wo er am 22. Oktober 1454 verstarb.

OBERHEIMBACH,
Kreis Mainz-Bingen

Katholische Pfarrkirche St. Margaretha

Bei der 1256 geweihten Kirche handelt es sich um eine dreischiffige Basilika mit einem kreuzrippengewölbten Chor mit Dreiachtelschluss. Die Seitenschiffe des flachgedeckten Langhauses enden in kleinen Rechteckchören. Anfang des 17. Jahrhunderts erfolgte der Anbau der Michaelskapelle an das nördliche Seitenschiff, 1760 die Errichtung des Westturmes.

An der Außenwand des südlichen Seitenschiffes ist eine Kreuzigung mit den Gebeinen Adams zu Füßen Christi erhalten. Maria mit rotem Kleid und hellem Mantel sowie weißem Schleier und Johannes Evangelista im grünen Gewand mit rotem Mantel verharren in anbetender Haltung unter dem Kreuz. Eine genauere zeitliche Eingrenzung des stark zerstörten und übermalten Wandbildes ist nicht mehr möglich. Außer der Kreuzigung soll sich auch eine monumentale Darstellung des Christophorus ehemals an einer der Außenwände befunden haben, die jedoch zu einem unbekannten Zeitpunkt verloren ging.

Bereits bei den Wiederherstellungsarbeiten 1923 – 1924 war man im Innern auf Reste einer älteren Ausmalung gestoßen, die aber zu einem späteren Zeitpunkt wieder übertüncht wurde. Im Zuge der Vorbereitungsarbeiten für die neue Raumfassung im Jahr 2000 wurden dann von den damit beauftragten Handwerkern mehr oder weniger zufällig in verschiedenen Bereichen der Kirche figürliche und ornamentale Malereien aus zeitlich unterschiedlichen Perioden aufgedeckt und in nicht ganz sachgemäßer Weise freigelegt. Sämtliche Funde wurden anschließend, mit Ausnahme der Fragmente am Chorbogen sowie der Kreuzigung, wieder übertüncht.

Reste einer figürlichen Ausmalung haben sich auf der Chorbogennordseite erhalten. Freigelegt wurde ein etwa 36 × 60 cm großes Sichtfenster im Bereich der Bogenunterseite, in der östlichen Hälfte. Die qualitativ hochwertige Malerei besitzt eine Rötelunterzeichnung. Von der einst detailreichen Binnenzeichnung sind nur noch Reste erhalten. Eine ikonographische Bestimmung der Fragmente ist nicht mehr möglich. Dargestellt war vermutlich ein Martyrium oder eine Höllenszene des Jüngsten Gerichts. Erkennbar sind nur noch zwei Köpfe, von denen der linke eine Mitra trägt, der rechte Kopf (ebenfalls mit Mitra?) wird von einer Forke niedergedrückt.

Eine damit zeitgleich entstandene Kreuzigung konnte auf der Nordseite der Chorbo-

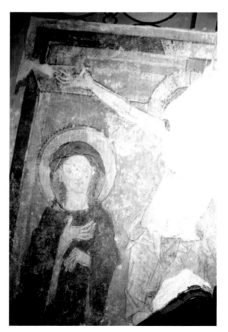

Oberheimbach, St. Margaretha: Maria

Oberheimbach, St. Margaretha: Detail aus der Kreuzigung, Hand Christi

Oberheimbach, St. Margaretha: Johannes Evangelista

genwestwand freigelegt werden. Erhalten ist jedoch nur die obere Hälfte des Wandbildes. Große Teile der rechten Seite, der Kopf des Gekreuzigten und des Johannes Evangelista sind zerstört. Die Malerei weist wie die des Chorbogens eine Rötelunterzeichnung auf. Die flächig angelegten, sehr intensiven Farbflächen sind schwarz konturiert. Reste der detailreichen Binnenzeichnung finden sich in allen Bereichen. Maria, mit rotem Mantel und braun-rotem Schleier, verharrt mit geschlossenen Augen, fast frontal dargestellt unter dem Kreuz und hält ihre rechte Hand in einer klagenden Gebärde vor der Brust. Johannes, der mit der rechten Hand auf Christus weist, hält in der linken ein Buch. Beider Nimben sind ockerfarben mit einem hellroten Rand. Eine weiße Punktreihe ziert zudem die dunkle Außenkontur. Der Nimbus von Christus besteht aus hellem Ocker mit einer dunklen Außenkontur, die Kreuzbalken sind in mittlerem und die Haare in dunklem Ocker angegeben. Das am Bauch mehrfach eingeschlagene weiße Lendentuch besitzt eine hellrote Innenseite. Mit ausgestreckten, sehr dünnen Ar-

men hängt Christus am Kreuz, dessen Enden jeweils an den Seiten und oben die Rahmung überschneiden. Sein schlanker Oberkörper ist nach links gebogen. Eine breite ocker-weiß-rote Rahmung fasst das Wandbild mit monochrom hellblauem Hintergrund ein.

Entstanden ist die sehr qualitätvolle Malerei um 1300 oder schon im letzten Drittel des 13. Jahrhunderts. Darauf verweisen zum einen die Schichtenabfolge, wonach die malereitragende Schicht unmittelbar auf dem bauzeitlichen Mörtel liegt, zum anderen die Auffassung des recht wenig modellierten Körpers von Christus sowie die Faltengebung des Schleiers von Maria und des Gewandes von Johannes. Die weich modellierten Falten der Gewänder stehen im Kontrast zu den größtenteils noch scharfgratigen Falten des Lendentuchs, bei dem sich verspätete Anklänge des Zackenstils zeigen, während erstere wie auch die Figurenauffassung eindeutig schon auf das 14. Jahrhundert verweisen. Dies lässt auf eine Entstehung der Malereien nicht allzu lange nach der Weihe und Vollendung des Baues zum Ende des 13. Jahrhunderts schließen.

OBERWESEL,
Rhein-Hunsrück-Kreis

Ehemalige Stiftskirche, heute katholische Pfarrkirche Unserer Lieben Frau

Bei der ehemaligen Stiftskirche handelt es sich um eine sehr schlanke querschiffslose, dreischiffige Basilika mit nach innen gezogenen Strebepfeilern und eingebautem Westturm. Der Hauptchor und die beiden Seitenchöre enden mit Fünfachtelschluss. Ein Vorgängerbau der südlich vor der Stadtmauer liegenden Marienkirche wird erstmals 1209 erwähnt. 1258 wird die Kirche in ein Kollegiatstift umgewandelt. Der Grundstein für den hochgotischen Neubau wurde im Jahr 1308 gelegt, wie aus der erhaltenen Inschrift der Chorverglasung hervorgeht. Nach einer Weihenotiz war der Hochchor 1331 zum großen Teil fertig gestellt. Vollendet wurde die Kirche nach einer relativ langen Bauzeit jedoch erst Ende des 14. Jahrhunderts.

Bei der ersten umfassenden Restaurierung 1842–1845 entdeckte man neben einer mittelalterlichen Farbfassung auch Reste ornamentaler Malerei. Erst mit der zweiten großen Instandsetzung 1895–1898 begannen auch die Freilegungs- und Wiederherstellungsarbeiten an den Wandmalereien, die sich bis 1910–1915 hinzogen. Bei der letzten Instandsetzung 1991–1994 wurden weitere, bis dahin unbekannte Wandmalereien entdeckt, aber nur zum Teil freigelegt. Von der großen Anzahl an Wandbildern, die sich heute noch in der Kirche befinden, kann im Folgenden nur ein Teil erläutert werden.

Die Nischenrückwand am Chorhaupt außen nimmt eine thronende, von Engeln flankierte Madonna ein. Konsole und vorkragender Baldachin weisen jedoch darauf hin, dass

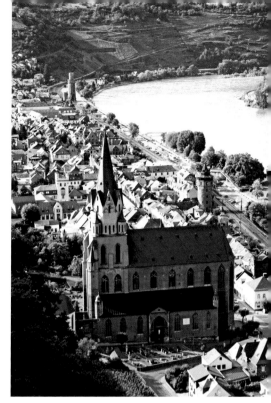

Oberwesel, Liebfrauen: Kirche und Stadt von Süden gesehen

die Nische nicht für eine Malerei, sondern für eine Skulptur gedacht war. Unklar bleibt daher, warum man im 15. Jahrhundert an ihrer Stelle ein Wandbild eingefügt hat – vermutlich waren es finanzielle Gründe.

Bei der zweiten Instandsetzung 1895–1898 erhielt die Kirche eine neugotische Fassung und die Gewölbe des Mittelschiffes und der Seitenschiffe eine auf der damals in Resten wohl noch vorhandenen gotischen Zweitfassung des 15. Jahrhunderts basierende, ornamentale und figürliche Ausmalung. Sie wurde nach Entwürfen des Historienmalers August Franz Martin ausgeführt. Es sind dies im Chor acht musizierende Engel in Medaillons, von denen vier ein Spruchband

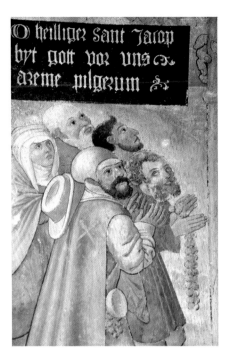

Oberwesel, Liebfrauen: Detail aus der Darstellung des hl. Jakobus, Pilger mit Bittinschrift

ner Landschaftsszenerie mit der idealisierten Stadtansicht von Santiago di Compostela am Horizont. Die Pilgerfahrt zum mutmaßlichen Grab des hl. Jakobus ins nordspanische Santiago erlebte ihren Höhepunkt im Hochmittelalter und erfreute sich während des gesamten Mittelalters großer Beliebtheit. Da die Fernziele zu Pilgerorten eher dem Adel und den städtischen Oberschichten vorbehalten blieben, lässt dies einen Rückschluss auf die Stifter zu. So könnte es sich auch hier, bezogen auf die Inschrift »O heilliger Sant Iacop / byt gott vor vns / areme pilgerum«, um eine Stiftung von Oberweseler Bürgern handeln, die wohlbehalten von ihrer Pilgerfahrt zurückgekehrt waren. Stilistische Details, vor allem aber die Tracht sowie die Rahmung lassen eine Datierung der stark überarbeiteten Malerei ins erste Viertel des 16. Jahrhunderts zu.

Auf der Mittelschiffssüdseite findet sich auf der Ostseite des dritten Pfeilers das Martyrium der hl. Ursula und ihres Gefolges vor der Stadtansicht von Köln aus dem ersten Viertel des 16. Jahrhunderts. Auffällig ist die Hervorhebung der als einzige inschriftlich genannten hl. Cordula, eine der drei Gefährtinnen der hl. Ursula. Die Nennung ihres Namens hängt wohl mit der besonderen Bedeutung der Johanniter-Ordenskommende in Köln zusammen. Sie wurde auf den Ursulinischen Leichenfeldern errichtet, auf denen der Legende zufolge Ursula und ihr Gefolge das Martyrium erlitten. Bei den Ausschachtungsarbeiten für den Kirchenbau stieß man 1268 auf den angeblichen Leichnam der hl. Cordula, deren Reliquien 1278 erhoben wurden.

Die Ostseite des vierten Pfeilers im nördlichen Mittelschiff zeigt die drei inschriftlich bezeichneten Heiligen Florian, Katharina und Kastor vor einer topographisch genauen, vom nördlichen Moselufer aus gesehenen

mit dem Beginn einer Antiphon zu Ehren Mariens besitzen. Im zweiten Joch des Mittelschiffes folgen, jeweils in eine Maßwerkrosette eingestellt, die Evangelistensymbole mit Spruchbändern.

Die Westseite des zweiten Pfeilers von Osten auf der Mittelschiffsnordseite zeigt die im Mittelalter wohl geläufigste Szene aus der Vita der hl. Maria Magdalena: Es ist die Erhebung der vollkommen behaarten Büßerin durch Engel. Das Wandbild entstand im letzten Viertel des 15. Jahrhunderts, wie der Vergleich mit Kupferstichen dieses Themas nahelegt.

Der entsprechende Pfeiler auf der Südseite zeigt den hl. Jakobus den Älteren vor ei-

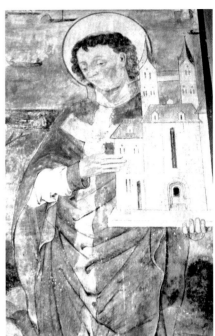

Oberwesel, Liebfrauen, Mittelschiffspfeiler: der hl. Kastor und der hl. Goar

Stadtansicht von Koblenz mit den beiden Kirchen St. Kastor und St. Florin sowie dem Augustinerkloster und der Kartause. Inwieweit die topographischen Details aber auf die Ergänzungen der Restaurierung zurückgehen, bleibt ohne eine genauere Untersuchung unklar. Der Wappenschild mit Hausmarke in der linken unteren Ecke zeigt, dass es sich bei dem Wandbild um eine bürgerliche Stiftung handelt. Entstanden ist die Wandmalerei um 1520, wie vor allem die Kleidung der hl. Katharina belegt.

Zu beiden Seiten des Westportals finden sich im Innern jeweils am ersten Pfeiler von Westen drei stehende, zum Teil inschriftlich benannte Heilige. Es sind dies auf der Nordseite Erasmus und Hildegard sowie ein un-

bekannter Bischof. Zwar deutet das kleine Glöckchen an seinem Zeigefinger auf Bischof Theodor von Sitten hin. Da er im Mittelrheintal jedoch kaum nachweisbar ist, könnte es sich auch um eine fehlerhafte Ergänzung handeln. Die Südseite zeigt Stephanus, Ottilie und Goar. Beide, um 1500 zu datierende Wandbilder, die demselben Kompositionsschema folgen – eine weibliche Heilige wird von zwei männlichen Heiligen gerahmt – dürften auf den gleichen Meister zurückgehen.

Unterhalb der Brüstung der Westempore befindet sich eine stark überarbeitete Strahlenkranzmadonna mit dem Stifterbildnis Peter Luterns und der Inschrift »maria ora pro benefactore Ecclesiae tue (Maria, bitte für den Wohltäter deiner Kirche)«. Ein drittes

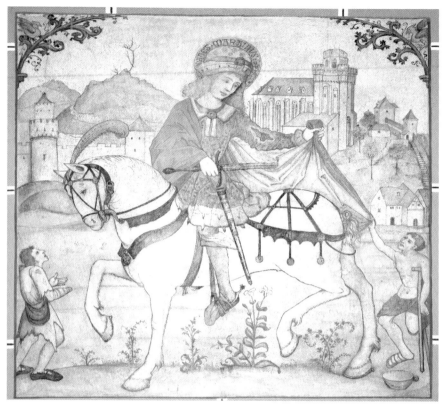

Oberwesel, Liebfrauen, Mittelschiffspfeiler: der hl. Martin mit einer Ansicht der Martinskirche im Hintergrund

Spruchband, die Renovierung von 1895 dokumentierend, verläuft unterhalb der Darstellung. Der hier namentlich erwähnte Petrus Lutern »Ecclesia ° hec ° renouata ° est ° per ° can(onicum) ° Lutern ° (Diese Kirche wurde erneuert durch den Kanoniker Lutern)« war Stiftskanoniker und Dekan von St. Martin. Auf Lutern, der von 1475 bis 1515 am Liebfrauenstift nachweisbar ist, geht nicht nur die Stiftung einiger Altäre, sondern auch die Instandsetzung der Kirche um 1500 zurück. Entstanden ist das Wandbild vor 1515, seinem Todesjahr.

Ikonographisch bedeutsam ist der ansonsten dem üblichen Andachtsbildtypus entsprechende Schmerzensmann durch die zu seinen Füßen angebrachte Inschrift »Disz ist die lengde / vnsers her(r)n ih(es)u chr(isti)« mit dem Hinweis auf die Heilige Länge auf der Südseite des dritten Pfeilers im Südseitenschiff. Der eher schmächtige Christuskörper sowie die in schlanken Minuskeln

Oberwesel, Liebfrauen, Mittelschiffspfeiler: der hl. Andreas mit seinem Attribut, dem Andreaskreuz

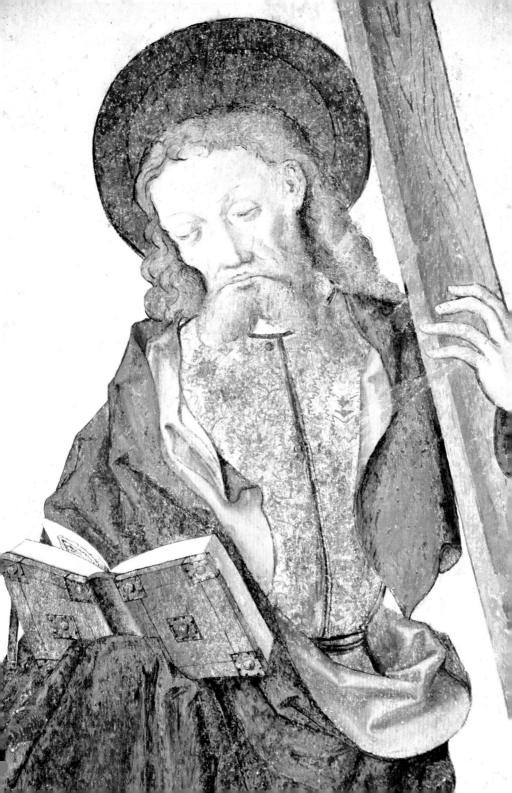

Oberwesel, Liebfrauen: Detail einer unbekannten Taufszene

ausgeführte Inschrift lassen eine Datierung Ende des 15. Jahrhunderts zu.

Der fünfte Pfeiler der Mittelschiffsnordseite zeigt die Mantelspende des inschriftlich bezeichneten hl. Martin »SANCT(VS) ° MARTINVS ° O(RA) ° P(RO) ° N(OBIS) (Heiliger Martin bitte für uns)« vor der Stadtansicht von Oberwesel mit der bislang frühesten Darstellung der Martinskirche. Der Heilige wird hier, wie im gesamten Rheinland, als Patron der Leprosen verehrt, denn die amputierten Gliedmaßen des Bettlers weisen auf eine Lepraerkrankung hin. Entstanden ist das Wandbild, das von der Graphik des sogenannten Hausbuchmeisters beeinflusst ist, im ersten Viertel des 16. Jahrhunderts.

Einzelne Funde unter den heute freiliegenden Wandmalereien belegen, dass es zumindest noch eine ältere Ausmalungsphase gab. Jedoch ist der Zeitraum, der zwischen

dieser und der heute sichtbaren spätgotischen Ausmalungsphase besteht, ebenso wie die einst dargestellten Themen aufgrund der geringen Reste nicht mehr benennbar. Mit großer Wahrscheinlichkeit hat es sich jedoch, wie bei den spätgotischen Beispielen, um Einzelbilder an den Pfeilern gehandelt. Der reiche Bestand an spätgotischen Wand- und Gewölbemalereien ist nach den rigorosen Freilegungen und unsachgemäßen Restaurierungen Ende des 19./Anfang des 20. Jahrhunderts nur noch ikonographisch interessant und beurteilbar. Die einzelnen Restauratoren sind bekannt, zumal sie mitunter ihre Werke signierten, was auf den Grad ihrer Übermalung schließen lässt. So wurde ein großer Teil von Wilhelm Batzem und Anton Bardenhewer überarbeitet. Den Wandbildern der Liebfrauenkirche liegt, wie auch denen der benachbarten Martinskirche, kein einheitliches Ausstattungsprogramm zugrunde. Vielmehr handelt es sich um Einzelbilder, die zum Teil auf Stiftungen zurückgehen, wie die Inschriften und die dargestellten Stifter belegen. Auffallend ist, dass man an den Seitenwänden keinerlei Reste von Wandmalereien fand und diese sich, abgesehen von wenigen Ausnahmen, vor allem auf die Pfeiler konzentrierten. Ähnlich wie für Steeg und Oberdiebach nahm man lange auch hier für einen Teil der Wandbilder einen malenden Kleriker an, nämlich Petrus Lutern, der aber nur als Stifter anzusprechen ist.

EXKURS

Ein seltsamer Brauch:
Die Heilige Länge

Sogenannte Heilige Längen gab es vor allem für Christus und Maria, aber auch für andere Heilige. Überwiegend existieren sie als Amulette in Form von Schnüren, Bändern, Latten und Stäben, sofern sie Grabes- oder Körpergrößen bezeichnen. Dabei sind sie meistens verkürzt und symbolisieren nur ein Mehrfaches der Größe. Der Brauch der Heiligen Länge fand nach dem Zeugnis Gregors von Tours spätestens im 8. Jahrhundert Eingang ins Christentum. Jerusalempilger hatten die Maße der Geißelsäule als Riemen mitgebracht. Dieses religiöse Brauchtum, das schon im Spätmittelalter als Aberglaube verurteilt wurde, hielt sich bis ins 20. Jahrhundert.

Die Länge Christi leitet sich von zwei vermeintlich authentischen Zeugnissen ab: zum einen vom Heiligen Grab in Jerusalem und zum anderen von dem seit dem 10. Jahrhundert bezeugten Kreuz mit den Reliquien der Arma Christi in der Hagia Sophia zu Konstantinopel. Auf diese *crux mensuralis* beziehen sich im 13./14. Jahrhundert die illustrierten Darstellungen in Handschriften. Dabei soll der beigegebene Maßstrich um ein Mehrfaches verdoppelt werden, um somit zur wahren Länge der Körpergröße Christi zu gelangen. Im Ergebnis sind dies zwischen 1,65 und 2,10 m. In Oberwesel ist es nicht der Maßstrich, der auf die Heilige Länge aufmerksam macht, sondern die Darstellung Christi in Verbindung mit einer Inschrift. Die Heilige Länge konnte als pars pro toto einer Christusdarstellung Autorität und Authentizität verleihen. Sie konnte sie sogar stellvertretend ersetzen, wie dies bei einem zweiten Beispiel aus der nä-

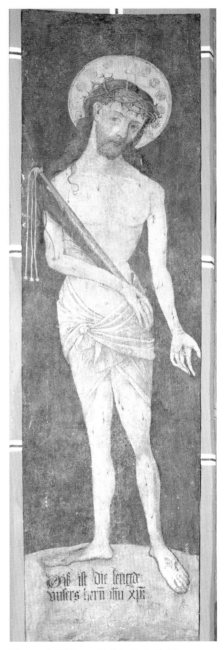

Oberwesel, Liebfrauen: Heilige Länge Christi

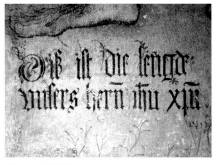

Oberwesel, Liebfrauen: Detail der Inschrift

heren Umgebung, in Odernheim, der Fall ist. Denn dort weisen nur ein eingeritztes Maß und die Inschrift auf sie hin.

Die Wandmalerei von Oberwesel ist in der Komplexität ihrer Darstellung als monumentales Bildnis des Schmerzensmannes mit

Inschrift »Disz ist die lengde / vnsers her(r)n ih(es)u chr(isti)« singulär, und dies nicht nur am Mittelrhein. Da über das Brauchtum der Heiligen Länge an sakralen Bauten, insbesondere über die auf Christus bezogene, wenig bekannt ist, ist auch die Funktion der Oberweseler Heiligen Länge unklar, zumal sie nicht wie in Odernheim zum Maßnehmen für Berührungsreliquien diente. Vermutlich war die doch sehr große Darstellung, die sich zudem an hervorgehobenem Ort im Kirchenschiff befindet, nicht nur als Andachtsbild gedacht, sondern zudem mit einem Ablass verbunden, auch wenn die Inschrift nicht explizit auf einen solchen hinweist. Dass jedoch die Heilige Länge als solche zuweilen mit einem Ablass verbunden war, geht aus einem – allerdings erst aus dem 17. Jahrhundert stammenden – Dekret hervor, das diesen verbietet.

OBERWESEL,
Rhein-Hunsrück-Kreis

Michaelskapelle

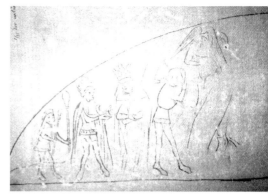

Der zweigeschossige Bau mit Beinhaus im Unter- und Kapelle im Obergeschoss steht in der Flucht des Südseitenschiffes der Liebfrauenkirche, unmittelbar an den Bergrücken gelehnt. Das Langhaus der ehemals an den zerstörten Konventssaal anstoßenden Michaelskapelle ist einjochig und endet in einem Chor mit Fünfachtelschluss. Beide besitzen ein auf Konsolen ruhendes Kreuzrippengewölbe. Der an der Nordostecke abgeschrägte Karner ist dagegen tonnengewölbt und flach geschlossen. Die Kapelle dürfte um die Mitte des 14. Jahrhunderts oder kurz danach von der Bauhütte der Liebfrauenkirche errichtet worden sein. Ein dortiger Friedhof wird erstmals 1350 erwähnt.

Nach der Inschrift auf der Westwand wurde die Kapelle 1677 renoviert. Ob damals auch die gotische Wandmalerei im Untergeschoss übertüncht wurde oder ob dies schon zu einem früheren Zeitpunkt geschehen war, ist nicht mehr nachweisbar. Unklar bleibt auch der Zeitpunkt der Aufdeckung. Spätestens 1895 müssen die Bilder jedoch sichtbar gewesen sein, als der Maler Wilhelm Batzem sie in einer Umrisszeichnung festhielt. Die Malerei auf der Nordwand zeigt insgesamt vier nach Osten hin orientierte Personen. Aufgrund der Kronen könnte es sich um eine Anbetung der Heiligen Drei Könige gehandelt haben. Die Tracht vor allem des zweiten Königs von links, mit Beinlingen, einem eng anliegenden Wams und einem Dusing (ein mit Schellen und Glöckchen besetzter weiter Gürtel) lässt

Oberwesel, Michaelskapelle: die Heiligen Drei Könige. Umrisszeichnung von Wilhelm Batzem 1895 und heutiger Zustand

auf eine Entstehung um 1400 schließen. Die von Batzem auf demselben Blatt überlieferte Deesis mit dem Zug der Seligen und der Verdammten ist nicht mehr zu lokalisieren. So bleibt es fraglich, ob sich das Wandbild ehemals über der heute noch vorhandenen Altarmensa an der Ostwand des Untergeschosses befand. Die dort über die gesamte obere Wandhälfte verstreuten malereitragenden Putzreste sind nicht mehr bestimmbar.

OBERWESEL,
Rhein-Hunsrück-Kreis

Katholische Pfarrkirche St. Martin

Das Martinus-Patrozinium und die Lage auf dem Martinsberg lassen auf mindestens einen Vorgängerbau der 1219 erstmals erwähnten Kirche schließen. Der heutige zweischiffige Bau mit breitem Hauptschiff und nördlichem Seitenschiff war ursprünglich als dreischiffige Anlage geplant. Beide Chöre besitzen einen Fünfachtelschluss. Der quadratische viergeschossige Westturm mit wehrartigem Obergeschoss war ehemals, nur wenig hinter der Stadtmauer stehend, deren nordwestlichste Eckbastion. Wie neue bauarchäologische Befunde und dendrochronologische Untersuchungen von Gerüsthölzern ergaben, begannen die Bauarbeiten der heutigen Kirche Anfang des 14. Jahrhunderts und zogen sich über vier Bauphasen bis zum Ende des 15./ Anfang des 16. Jahrhunderts hin. Das im Jahr 1303 urkundlich bezeugte Kollegiatstift ging im Dreißigjährigen Krieg unter. Lediglich der Titel des Propstes für den Pfarrer blieb erhalten.

Bereits 1845–1848 waren Reste einer mittelalterlichen Ausmalung entdeckt worden. Die meisten Wandbilder wurden jedoch erst 1914 freigelegt und durch Anton Bardenhewer wiederhergestellt. Die 1962–1968 durchgeführte Restaurierung von Willibald Diernhöfer wurde in erster Linie als eine Überarbeitung und Korrektur der Bardenhewerschen Restaurierung angelegt. Im Sinne der Zeit, die eine puristische Restaurierungsauffassung bevorzugte, wurden unter anderem auch die als Bardenhewersche Erfindung bezeichnete Gewölbeausmalung von Diernhöfer entfernt. Dass man damit eine – wenigstens zum Teil doch originale bzw. auf dem Original fußende – Bemalung zerstörte, nahm man wohl billigend in Kauf. Die Wandbilder blieben damals, bis auf eine Oberflächenreinigung (die jedoch einige nicht überstanden), zwar weitgehend von den Entrestaurierungsmaßnahmen, leider aber nicht von einer weiteren Übermalung verschont.

Auf der Rückwand der flachbogigen Nische der Chorsüdseite befinden sich zwei gleichgroße Szenen aus der Passion (Ecce Homo / Kreuztragung) vor einer detailliert geschilderten Stadtlandschaft. Entstanden ist die Malerei, wie vor allem das kostümkundliche Detail der sogenannten Kuhmaulschuhe belegt, um 1510–1520. Das in der Apsis stehende Sakramentshaus besitzt auf der mit

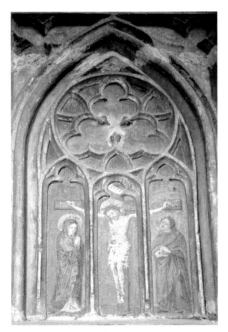

Oberwesel, St. Martin, Chor: Sakramentshaus mit Kreuzigung

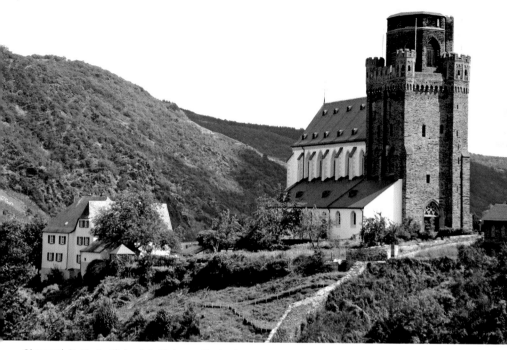

Oberwesel, St. Martin: Blick auf die Kirche von Norden her

Maßwerk geschmückten Schauseite eine Kreuzigung, die wie der Stil der Figuren zeigt, erst einige Zeit später, vermutlich Mitte des 15. Jahrhunderts, aufgemalt wurde.

Das am Ostpfeiler der Langhaussüdseite angebrachte um 1450 zu datierende Wandbild mit der hl. Agatha gehörte vermutlich einst zu dem allerdings erst 1494 erwähnten Agatha-Altar. Die Stirnseite des Pfeilers zeigt den hl. Jakobus, entstanden nach der Mitte des 15. Jahrhunderts.

In unmittelbarer Nähe befindet sich die Darstellung einer hl. Äbtissin. Die Benennung als hl. Aldegundis erfolgte wahrscheinlich nach dem Altarpatrozinium. Im Schatzverzeichnis von 1678 wird zwar mehrfach ein Aldegundisaltar genannt, doch stand er nach einem Visitationsbericht von 1681 an der Mauer der linken Seite. Eindeutige ikonographische Hinweise auf die Heilige fehlen jedoch bei dem Wandbild, zudem ist es unsicher, ob der Altar schon im Mittelalter bestand. An der Langhaussüdwand befindet sich im zweiten Joch ein Wandbild mit einem Heiligen. Die winzigen Schafe zu beiden Seiten und vorne zwischen seinen Füßen lassen auf einen hl. Wendelinus schließen. Entstanden ist die Malerei, wie die Figurenauffassung belegt, um 1510–1520.

Der erste Turmpfeiler westlich vom Südportal zeigt den inschriftlich bezeichneten Apostel Petrus. Entstanden ist die Malerei, wie der rankenverzierte Abschluss und der epigraphische Befund belegen, um 1500.

Der Ostpfeiler der Langhausnordseite zeigt Christus als Schmerzensmann mit den

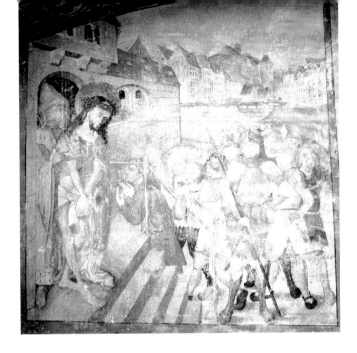

Arma Christi. Nach der Inschrifttafel zu sei-
nen Füßen wurde das Wandbild im 17. Jahr-
hundert erneuert. Am gleichen Pfeiler sind
die beiden Heiligen Barbara und Valentin an-
gebracht. Aus der gemeinsamen Mittelstütze
und den seitlichen Stützen wachsen kleine
blattbesetzte Ranken heraus. Während der
Nordpfeiler eine hl. Anna Selbdritt zeigt, be-
findet sich auf dem östlichen Turmpfeiler das
Sebastiansmartyrium. Zu beiden Seiten von
Sebastians rechtem Fuß wurde in der ers-
ten Hälfte des 17. Jahrhunderts nachträglich
eine Inschrift hinzugefügt: »And[r]ea[s] [...]
en[...] / Seine E[...]e [H]a[usf]rauw / Ju[lia]
n[a- - -] / A[uff] das Ne[ue mac]hen / Lasz[en]
A(nn)o [- - -]«, die auf die Erneuerung des
Wandbildes hinweist.

Alle vier Wandbilder sind zeitgleich um
1510–1520 entstanden. Darauf verweisen
nicht nur die nahezu identische Größe und
Figurenauffassung, sondern auch ihre zum
Teil aus Ranken bestehende Rahmungen so-
wie die kostümkundlichen Details, wie sie vor
allem bei den Schergen des Sebastiansmar-
tyriums zu finden sind, die in modischer mi-
partie-Kleidung wiedergegeben sind.

In der Turmhalle über dem Westportal be-
finden sich zwei Wappen mit einer gemalten
Aufhängung. Die leicht einander zugeneigten
Schilde zeigen links das Wappen der Flecken-
steiner und rechts das der Schönburger. Die
mittig darüber angebrachte Jahreszahl gibt in
verschnörkelten Ziffern das Jahr »149V« wie-
der. Da die Jahreszahl falsch ergänzt wurde
und zudem eine Verbindung zwischen den
Familien Fleckenstein und Schönburg nur für
das frühe 15. Jahrhundert bezeugt ist, handelt
es sich wahrscheinlich um die Wappen des
Eberhard von Schönburg auf Wesel (1389–
1452) aus einer der beiden Linien, die damals

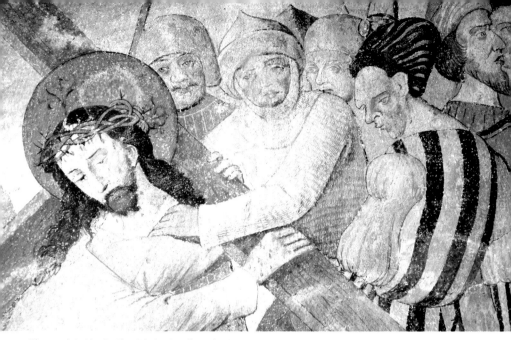

Oberwesel, St. Martin, Chorsüdseite: Detail aus der Kreuztragung

das Patronatsrecht ausübten, und der Agnes von Fleckenstein (1412–1459).

An die fast lebensgroße Darstellung des Evangelisten Johannes im nördlichen Seitenchor schließen sich vier quadratische Bildfelder mit Szenen aus der Passion an. Die retabelartige Anordnung (Gefangennahme / vor Pilatus / der Fall unter dem Kreuz – Schweißtuch der Veronika / Kreuzannagelung) auf der südlichen Seite der Chorschranke lässt auf eine Nutzung als Altarbild schließen. Entstanden sein dürften die Wandbilder etwa zeitgleich mit der Darstellung des Johannes im ersten Drittel des 15. Jahrhunderts.

Die aus dem ersten Drittel des 16. Jahrhunderts stammende Kreuzigung wurde durch spätere Umbauten sowie durch den Einbau eines Windfangs in ihrem Bestand stark reduziert. Zu Füßen des Johannes kniet in anbetender Haltung die Stifterin mit ihren sechs Töchtern. Die männlichen Mitglieder der Familie waren wahrscheinlich ehemals zu Füßen von Maria dargestellt.

Am Wandpfeiler des westlichen Joches befindet sich die restaurierte Darstellung der hl. Margareta. Ihre Kleidung, die der eines Diakons entspricht, geht wahrscheinlich auf eine falsche Ergänzung zurück. Überhaupt ähnelt die gesamte Erscheinung sehr wenig einer hl. Margareta, sie wirkt eher, als habe der Restaurator sich nicht entscheiden können, ob er eine männliche oder weibliche Gestalt rekonstruieren soll. Entstanden ist das Wandbild vermutlich in der ersten Hälfte des 16. Jahrhunderts.

Das hochrechteckige Wandbild am westlichen Turmpfeiler vom Ende des 15. Jahrhunderts zeigt als Simultandarstellung zwei Szenen aus der Legende der 10 000 Märtyrer vom Berg Ararat. Im Vordergrund liegen drei

Soldaten, aufgespießt in den Dornen. Darüber wird Bischof Hermolaus, der Täufer der Zehntausend, geblendet, indem ihm der Scherge mit einem Bohrer das linke Auge ausbohrt. Im Hintergrund thront der Kaiser, der den Befehl zu dem Gemetzel gegeben hat. Bereits Paul Clemen wies darauf hin, dass die Wandmalerei wahrscheinlich die rechte Innenseite des Marientriptychons aus der Liebfrauenkirche mit der Darstellung des gleichen Themas zum Vorbild hatte.

Der monumentale hl. Christophorus nimmt die gesamte über sechs Meter hohe Westwand des nördlichen Seitenschiffes ein. Bei Umbaumaßnahmen Ende des 17./Anfang des 18. Jahrhunderts wurde durch den Einbau einer Flachbogendecke die obere Spitze des Wandbildes mit dem Oberkörper des Christuskindes abgeschnitten und die damals wohl schon schadhafte Wandmalerei übertüncht. Der über dem Gewölbe sichtbare Kopf wurde bei der Freilegung und Restaurierung durch Bardenhewer 1914–1916 auf die Gewölbekappe in Kopie gemalt. Durch den Ausbau der barocken Flachbogendecke 1962–1964 sollte

Oberwesel, St. Martin, Mittelschiff: Detail aus der Darstellung des hl. Sebastian, Inschrift

der obere originale Teil wieder in das Wandbild integriert werden. Der unter Diernhöfer vorgenommene Reinigungsversuch führte jedoch zu dessen vollständiger Zerstörung.

Bei dem Wandbild handelt es sich im Grunde um eine Neuschöpfung Bardenhewers, denn von der Malschicht des 16. Jahrhunderts sind nur noch vereinzelte, wenige Zentimeter große Fragmente erhalten. Die größten Verluste erlitt das Wandbild jedoch durch die unsachgemäße Freilegung.

Trotz der wenigen Originalfragmente sind der mittelalterliche Schichtenaufbau und die Maltechnik noch gut nachvollziehbar. So wurde zunächst eine Architekturfassung, bestehend aus Eckquadern mit vermutlich weißen Fugen, aufgetragen. Über diese erste polychrome Fassung legte man als Grund für die eigentliche Malschicht eine dünne, in fetter Tempera gebundene Kreideschicht. Die Unterzeichnung erfolgte in schwarzer Farbe (rebschwarz). Ritzungen konnten nur beim Nimbus des Christuskindes nachgewiesen werden. Der aus drei konzentrischen Zirkelschlägen bestehende Nimbus war zwischen dem äußeren und mittleren Kreis vergoldet und zwischen dem mittleren und inneren Kreis rot ausgelegt. Reste einer Ölvergoldung mit aufliegender schwarzer Kontur und Binnenausmalung fanden sich auch im Laubwerk des Christophorusstabes sowie am Saum des roten Mantels. An dem von der groben Freilegung und den Übermalungen verschont gebliebenem Laubwerk des Stabes ist die einstige Qualität des Wandbildes noch gut ablesbar. Die einzelnen Blätter wurden in einem Nass-in-Nass-Auftrag mit fein nuancierten wärmeren und kühleren Grüntönen modelliert. Die Töne wurden zunächst flächig mit einem pastosen Malmittel angelegt. Danach wurde die Binnenstruktur mit einem feinen

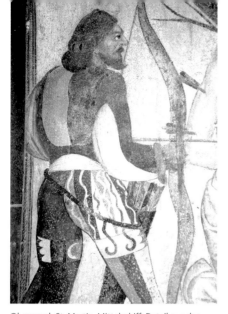

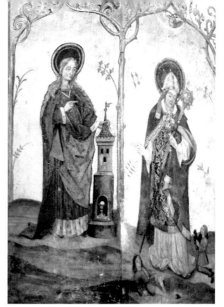

Oberwesel, St. Martin, Mittelschiff: Detail aus der Darstellung des hl. Sebastian, ein Scherge mit modischer mi-parti-Kleidung

Oberwesel, St. Martin, Mittelschiff: die beiden Heiligen Barbara und Valentinus

Haarpinsel ausgeführt. Pressbrokat-Applikationen fanden sich beim blauen Gewand des Heiligen. Die Prägemasse besteht überwiegend aus Bienenwachs. Als Oberflächenabschluss ist eine Zinnfolie nachgewiesen, die einen gelblichen bis rötlich erscheinenden Goldlackauftrag besaß. Entstanden ist das Wandbild, wie vor allem die Auffassung des Christophorus und die detailfreudige Schilderung belegen, um 1500.

Insgesamt sind in der Kirche noch 21 über den gesamten Innenraum verteilte Wandbilder erhalten. Sie lassen sich von ihrer Entstehungszeit her grob in zwei Gruppen einteilen. Sechs Wandbilder gehören dem 15. Jahrhundert an, während der größere Teil der ersten Hälfte des 16. Jahrhunderts zuzurechnen ist. Die Wandbilder folgen keinem Programm, sondern sind als Einzelbilder entstanden. Auch ihre Verteilung im Innenraum lässt keine systematische Ordnung erkennen. Bei zwei Wandgemälden belegen die dargestellten Stifter, dass es sich um Stiftungen handelt. Weitere Hinweise in Form von Inschriften oder Wappen fehlen dagegen weitgehend.

Der großartige Bestand an hoch- und spätgotischer Wandmalerei, der bis in unser Jahrhundert unberührt geblieben war, ist leider der schonungslosen Überarbeitung durch Anton Bardenhewer und der unsachgemäßen Restaurierung durch Willibald Diernhöfer zum Opfer gefallen. Bei den ab 1909 durchgeführten Restaurierungsarbeiten wurden sämtliche Wandmalereien in einem Maß überarbeitet, dass sich stilistische Vergleiche zumindest zum Teil erübrigen, veranschaulichen diese doch zumeist nur noch den Zeitstil vom Beginn des 20. Jahrhunderts. Zu den erheblichen Substanzverlusten durch die erste Restaurierung kamen mit der zweiten 1966 weitere

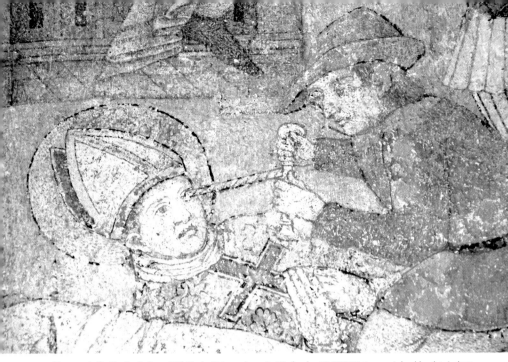

Oberwesel, St. Martin, Seitenschiff: Bischof Hermolaus, der Täufer der 10 000 Märtyrer, wird geblendet, indem ihm der Scherge mit einem Bohrer das linke Auge ausbohrt.

hinzu. Der Nachweis, ob der Meister von Liebfrauen auch in St. Martin tätig war, wie dies in der älteren Literatur vermutet wird, ist aufgrund der starken Übermalungen nur durch eine technologische Untersuchung überprüfbar. Überdenkenswert ist hier jedoch der Hinweis von Eberhard J. Nikitsch, dass zumindest die Ausführung der Inschrift beim Wandbild des hl. Petrus den Inschriften der Heiligen vom Westportal in Liebfrauen ähnelt.

Die ebenfalls in der älteren Literatur betonte Abhängigkeit eines Teils der Wandbilder vom Werk des Hausbuchmeisters ist kaum nachvollziehbar, da die aufgezeigten Gemeinsamkeiten eher im allgemeinen Zeitstil als in einer stilistischen Nähe begründet sind. Als Beispiel sei der Vergleich der Ecce Homo-Szene mit dem Tafelbild des sogenannten Hausbuchmeisters gleichen Themas in Freiburg genannt. Es zeigt sich hier eher der Wunsch, den großen mittelrheinischen Meister als Vorlagen-Lieferant zu sehen, ein Anliegen, das sich durch die gesamte ältere Mittelrhein-Literatur zieht. Die einzige feststellbare Gemeinsamkeit bei der Ecce Homo-Darstellung besteht offensichtlich in dem links auf einem Treppenabsatz stehenden Christus. Eine eindeutigere Vorlage für Christus mit dem dahinterstehenden Pilatus liefert dagegen der Kupferstich von Martin Schongauer aus der Passionsfolge (um 1475). Weitgehend identisch sind hier das Standmotiv des vornüber gebeugten Christus mit rechtem Standbein und dem nach hinten gesetzten Spielbein sowie die übereinander gelegten Hände.

OSTERSPAI,
Rhein-Lahn-Kreis

Ehemalige Kapelle des Klosters Eberbachs, St. Petrus

Die romanische Kapelle aus der ersten Hälfte des 13. Jahrhunderts liegt zusammen mit einem viergeschossigen Wohnturm aus dem 14. Jahrhundert in einem großen viereckigen Bering an der Nordwestecke des Ortes direkt am Rheinufer. Der Bau wird als Hofkapelle erstmals in einer Urkunde von 1263 erwähnt. 1340 werden Hof und Güter der Gemarkung Osterspai – damals im Besitz des Klosters Eberbach – an die Herren von Liebenstein veräußert. Der doppelgeschossige, zweijochige Rechteckbau mit halbkreisförmig vorkragender Apsidiole auf der Ostseite ist im Ober- und Untergeschoss kreuzgratgewölbt. Ein Patrozinium lässt sich bislang nicht nachweisen. Wohnturm und Kapelle befinden sich heute im Privatbesitz.

Zwar waren die Reste sowohl der spätromanischen Architekturfassung und Malerei als auch der barocken Ausmalung schon seit Jahrzehnten bekannt, eine umfassende Instandsetzung des Gesamtbaues und damit auch der Malereireste wurde jedoch erst in den 1980/90er Jahren durchgeführt. Zu den schwersten Beeinträchtigungen gehörten die starken Rissbildungen und Verschiebungen im Mauerwerksverband, verursacht durch ein Erdbeben Ende des 19. Jahrhunderts. Außerdem schadete eindringende Feuchtigkeit vom Boden und vom Dach. Besonders Letztere hatte zu größeren Schäden an den Putzschichten und an der Ausmalung geführt.

Osterspai, Kapelle St. Petrus

Der Innenraum wird – trotz größerer substanzieller Verluste – von der ursprünglichen spätromanischen Architekturfassung bestimmt. Auf den weißgekalkten Wänden befinden sich ringsum Fragmente ungleich großer Weihekreuze mit eingeritztem Zirkelschlag, ausgemalt in schwarzer und dunkelroter Farbe. Geringe Reste zweier Wappenschilde befinden sich im östlichen Joch auf der Nordwand. Während das eine Wappen nur geritzt ist, aber eine Helmzier aufweist, zeigt das andere drei schräggestellte Rhomben in schwarzer Farbe. Es handelt sich um die Wappen der Herren von Liebenstein, die nach deren Erwerb der Kapelle nach 1340 angebracht wurden.

Auf der Nordwand des Westjoches sind die Umrisse einer zur Seite gewandten Heiligen mit bodenlangem Gewand und Schleier erkennbar. Ihr rechter Arm mit der geöffneten Hand ist nach vorne gestreckt, mit dem linken angewinkelten Arm hält sie einen Gegenstand vor der Brust. Unmittelbar darunter steht eine zweite Frau. Die unnimbierte Gestalt mit langem über die Schultern fallendem, gelocktem, in der Mitte gescheiteltem Haar trägt ein bodenlanges Gewand und einen Mantel. Diese sich ebenfalls zur Seite wendende Frau blickt über die Schultern zurück zu dem etwas oberhalb auf einem Pferd heransprengenden Mann. Das im gestreckten Galopp nahende Pferd trug ehemals eine gemusterte Schabracke, wie die Reste des kreisförmigen Musters auf der Pferdekuppe erkennen lassen. Der Reiter mit nach vorne gestreckten Beinen trägt einen in stark verblasstem Schwarz erhaltenen Hut und eine Art Schild an der Seite. Da Frau und Reiter aufeinander bezogen sind und in Blickkontakt treten, dürften sie wohl zu einer einzigen Szene gehört haben. Nicht dazu gehörig ist dagegen die Heilige neben dem Fenster, da sie sich größenmäßig um einiges von der unteren Gruppe abhebt.

Oberhalb des Schildbogenwulstes, am Gewölbeansatz sitzt eine Fratze. Ihre schwarzen, stark betonten Augenbrauen gehen in den Nasenrücken über. Schwarz sind auch die Augen und der Mund, während die Kontur und die Haare rot sind. Auf der gegenüberliegenden südlichen Schildbogenwand konnten am östlichen Rand nur noch die Reste zweier Bäume sowie eines großen Baumes mit Stamm und Blätterkrone in Orange- und Ockertönen aufgedeckt werden.

Eine ikonographische Bestimmung ist aufgrund des fragmentarischen Zustandes nicht mehr möglich. Da die Malerei entweder nur noch in der Unterzeichnung oder im Farbabrieb vorhanden ist, bleibt eine stilistische und zeitliche Einordnung sehr schwierig. Die Gewänder der weiblichen Heiligen weisen besonders beim aufstehenden Gewandsaum sowie bei den herabhängenden Teilen des ausgestreckten Armes eine unruhige, mehrfach gebrochene, zackige Linie auf. Auch der Halssaum der unteren Frau zeigt eine scharfe, spitzwinklige Linienführung. Dank dieser wenigen, aber prägnanten Details, die deutlich einen gemäßigten Zackenstil zeigen, lässt sich die Malerei in die zweite Hälfte des 13. Jahrhunderts datieren und dürfte nicht allzu lange nach der Vollendung des Baues in einer zweiten Ausmalungsphase um 1270–1280 entstanden sein. Vor allem das bereits in der Unterzeichnung ausdrucksstarke und lebendige Gesicht der unnimbierten Frau lässt auf eine ehemals sehr qualitätvolle Ausmalung schließen. Die beiden Wappen wurden, wie ihre Form zeigt, unmittelbar nach 1340 angebracht, als die Kapelle in den Besitz der Liebensteiner gekommen war.

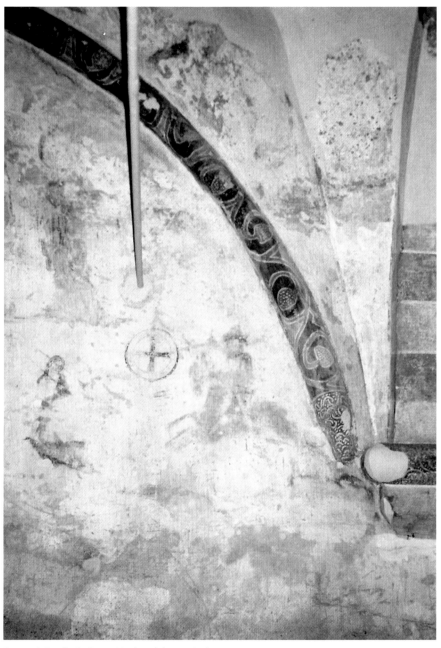

Osterspai, Kapelle, St. Petrus: Nordwand des Westjoches

RAVENGIERSBURG,
Rhein-Hunsrück-Kreis

Ehemalige Augustinerchorherrenkirche St. Christophorus

1074 übergaben Berthold Graf im Trechirgau und seine Gemahlin Hedwig ihren gesamten Besitz dem Erzbischof von Mainz mit der Auflage, an der Stelle ihrer bisherigen Burg ein Kloster zu gründen. Das kurze Zeit darauf fundierte Augustiner-Chorherrenstift erlebte seine Blütezeit vom 13. bis 15. Jahrhundert. Ein ihm angegliederter Frauenkonvent wird 1473 zum letzten Mal erwähnt. 1566 wurde das Stift nach Jahrzehnten der Bedrückung durch die Pfalzgrafen und Herzöge von Pfalz-Simmern von Herzog Georg von Simmern aufgehoben. Nach Besetzungen durch wechselnde Orden ist das Kloster seit 1920 unter der Obhut der Missionare der »Heiligen Familie«. Aus romanischer Zeit haben sich die unteren Geschosse des zweitürmigen Westbaus und Teile der Ostkrypta, die aus dem zweiten Viertel des 12. Jahrhunderts stammen, erhalten. Die oberen Teile des Westbaues wurden im ersten Viertel des 13. Jahrhunderts vollendet. Langhaus und Chor brannten um 1440 nieder und wurden in der zweiten Hälfte des 15. Jahrhunderts neu errichtet. Nach den Zerstörungen des Dreißigjährigen Krieges, dem große Teile des Klosters und das Langhaus der Kirche zum Opfer fielen, wurden Kloster und Kirche ab 1706 wieder aufgebaut.

Drei Wandbilder mit stehenden Heiligen im zweiten Obergeschoss des Westbaues wurden 1979 entdeckt und freigelegt. Das über Mauertreppen erreichbare Oratorium liegt über der Vorhalle des Erdgeschosses und nimmt die gesamte Breite der Westfront ein. Die Malerei befindet sich im Süd- und West-

Ravengiersburg, St. Christophorus, zweites Obergeschoss im Westbau: der hl. Christophorus

turm auf der Ostwand zu beiden Seiten eines kleinen Rundbogenfensters. Sie bedeckt nahezu die gesamte Wandbreite zwischen Fenster und Pfeiler und liegt genau in Fensterhöhe. Das Wandbild im Südturm auf der rechten Seite des Fensters zeigt eine weibliche Heilige, die aufgrund fehlender Attribute nicht mehr zu benennen ist. Auf der gegenüberliegenden Seite ist die hl. Katharina dargestellt. Sie hält in der rechten Hand ihr Schwert und in der erhobenen linken ihr zweites Attribut, das Rad. Der frontal wiedergegebene Christophorus im Nordturm, links vom Fenster, ist nur noch sehr fragmentarisch erhalten. Die damalige unsachgemäße Aufdeckung und anschließende Restaurierung der in Seccotechnik ausgeführten Wandmalerei führte zu weiteren Verlusten der Originalmalschicht. Erhalten ist nur noch die sehr dicke

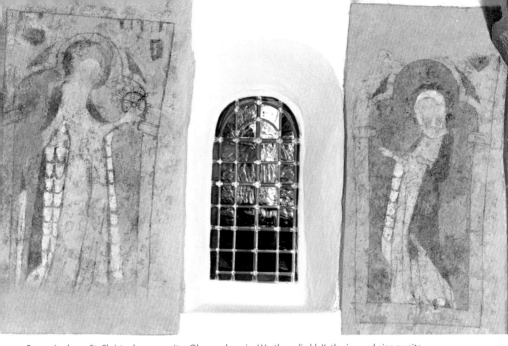

Ravengiersburg, St. Christophorus, zweites Obergeschoss im Westbau: die hl. Katharina und eine zweite, unbekannte Heilige

schwarze Konturierung. Die Binnenzeichnung ist dagegen vollständig verloren.

Alle drei Wandbilder hatten vermutlich die Funktion von wandfesten Retabeln für Altäre. Urkundlich bezeugt ist ein Katharinenaltar, der aber nicht eindeutig lokalisiert werden kann. Eine stilistische Einordnung der Wandbilder ist aufgrund der Zerstörung der Maloberfläche nicht mehr, eine Datierung nur noch bedingt möglich. Die beiden weiblichen Heiligen haben sehr schlanke, feingliedrige Körper mit schmalen Schultern und sind in einem starken S-Schwung wiedergegeben. Ihre eng anliegenden Gewänder schwingen nach unten in weichen Falten aus und werden von den breit herabhängenden Mänteln gerahmt. Die eindeutig kölnische Einflüsse zeigende Malerei ist in die erste Hälfte des 14. Jahrhunderts zu datieren. Zeitgleich mit ihr ist der hl. Christophorus an-zusetzen, dessen hieratische Strenge und Frontalität an die spätromanisch-frühgotischen Darstellungen in Bacharach, Niedermendig, Münstermaifeld und Spay erinnern.

Auffallend ist bei allen drei Wandbildern die starke plastische Wirkung der Malerei, die durch das Unterlegen des Hintergrunds mit dunklem, kaltem, in die Tiefe ziehendem Blau erreicht wird, auf dem die warmen Ocker- und Rottöne förmlich nach vorne springen. Das pointierte Nebeneinandersetzen von hellen und dunklen Valeurs lässt bei dem unbekannten Maler der Ravengiersburger Wandbilder auf einen mit den modernen Gestaltungsprinzipien der Malerei um 1350 bestens vertrauten Meister schließen. Daher ist es umso bedauerlicher, dass von der einst gewiss qualitätvollen Malerei im Grunde nur noch der Abrieb der Farben vorhanden ist.

REICHENBERG,
Rhein-Lahn-Kreis

Burg Reichenberg

Nach den jüngsten bauhistorischen Untersu-
chungen wurde die in einem Seitental nahe
St. Goarshausen gelegene Burg in drei Bau-
phasen errichtet, Bauherren waren die Grafen
von Katzenelnbogen. Die kurz nach 1319 be-
gonnenen Bauarbeiten fanden bereits 1322
ein vorzeitiges Ende durch die Zerstörung der
Burg. Unklar sind der Grad dieser Verwüstung
sowie der Zeitpunkt des Wiederaufbaus, mit
dem unmittelbar nach den Zerstörungen be-
gonnen worden sein muss. Das Datum 1324
dürfte somit weitgehend die Fertigstellung
der Burg angeben. Es folgte dann in einer
dritten Bauphase der Ausbau der Anlage nach
der Erbteilung 1352. In dieser wurden dem äl-
testen Sohn die bestehenden Teile zugespro-
chen, dem jüngeren nur das Recht, in der vom
älteren zu vollendenden Burg einen Wohnbau
zu errichten. Wilhelm II. nahm die Kosten der
Vollendung nicht auf sich und ließ nur den
bereits errichteten Vorhof der Burg ausbauen.
Eberhard V. erbaute in Burgschwalbach eine
eigene Burg. Wegen des Bruderzwistes blieb
somit der zur Machtdemonstration des
Hauses Katzenelnbogen geplante prächtige
Bau unvollendet. Nach dem Aussterben der
Grafen 1479 wurde Reichenberg Sitz eines
hessischen Amtes. Der Verfall der Burg setzte
erst im 19. Jahrhundert ein, als man 1821 die
Gebäude auf Abbruch verkaufte. Dem Wies-
badener Archivar Friedrich Habel gelang es
jedoch, 1936 die Burg durch einen Rettungs-
kauf vor der völligen Zerstörung zu bewahren.

 Unklar ist, seit wann die Wandmalerei
der in der Mantelmauer (Schildmauer) der
Burg liegenden Kapelle bekannt ist. Erstmals

Burg Reichenberg: Gesamtansicht der Nische

erwähnt wird sie 1990 im Zusammenhang mit den jüngsten Instandsetzungsarbeiten. In der Kapelle befindet sich auf der Südwand, zwischen der Wendeltreppe und einem nach Osten gerichtetem Fenster, eine rechteckige Nische in der Schildmauer. Die östliche Nischenlaibung zeigt neben diversen Tüncheresten die Darstellung der auf einem Kastenthron sitzenden Madonna, die ihrem Kind einen kleinen Vogel entgegenstreckt. Der Wandbereich dahinter ist in einem dunklen Rot gehalten und besitzt zu beiden Seiten oberhalb des gemalten spitzbogigen Fensters eine Rosette mit einem Vierpass. Unmittelbar darunter ist ein gemaltes Ehrentuch befestigt, das die Madonna hinterfängt und Teile eines gemalten Rautenfensters sehen lässt. Von der in Seccotechnik ausgeführten Malerei sind nur noch die in oxydroter Farbe ausgeführten Unterzeichnungen sowie die Farben Schwarz, Rot und Blau erhalten. Bildwichtige Konturen, insbesondere in den figürlichen Bereichen, wurden in jüngerer Zeit vermutlich mit Kohle oder Bleistift nachgezeichnet.

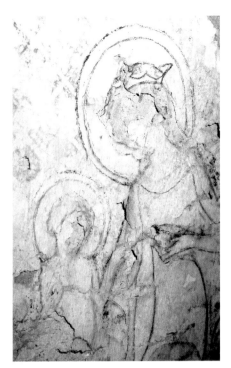

Burg Reichenberg: Detail Maria mit dem Kind

Die lieblich-innige Darstellung von Mutter und Kind, bei der nur der Vogel auf die bevorstehende Passion verweist, ist, wie die Figurenauffassung und die wenigen stilistischen Details belegen, unmittelbar nach der Vollendung der Baumaßnahmen im letzten Viertel des 14. Jahrhunderts entstanden.

RHEINDIEBACH,
Kreis Mainz-Bingen

Kapelle des Petersackerhofes

Die kleine Kapelle des Petersacker Hofes, eines ehemaliges Hofguts der Zisterzienserabtei Altenberg im Bergischen Land, liegt auf einer Anhöhe zwischen Rheindiebach und Niederheimbach. In einer Urkunde von 1138 wird die Schenkung des »ager S. Petri« an das Kloster Altenberg von Erzbischof Arnold von Köln bestätigt. Wahrscheinlich wurde kurz darauf mit dem Bau der Kapelle begonnen. Sie bildet den ältesten Teil der aus verschiedenen Zeiten stammenden Bauten. Es handelt sich um einen flachgedeckten einachsigen Saalbau mit unregelmäßigem dreiseitigem Chorschluss. Die unterschiedlich großen Fenster sind spitzbogig, ausgenommen das Rundbogenfenster der Ostwand mit zweibahnigem Maßwerk. Die einzige Bauzier besteht aus Lisenen mit einem Spitzbogenfries in spätromanischen Formen, der die drei Seiten der Apsis an der Außenfassade ziert. Ein schlichtes Wohnhaus wurde Mitte des 19. Jahrhunderts unmittelbar an die Kapelle angebaut. Der heutige Zugang zur Kapelle erfolgt durch diesen Anbau. Mit der Säkularisation 1803 wurde der Besitz der Abtei Altenberg aufgehoben und kam in Privatbesitz.

1922 wurde die ehemalige Kapelle, die jahrzehntelang als Stall gedient hatte, durch den damaligen Besitzer zu Wohnzwecken umgebaut. Beim Abwaschen der Wände fand man Reste einer spätromanischen Ausmalung. Aufgrund des desolaten Zustands der Wandmalerei wurde im September 1987

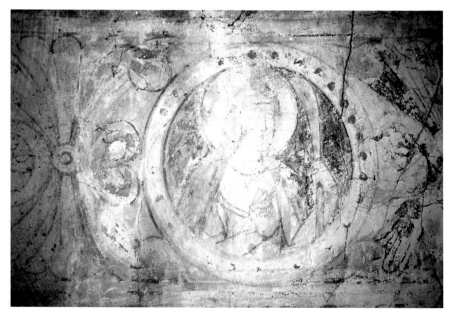

Rheindiebach, Petersackerhof: Medaillon mit einer weiblichen Heiligen, die einen Palmwedel in ihrer Hand hält

Rheindiebach, Petersackerhof: Baldachin oberhalb der Heiligenfiguren

eine Notsicherungsmaßnahme durchgeführt; zu einer anschließenden Restaurierung kam es jedoch nicht. Die Wände sind auch heute noch ziemlich stark verschmutzt. Der insgesamt sehr glatte Putz besitzt teilweise Ausbrüche bis auf den Mörtelgrund. Zum Teil sind die Wände, dies vor allem im oberen Bereich, grob überputzt und weisen diagonal und vertikal verlaufende, mehrere Millimeter breite Risse auf. Die Wandmalerei setzt etwa in Höhe der Unterkante der Fenstersohlbänke an und reicht bis unmittelbar an die Flachdecke. Alle vier Wände, einschließlich der Fensterlaibungen, sind mit Wandmalerei bedeckt. Minimale Reste der ehemaligen mittelalterlichen Ausmalung finden sich lediglich im westlichen Bereich der Nord- und Südwand. Diese gliedert sich in vier Register. Unterhalb der Decke verläuft ein breites rotes Band mit Rosetten. Darunter beginnt die Arkadenreihe mit stehenden Heiligen. Da von den Attributen, die sie in Händen hielten, keines mehr zu erkennen ist, sind sie nicht mehr benennbar. Wahrscheinlich waren sowohl männliche wie weibliche Heilige dargestellt. Die rot-weiß gestreiften Baldachine ruhen auf wellenrankenverzierten Säulen mit Würfelkapitellen. Über den Zwickeln erheben sich jeweils kleine Türmchen. Unterhalb der Arkadenzone verläuft ein mit schmalen Bändern in Rot und Ocker eingefasstes helles Band. Es zeigt abwechselnd kreisrunde Medaillons mit Brustbildern von Heiligen und stilisierte Blütenornamente.

Die Ostwand besitzt unterhalb des breiten roten Bandes mit Medaillons heute ein durchgehendes Teppichmuster. Alle vier Fensterlaibungen sind mit einer roten Rankenmalerei verziert. Unklar bleibt, inwieweit die Malerei der Ostwand und der Fensterlai-

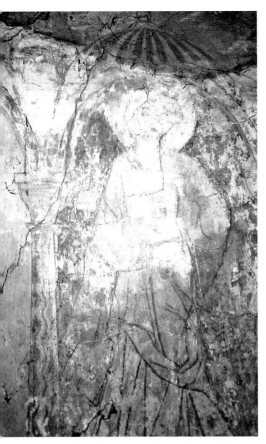

Rheindiebach, Petersackerhof: unbekannter Heiliger

bungen auf mittelalterliche Befunde zurück-geht. Im mittleren und östlichen Bereich der Nord- und Südwand fanden sich zu Beginn des 20. Jahrhunderts in den Arkaden wohl nur noch sehr geringe Reste von Figuren, denn die Arkadenöffnungen sind dort mit einem orna-mentalen Muster oder einer Wappendarstel-lung ausgefüllt.

Im westlichen Bereich der Nord- und Südwand existieren noch große Bereiche der Originalmalschicht, die aber auf die Unter-zeichnung und den Abrieb der Flächenfarben reduziert ist. Die rote Pinselunterzeichnung ist flott und sicher ausgeführt. Die voluminö-sen Gewänder mit den weichen Muldenfal-ten und den ondulierenden Gewandsäumen sowie die Gestaltung der Figuren ähneln stark der Konchenmalerei in St. Peter, Bacha-rach. Wenn auch weniger deutlich, so lässt die stark zerstörte und nur in kleinen Be-reichen erhaltene Originalmalerei doch auf eine ehemals hochwertige Qualität schlie-ßen. Eine Datierung ist auch aufgrund des sehr unsicheren Entstehungszeitraumes der Kapelle, für die keinerlei Baudaten überlie-fert sind, sehr schwierig. Zudem wurde ein großer Teil des ehemals umfangreichen Ge-mäldezyklus im frühen 20. Jahrhundert im Sinne des 13. Jahrhunderts übermalt oder gar neugemalt. Der Vergleich der stehenden Heiligen mit den Malereien in Bacharach und den Medaillons mit denen in Güls sowie die Ausführung der gemalten architektonischen Elemente, also der Würfelkapitelle und der Kuppeldächer, lassen eine Datierung um die Mitte des 13. Jahrhunderts zu.

RHENS,
Kreis Mayen-Koblenz

Alte katholische Pfarrkirche
St. Dionysius

Die außerhalb der Stadtmauern gelegene, von einem Friedhof umgebene Kirche besteht aus einem spätromanischen Westturm und einem flachgedeckten Langhaus mit sterngewölbtem Chor in Fünfachtelschluss, beides wohl Ende des 15./Anfang des 16. Jahrhunderts entstanden. Bereits 1527/28 wurde die Kirche lutherisch, ging aber 1629 wieder in den Besitz der Katholiken über und wurde 1644 neu konsekriert. Ende des 17. Jahrhunderts wurde sie dem Zeitstil entsprechend barockisiert.

Nach dem Bau einer neuen Pfarrkirche wurde die alte nach 1912 nicht mehr für den Gottesdienst genutzt und verfiel zusehends. Nicht lange nach der Restaurierung 1942/43 erlitt die Kirche im Zweiten Weltkrieg schwere Schäden: Durch den ständig herabrinnenden Regen wurde die Tünche abgewaschen, und Reste von Wandmalerei traten zutage. Die notwendigen Restaurierungsarbeiten konnten jedoch erst 1955 in Angriff genommen werden. Dabei entdeckte man im gesamten Innern Wandmalerei, zum Teil jedoch nur sehr geringe Fragmente. Freigelegt und restauriert wurde damals nur der monumentale, etwa 4 m hohe hl. Christophorus auf der südlichen Langhauswand. Wiedergegeben ist der Heilige vor einer detailliert geschilderten Hintergrundlandschaft mit dem Einsiedler auf der rechten und einer perspektivisch angelegten Stadtkulisse auf der linken Seite. Christophorus schreitet nicht wie üblich durch Wasser, sondern über eine Wiese, wie die zu seinen Füßen sprießenden Gräser erkennen lassen. Einige der in Grün und Anthrazit angelegten Gräser, bei denen es sich eigentlich um Ornamente handelt, dürften mittels Schablone ausgeführt worden sein.

Die Wandmalerei war nicht lange sichtbar, sondern wurde bereits in der ersten Hälfte des 16. Jahrhunderts, vermutlich nachdem die Kirche lutherisch geworden war, übertüncht. Einen großen Substanzverlust erlitt das Wandbild bei der Freilegung 1959, die man unsachgemäß mit Hammer und Spachtel ausführte, wie an den zahlreichen Hackspuren zu erkennen ist. Seine Lesbarkeit ist durch die anschließend ausgeführten großzügigen Retuschen, die zum Teil willkürlich und ohne Verpflichtung zum Original eingesetzt wurden, stark beeinträchtigt. Entstanden ist der hl. Christophorus wohl unmittelbar nach der Erbauung des Langhauses, an der Wende des 15./16. Jahrhunderts.

Rhens, Alte kath. Pfarrkirche St. Dionysius: Detail aus der Darstellung des hl. Christophorus, der über eine Wiese schreitet, wie die ornamental gestalteten Gräser erkennen lassen

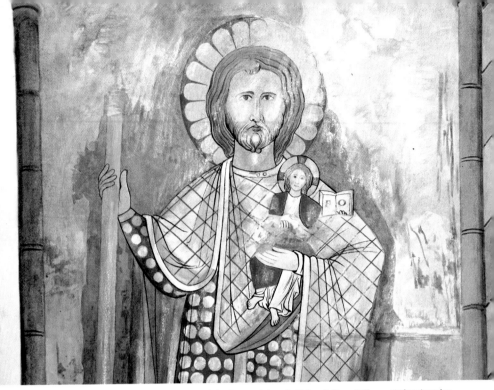

Bacharach, St. Peter: 1890 entdeckte man auf der Ostwand des nördlichen Seitenschiffes zwei übereinander-liegende, zeitlich unterschiedlich anzusetzende Darstellungen des hl. Christophorus. Aquarell von 1896

EXKURS

Verlässlicher Helfer gegen den jähen Tod: Der heilige Christophorus

Sterben und Tod waren im Mittelalter allge-genwärtig, und nichts ängstigte den Men-schen mehr als der jähe, unverhoffte Tod, die *mala mors,* der schlimme Tod. Denn der Tod ohne vorherigen Empfang der Sterbesakra-mente beraubte einen um die Möglichkeit, für sein Seelenheil zu sorgen. Als verlässlicher Patron gegen den unvorbereiteten Tod galt der hl. Christophorus. Bereits ein Blick auf sein Abbild sollte den Betrachter vor jähem Tod – zumindest an diesem Tag – bewahren.

Denn nach der *Legenda aurea* des Jacobus de Voragine starb Christophorus einen vor-ausgesagten Märtyrertod, und es war wohl dieses Motiv, dem der Heilige zunächst sein wichtigstes Patrozinium gegen den unvor-bereiteten Tod verdankt. Aber nicht das Bild des Heiligen selbst, sondern das mit ihm verbundene frontale Antlitz Christi sollte den Gnadenbeweis erwirken. Denn dieses wurde offenbar gleichgesetzt mit der erhobenen Hostie während der Eucharistie.

Da das Mittelalter keine wirkliche Tren-nung von Profanem und Sakralem kannte, fand sich dementsprechend das Bild des Hei-ligen an fast jedem denkbaren Ort. Zumeist, und vor allem in der Frühzeit, wurde es mo-

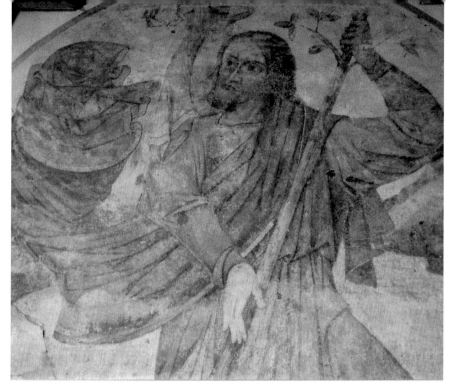

Oberwesel, St. Martin: Der monumentale hl. Christophorus nimmt die gesamte über sechs Meter hohe West-
wand des nördlichen Seitenschiffes ein

numental, gut sichtbar in der Kirche oder be-
reits an deren Außenwand angebracht. In den
Innenräumen findet sich auch heute noch
eine Vielzahl von Darstellungen, bei denen
sich der Wandel des Christophorusbildes im
Laufe der Jahrhunderte vom feierlichen Re-
präsentationsbild zur anekdotisch erzählten
Wiedergabe gut nachvollziehen lässt. Zu den
frühesten Darstellungen, entstanden in der
ersten und zweiten Hälfte des 13. Jahrhun-
derts, gehören die Wandbilder in Bacharach,
Niedermendig und Spay. Ihnen allen gemein-
sam ist eine streng frontale und monumen-
tale Wiedergabe des Heiligen, der mit einem
langen, Seide imitierenden Gewand sowie
einem pelzverbrämten Mantel bekleidet ist.

Die enge Anlehnung an die fürstliche höfi-
sche Tracht belegen eindrucksvoll die Schuhe
des Heiligen in Niedermendig, die sich in fast
identischer Form am zeitgleich entstandenen
Grabmal des Pfalzgrafen Heinrich II. in Maria
Laach finden. In Zusammenhang mit einem
Altar steht dagegen der Heilige in Raven-
giersburg und in Eberbach, beide in die erste
Hälfte des 14. Jahrhunderts zu datieren. Die
jüngeren Darstellungen sind nicht nur erzäh-
lerischer gestaltet, viele Details entsprechen
auch der Realität des damaligen Betrachters.
So zeigt man nun den Heiligen in Steeg – in
Entsprechung zu seinen Stifter – in einer eher
handwerkermäßigeren Tracht, also in kurzer
Tunika und mit Manteltuch bekleidet, wie er

*Aquarell der unterge-
gangenen Darstellung in
Thür, Fraukirche*

durch das Wasser schreitet, in dem sich zum Teil Fische, Hummer, Krebse oder auch Sirenen (als Sinnbild der bösen Mächte des Wassers) und Wasserfrauen tummeln. Einmalig ist, zumindest am Mittelrhein, der über eine Wiese schreitende Heilige in Rhens. Vielfach eingebettet in eine Landschaftsszenerie, werden die Darstellungen zum Ende des 15. Jahrhunderts, wie in Rhens und in Steeg, um das Motiv des Einsiedlers erweitert.

ROMMERSDORF,
Stadt Neuwied

Ehemalige Prämonstratenser-abteikirche

Die ehemalige Prämonstratenserabtei Rommersdorf ging wahrscheinlich aus der Kapelle eines Hofes der seit 1088 nachweisbaren Herren von Isenburg hervor. Die um 1117 durch Reginbold von Rommersdorf gegründete Stiftung war zunächst mit Benediktinern besetzt, denen 1135 Prämonstratenser aus Floreffe bei Namur folgten. 1162 zur selbstständigen Abtei erhoben, stand das Kloster bis zur Mitte des 14. Jahrhunderts unter der Vogtei der Herren von Isenburg, danach unter kurtrierischer Landeshoheit. Bei dem noch von den Benediktinern geplanten Gründungsbau handelte es sich ehemals wohl um eine dreischiffige, sechsjochige Pfeilerbasilika mit Querschiff, einem fünfapsidialen Staffelchor sowie zwei Chortürmen. 1179 wurde die Kirche der hl. Jungfrau Maria geweiht, die Bauarbeiten dürften damals bereits beendet gewesen sein. Nach einer kriegsbedingten Zerstörung erfolgte 1347/49–1351 der Neubau eines gotischen Langchores. Nach einem schweren Brand wurden in der zweiten Hälfte des 16. Jahrhunderts das Nordquerhaus und das nördliche Seitenschiff niedergelegt. Um 1698 erfolgte die Umgestaltung der Basilika in eine Hallenkirche. Seither erfuhr die Kirche mehrere Erweiterungen, Umbauten und Zerstörungen, die sich bis ins 18. Jahrhundert hinzogen. Nach der Aufhebung der Abtei durch die Säkularisation verfiel die Kirche zusehends.

Bei den Instandsetzungsarbeiten Mitte der 1990er Jahre wurden die vermauerten Scheidbögen, die das südliche Seitenschiff

Rommersdorf, ehem. Prämonstratenserabtei, Kirche, Mittelschiff: Fragmente eines nimbierten Kopfes mit Resten einer Goldauflage und roten Lüsterstellen

vom Langhaus trennen, geöffnet. Sie waren vermutlich Ende des 19. Jahrhunderts im Zuge der Nutzungsänderung der Abtei als Wirtschaftsgebäude vermauert worden. Bei dem Rückbau fanden sich an zwei Pfeilern Reste einer figürlichen Malerei. Die in Seccotechnik aufgebrachten Malereien zeigen die schwachen Umrisse eines leicht zur Seite geneigten nimbierten Kopfes mit Resten einer Goldauflage und roten Lüsterstellen und eines zweiten Nimbus, bestehend aus ellipsenähnlichen Einbuchtungen, die, kreisförmig angeordnet, ebenfalls eine Goldauflage besitzen.

Die im frühen 13. Jahrhundert errichtete, aus zwei quadratischen Räumen bestehende sogenannte Abtskapelle ist von der Kirche aus durch eine Tür in der Südwand des Querhau-

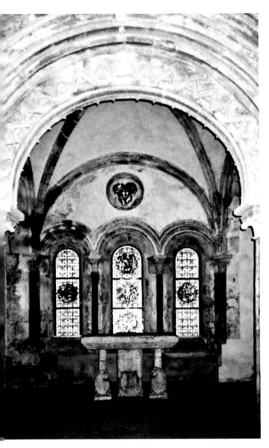

Rommersdorf, ehem. Prämonstratenserabtei: die
Abtskapelle

ses zugänglich. Der östliche Raum besitzt in
der Nord- und Südwand jeweils eine Nische,
die Ostwand gliedern drei Rundbogenfens-
ter. Die oberhalb der Flachbogennische auf
der Südwand liegenden Malereireste (Unter-
schenkel mit Fuß) und die Inschrift wurden

wohl im Zuge der Instandsetzungsarbeiten zu
Beginn der 1980er Jahre freigelegt.

Die Inschrift in gotischer Majuskel »POST
SACRVM (nach dem Sakrament)« bezieht sich
vermutlich auf die Funktion des architekto-
nisch sehr aufwendig gestalteten Raumes,
den man wohl zumindest zeitweise auch als
Sakristei nutzte. Die Inschrift wurde nach
dem paläographischen Befund nicht, wie es
in der Literatur heißt, unmittelbar nach der
Weihe 1219 aufgebracht, sondern erst zu Be-
ginn des 16. Jahrhunderts. Ob es sich bei dem
Rest um eine in dieser Zeit öfters anzutref-
fende Mahninschrift an den Priester handelt,
sich der Bedeutung des Ortes und der hei-
ligen Handlung bewusst zu sein, ist anhand
der beiden Wörter nicht mehr zu klären.
Eine Inschrift ähnlichen Inhaltes »Ante Mis-
sam – Post Missam (vor der Messe – nach der
Messe)«, die fast zeitgleich im letzten Jahr-
zehnt des 15. Jahrhunderts entstand, findet
sich in der Sakristei in Niederwerth, St. Georg.

Die figürliche Ausmalung des Langhauses
der Kirche ist ebenso wie die der Abtskapelle
aufgrund der wenigen überkommenen Reste
weder ikonographisch, stilistisch noch zeitlich
einzuordnen. Aus den vorhandenen Fassungs-
resten kann leider auch nicht geschlossen
werden, ob die Kirche zunächst nur eine reine
Architekturfassung besaß, die erst in spät-
gotischer Zeit eine figürliche Bereicherung
erfuhr. Festzuhalten bleibt lediglich, dass der
hellrosa durchgefärbte Inkrustationsputz aus
der Erbauungszeit ebenso wie die figürliche
Malerei mit Goldauflagen und Lüsterbema-
lung aus der Spätgotik auf eine einst qualita-
tiv hochwertige Ausmalung schließen lassen.

ST. GOAR,
Rhein-Hunsrück-Kreis

Ehemalige Stiftskirche St. Goar, heute evangelische Pfarrkirche

Die Vorgängerbauten der heutigen Pfarrkirche, die drei verschiedene Bauperioden in sich vereinigt, sind nur aus der schriftlichen Überlieferung bekannt. Nach baugeschichtlichen Befunden stammen die Krypta, die beiden später veränderten Chorflankentürme und der dazwischen liegende Chorbogen vom Anfang des 12. Jahrhunderts. Der gotische Chor wurde in der zweiten Hälfte des 13. Jahrhunderts errichtet. Ab 1444 ließ Graf Philipp von Katzenelnbogen ein neues Langhaus an die bestehende Baugruppe von Krypta und dem nach der Bauinschrift des Turmes 1469 noch nicht vollendeten Chor errichten. Es handelt sich um eine dreischiffige Hallenkirche mit vier Mittelschiffjochen und fünf quadratischen Seitenschiffsjochen. Die Emporen der Seitenschiffe sind im Westen um den damals schon bestehenden Turm herumgeführt. Im zweiten und dritten Joch der Seitenschiffe befinden sich jeweils zwei Kapellenanbauten. Das seit etwa 1100 bestehende Stift wurde 1527 mit der Einführung der Reformation nach und nach aufgelöst.

1524 bekannte sich Landgraf Philipp von Hessen, dessen Familie seit dem Erlöschen des Geschlechtes Katzenelnbogen im Besitz der Grafschaft war, als erster deutscher Fürst zur Reformation. Mit der Durchführung einer Kirchenvisitation in der Niedergrafschaft Katzenelnbogen wurde 1527 Adam Krafft beauftragt. Ihm zur Seite stand Pfarrer Gerhard Eugenius Ungefug. In seinen Richtlinien für die landgräfliche Kirchenreform heißt es unter Punkt 3: »Die abgöttisch verehrten Bilder in

den Kirchen sind zu beseitigen.« Offensichtlich blieb aber die mittelalterliche Wandmalerei in der Stiftskirche von dieser Maßnahme zunächst verschont, denn erst 1603 erteilt der damalige Oberamtmann Krug den Auftrag, die Kirche vollständig auszuweißen: »Auch die farben sonderlich ahn denen orttenn da die gemalten bilder stehn. Also bereitten vnnd zu richten, das sie nitt abfalle, sondern bestandt habe, Vnndt man die gemälte nit dadurch erkennen könne.«

Die figürliche Wand- und Gewölbemalerei, die heute ein recht geschlossenes Gesamtbild zeigt, wurde im Zuge der einzelnen Restaurierungsmaßnahmen zum Teil sehr stark übermalt. Die vorwiegend in grober Tratteggio-Technik durchgeführten Koloritergänzungen sowie die starken Nachkonturierungen stammen jedoch nicht von der Restaurierung Anton Bardenhewers aus dem Jahr 1905/06, sondern gehen auf die Restaurierung von Willibald Diernhöfer zurück, wie auch der Vergleich zwischen Photoaufnahmen von 1943/45 und dem heutigen Zustand belegen. Aufgrund der noch vorhandenen Fülle an Wandbildern können hier nicht alle behandelt werden, vielmehr wird exemplarisch ein kleinerer Teil erläutert.

Im Untergeschoss des südöstlichen Chorturms, einem rechteckigen, tonnengewölbten Raum befindet sich an der Nordwand das Wandbild des Johannes Evangelista, das wahrscheinlich im Zusammenhang mit dem hier vermuteten Johannes-Altar steht. Nach einer Urkunde aus dem Jahr 1393 befand sich hier auch das Grab der Adelheid von Katzenelnbogen-Waldeck († 1329). Welche Funktion der Raum darüber hinaus hatte, ist jedoch unklar. Auch die an der Südwand in gotischer Schreibschrift ausgeführte Spruchinschrift »Ite foras [.....] i no(n) est vester locus y[ste] /

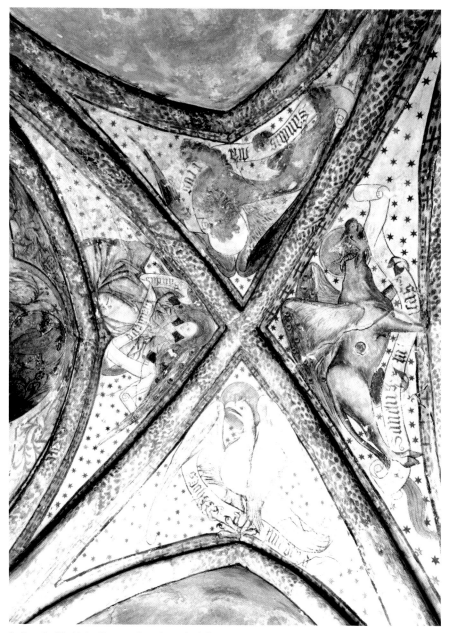

St. Goar, Ev. Pfarrkirche, Untergeschoss des südöstlichen Chorturms: Gewölbeausmalung mit den vier Evangelistensymbolen

Sed stabu(n)t yci q(ui) sunt altaris a[mici] –
(Geht hinaus, ihr (....), dies ist nicht euer Platz
(...) Aber jene werden stehen bleiben, die
Freunde des Altares sind« liefert keinen Hin-
weis. Die Inschrift richtet sich an eine nicht
genannte Gruppe, die des Raumes verwiesen
wird. Im Gegensatz zu anderen an Kirchenbe-
sucher gerichtete Mahninschriften des Spät-
mittelalters ist die vorliegende weder mit
einem erläuternden Bild verbunden noch als
Auszeichnungsinschrift ausgeführt. Daher ist
zu vermuten, dass es sich um eine spontane
Unmutsäußerung eines Stiftsherrn handelt.
Im Gegensatz zum vorderen Raum war das
anschließende Chörlein einstmals vollständig
ausgemalt. Erhalten geblieben sind Teile der
ersten Ausmalung mit orangefarbenen Ster-
nen sowie die zweite Ausmalung mit Evange-
listensymbolen und einer Rankenmalerei auf
der Ostwand, die auch die Laibungsflächen
des Vierpassfensters mit einer gemalten, von
einem Kreuznimbus umgebenen Segenshand
Gottes mit einbezieht. Entstanden sind die
Malereien des Chörleins wohl in der zweiten
Hälfte des 15. Jahrhunderts, vermutlich im
Zuge der Neugestaltung des Kircheninnern,
aber wohl von einem anderen Meister.

St. Goar, Ev. Pfarrkirche, südliches Seitenschiff:
Stiftsherr mit Bittinschrift

Ein heute unvollständiger Apostelzyk-
lus befindet sich in den Zwickelfeldern über
den vier Arkadenbögen des Mittelschiffes.
Aposteldarstellungen mit dem Text des Glau-
bensbekenntnisses sind im Mittelalter auch
in der Wandmalerei vielfach belegt. In seiner
Anordnung entspricht der vorliegende Zyklus
dem üblichen mittelalterlichen Schema. Die
verloren gegangenen Artikel, welche die Ge-
meinschaft der Heiligen und die Vergebung
der Sünden thematisieren, sind wohl kaum in
der Reformationszeit entfernt worden, da sie
auch bei lutherischen Credo-Darstellungen
nicht fehlen, sondern dürften zu einem spä-
teren Zeitpunkt untergegangen sein. Bereits
Luther wies auf die Unentbehrlichkeit des
Glaubensbekenntnisses für die christliche Er-
ziehung der Kinder und einfachen Leute hin.
Dies mag der Grund gewesen sein, warum
man nicht nur in St. Goar die Wandmalerei
beließ, sondern die Wände, Decken und Em-
poren zahlreicher lutherischer Kirchen mit
den Darstellungen der Apostel und dem Glau-
bensbekenntnis in lateinischer und deutscher
Sprache versah. Daher ist es nicht verwun-
derlich, dass die Wandmalerei auch nach der
Einführung der Reformation sichtbar blieb,
entsprach sie doch den Forderungen der Re-
formatoren des 16. Jahrhunderts, »dass wir

St. Goar, Ev. Pfarrkirche, südliches Seitenschiff: bürgerlicher Stifter mit Schmerzensmann

diese Artickel mal fassen unnd mit starcken Sprüchen der Schrifft umbmauern und befestigen, das der Teüffel keinen mit List, lugen, falscher leere unnd Ketzerey umbreisse.« Warum man das Apostelcredo dann 1603 doch noch übertünchte, ist nicht mehr zu klären. Entstanden sein dürfte es nach 1469, recht bald nach der Fertigstellung des Langhauses. Eine genauere zeitliche Einordnung ist nicht möglich, da sich das Credo in seiner jetzigen Form als eine Mischung verschiedener Restaurierungsbemühungen sowie interpretierender Neuschöpfungen präsentiert. Als Stifter sind die beiden zu Füßen zweier Apostel knienden Stiftsherren anzusprechen.

Die Gewölbe des südlichen Seitenschiffes sowie ein großer Bereich der Kapellen und Seitenwände sind mit Malereien geschmückt. Da der Schlussstein des zweiten Joches von Osten das quadrierte Wappen Katzenelnbogen/Diez zeigt, dürften das Gewölbe und vermutlich auch die Malereien mit dem Wappen Katzenelnbogen vor 1479, dem Jahr des Erlöschens des Hauses Katzenelnbogen, fertiggestellt worden sein. Die sehr eigenwillige Zusammenstellung der Heiligen, die der persönlichen Vorliebe des Stifters Rechnung tragen dürfte, zeigt eine Pietà, Maria mit dem Kind, von zwei Engeln gekrönt, die Apostel Jakobus minor und Thomas sowie den Patron der Kirche, den hl. Goar, mit dem Kirchenmodell und dem Wappen Katzenelnbogen. Auf den vier Gewölbefeldern des dritten Joches verteilen sich die vier lateinischen Kirchenväter, an ihren Schreibpulten sitzend. Der Stifter, ein Kanoniker, hat seine Bitte an den hl. Papst Gregor gerichtet: »O pastor aulice gregori b(ea)tissime ora deum p(ro) [me] – (O Hirte am Himmelshof, seligster Gregor, bitte Gott für mich)«. Datiert werden die Malereien in die zweite Hälfte des 15. Jahrhunderts.

St. Goar, Ev. Pfarrkirche, südliches Seitenschiff:
Katharina Beuser von Ingelheim

St. Goar, Ev. Pfarrkirche, südliches Seitenschiff:
der hl. Goar mit dem Modell der Stiftskirche und
dem Wappen Katzenelnbogen

Auf der Außenwand zwischen dem oberen Abschluss des Südportals und dem darüber sitzenden kreisrunden Fenster kniet in den Zwickeln ein Stifterehepaar. Es handelt sich nach den Wappenschilden um Katharina Beuser von Ingelheim und Johann IX. Boos von Waldeck, mit dem sie seit 1452 in zweiter Ehe verheiratet war. Johann, auch Schwarz-Boos genannt, der auf der linken Seite in voller Rüstung kniet, ist von 1443–1489 nachweisbar. Unterhalb des Stifterbildes stehen zu beiden Seiten des Portals vier Heilige: links die beiden inschriftlich bezeichneten Heiligen Quirinus und Vitus sowie rechts die hl. Ursula als Schutzmantelheilige und ein hl. Abt. Da sowohl Quirinus als auch Vitus im Stift nachweislich keine Verehrung genossen, dürfte ihre Darstellung auf ein persönliches Anliegen des Stifters zurückzuführen sein. Ob es einen Zusammenhang mit der 1475 erfolgten Belagerung von Neuss durch Karl den Kühnen

gibt, in deren Folge die Verehrung sprunghaft zunahm, bleibt spekulativ. Entstanden ist die Wandmalerei aber in zeitlicher Nähe zu diesem Ereignis, im letzten Viertel des 15. Jahrhunderts.

Die Kapelle im zweiten Joch von Osten zeigt einen seine Wundmale vorweisenden Schmerzensmann, der sich den beiden in anbetender Haltung vor ihm knienden Stiftern zuwendet. Die Stifter sind, da ihre Wappen und das beigegebene Spruchband nur noch fragmentarisch erhalten sind, leider nicht mehr zu identifizieren. Den Hintergrund zierten einst im oberen Teil Ranken, während unten eine Stange mit einer Vorhangdraperie angebracht war. Da sie sich nochmals rechts neben dem Maßwerkfenster findet, ist davon auszugehen, dass ehemals die gesamte Kapelle eine einheitliche Ausstattung besaß. Entstanden ist die Malerei, wie vor allem die Figurenauffassung des Schmerzensmannes

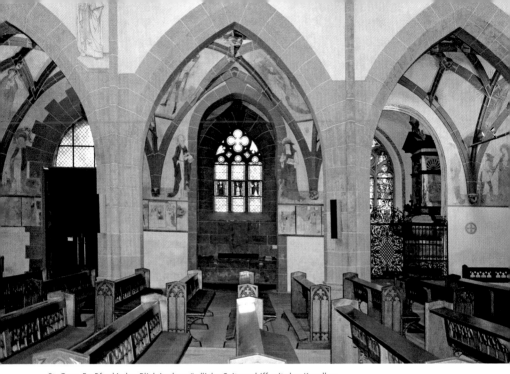

St. Goar, Ev. Pfarrkirche: Blick in das nördliche Seitenschiff mit den Kapellen

belegt, im letzten Viertel des 15. Jahrhunderts.

Ebenso wie im südlichen Seitenschiff befindet sich auch im nördlichen eine Vielzahl von Einzeldarstellungen. Es sind neben dem Schmerzensmann mit den Arma Christi und den Heiligen Drei Königen die Heiligen Valentinus, Nikolaus und Sebastian. Darüber hinaus finden sich auch eher selten dargestellte Heilige wie Gertrud von Nivelles und Petronilla von Rom. Die aufgrund der teilweise starken Übermalungen nur schwer zu beurteilenden Malereien des nördlichen Seitenschiffs sind im letzten Drittel des 15. Jahrhunderts entstanden. Gestützt wird die Datierung durch das Stifterbild des 1455–1480 nachweisbaren Konrad Erkel, der sich flehentlich einer unbekannten Heiligen sowie der hl. Elisabeth mit der Bitte um Fürsprache zuwendet: »O pulcerrima virginu(m) tuu(m) peto salva conradu(m) – (O schönste der Jungfrauen, ich bitte dich, rette deinen Konrad)« und »Elizabet propicia conra[di] terge vicia – (Gnädige Elisabeth, nimm Konrads Sünden hinweg)«.

Interessant ist die Ausmalung des fünften Jochs von Osten, dessen Schlussstein die Taube des Heiligen Geistes zeigt. Im westlichen Gewölbefeld knien in anbetender Haltung Mitglieder der Bruderschaft zum Heiligen Geist »Bruder vnd sustern des heyligen geistes«. Sie wenden sich der Heiligen Dreifaltigkeit (Gnadenstuhl) auf dem südöstlichen Gewölbefeld zu. Die Mitglieder der Bruderschaft zum hl. Jost im nordwestlichen Feld, ebenfalls in anbetender Haltung »Bruder vnd sustern sant Joist« schauen

Bruder und sustern sant Jost

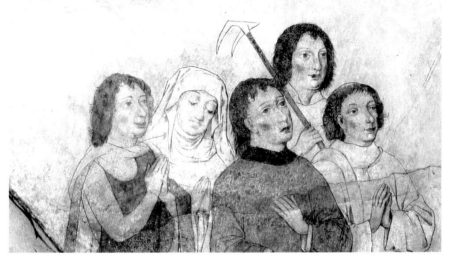

St. Goar, Ev. Pfarrkirche, nördliches Seitenschiff: Mitglieder der Bruderschaft des hl. Jost

dagegen zu dem inschriftlich bezeichneten hl. Jost – »sant Joist« – im nordöstlichen Feld. Sie waren vermutlich auch die Auftraggeber der Malereien. Da Bruderschaften im Gegensatz zu privaten Stiftern keine Wappen oder Hausmarken besaßen, daher ihre Stiftungen nicht kennzeichnen konnten, ist der Nachweis von Bruderschaftsstiftungen recht schwierig. Umso bedeutender sind daher diese beiden Zeugnisse, die belegen, dass auch Frauen aufgenommen werden konnten. Die Wallfahrt zum Grab des hl. Jost, Jobst bzw. Jodokus († 669) in St. Josse-sur-mer entwickelte sich im Hochmittelalter zu einem der bedeutendsten europäischen Pilgerziele. Der Kult des Heiligen verbreitete sich wohl durch Gebetsbruderschaften. Als Pilgerpatron stets in Pilgertracht wiedergegeben, wurde er

auch bei Krankheiten, vor allem bei der Pest, angerufen. Dass er in St. Goar eine besondere Verehrung genoss, zeigen die Feierlichkeiten zu Ehren seines Festes am 13. Dezember. Vermutlich bestand zudem eine Verbindung der Bruderschaften zum stiftseigenen Hospital, dem sogenannten Jerusalemerhof, in dem auch Pilger betreut wurden, und zum städtischen Hospital Hl. Kreuz.

Da weder zur Baugeschichte noch zur Ausstattung der Kirche irgendwelche Urkunden oder sonstige Quellen vorhanden sind, hat sich die Datierung der Wandmalereien stets an den Lebensdaten des Bauherren, Graf Philipp von Katzenelnbogen, und an der Darstellung des Johann Boos von Waldeck orientiert. Danach wurde, wie auch die beiden Bauinschriften bezeugen, das Langhaus 1444

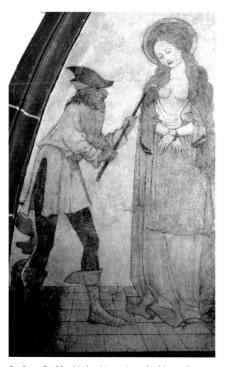

St. Goar, Ev. Pfarrkirche: Martyrium der hl. Agatha

begonnen und 1469 teilweise abgeschlossen. Somit kann der Beginn der malerischen Ausstattung nicht vor 1469 gelegen haben. Hinzu kommt, dass die Kirche zunächst eine einfache Fassung ohne figürliche Malerei erhielt. Der erste Terminus ante quem ist mit dem Tod des Bauherren, Graf Philipp von Katzenelnbogen, 1479 gegeben. Zwar nimmt der Graf als Stifter einen bedeutenden Platz ein, bei den Wand- und Gewölbemalereien ist er allerdings nur für einen kleinen Teil, vor allem im südlichen Seitenschiff, zu belegen. Dort erscheint das gräfliche Wappen zweimal in gemalter Form als vollständiges Wappen und viermal an Schlusssteinen sowie an Konsolen. Im nördlichen Seitenschiff kommt da-

gegen das Wappen nur einmal vor, und zwar auf dem Schlussstein im nicht ausgemalten Gewölbe der zweiten Kapelle von Osten (in der Mitte ein Ritter mit zwei Einzelwappen). Generell ist davon auszugehen, dass die von ihm gestifteten Malereien auch mit seinen Wappen versehen wurden, so dass nicht sämtliche Darstellungen – wie A. von Ledebur meint, der ihn vor allem für die große Zahl der ritterlichen Heiligen in Anspruch nehmen will – auf ihn zurückzuführen sind. Eindeutig ist dies bei den Heiligen Quirinus und Vitus der Fall, die, wie die Hausmarke zeigt, einen bürgerlichen Stifter haben. Zudem hatten im Spätmittelalter nicht nur die Adeligen ein besonderes Interesse an diesen Ritterheiligen, sondern auch die den Adel in Geschmack und Vorlieben nachahmenden Bürger.

Der zweite Terminus ante quem für eine Datierung der Malereien ist das Sterbejahr des Johann Boos von Waldeck 1489, der sich mit seiner Frau im südlichen Seitenschiff als Stifter wiedergeben ließ. Somit wurden für die gesamte Ausstattung stets die Jahre von 1469–1479 und 1489 in Anspruch genommen. Wie die vorliegende Untersuchung gezeigt hat, beziehen sich diese Daten aber nur auf einen Teil der Malereien, die sich vor allem auf das südliche Seitenschiff konzentrieren. Zahlreiche andere Malereien wurden dagegen in dem Zeitraum von 1489 bis zur Einführung der Reformation ausgeführt. Als Stifter finden sich nicht nur das Grafenhaus und Adelige der Umgegend, sondern vor allem Angehörige des Stiftes. Insgesamt sind sechs geistliche Stifter nachweisbar, von denen – mit Ausnahme von Konrad Erkel – keiner mehr identifiziert werden kann. Auch die bürgerlichen Stifter – es finden sich drei Wandmalereien mit einer Hausmarke – sind nicht mehr zu benennen. Die Wandbilder im

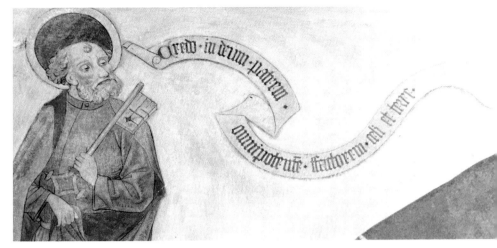

St. Goar, Ev. Pfarrkirche, Langhaus: Apostel mit Spruchband

Nordseitenschiff gehen dagegen auf zwei Bruderschaften zurück. Festzuhalten bleibt, dass die erste Ausmalung, bestehend aus einer Farbfassung mit Betonung der architektonischen Glieder, zeitgleich mit der Vollendung des Baues zu datieren ist und die kurze Zeit später begonnene Ausstattung mit figürlicher Malerei sich einige Jahrzehnte, bis zum ersten Viertel des 16. Jahrhunderts, hinzog.

Durch die ältere Literatur zieht sich durchgängig die Frage, ob die Malereien einem Gesamtprogramm zuzuordnen sind. Da man bei der Suche nach einem solchen immer auch von der gleichzeitigen Entstehung der gesamten Dekoration ausging, dürfte mit der Darlegung der unterschiedlichen Stiftergruppen und dem größeren zeitlichen Ansatz die Frage nach dem Gesamtprogramm eher negativ beantwortet werden. Zu unterschiedlich sind die ikonographischen Themen, die nicht nur im Spätmittelalter altbewährte und immer wiederkehrende zeigen, wie die Evangelistensymbole und die Kirchenväter sowie im Rheinland häufig zu findende Heilige, wie Sebastian, Georg und Christophorus, sondern auch eher unbekannte Heilige, wie Quirinus, Vitus, Gertrud, Petronilla und Ludwig. Gerade die Letzterem beigegebene Hausmarke beweist, dass seine Wahl auf eine persönliche Verehrung durch den Stifter zurückgeht.

Stilistisch sind die Malereien nach den starken Übermalungen und Überarbeitungen mit zum Teil interpretierenden Ergänzungen durch Anton Bardenhewer sowie Willi Diernhöfer und ohne eine restauratorische Untersuchung, die zum einen den noch vorhandenen Originalbestand und die jeweiligen Anteile von beiden bestimmt, nicht mehr zu beurteilen. So ist vermutlich auch die stilistische Einheitlichkeit der Seitenschiffsmalereien zum größten Teil auf Bardenhewer zurückzuführen. Denn schaut man sich die Köpfe der Heiligen etwas genauer an, so blicken einen doch recht oft Bardenhewersche Schöpfungen an, wie besonders Detailaufnahmen belegen.

SARGENROTH,
Rhein-Hunsrück-Kreis

Sogenannte Nunkirche, ehemals St. Rochus, heute evangelische Pfarrkirche

Die Kirche liegt außerhalb des Ortes auf dem mit Bäumen gesäumten Rochusfeld, das einst Markt- und Gerichtsstätte war. Im Mittelalter tagte dort ein Hundertschaftsgericht, dessen Ursprung bis in die fränkische Zeit zurückreicht und das bis zur Auflösung des Stiftes Ravengiersburg bestand. Bei der Kirche handelt es sich wohl um eine frühe Gründung: 937 erstmals erwähnt, war sie wahrscheinlich die Mutterkirche der 1072 abgetrennten St. Christophoruskirche in Ravengiersburg, in deren Besitz sie spätestens 1262 überging. Die dem hl. Rochus geweihte Kirche ist bereits im 13. Jahrhundert als Wallfahrtsstätte bezeugt und besaß während der Pestzeit im späten Mittelalter überörtliche Bedeutung. Zu ihrem Patrozinium dürfte sie jedoch erst Ende des 15. Jahrhunderts gekommen sein, denn der Kult des Heiligen, der als Pestpatron und einer der Vierzehnnothelfer angerufen wurde, verbreitete sich erst sehr spät in Deutschland. Mit der Einführung der Reformation wurde die Kirche evangelisch und schließlich nach einem erzwungenen Simultaneum bei der Kirchenteilung 1706 den Protestanten zugesprochen. Das im 14. Jahrhundert weitgehend neu erbaute Langhaus wurde um 1744/45 verändert.

Von der ehemaligen romanischen Kirche ist nur noch der kurze, massive Turm weitgehend erhalten geblieben. Dort entdeckte man bei Instandsetzungsarbeiten 1896 im kreuzgratgewölbten quadratischen Untergeschoss zu unterschiedlichen Zeiten entstandene Wandmalereien. Sie finden sich im Gewölbe (Maiestas Domini mit Evangelistensymbolen), an den Wänden (Jüngstes Gericht) sowie in der Laibung des Ostfensters (Szenen aus dem Marienleben). Die Klugen und Törichten Jungfrauen auf der Unterseite des Chorbogens wurden erst 1935 aufgedeckt. Nach den nur sehr nachlässigen Sicherungsarbeiten überließ man die Wandmalereien über dreißig Jahre ihrem Schicksal, was zu Substanzverlusten führte, zumal der Chorturm als Holzlagerstätte genutzt wurde. Durch die permanent eindringende Feuchtigkeit war es zu Salpeterbildungen gekommen, die großflächige Zerstörungen nach sich zogen. Die Farbschichten hatten sich teilweise mit dem mürben Putz gelöst und waren abgeblättert. So verwundert es nicht, dass sich die Malerei heute in einem sehr rudimentären Zustand befindet. Neben weitreichenden Verputzungen tragen vor allem die großflächigen Übermalungen zu einer Verunklärung der Originalsubstanz bei. Von dieser hat sich ohnehin nur noch die Unterzeichnung in Rötel, die Konturierung in schwarzer Farbe sowie der Farbabrieb der verschiedenen Ocker- und Rottöne erhalten.

Das Gewölbe zeigt eine Maiestas Domini mit den vier Evangelisten, wiedergegeben als anthropomorphe Gestalten mit menschlichem Körper und dem Kopf ihres jeweiligen Attributs. Über sämtliche Wände wird in epischer Breite das in zwei Registern gegliederte Weltgericht geschildert. Der obere Teil zeigt die Engel, die Auferstehung von den Toten und die Apostel. Im unteren Teil folgen die Scheidung der Seligen von den Verdammten sowie die Darstellung des Paradieses und der Hölle. Die stark zerstörten Engel auf der Ostwand befinden sich zu beiden Seiten des gotischen Spitzbogenfensters, sie tragen Schriftrollen.

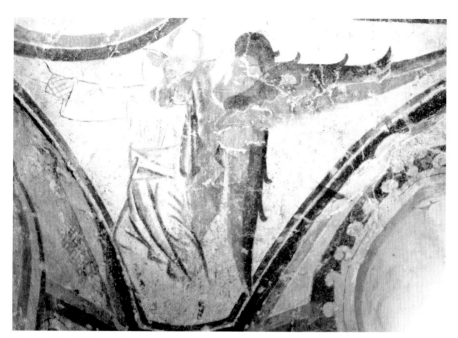

Sargenroth, Nunkirche: Gewölbe im Chor mit Evangelisten, wiedergegeben als anthropomorphe Gestalten mit menschlichem Körper und dem Kopf seines Attributs, hier der Evangelist Lukas

Sowohl auf der Nord- als auch auf der Südseite schauen die Auferstehenden nach Osten. Der Zug der Seligen und der Verdammten bedeckte ehemals die Ost-, Nord- und Südwand. Heute ist nur noch die Darstellung der Hölle auf der Südwand erhalten, die Malerei der Nordwand wurde in den 1970er Jahren zerstört. Auf der linken Seite sitzt ein riesiger Teufel, der mehrfach mit einer Kette an eine Säule gefesselt ist. Auf seinem Schoß hält er einen nackten Menschen, in Entsprechung zu den Seelen in Abrahams Schoß, die sich einst auf der Nordwand befand.

Den Chorbogen der Westwand ziert ein schmales Band mit stark fragmentierten, nimbierten Köpfen bei denen es sich um die zwölf Apostel handeln könnte. Sie gehören einer jüngeren Ausmalungsphase an, die mit der des Jüngsten Gerichts gleichzusetzen ist.

Auf den Laibungsflächen der Chorfenster finden sich drei Einzelszenen aus dem Marienleben und der Kindheitsgeschichte Jesu. Sie beginnen auf der nördlichen Laibung mit der Heimsuchung Mariens. Darüber ist vermutlich die Szene des Erkennens der Gottesmutter durch Joseph wiedergegeben. Eine Begebenheit, die im Matthäusevangelium (Mt 1,24) und im apokryphen Protoevangelium des Jakobus (14,2) erwähnt und ausführlicher in den mittelalterlichen deutschen Marienlegenden behandelt wird. Nach der Befragung Mariens durch Joseph erkennt dieser – durch eine Engelsbotschaft oder ein Traumgesicht – das große Wunder. Auf der südlichen Laibung

Sargenroth, Nunkirche: Chorbogen mit verschiedenen Bemalungsresten

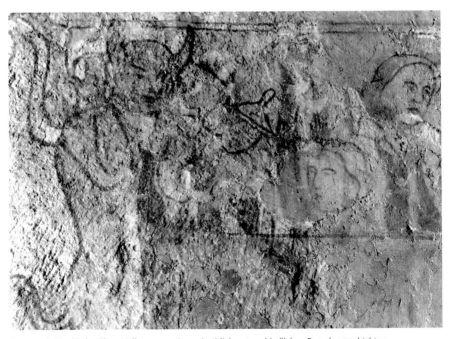

Sargenroth, Nunkirche, Chor: Höllenszene mit zwei zeitlich unterschiedlichen Bemalungsschichten

befindet sich die Anbetung der Heiligen Drei Könige.

Die Unterseite des Chorbogens zeigt das Gleichnis von den Klugen und Törichten Jungfrauen. Die quadratischen Felder mit den Jungfrauen besitzen eine Art perspektivische Rahmung in Hellblau und Ocker. Ein flott gemalter hellblauer Strich umfährt in breitem Abstand nicht nur die Außenkontur der Figuren, sondern umreißt auch die Rahmung, was den Darstellungen eine gewisse räumliche Tiefe verleiht. Ikonographisch gesehen, schließen sie sich der übrigen Ausmalung an und stellen eine sinnvolle Erweiterung des schon vorhandenen frühgotischen Ausmalungsprogramms mit dem Weltgericht dar.

Das Thema der Maiestas Domini, umgeben von den vier anthropomorphen Evangelistensymbolen, geht auf die Vision des Ezechiel (Ez 1,1) zurück, deren früheste Darstellungen sich in der iberischen, insularen und französischen Kunst finden. Umso ungewöhnlicher ist daher die Tatsache, dass sich gerade diese Form der anthropomorphen Evangelistendarstellung, die während des gesamten Mittelalters sehr selten bleibt, in Sargenroth findet und dies auch noch als monumentale Fassung einer Gewölbeausmalung. Die spätromanische Ausmalung des Gewölbes hat sich ehemals vermutlich auf den Wänden fortgesetzt, wie einzelne Fragmente, z.B. eines Wellenbandes erkennen lassen. Stilistisch sind die Gewölbemalereien aufgrund der starken Zerstörungen sowie der teilweisen Übermalungen kaum noch zu beurteilen. Kompositorisch sind sie unausgewogen. Denn während die mächtigen anthropomorphen Gestalten mit ihren ausgreifenden Bewegungen einen monumentalen Zug besitzen, ist der Weltenrichter seltsam klein dargestellt.

Sargenroth, Nunkirche, Chor: Detail aus der Höllenszene, angeketteter Satan

Auf die Ausmalung der Spätromanik, die, wie die Figurenauffassung belegt, in die Mitte des 13. Jahrhunderts zu datieren ist, folgt in der Gotik, in der ersten Hälfte des 14. Jahrhunderts, dann die Bemalungen der vier Wände mit dem Weltgericht. Der letzten Ausstattungsphase gehören die Malereien der Fensterlaibung, des Chorbogens und der Westwand an, entstanden im ersten Drittel des 15. Jahrhunderts. Die noch vorhandene gotische Malerei ist aufgrund ihres fragmentarischen Zustands stilistisch nur schlecht zu beurteilen. Ihre einstige Qualität lässt sich ganz gut an den weitgehend unbehandelt gebliebenen Apostelköpfen auf der Westwand beurteilen, die eine flotte lebendige Malweise erkennen lassen.

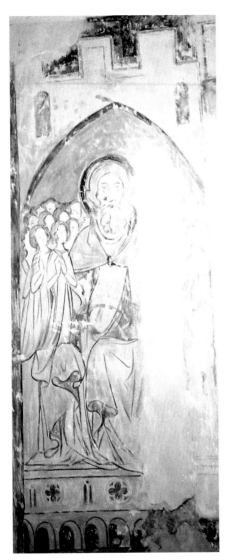

Steeg, St. Anna, Aquarell: die Seligen in Abrahams Schoß

EXKURS

Qualen der Hölle: Das Jüngste Gericht

Beherrschendes Motiv der Lebensgestaltung sowie der Frömmigkeit war während des gesamten Mittelalters die Sorge um das Seelenheil nach dem Tod. Daher ist die Darstellung des Jüngsten Gerichts in fast jeder Kirche anzutreffen. So führt gerade die Illustration der Höllenqualen – die schon in der Romanik recht episch geschildert wurden – den Gläubigen die Folgen ihres Handelns hier auf Erden sehr drastisch vor Augen. Generell wurden die Leiden nach dem Tode öfters und ausführlicher dargestellt als die Freuden, die so gut wie keine Illustration erfuhren.

So zeigen die Wandbilder, wie am Ende aller Zeiten die Taten und Verdienste gewogen und die Gläubigen geschieden wurden. Die so Erwählten gingen entweder in das Himmelsreich ein, deren Tür der hl. Petrus öffnet, wie in Braubach (St. Martin), Eltville (St. Peter und Paul) und Wellmich, oder erlitten als Verstoßene die Qualen der Hölle. Nicht nur der Gang dorthin, sondern auch der Ort der Verdammnis selbst wurde gerne dargestellt. Der an die Säule gefesselte Satan war ein Bildmotiv, das sich häufiger findet, so auch in Sargenroth. Der hl. Michael als Geleiter der Seelen – noch heute wird er im Offertorium der Totenmesse als Seelengeleiter hervorgehoben – kommt jedoch nicht nur als Seelenwäger vor, wie in Spay und Weiler, son-

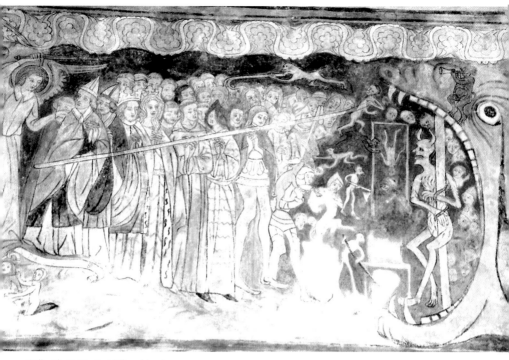

Wellmich, St. Martin: Höllenschlund

dern erscheint auch als Bezwinger des Teufels und des Drachens.

Eng mit dem Weltgericht verbunden ist das Gleichnis der Klugen und Törichten Jungfrauen, das die Gläubigen mahnt, wachsam zu sein. Zuweilen als Ergänzung und Erweiterung des Jüngsten Gerichts, in dessen unmittelbarer Nähe am Chorbogen (Braubach, Sargenroth) es oftmals angebracht ist, dient das Gleichnis gelegentlich auch der Komplettierung einer Höllenszene, wie das Beispiel in Oberdiebach zeigt. Die Häufigkeit der Wiedergabe mag darin begründet sein, dass kaum ein anderes Gleichnis und die damit ausgesprochene Mahnung: »Seid wachsam!« den mittelalterlichen Menschen so bewegte. Es ist auch zugleich das einzige Gleichnis aus dem Neuen Testament, das im Mittelalter eine dramatische Bearbeitung erfuhr.

SPAY (EHEM. ORTSTEIL PETERSPAY),
Kreis Mayen-Koblenz

Katholische Kapelle St. Peter und Paul (Peterskapelle)

Der ehemalige Ort Peterspay, durch eine Pestepidemie sowie den Dreißigjährigen Krieg entvölkert und fast vernichtet, wurde im 17. Jahrhundert aufgegeben. Die erstmals in einer Urkunde von 1237 erwähnte Kapelle gehörte ursprünglich der Zisterzienserabtei Eberbach. Damals übertrugen der Ritter Drabodo und seine Frau Hedwig von Overspeie die Kapelle mit Äckern, Wiesen sowie einem Weinberg der Abtei. Da die Kapelle bereits von den Vorbesitzern vermutlich als Eigenkirche errichtet wurde, ist der erste Gründungsbau um einiges früher anzusetzen. Der heutige Bau entstand nach einem Umbau um 1300. Die schlichte kleine Kapelle besitzt ein flachgedecktes Schiff mit Satteldach und Dachreiter. An dieses schließt ein außen durch Strebepfeiler gegliederter einjochiger Chor mit Fünfachtelschluss an. Der leicht aus der Achse nach links verschobene, kreuzrippengewölbte Chor ist durch einen Triumphbogen vom Langhaus geschieden. Die schmucklose Westfassade besitzt ein abgestuftes Spitzbogenportal und darüber eine spitzbogige Nische mit Fenstern. Die in der östlichen Hälfte der Langhaussüdwand sitzende Tür dürfte zu einem späteren Zeitpunkt eingefügt worden sein.

Die liturgisch seit 1810 nicht mehr genutzte Kapelle diente lange als Lagerraum und geriet so, bedingt auch durch die starke Feuchtigkeit, langsam in Verfall. Ein Teil der Wandmalerei dürfte damals noch sichtbar gewesen sein, spätestens jedoch 1910, wie die im gleichen Jahr angefertigten Aquarelle von Volkhausen belegen. Der baulichen Instandsetzung 1919–1920 schloss sich 1931–1932 eine systematische Freilegung und Konservierung der Wandmalereien an. Eine erneute Wiederherstellung folgte 1950. Die letzte Untersuchung und Konservierung wurde 2004 abgeschlossen. Zu Beginn dieser letzten Restaurierungsmaßnahmen, Anfang der neunziger Jahre, befand sich die Kapelle im Innern in einem sehr desolaten Erhaltungszustand. Aufsteigende Mauerfeuchtigkeit sowie eindringendes Regenwasser hatten der Wandmalerei jahrelang zugesetzt. Insgesamt weist die jetzige Wandmalerei immerhin noch 40 % des Originalbestandes auf. Dabei handelt es sich auch um Reste, die durch irgendeine Weise, sei es durch Freilegungs-, Übermalungs- oder Feuchtigkeitsschäden, reduziert sind. Größtenteils sind nur noch Farbfragmente und – vereinzelt – Konturen erhalten. Da ein Zurückführen auf eine historische Fassung nicht mehr möglich war, beschränkten sich die letzten Arbeiten auf rein konservatorische Maßnahmen.

Sämtliche Wände des Chorbereiches sind mit figürlicher und ornamentaler Wandmalerei versehen. Über einer Sockelzone folgen die zwölf inschriftlich bezeichneten Apostel, paarweise einander zugewandt. Nur Petrus und Paulus, die beiden zum Altar hin orientierten Patrone der Kapelle, sind größer wiedergegeben und nehmen jeweils die gesamte fensterlose Wandfläche ein. Den Hintergrund bedeckt gelbes, dunkel konturiertes Rankenwerk mit roten floralen Ornamenten oder Blüten und grünen Blättern. Die Fläche oberhalb der Apostelfürsten ziert ein schabloniertes rotes Ornament, die Fläche darunter lässt Ranken mit Granatäpfeln erkennen. Bei der zweiten Wiederherstellung 1950 kam es

Spay, Peterskapelle: Blick vom Langhaus in den Chor

dann im Zuge massiver Übermalungen auch zu Neuschöpfungen und Vertauschungen der Attribute sowie der Namensbeischriften.

Auf der rechten Seite der Triumphbogenwestwand ist in der oberen Ecke ein im vollen Galopp nach links sprengender Reiter erhalten, bei dem es sich vermutlich um den hl. Georg handelt. Auf der linken Seite steht im unteren Wandbereich, in Höhe des oberen Kämpferabschlusses, ein Soldat mit einer Lanze in der rechten Hand. Das Wandfeld darüber zeigt die Anbetung der Heiligen Drei Könige. Da sich die steinige Bodenzone unterhalb der Personen auf der Nordwand fortsetzt, dürfte es sich bei der dort stehenden Person mit knielangem Gewand und einem Kelch in Händen um den dritten König handeln.

Die fensterlose Südwand des Langhauses wird von einer die gesamte Wandfläche einnehmenden Wandmalerei bedeckt, die sich in drei Register gliedert. Die beiden oberen zeigen das Weltgericht, das untere Szenen aus der Passion Christi. Letztere beginnt auf der rechten Seite mit dem Verrat des Judas und endet auf der Westwand mit der Kreuzabnahme. Die insgesamt sieben noch vorhandenen Szenen sind fortlaufend ohne Trennstreifen wiedergegeben. Bei einer durchschnittlichen Figurengröße von 115 cm und einer Bildhöhe von 130 cm sind die Gestalten hart an die Bildränder gerückt. Christus ist dabei größenmäßig stets hervorgehoben. Die Szenen von links nach rechts sind: Verrat, Verhör, Geißelung, Kreuztragung, Kreuzigung und Kreuzabnahme. Im mittleren

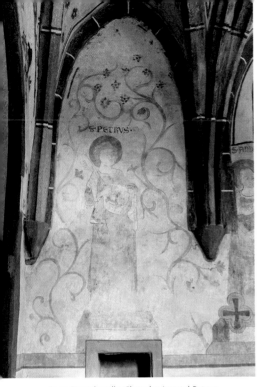

Spay, Peterskapelle, Chor: der Apostel Petrus

und unteren Register fanden sich bereits bei der Freilegung 1931/32 Reste einer jüngeren Ausmalung. Diese nur in drei Kopffragmenten erhaltene Wandmalerei zeigt einen deutlich kleineren Maßstab.

Im Gegensatz zur Südwand besitzt die Nordwand zwei einbahnige gotische Spitzbogenfenster. Die heute noch vorhandene Wandmalerei (eine Seelenwägung, der hl. Martin als Soldat mit dem Bettler, der hl. Christophorus, die hl. Katharina und der dritte der Heiligen Drei Könige), die in einer Höhe von 2,60 m ansetzt, beschränkt sich auf den oberen Wandteil. Vermutlich war auch der untere, zumindest partiell, mit Wandmalerei bedeckt. Reste einer figürlichen Bemalung entdeckte man unterhalb des hl. Martin.

Die Fragmente in Höhe des Passionsregisters der Südwand, in etwa 2 m Entfernung zur Westwand, ein Christuskopf mit Kreuznimbus sowie Gewandreste vor der Triumphbogenwand, lassen den Schluss zu, dass der Passionszyklus einstmals sämtliche Wände des Langhauses einnahm.

Während es sich bei Martin und Katharina um Heilige handelt, die im Mittelalter für die verschiedensten Nöte des Alltags angerufen wurden, sind die Seelenwägung, bei der die Teufel mit aller Gewalt versuchen die Schale nach unten zu ziehen, und der hl. Christophorus eng mit der Thematik des Jüngsten Gerichts verbunden. Bemerkenswert sind bei dem monumentalen hl. Christophorus (der nach der Restaurierung von 1950 zwei rechte Arme besitzt), die beiden ihn flankierenden Soldaten mit auffälliger Bekleidung.

Der heutige Raumeindruck der Kapelle ist geprägt durch mehrere, zeitlich unterschiedlich anzusetzende Reste von Architekturfassungen sowie figürlicher und dekorativer Bemalung. Dieses Durcheinander von verschiedenen Bemalungsresten ist nicht auf natürlichem Wege durch Alterungsprozesse entstanden, sondern das Ergebnis zweier rigoroser Freilegungs- und Restaurierungsmaßnahmen des 20. Jahrhunderts. Aufgrund der damit einhergehenden starken Zerstörungen der Originalmalschichten sowie der großflächigen Übermalungen ist eine eindeutige Schichten- und Fassungsabfolge der Malerei nunmehr außerordentlich schwierig. So folgte im Chorbereich, der zunächst eine reine Architekturfassung besaß, die heute in großen Teilen sichtbare figürliche und dekorative Raumfassung aus der ersten Hälfte des 14. Jahrhunderts. Sie umfasst den Apostelzyklus im Chor mit der Rankenmalerei, die Bemalung des Triumphbogens sowie die

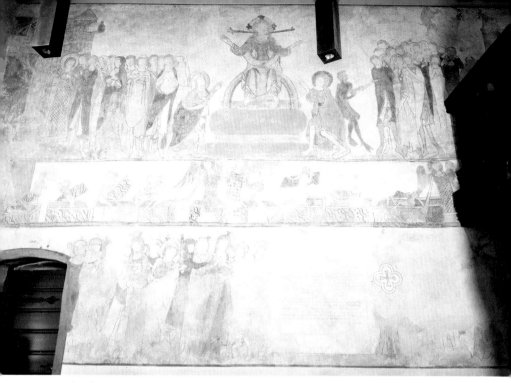

Spay, Peterskapelle: Langhauswand mit Darstellung des Jüngsten Gerichts und Szenen aus der Passion

des Langhauses. Die zweite figürliche Bemalung ist aufgrund der geringen Reste nur noch grob in das 15. Jahrhundert zu datieren. Dazu gehören im Chor die dunkelroten Blumenornamente, die vermutlich mit einer Schablone aufgetragen wurden, sowie im Langhaus Figurenfragmente. Diese scheinen, wenn auch in kleinerem Maßstab und etwas versetzt (soweit man dies an der Südwand beobachten kann), das Programm der ersten figürlichen Ausmalung wiederholt zu haben. Die Wandmalerei wurde auf Weißkalktünchen in Kalkseccotechnik ausgeführt. Teilweise noch gut erhalten ist die in Rötel ausgeführte Unterzeichnung, die vermutlich noch auf den leicht feuchten Putz mit einem Pinsel aufgetragen wurde und somit eine haltbarere

Verbindung eingehen konnte. Größtenteils verloren sind dagegen die in Seccotechnik ausgeführte Binnenausmalung und die farbig angelegten Partien.

Das Ausmalungsprogramm der Peterskapelle mit den zwölf Aposteln im Chorbereich sowie dem Jüngsten Gericht und der Passion im Langhaus entspricht den üblichen Kirchenausmalungen des 14./15. Jahrhunderts. Diesem einfachen heilsgeschichtlichen Programm können zudem die Seelenwägung und der hl. Christophorus zugeordnet werden.

Stilistisch ist die Wandmalerei nur noch sehr schwer zu beurteilen. So lassen die stark übermalten Apostel und die Bemalung des Langhauses keine Einordnung mehr zu. Ein Vergleich zwischen den in den Jahren

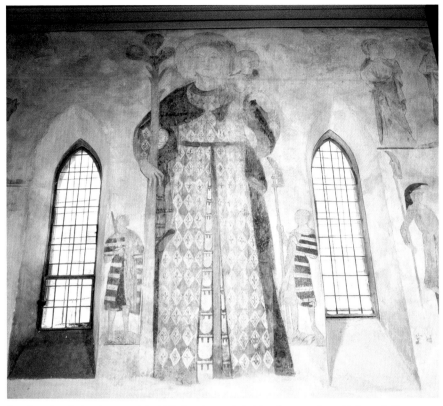

Spay, Peterskapelle, Langhauswand: der hl. Christophorus mit Assistenzfiguren und verschiedenen Heiligen

1943/45 aufgenommenen Photographien mit dem heutigen Zustand offenbart den immensen Grad der Übermalung sowie die weitgehenden Ergänzungen und auch Neuschöpfungen der zweiten Restaurierung, die 1950 von Hermann Velte jun. durchgeführt wurde. Das Jüngste Gericht und die Passion zeigen das Geschehen jeweils auf einer schmalen Raumbühne. Die einzelnen Personen sind mit ihren stark nach unten gerichteten Füßen wie schwebend dargestellt und scheinen keinen rechten Halt zu finden. Die verschiedenen Gruppen mit den zum Teil hintereinander gestaffelten Figuren lassen einen Ansatz von Räumlichkeit erahnen. Durch die fehlende Binnenzeichnung, die plakativ gesetzten Farbflächen und die stark nachgezogenen Konturen wirken die Figuren sehr zeichenhaft, jedoch kann dieses Stilmerkmal täuschen. Die generell sehr schlanken, in leichtem S-Schwung wiedergegebenen Körper, die weich fließenden Gewänder und der paläographische Befund belegen eine Datierung der Malereien in die Zeit nach 1300.

STEEG (STADT BACHARACH),
Kreis Mainz-Bingen

Evangelische Pfarrkirche St. Anna

Bei der auf unregelmäßigem Grundriss errichteten Hallenkirche handelt es sich um einen betont schmucklosen Bau ohne jede Bauzier. Das einschiffige, vierjochige Hauptschiff mit Chor im Fünfachtelschluss und nördlich vorgelagertem Turm datiert aus dem frühen 14. Jahrhundert. Unklar ist, ob der Anbau eines Seitenschiffes auf der Nordseite zeitgleich war. Etwas später folgten die Einwölbung der gesamten Kirche und die Erweiterung auf der Südseite, so dass die nun nach innen genommenen Strebepfeiler kapellenartige Nischen bildeten. Mit der Einführung der Reformation im Viertälergebiet wurde die Kirche 1546 evangelisch. Nach der Mitte des 16. Jahrhunderts erfolgte, der geänderten Nutzung Rechnung tragend, der Einbau von Emporen.

Bei den umfassenden Instandsetzungsarbeiten der damals als stark vernachlässigt geschilderten Kirche entdeckte man 1901 im Innern Reste von Wandmalereien. Die anschließende Freilegung erfolgte recht grob und unsachgemäß, wie die zum Teil umfangreichen Schäden an den Malereien auch heute noch erkennen lassen. Von der überraschend großen Anzahl an Wandbildern wird im Folgenden nur eine Auswahl vorgestellt.

1901 hatte man im Chor unter den Fenstersohlbänken übereinanderliegende Wandmalereien entdeckt. Der größere mittlere Teil der älteren Malschicht zeigt das Weltgericht, die darüber liegende jüngere Malschicht die Heilige Sippe. Da beide Wandmalereien nur zum Teil erhalten und die einzelnen Malschichten größtenteils nicht klar zu trennen sind, sind die beiden Darstellungen nunmehr nur sehr schwer und in manchen Teilen gar nicht mehr ablesbar.

Interessant ist beim Weltgericht die Darstellung der armen Seelen in Abrahams Schoß, die hier, in der Gegenüberstellung mit dem Höllenrachen, als Verkörperung des Paradieses aufzufassen ist. In dieser Form findet sie sich schon im 11. Jahrhundert als Bestandteil von Weltgerichtsdarstellungen. Entstanden ist die erste Ausmalung des Chorbereichs wohl unmittelbar nach der Vollendung des Baues in der ersten Hälfte des 14. Jahrhunderts. Darauf verweisen nicht nur der Aufbau des Putzgrundes und die maltechnologischen Untersuchungen, sondern auch stilistische Details.

Unklar bleibt, warum es Ende des 15. Jahrhunderts zu einer Übermalung des älteren Ausmalungsprogramms kam, ob die ältere Ausmalung schadhaft und unansehnlich oder ob das Thema nicht mehr zeitgemäß war. Dass die Neufassung aufgrund einer Änderung des Patroziniums geschah, ist aus den Quellen nicht eindeutig zu belegen, aber gut möglich. Die Heilige Sippe war in Deutschland vor allem in der Zeit um 1500 ein sehr beliebtes Thema, das eine Einbindung der Heiligengestalten in die bürgerliche Alltagswelt der Gläubigen ermöglichte. Daher ist es durchaus denkbar, dass man nun im Chor, an prominenter Stelle, eine andere Thematik bevorzugte. Die Identifikation der vielen Mitglieder der Heiligen Sippe erfolgte vor allem durch Namensbeischriften in den Nimben, am Kleidersaum oder auf Spruchbändern, wie es auch für Steeg anzunehmen ist. Nach der ikonographischen Entwicklung des Bildthemas und der Tracht der Dargestellten zu urteilen, ist das Wandbild an der Wende zum 16. Jahrhunderts entstanden. Die Ausführung

Steeg, St. Anna: die hl. Elisabeth. Das Aquarell zeigt den Zustand nach der Freilegung. Heute sind nur noch Fragmente der Figur vorhanden, die Namensbeischrift »s(ancta) elsebet« ist verloren gegangen.

der Details, die Pigmentierung und die Maltechnik lassen auf eine ehemals qualitätvolle Malerei schließen.

Eines der ikonographisch bedeutsamsten Wandbilder findet sich auf der Südseite des zweiten Pfeilers von Osten. Es zeigt oben eine bisher ungeklärte Szene am Altar und unten den sogenannten schreibenden Teufel. Die Wandmalerei, die in zwei figürlich ausgestalteten, unsauber getrennten Malschichten übereinanderliegt, ist nur schwer ablesbar. Die erste Schicht wurde direkt ohne Grundierung auf die Tünche aufgetragen. An-

schließend wurde die Unterzeichnung recht skizzenhaft in schwarzen kohlestiftartigen Strichen ausgeführt. Bestimmend für den Bildeindruck sind das stark kontrastierende Kolorit der Malschichtpartien und die dicke schwarze Konturierung. Charakteristisch für die Malerei ist der flüchtig aufgesetzte Pinselduktus. Eine zweite Malschicht, die nur noch in wenigen Fragmenten erhalten ist, liegt auf einer gesonderten Grundierungstünche. Die detaillierte Unterzeichnung wurde als rote Pinselzeichnung in feinen, sicheren Strichen ausgeführt. Die Malerei zeigt eine bis ins De-

Steeg, St. Anna, Ostwand des mittleren Pfeilers: Zwischen dem hl. Hieronymus und einem zweiten, unbekannten Heiligen befindet sich ein mehrzeiliges, an den Kirchenvater Hieronymus gerichtetes Gebet.

tail gehende kleinteilige Ausarbeitung. Verteilt über die Oberfläche der Wandmalerei, finden sich zudem geringe Reste einer dritten und vierten Malschicht.

Zur ersten Malschicht gehört auch die untere Darstellung, die einen schreibenden Teufel zeigt, der auf der linken Seite in einer Pultbank hockt. Der Teufel mit zotteligem Fell und schwarzen Hörnern hat die Beine übereinandergeschlagen und beschreibt eifrig das in Aufsicht wiedergegebene große Blatt mit einer nur angedeuteten Schrift. Ein zweiter, grauer Teufel kauert rechts von ihm auf einem kleinen Podest. Ein dritter hat die beiden einander zugewandten Frauen, die auf einer Bank vor ihm sitzen, am Kopf gefasst. Da beide einen Schleier, aber bunte Kleidung tragen, dürfte es sich um verheiratete Frauen handeln, die schwatzend in der Kirche sitzen. Die unter dem Bild angebrachte Inschrift in gotischer Minuskel lautet: »° FRAGMINA ° VERBORVM ° TITIFILLV[S] ° COLLIGET ° HORVM ° – (Die Bruchstücke der Wörter sammelt Titifillus)«. Nach Paul Clemen ist der schreibende Teufel hier mit der Messe des hl. Martin im oberen Bildteil verbunden.

Steeg, St. Anna, Mittelschiffspfeiler: Oberhalb der Darstellung des schreibenden Teufels finden sich noch mindestens eine weitere Szene sowie eine längere Inschrift.

Davon abgesehen, dass die Darstellung kaum ablesbar ist, bleibt die Bedeutung des sitzenden Mannes unklar. Zudem fallen der obere und der untere Teil stilistisch auseinander. Nicht mehr geklärt werden kann zudem, was sich ehemals im mittleren Bereich des

Pfeilers befand. Letztlich ist auch die untere Darstellung nicht mehr ganz zu entschlüsseln, da sie sich in ihrer bildlichen Wiedergabe, als Mahnung an die Kirchenbesucher, hier besonders auf die Frauen bezieht, während sich die Inschrift eindeutig an die Priester und Messdiener wendet. Entstanden ist das Wandbild, wie die stilistischen und paläographischen Befunde belegen, in der zweiten Hälfte des 14. Jahrhunderts.

Ein breites Band mit einer später aufgetragenen zweiten Malschicht bedeckt den mittleren Bereich des Pfeilers. Es zeigt nur noch Fragmente einer Vorhangdraperie sowie eines Kopfes und eines Spruchbandes. Eine zweite Inschrift, die größtenteils von einer Inschrift aus dem 17. Jahrhundert verdeckt wird, befindet sich am oberen Rand. Zu datieren ist diese zweite figürliche Malschicht, wie die Auffassung der Köpfe und die Form des Kopfputzes belegen, Ende des 15. Jahrhunderts.

Der 1901 im südlichen Seitenschiff, in der ersten Nische von Osten, freigelegte monumentale hl. Christophorus stammt aus dem letzten Drittel des 15. Jahrhunderts. Im unteren Bereich finden sich auf der linken Seite ein Wappenschild sowie eine Meister- oder Stifterinschrift: »diß werck ° / nait ° selle ° claeß / ... e ° dom / en.«

Das stark fragmentierte Wandbild auf der Ostwand des mittleren Pfeilers zeigt den hl. Hieronymus sowie einen zweiten, unbekannten Heiligen. Der untere Teil ist von der Bekrönung des davor angebrachten Epitaphs von 1643 verdeckt. Zwar sind das Wandbild und die mehrzeilige Anrufungsinschrift in gotischer Minuskel aufeinander bezogen, aber wohl nicht zeitgleich entstanden, denn die zwischen beiden Oberkörpern gesetzte Inschrift wurde ohne Rücksicht auf die Malerei aufgebracht und läuft auf der rechten

Seite in die figürliche Darstellung hinein. »O heilger ° vader ° Jheronime ° eyn ° / licht ° der ° heilge(n) ° kirche ° vnd ° ein ° / strei(n)ge ° verfolger ° der ° keczer du / hast ° ei(n) stre(n)ge ° hart lebe(n) gefurt / of ° dyssei(n) ° ertrich ° in ° casti ° go(n)ge(n) [...] / [...] eins ° myt ° vaste(n) ° mit / [...] ache ° mit ° harte(n) ° slege(n) ° vnd ° geys / selo(n)ge(n) ° ich ° bede(n) ° dich heilge ° vader ° da[z] / du ° mir ° gnade ° erwerbe[st] ° ua(n) ° gott / dem ° herre(n) ° daz ° ich ° auch [- - -]«. Entstanden sind Wandbild und Inschrift in großer zeitlicher Nähe im letzten Drittel des 15. Jahrhunderts, wie die Figurenauffassung und die paläographische Untersuchung der Inschrift belegen.

Steeg, St. Anna, Mittelschiffspfeiler: Ein breites Band mit einer später aufgetragenen zweiten Malschicht bedeckt den mittleren Bereich. Es zeigt Fragmente einer Vorhangdraperie sowie eines Kopfes.

Auf der Nordmauer des nördlichen Seitenschiffs befindet sich eine sogenannte Hostienmühle, eine eucharistische Mühle. Dieses sehr selten vorkommende ikonographische Motiv versinnbildlicht die Lehre von der Transsubstantiation, die 1215 zum kirchlichen Dogma erhoben worden war. Der Darstellungstypus in Steeg taucht im frühen 15. Jahrhundert in der Kunst auf und illustriert die Transsubstantiation der Abendmahlselemente, vor allem des Brotes, verweist aber auch auf die Geburt Jesu durch die Jungfrau und auf die Passion. Inspiriert waren die Künstler vermutlich von der mystischen Dichtung, bei der das Thema der Mühle bereits um 1400 auftritt. Das Wandbild folgt – wie die meisten Mühlenbilder – einem Grundschema, das sich deutlich an die Mühlenlieder anlehnt. In vier Registern übereinander, wird hier das Geschehen, kommentiert und erläutert mit vielen Spruchbändern, dargelegt. Über allem erscheint Gottvater, der auf Strahlen die Taube des Heiligen Geistes zu Maria sendet. Darunter folgt die Verkündigung an Maria nach Lk 1,26–38, welche die Mühle in johannei-

scher Ausprägung als Mühle der Inkarnation Christi kennzeichnet. Die vier Evangelisten im nächsten Register sind als anthropomorphe Gestalten mit menschlichem Körper und dem Kopf ihres jeweiligen Attributs wiedergeben. Die Apostel im anschließenden Register drehen die Kurbelwelle. Zuunterst knien die vier lateinischen Kirchenväter, den Kelch dem Mühlenrohr entgegenhaltend, um die Hostien aufzufangen. Der ungewöhnliche Anbringungsort – das Wandbild ist über die Mauerkante hinweggemalt – dürfte mit der ehemals dahinter befindlichen, 1814 niedergelegten Sakristei zusammenhängen auf die das Wandbild inhaltlich Bezug nimmt. Während die ältere, deutlich kleinere Fassung der Hostienmühle noch im 15. Jahrhundert entstand, ist die jüngere einige Jahre später, um 1500, anzusetzen.

Die einzelnen Wandbilder lassen sich zwar nicht thematisch, dafür aber sowohl maltechnisch als auch zeitlich in verschiedenen Gruppen zusammenfassen. Die bei der Untersuchung festgestellten Putz- und Maltechniken ermöglichen zudem einen guten Einblick in die unterschiedlichen Erscheinungsformen gotischer Wandmalerei. Als ältestes Wandbild darf das Jüngste Gericht im Chor angesprochen werden, das vermutlich unmittelbar nach der Vollendung des Baues in der ersten Hälfte des 14. Jahrhunderts aufgebracht wurde. Es besitzt einen geglätteten einschichtigen Verputz und eine vermutlich freskale Bindung der Unterzeichnung und des braunroten Flächentones. Im Unterschied dazu besitzen die der zweiten Ausmalungsphase zuzuordnenden Wandgemälde eine charakteristisch aufgebaute zweischichtig aufgetragene Putzlage (10 000 Märtyrer / Kreuzigung mit Bischof / schreibender Teufel / drei Heilige / Fragment am Pfeiler des nördlichen Seitenschiffes). Zwar ist die Ausmalungsphase nicht zwingend mit der Verputzphase gleichzusetzen, doch dürften die Wandbilder nicht allzu lange danach aufgebracht worden sein. Maltechnisch war somit nur noch ein Seccoauftrag möglich. Kennzeichnend für diese Gruppe ist die kohlestiftartige Vorzeichnung mit skizzenhaften schwarzen Strichen. Die ehemaligen Farbflächen besaßen ein ausgeprägtes Kolorit. Die Kontur- und Binnenzeichnung erfolgte mit breiten schwarzen Pinselstrichen. Den Duktus der Malerei bestimmen die großzügig, aber flüchtig aufgesetzten Linien und Farbflächen. Die Wandgemälde (Opferung des Isaak / hl. Elisabeth) der dritten Ausmalungsphase, die sich auf den westlichen Kirchenraum beschränken, besitzen dagegen

eine einschichtig aufgebrachte Putzlage. Im Unterschied zu den drei vorangegangenen Ausmalungsphasen konnte der vierten kein eigener Verputz, sondern nur eine Grundierungstünche zugeordnet werden. Zu dieser Phase zählen neben dem hl. Christophorus, den beiden Heiligen und der Hostienmühle auch die zweite Fassungsebene schon vorhandener Wandbilder (Heilige Sippe und das Wandbild über dem schreibenden Teufel). Eine Sonderstellung innerhalb der Ausmalung nimmt, maltechnisch gesehen, die zweite Fassung der Hostienmühle ein. Die verwendeten Bindemittel (öl- und harzhaltig) sowie die bis ins Detail ausgearbeitete Malweise und die subtile Maltechnik entsprechen der Qualität spätgotischer Tafelmalerei.

Wie die Untersuchungen der Putz- und Malflächen des Wandbildes mit den beiden Heiligen erkennen lassen, war dieser Bereich beim Einbau des Epitaphs bereits weiß getüncht. Dies dürfte auch für den übrigen Kirchenraum zutreffen, so dass davon auszugehen ist, dass nach der Einführung der Reformation und der Umwandlung des Kirchenraumes in eine Predigerkirche in der zweiten Hälfte des 16. Jahrhunderts die Wandmalerei übertüncht wurde.

Leider haben sich mit Ausnahme des Wappenschildes beim hl. Christophorus keine Hinweise auf eventuelle Stifter erhalten. Auffallend ist jedoch, das in dem zur Großpfarrei Bacharach gehörenden Steeg, im Gegensatz zu Bacharach selbst, die Kirche noch während des gesamten 15. Jahrhunderts mit Wandbildern ausgestattet wurde. Dies geschah, wie die Hostienmühle belegt, mit überaus anspruchsvollen theologischen Themen, die auch entsprechende Adressaten voraussetzen.

EXKURS

Wider den Tratsch:
Der schreibende Teufel

Das ikonographisch interessante Motiv des schreibenden Teufels findet sich im Mittelalter in einer weit verbreiteten Legende, die in verschiedenen Varianten überliefert ist. Aufgabe dieses Teufels war es, die Sünden der Menschen beim Gebet und beim Gottesdienst zu notieren, um sie in seinem Sündenregister für die letzte Stunde und für die Anklage beim Jüngsten Gericht bereitzuhaben. So berichtet eine Überlieferung, wie der Teufel während des Gottesdienstes die Namen aller Schwätzenden, Schlafenden und Ruhestörer auf einer Kuhhaut (bzw. einem Pergament) notiert. Da diese für die große Zahl der unaufmerksamen Messbesucher viel zu klein ist, versucht

der Teufel sie mit den Zähnen auseinanderzuziehen, woraufhin er fällt und sich den Kopf stößt. Ein heiligmäßiger Mensch, der diesen Vorfall beobachtet hat und nun lachen muss, wird daraufhin ebenfalls notiert und verliert seine übernatürlichen Kräfte.

Die Vorstellung von einem die Sünden notierenden Teufel tritt bereits im 10./11. Jahrhundert auf und soll in geistlichen Schauspielen Verwendung gefunden haben. In deutschen Handschriften findet sich die Legende um die Mitte des 14. Jahrhunderts vermehrt. Die Verbindung mit der Martinsmesse taucht dagegen erstmals 1371/72 in einer französischen Fassung des Themas auf. Die meisten bekannten Wiedergaben des schreibenden Teufels verzichten auf eine detaillierte Erzählung und beschränken sich auf den moralischen Aspekt, nämlich die Unaufmerksamen zu mahnen. Die gleiche Funktion

Maria Laach, Benediktinerklosterkirche: Darstellung des schreibenden Teufels an der Vorhalle

Oberdiebach, St. Mauritius: schreibender Teufel unterhalb der Empore

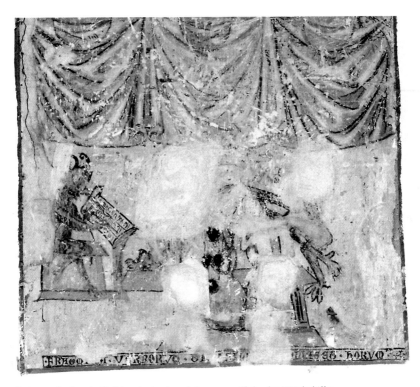

Steeg, St. Anna: schreibender Teufel und schwatzende Frauen am Pfeiler des Mittelschiffes

wie das Bild hat die zumeist beigefügte Inschrift, die entweder auf der Kuhhaut selbst oder – wie in Steeg – unterhalb des Bildes angebracht ist. Stark zu bezweifeln bleibt jedoch, ob sich die Inschrift in Steeg wirklich auf die Darstellung bezieht, denn der Teufel »titifillus« bzw. »titinillus« hat die Aufgabe, die Gott gestohlenen Silben einzusammeln, die der Priester und die Mönche bei der Messe bzw. dem Chorgebet aus Eile oder Nachlässigkeit weglassen oder undeutlich sprechen. In der Tat findet sich in Schornsdorf (RemsMurr-Kreis) eine fast identische Inschrift auf einer Tafel, die in der Sakristei über dem Altar hängt. Die um 1500 entstandenen Mahnverse

sind – wie die bildliche Darstellung darüber zeigt – an die unaufmerksamen und nachlässigen Priester und Messdiener gerichtet. Der entsprechende sechste Vers lautet: »Fragmina verborum Titinillus colligit horum ... (Die Bruchstücke dieser Wörter sammelt Titinillus ...)«. Eine weitere Fassung der Inschrift findet sich in der mittelalterlichen Erbauungshandschrift *Der selen trost*. Der Teufel antwortet dort dem hl. Klosterbruder auf seine Frage, wer er sei: »Ich heyzen Tytinillus«, worauf der Bruder antwortet: »Fragmina verborum tytinillus colliget horum«. Auch hier werden die Bruchstücke der Wörter der unaufmerksamen Klosterbrüder gesammelt.

TRECHTINGSHAUSEN,
Kreis Mainz-Bingen

Alte Pfarrkirche St. Clemens, jetzt Friedhofskirche

Die Clemenskirche, die zusammen mit der spätgotischen Michaelskapelle südlich des Ortes auf einer Landzunge unmittelbar am Rhein gelegen ist, gehört zu den malerischsten und reizvollsten Ensembles am Mittelrhein. Ursprünglich befand sich die Kirche wohl innerhalb des Ortes, der aber wegen des ständig wiederkehrenden Hochwassers später höher gelegt wurde. Nach einer Sage soll die Kirche im 13. Jahrhundert von der Familie von Waldeck zum Gedächtnis an die auf Burg Sooneck hingerichteten Familienmitglieder erbaut worden sein. Die dreischiffige, flachgedeckte Pfeilerbasilika mit gewölbtem Querhaus und Westturm wurde in der ersten Hälfte des 13. Jahrhunderts errichtet. Bereits Mitte des 18. Jahrhunderts war die Kirche stark verfallen und ohne Dach. Eine grundlegende Wiederherstellung erfolgte durch Erzbischof und Kurfürst Clemens August von Köln ab 1751. Nach dem Neubau der Trechtingshausener Pfarrkirche 1825 übernahm die Clemenskirche bis zur Errichtung der Burgkapelle der erneuerten Burg Rheinstein 1842 kurzzeitig deren Funktion. Seitdem dient sie als Friedhofskirche.

Trechtingshausen, St. Clemens, Chorgewölbe: Von der Maiestas Domini ist nur noch der mittlere Bereich vorhanden.

Bei den Instandsetzungsarbeiten 1956–1957 konnten im Innern sowohl Reste einer ornamentalen als auch einer figürlichen Wandmalerei freigelegt werden. Die halbrunde Apsis besitzt ein Dreikappengewölbe, dessen Felder durch dicke Wulstrippen getrennt sind. Reste von Wandmalerei finden sich nur noch in der mittleren (Maiestas Domini) und nördlichen Gewölbekappe (Zug der Seligen), die südliche blieb ohne Befund. Entsprechend zum Zug der Seligen dürfte sich dort ehemals der Zug der Verdammten befunden haben. Die Bereiche zwischen den drei Fragmenten sind neu verputzt.

Das querrechteckige Wandbild auf der Westseite im nördlichen Seitenschiff über dem ehemaligen, heute vermauerten Portal zeigt mehrere aufgereihte, gleichgroße Gestalten. Eine ikonographische Bestimmung ist nicht mehr möglich. Aufgrund des anschlie-

Trechtingshausen, St. Clemens, Chorgewölbe: Engel mit einem Gegenstand in den verhüllten Händen

ßenden Passionszyklus könnte es sich jedoch um das Letzte Abendmahl handeln. Die durch vier rundbogige Fenster gegliederte Nordwand des Seitenschiffs weist ebenfalls nur sehr fragmentarische Wandmalereien auf, die in drei Registern übereinander sitzen. Das obere ist ikonographisch nicht mehr zu deuten, einzig die beiden auf einer Bank sitzenden, einander zugewandten Gestalten lassen auf eine Marienkrönung schließen. Besser ablesbar sind die Wandbilder des mittleren Registers, das sich in Höhe der Fenstermitte über die gesamte Nordwand zieht. Die einzelnen ungleich breiten Szenen zeigen Darstellungen aus der Passion Christi. Es sind dies von links nach rechts: (verloren), Ölberg, Gefangennahme, Verhör vor Pilatus, Geißelung und Dornenkrönung. Von den beiden anschließenden Szenen, zwischen dem dritten und vierten Fenster von Westen, sind ebenso wie von dem unteren Register nur noch einzelne Fragmente der roten Unterzeichnung erkennbar. Es ist zu vermuten, dass der Passionszyklus, der oben mit der Dornenkrönung abbricht und dem nur noch drei Felder für weitere Szenen zur Verfügung standen, im unteren Register seine Fortsetzung fand.

Von der figürlichen Malerei, die aufgrund des schlechten Erhaltungszustands nur noch grob zu datieren ist, gehört die Apsisausmalung der ersten Hälfte des 14. Jahrhunderts an. Dies belegen beim Weltenrichter vor allem die Auffassung seines Kopfes, sein schmächtiger Körper und die weiche Faltengebung seines Gewandes. Die Malereien im Seitenschiff mit den schlanken feingliedrigen Figuren sind dagegen in die Mitte des 14. Jahrhunderts zu datieren.

TRECHTINGSHAUSEN,
Kreis Mainz-Bingen

Burg Rheinstein. Ehemals Bonifatius-berg, Vautzburg oder Fatzberg ge-nannt. Der Name Rheinstein ist eine Erfindung des 19. Jahrhunderts.

Die Anfänge der Burg sind sehr unklar und widersprüchlich. So soll sie entweder um 1260 von Philipp von Hohenfels als Vorburg für Reichenstein oder von dem Mainzer Erzbischof Peter von Aspelt zu Beginn des 14. Jahrhunderts als Trutzburg zu Reichenstein, die damals von der Kurpfalz beansprucht wurde, errichtet worden sein. Weitere Baumaßnahmen soll es im 15. Jahrhundert unter dem Mainzer Erzbischof Dietrich von Erbach gegeben haben. Die Burg wurde – da zum Ende

des Mittelalters strategisch unbedeutend – nie zerstört, sondern verfiel allmählich. Zum Zeitpunkt des Erwerbs durch Prinz Friedrich Ludwig von Preußen 1823 stand noch das Burghaus in den Außenmauern aufrecht, zusammen mit den flankierenden Türmen. Der romantische Wiederaufbau der Burg erfolgte in den Jahren 1825–1829 nach den Plänen Karl Friedrich Schinkels, unter weitgehender Verwendung des mittelalterlichen Mauerwerks.

Auf die an einer Außenwand angebrachte Darstellung der Muttergottes wies bereits der Burgführer von 1893 als eine besondere Sehenswürdigkeit hin. Die Malerei, die wohl immer frei lag, befindet sich auf der Südseite des Nordturmes unter der zweiten Blendarkade, deren gesamte Breite sie einnimmt. Von dem gemalten Maßwerk mit kleeblattförmi-

Trechtingshausen, Burg Rheinstein: Wandbild an der Südseite des Nordturmes unter der zweiten Blendarkade

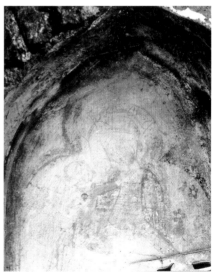

Trechtingshausen, Burg Rheinstein: Detail des Wandbildes. Das Jesuskind berührt mit einer liebevollen Geste das Kinn seiner Mutter.

Der Rhein zwischen Trechtingshausen und Bacharach

gem Abschluss sind nur noch Reste in roter Farbe vorhanden. Die fast frontal wiedergegebene Madonna neigt ihren Kopf leicht zur linken Seite, dem Christuskind zu, das zu seiner Mutter aufblickt und sie mit einer liebevollen Geste am Kinn berührt. Den hellen Hintergrund zierten einst fünfblättrige rote Blumen. Entstanden ist das Wandbild, nach dem leicht geschwungenen Oberkörper der Maria, der Haltung des Jesuskindes und der Dekoration des Hintergrundes zu urteilen, wohl um die Mitte des 14. Jahrhunderts. Ebenfalls am Nordturm, zwischen dem ersten und zweiten Obergeschoss, sind Reste eines gemalten Wappenschildes mit einer stilisierten Lilie, wohl aus der Erbauungszeit, erhalten.

VERSCHEID,
Kreis Neuwied

Katholische Kapelle Zu den Sieben Schmerzen Mariae

Vermutlich wurde die Kapelle, die 1526 in einem Brief des Frankfurter Komturs der Deutschherren, Walter von Cromberg, erstmals genannt wird, zwischen 1480 und 1526 errichtet. So verweisen auch die Chorgestaltung mit Netzrippengewölbe und die Maßwerkfenster auf eine Entstehung in der Spätgotik. In den Kriegswirren Ende des 16. Jahrhunderts in Mitleidenschaft gezogen, wurde die Kapelle kurz darauf wieder hergestellt, wie die 1615 von dem Trierer Weihbischof Gregor von Helfenstein vollzogene Konsekration belegt. Aus dieser Zeit stammt auch der zu Beginn des 17. Jahrhunderts errichtete holztonnengewölbte Anbau.

Bei Renovierungsarbeiten 1906 wurden auf den Gewölbefeldern im Chorbereich Reste einer figürlichen Malerei gefunden, jedoch anschließend wieder übertüncht. 1968 legte man erneut Malereien frei, allerdings entschloss man sich erst elf Jahre später, diese systematisch aufzudecken und zu restaurieren. Die figürliche und ornamentale Malerei im Netzgewölbe des Chors (es handelt sich um eine Deesis, Heilige sowie Rankenmalerei) befand sich nach der Freilegung in einem sehr fragmentarischen Zustand. Besonders die Heiligen wiesen erhebliche Fehlstellen auf, so dass oft mehr als die Hälfte der Figuren in Stricheltechnik ergänzt werden musste.

Der langgestreckte, fast zehn Meter tiefe Chor gliedert sich in zwei Joche, die jeweils von einem Sterngewölbe überspannt werden. Der gut erhaltene Pflanzendekor besteht aus einem roten, meist dreiteiligen Stängel, an dem kleine und größere grüne Blätter spiegelbildlich angeordnet sind. Bei den Gewölbefeldern mit figürlicher Malerei sitzen die Pflanzenstängel in den oberen und unteren Zwickeln und gehen jeweils von den Zwickelenden aus. Bei den übrigen Feldern verteilen sie sich lose über den Grund.

In den vier Gewölbefeldern des Chorhauptes stehen sich auf einer kleinen Bodenerhebung vier paarweise einander zugewandte Heilige gegenüber. Über ihnen entrollt sich ein erloschenes Spruchband, das ehemals vermutlich die jeweilige Namensbeischrift trug. Dargestellt sind, beginnend im Norden, ein Heiliger mit Kelch, vermutlich Johannes Evangelista, gefolgt von drei weiteren, nicht mehr zu benennenden Heiligen.

Das erste Gewölbejoch von Osten zeigt den auf dem Regenbogen thronenden Weltenrichter mit Maria und Johannes dem Täufer. Erweitert wird die Deesis durch eine knappe Darstellung des Jüngsten Gerichts, von dem jedoch nur noch zwei Engel mit einer Tuba, ein schwarzer gehörnter Teufel und eine arme Seele erhalten sind.

Im zweiten Gewölbejoch verteilen sich auf acht Feldern die vier lateinischen Kirchenväter und vier weibliche Heilige, letztere nehmen die mittleren Felder, die Kirchenväter dagegen die äußeren ein. Sie sind auf der Nord- und Südseite paarweise (ein Kirchenvater / eine Heilige) einander zugeordnet. Über den Kirchenvätern entrollt sich ein erloschenes Spruchband. Die einzelnen Heiligen sind mit Ausnahme der beiden Bischöfe anhand ihrer Attribute identifizierbar. Es sind dies auf der Nordseite: Papst Gregor mit Tiara und dreifachem Kreuzstab, Barbara mit Turm und Märtyrerpalme, Katharina mit Rad und Schwert und ein hl. Bischof (Ambrosius oder Augustinus). Auf der Südseite sind

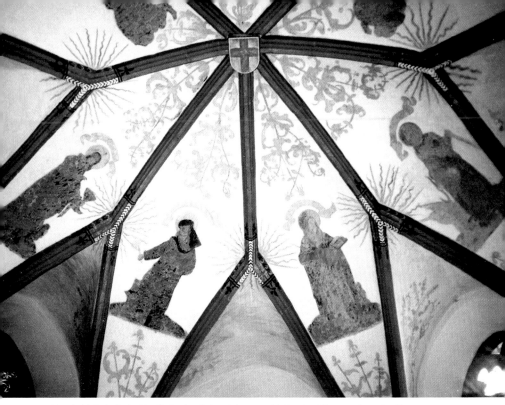

Verscheid, Katholische Kapelle Zu den Sieben Schmerzen Mariae: Gewölbeausmalung des Chores

es der hl. Hieronymus im Kardinalsgewand, Margaretha mit Drachen und Kreuzstab, Apollonia mit ihrer Zange und ein hl. Bischof (Ambrosius oder Augustinus).

Aufgrund des sehr fragmentarischen Zustands und der großflächigen Übermalungen ist eine stilistische Einordnung nicht mehr und eine zeitliche und ikonographische Bestimmung nur noch bedingt möglich. Die kostümgeschichtlichen Details, wie zum Beispiel das Gewand der hl. Barbara und Haube und Haartracht der hl. Margaretha, erlauben eine Datierung der Gewölbemalerei in das zweite Viertel des 16. Jahrhunderts.

WEILER (STADT BOPPARD),
Rhein-Hunsrück-Kreis

Katholische Filialkirche
St. Peter in Ketten

Der älteste Teil der ehemaligen Chorturm-
anlage, der viereckige kreuzrippengewölbte
Chor, stammt noch aus dem zweiten Viertel
des 13. Jahrhunderts. Gründer der Kirche wa-
ren vermutlich die erstmals 1325 urkundlich
erwähnten Herren von Wilre zu Kleeburg.
Das flachgedeckte Langhaus aus der zweiten
Hälfte des 13. Jahrhunderts wurde 1953 um
eine Achse nach Westen verlängert.

Bei Instandsetzungsarbeiten 1980–1983
legte man im Kirchenschiff auf der Südseite
des Langhauses Reste einer figürlichen Aus-
malung frei, die man bereits in den 1950er
Jahren aufgedeckt, dann aber wieder über-
strichen hatte. Bei der damaligen groben
Freilegung mit Spachtel und Drahtbürste war
die Malerei stark in Mitleidenschaft gezogen
worden und hatte irreversible Schäden erlit-
ten. Doch auch die zweite Wiederherstellung

blieb äußerst unbefriedigend, wurden doch
die aufgefundenen fragmentarischen Reste –
zumeist frei interpretiert – umfangreich er-
gänzt und übermalt.

Die figürliche Wandmalerei befindet sich
auf der Langhaussüdwand im oberen Bereich
zwischen dem ersten und dritten Fenster von
Osten. Die zwischen dem ersten und zweiten
Fenster aufgefundenen Reste sind so gering,
dass eine ikonographische Bestimmung nicht
mehr möglich ist. Einzig das Kopffragment
mit Spuren von Architektur, vermutlich der
hl. Petrus vor dem Himmelstor, gibt einen
Hinweis. Danach könnte es sich bei der ver-
lorenen Wandmalerei um ein Weltgericht ge-
handelt haben. Es folgen dann, zwischen dem
zweiten und dritten Fenster, in fortlaufender
Erzählung ohne Trennung acht Szenen aus
der Passion Christi (Ölberg, Gefangennahme,
Verhör Pilatus, Anziehen des Spottgewandes /
Geißelung, Dornenkrönung, Kreuztragung,
Kreuzigung). Sie sind in zwei übereinander-
liegenden Registern zu je vier Szenen ange-
ordnet. Die einzelnen Szenen schildern, mit
Ausnahme der Vorführung vor Pilatus, sehr

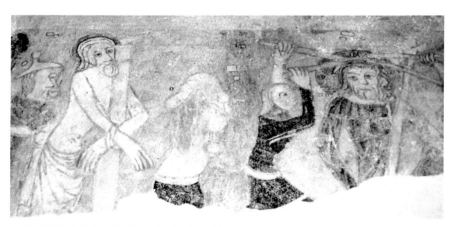

Weiler, St. Peter in Ketten: Detail aus dem Passionszyklus

Am Rhein

knapp die Stationen der Passion. Die Gestalt des Erlösers ist nur bei den ersten drei Szenen des zweiten Registers größenmäßig hervorgehoben. Den Zyklus rahmen auf beiden Seiten fratzenhafte Gesichter. Inwieweit diese auf einen Originalbefund zurückgehen, ist nicht zu klären. Sie sind im Mittelrheintal und darüber hinaus jedenfalls ohne Vergleichsbeispiele.

Die Malerei, die aufgrund ihres Erhaltungszustands und der Übermalungen stilistisch nicht mehr zu beurteilen ist, hat bisher sehr unterschiedliche Datierungen erfahren, zum Teil wurde sie auch nur grob unter »Gotik« eingeordnet. Anhand der wenigen noch vorhandenen Stilmerkmale (z. B. die Auffassung der Personen, die auf einer schmalen Raumbühne agieren) ist die Wandmalerei vermutlich nicht lange nach der Erbauung des Langhauses in der ersten Hälfte des 14. Jahrhunderts entstanden.

WELLMICH
(STADT ST. GOARSHAUSEN),
Rhein-Lahn-Kreis

Katholische Pfarrkirche St. Martin

Die ehemals von einem Kirchhof umgebene Kirche liegt erhöht an der Südostecke des Ortes unmittelbar am Fuße des Burgberges. Ihr Martinus-Patrozinium lässt auf eine frühmittelalterliche, vermutlich fränkische Gründung schließen. Zum ältesten Teil der Anlage gehört der ins Langhaus eingebundene Westturm aus der ersten Hälfte des 13. Jahrhunderts. Der südliche Seitenchor, die heutige Marienkapelle, datiert in die Zeit um 1300, das einschiffige Langhaus und der kreuzrippengewölbte Chor mit Fünfachtelschluss dagegen etwas später, ins dritte Viertel des 14. Jahrhunderts.

Die 1906 bei einem Neuanstrich aufgedeckte mittelalterliche figürliche Ausmalung im Chor, in der Chorkapelle und im Langhaus war unmittelbar nach ihrer Freilegung wieder zugedeckt worden, da sie wegen fehlender finanzieller Mittel nicht restauriert werden konnte. Eine erneute Freilegung – jedoch nur noch eines Teils der Malereien – erfolgte 1947.

Auf der nördlichen Chorwand sind heute noch drei gerahmte Einzelbilder erhalten. Es sind dies die Heimsuchung Marias, die Himmelfahrt Maria Magdalenas oder Maria Ägyptiacas und Johannes der Täufer. Im Langhaus ist die gesamte fensterlose Nordwand mit Wandmalereien bedeckt. Das obere Register wird von zwei gleich breiten grün-ockerfarbenen Ornamentbändern eingefasst. Darüber sitzt vor dunkelblauem Hintergrund ein roter, perspektivisch wiedergegebener Zinnenkranz, der das Wandbild optisch vor die Wand setzt. Die Mitte des Registers nimmt, deutlich hervorgehoben durch den Rundbogenabschluss (mit doppelter Breite und ein wenig höher als die übrigen Bildfelder), die Kreuzigung mit den beiden Schächern sowie Maria und Johannes Evangelista ein. Zu beiden Seiten folgen jeweils sechs schmale hochrechteckige Bildfelder mit den Martyrien der namentlich bezeichneten Apostel, die als Blutzeugen für die unmittelbare Nachfolge Jesu Christi stehen.

Das zweite Register zeigt das Jüngste Gericht mit dem auf einem doppelten Regenbogen thronenden Weltenrichter. Seine Mandorla rahmen vier Tuba blasende Engel und jeweils oben ein Engel mit Leidenswerkzeugen. Zu beiden Seiten knien fürbittend Maria und Johannes der Täufer. Während auf der rechten Seite der Zug der Verdammten von einem Engel mit Schwert in den weit geöffneten Höllenschlund getrieben wird, schreitet der Zug der Seligen auf der linken Seite zu Petrus, der sie am Himmelstor empfängt.

Eine stilistische und zeitliche Bestimmung der Wandmalerei ist aufgrund der Übermalungen und der weitreichen Ergänzungen im Bereich der Seligen nicht mehr möglich. Einige historische Argumente sprechen für eine Datierung in das letzte Viertel des 14. Jahrhunderts. Die Erzbischöfe von Trier versuchten gegen Mitte des 14. Jahrhunderts in Wellmich Fuß zu fassen und erwarben gerichtsrechtliche Vorrechte über den Ort. 1356 bekam der Trierer Erzbischof Boemund II. von Kaiser Karl IV. die Erlaubnis, den Ort zu befestigen und zwei Burgen zu errichten. Zwei Jahre später übernahm Trier die Vogteirechte und wurde Landesherr. Sowohl Boemund II. als auch dessen Nachfolger Kuno und Werner von Falkenstein residierten häufig in Wellmich. Die geänderten politischen Verhältnisse im 15. Jahrhundert beendeten abrupt die kurze bauliche und kulturelle Blüte

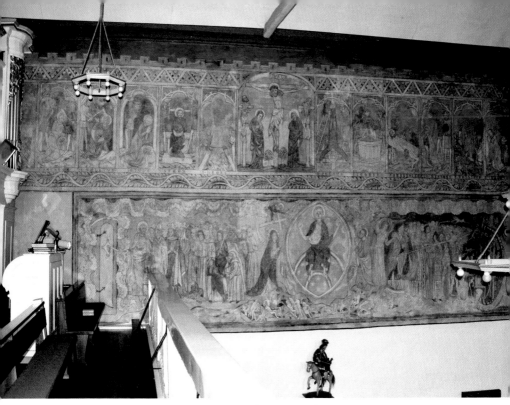

Wellmich, St. Martin, Langhaus: Apostelmartyrien und Jüngstes Gericht

des 14. Jahrhunderts. Diese Tatsache und die einstmals vorhandenen trierischen Wappen lassen es zu, die Entstehung des größten Teils der Wandmalereien im Langhaus und im Seitenchor unmittelbar nach Vollendung des Baues im letzten Viertel des 14. Jahrhunderts beziehungsweise um 1400 anzusetzen. Um einiges später sind dagegen die Malereien im Chor entstanden, die, wie auch die Reste einer Minuskel-Inschrift belegen, Mitte des 15. bzw. in die zweite Hälfte des 15. Jahrhunderts zu datieren sind.

Glossar

Agnus Dei (lat. Lamm Gottes) Symbol für Jesus Christus. Mit der Siegesfahne ist es zugleich ein Symbol für die Auferstehung Christi.

Arma Christ arma bedeutet Wappen oder Waffen. Der Begriff steht für die Leidenswerkzeuge Christi. Dazu gehören u. a. die Dornenkrone, die Geißel, der Purpurmantel, die durchbohrten Hände und Füße sowie die Seitenwunde. Zunächst als Triumphzeichen aufgefasst, dienten sie ab dem 14. Jh. dem meditativen Nacherleben der Passion.

Altarist auch Vikar genannt, übernahm die mit einer Altarstiftung verbundenen Aufgaben und las an einem bestimmten Altar die Messe. Zudem hatte er für das Seelenheil der Stifter zu beten. Bezahlt wurde er aus den Pfründen, das heißt aus den mit der Altarstiftung verbundenen Erlösen.

Antiphon eigentlich Wechselgesang. Marianische Antiphone sind an die Gottesmutter gerichtete Gesänge. Eine der liturgischen Zeit im Kirchenjahr entsprechende Antiphon wird gerne am Ende des täglichen Stundengebets gesungen, also ein *Salve Regina* oder *Ave Regina caelorum*.

Bopparder Krieg Bezeichnung für die sich über 100 Jahre hinziehenden Auseinandersetzungen zwischen der Stadt Boppard und ihrem Landesherren, dem Trierer Erzbischof. Der Krieg endete 1497 mit der endgültigen Unterwerfung der Stadt, das heißt dem Verlust der städtischen Freiheit. Damit begann zugleich der langsame wirtschaftliche Niedergang der einst blühenden Handelsstadt, zu einer unbedeutenden Landstadt.

Evangelistensymbole Seit dem 4. Jahrhundert werden die vier Evangelisten durch vier geflügelte Symbole dargestellt. Es sind dies für Matthäus ein Mensch, für Markus ein Löwe, für Lukas ein Stier und für Johannes ein Adler.

Gebende ein zumeist aus Leinen bestehendes Band, das um Ohren und Kinn gebunden wurde.

Hausbuchmeister auch als Meister des Amsterdamer Kabinetts bezeichnet; war ein deutscher Maler, Zeichner und Stecher, der zwischen 1470 und 1505 am Ober- und Mittelrhein tätig war.

Hofreite ein von Gebäuden umschlossener Hof.

in situ (lat.: am Ort)

Jubeljahr erstmals im Jahr 1300 von Papst Bonifaz VIII. verkündet. Ein Heiliges Jahr oder Jubeljahr, das vor allem Pilger zum Besuch der Kirchen nach Rom ziehen sollte, war immer mit einem vollkommenen Ablass, einem sogenannten Plenarablass, verbunden. Typologisches Vorbild für das Jubeljahr ist das alttestamentarische Jobeljahr (»Erlassjahr«), das nach Leviticus 25,8–55 durch den Schall

des Widderhorns eingeleitet wurde. Festgelegt war es auf das Jahr, das auf sieben Sabbatzyklen von 49 Jahren folgt. Im Jobeljahr sollte veräußerter Grundbesitz wieder an seinen ursprünglichen Eigner fallen dürfen. Auch sollte derjenige, der sich als Knecht verdingt hatte, wieder frei zu seiner Familie zurückkehren dürfen.

Lüsterbemalung Lüster von lat. *lustrare* – leuchten, erhellen. Bezeichnet in der Maltechnik transparente Farben zur Steigerung der Leuchtkraft bestimmter Partien. Dabei wurden mit Blattgold, Blattsilber oder Zinnfolie belegte Flächen mit einer transparenten Lasur überzogen um den Glanz von Gold, Edelsteinen oder prächtigen Stoffen zu imitieren.

Maiestas Domini (lat. Herrlichkeit des Herren) Dieses während des gesamten Mittelalters beliebte Bildschema zeigt Jesus Christus auf seinem Thron zumeist – in der Mandorla – umgeben von den vier Evangelistensymbolen.

Mandorla (lat. Mandel) ist eine Glorie oder Aura, die die gesamte Figur rahmt, im Gegensatz zum Heiligenschein (lat. *nimbus*), der nur den Kopf umgibt. Die Mandorla ist – von Ausnahmen abgesehen und dann zumeist Maria – Christus vorbehalten und zeigt ihn im Typus der Maiestas Domini.

mi parti frz.: halb geteilt, ist die zumeist vertikale Teilung eines Kleidungsstückes, z.B. einer Hose in verschiedenen Farben. Diese aus Byzanz stammende Mode kam im 11. Jahrhundert auf und verschwand wieder gegen Ende des 16. Jahrhunderts.

Schapel ein im 12. Jahrhundert in Mode kommender reifenförmiger Kopfschmuck für Männer und Frauen. Zumeist aus Metall gefertigt wurde er von Frauen in Verbindung mit einem Gebende, einem Schleier oder einem Haarnetz getragen.

Speculum humanae salvationis (lat. Spiegel des menschlichen Heils) dies war eine von den Dominikanern geschaffene illustrierte Heilgeschichte für Laien. Der in lateinischen Reimversen verfasste Heilspiegel entstand Anfang des 14. Jahrhunderts.

Stricheltechnik (Trateggio) dabei werden feine parallel verlaufende Pinselstriche in verschiedenen Farbabstufungen nebeneinander gesetzt. Vorteil dieser Form der Retusche ist das aufgelockerte Erscheinungsbild. Für den Betrachter sind die einzelnen Nuancen kaum wahrnehmbar, und zugleich ist die Retusche jederzeit als »Neuerung« erkennbar.

Sudarium oder Schweißtuch. Nach der Legende reichte Veronika Christi bei seinem Gang zur Richtstätte ein Tuch zum Abtrocknen des Schweißes, auf dem sich seine Gesichtszüge eindrückten.

Taukreuz hat die Form eines T. Es wird auch Antoniuskreuz genannt, da der hl. Abt Antonius zumeist mit diesem Stab dargestellt wird.

Terminus ante quem lat.: Zeitpunkt *vor* dem. Der Terminus ante quem bezeichnet den Zeitpunkt, vor dem das gesuchte Ereignis passiert sein muss. Im Gegensatz zum Terminus post quem (lat.: Zeitpunkt *nach* dem).

Transubstantiation nach der katholischen Theologie werden in der Eucharistiefeier Brot und Wein durch die Handlung des Priesters in ihrer Substanz in den Leib und das Blut Christi real verändert.

Vera Icon (lat. *vera* = wahr und griech. *ikóna* = Bild) Dies ist in der östlichen Orthodoxie ein Bild, das nicht von Menschenhand geschaffen, sondern von Gott geschenkt wurde. So wie der Abdruck des Antlitz Christi auf dem Schweißtuch der Veronika, dem Vera Icon.

Vikarie dies war im Mittelalter ein Benefizium ohne Seelsorge. Das Benefizium war ein gesondertes Vermögen, dessen Erträge dem Unterhalt des Vikars oder Altaristen dienten.

Werner von Oberwesel auch Werner von Bacharach (1271 bis 1287) genannt, war ein Tagelöhner, dessen ungeklärter Tod man den Juden anlastete. Die danach verbreiteten Geschichten um einen Ritualmord führten zu einer der blutigsten Judenverfolgungen am gesamten Mittelrhein. Der volkstümlich verehrte Werner, dessen Kultstätten sich in Bacharach und Oberwesel befanden, wurde 1963 nach dem Zweiten Vatikanischen Konzil aus dem Trierer Heiligenkalender gestrichen.

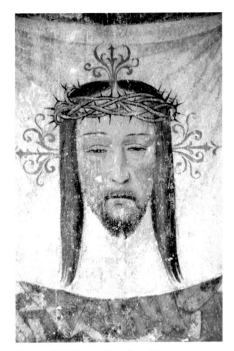

Oberwesel. Liebfrauen. Veronika mit Vera Icon

Zwischgold eine Form von Blattgold, bei der aber nur eine Seite der Folie aus Gold besteht und die andere aus Silber. Es ist daher billiger als Blattgold, hat aber auch den Nachteil, dass es mit der Zeit anläuft.

Schriftformen

Romanische Majuskel ist eine Mischmajuskel mit eckigen und runden Buchstabenformen. Ausgangspunkt ist ein Alphabet aus kapitalen Buchstaben, das vor allem durch runde (unziale und andere), aber auch eckige Sonderformen (z. B. eckige C und G) bereichert wird. Im Lauf der Zeit nimmt der Anteil der runden Varianten zu.

Gotische Majuskel ist eine Mischmajuskel in Fortführung der romanischen Majuskel – mit zunehmendem Anteil an runden Formen. Typisch sind keilförmig verbreiterte Schaft- und Balkenenden, Bogenschwellungen, eine

Maria Laach, Benediktinerabteikirche, Detail aus der Darstellung mit dem hl. Benedikt: Buch mit dem Anfang der Benediktusregel

gesteigerte, einheitlichen Prinzipien folgende Flächigkeit sowie Vergrößerung der Sporen an Schaft-, Balken- und Bogenenden, die zu einem völligen Abschluss des Buchstabens führen können.

Gotische Minuskel sie entspricht in ihrem Idealtypus der in Kleinbuchstaben ausgeführten Textura der Buchschrift. Kennzeichen ist die Brechung der Schäfte und Bögen: Im Mittellängenbereich stehende Schäfte werden an der Oberlinie des Mittellängenbereichs (nach links) und an der Grundlinie (nach rechts) gebrochen. Entsprechend der voll ausgebildeten Textura der Buchschrift kann die gotische Minuskel gitterartig ausgeführt sein.

Kapitalis ist eine Monumentalschrift der römischen Antike, deren Buchstaben meist wie mit Lineal und Zirkel konstruiert sind. Die Kapitalis bleibt die epigraphische Schrift der Spätantike und des Frühmittelalters, während die kapitalen Varianten danach teilweise mit unzialen und runden Formen durchmischt werden (Majuskel). Die klassischen Kapitalisformen und ihre charakteristischen Merkmale werden kurzzeitig in der karolingischen Zeit und dann erst wieder in der Renaissance aufgegriffen.

Zeichenerklärung

Die Edition der Inschriften wurde mit den wissenschaftlich üblichen Sonderzeichen für die Kennzeichnung von Auflösungen, Ergänzungen und Tilgungen gestaltet.

(A), (B) Mehrere eigenständige Inschriften innerhalb eines Inschriftenträgers werden mit Großbuchstaben in Klammern gekennzeichnet.

/ Ein Schrägstrich markiert das reale Zeilenende auf dem Träger, bei Grabplatten mit Umschrift die Ecken, bei Schriftbändern einen markanten Knick im Band.

= Ein Doppelstrich entspricht den originalen Worttrennstrichen am Zeilenende der Inschriften.

() In runden Klammern werden Abkürzungen (unter Wegfall des Kürzungszeichens) aufgelöst. Bei Kürzungen ohne Kürzungszeichen wird ebenso verfahren.

[] Eckige Klammern kennzeichnen Textverlust, nicht mehr lesbare Stellen, Ergänzungen aus nichtoriginaler Überlieferung sowie Zusätze des Bearbeiters.

[...] Die in eckigen Klammern gesetzten Punkte zeigen in etwa den Umfang verlorener Textstellen an, bei denen eine Ergänzung nicht möglich ist.

[- - -] Ist die Länge einer Fehlstelle ungewiss, werden stets nur drei durch spätere Spatien getrennte Bindestriche gesetzt.

Literaturverzeichnis (in Auswahl)

Das Zitat des Vorwortes von Petro Tafurs ist entnommen: Irene Haberland: Bildschön und Sagenhaft. Rheinburgen im 19. Jahrhundert. Bingen 2011, 7.

AASS Acta sanctorum quotquot toto orbe colantur, vel a catholicis scriptoribus celebrantur (…) contulit Godefridus Henschenius (u. a.). Antwerpen 1643 ff.

Backes, Magnus: Wellmich am Mittelrhein mit Burg Maus und Kloster Ehrenthal (Rheinische Kunststätten Heft 162). Neuss ²1977.

Baudenkmäler in Rheinland-Pfalz. Hrsg. vom Landesamt für Denkmalpflege Rheinland-Pfalz, Abteilung Bau- und Kunstdenkmäler sowie Burgen, Schlösser, Altertümer, vormals Denkmalpflege in Rheinland-Pfalz. Mainz Jg. 57 (2002), Jg. 58 (2003), Jg. 59 (2004) ff.

Baumgarten, Teresa / Thielebein, Katrin: Konzept zur Konservierung und Restaurierung der ehemaligen Taufkapelle St. Goar. Diplomarbeit Fachhochschule Erfurt 2005.

Berichte über die Tätigkeit der Provinzialkommission für die Denkmalpflege in der Rheinprovinz zu Bonn und Trier, hrsg. von Paul Clemen. I–XX, 1896–1915/16 (= abgedruckt in Bonner Jahrbücher 100–124, 1898–1917).

Boockmann, Hartmut: Belehrung durch Bilder? Ein unbekannter Typus spätmittelalterlicher Tafelbilder, in: Zeitschrift für Kunstgeschichte 57 (1994), 1–22.

Bosch, Susanne: Die Wandmalereien in der Kapelleneck der ehemaligen Kurfürstlichen Burg zu Boppard. Technologie, Probleme und Möglichkeiten der Konservierung. Diplomarbeit Fachhochschule Köln 1998.

Braubach am Rhein. Gemeindezentrum der Evangelischen Kirche am Rhein. Festschrift anlässlich der Wiederherstellung im Mai 1971. Worfelden 1971.

Bünz, Enno: Winand von Steeg, in: Rheinische Lebensbilder 15. Im Auftrag der Gesellschaft für Rheinische Geschichtskunde hrsg. von Franz-Josef Heyen. Köln 1995, 43–64.

Caspary, Hans: Mittelalterliche Kirchen am Mittelrhein mit freigelegter bzw. erneuerter Farbfassung, in: Denkmalpflege in Rheinland-Pfalz 20/22 (1970), 11 ff.

Clemen, Paul / Cuno, Hermann: Boppard St. Severuskirche. Restauration der Wandmalereien, in: Berichte 1896, 20–22.

Clemen, Paul: Wiederherstellung der Wandmalereien in der alten katholischen Kirche zu Niedermendig, in: Berichte 1899, 26–30.

Clemen, Paul: Anfertigung von Kopien der mittelalterlichen Wandmalereien der Rheinprovinz, in: Berichte (1897), 59 ff.; (1898), 55 ff.; (1899), 52 ff.; (1900), 81 ff.; (1901), 62 ff.; (1902), 342.

Clemen, Paul: Farbige Copien Rheinischer und Westfälischer Wandmalereien, in: Kunsthistorische Ausstellung Düsseldorf 1902, 1. Mai bis 20. October. Illustrierter Katalog, 2. Aufl. Düsseldorf 1902, 27–29.

Clemen, Paul: Steeg (Kreis St. Goar). Instandsetzung der evangelischen Pfarrkirche, in: Berichte (1905), 41–44.

Clemen, Paul: Die romanischen Wandmalereien der Rheinlande: Tafelband (Publikation der Gesellschaft für rheinische Geschichtskunde 25). Düsseldorf 1905.

Clemen, Paul: Die romanische Monumentalmalerei in den Rheinlanden (Publikation der Gesellschaft für Rheinische Geschichtskunde 32). Düsseldorf 1916.

Clemen, Paul: Die gotischen Monumentalmalereien der Rheinlande (Publikationen der Gesellschaft für rheinische Geschichtskunde 41). Text- und Tafelband Düsseldorf 1930.

Paul Clemen 1866–1947. Erster Provinzialkonservator der Rheinprovinz. Sein Wirken an Mosel und Mittelrhein, hrsg. vom Landesamt für Denkmalpflege in Rheinland-Pfalz. Ausstellung vom 12.12.1991 bis 2.2.1992. Mainz 1992.

Cuno, Hermann: Oberdiebach (Kreis St. Goar). Restauration der evang. Pfarrkirche, in: Berichte (1896), 36–40.

Dahl, Johann Konrad: Die Burgen Rheinstein und Reichenstein mit der Klemenskirche am Rhein. Mainz 1832.

Dehio, Georg: Handbuch der deutschen Kunstdenkmäler – Hessen, bearb. von Magnus Backes. München, Berlin 1982.

Dehio, Georg: Handbuch der deutschen Kunstdenkmäler – Rheinland-Pfalz, Saarland, bearb. von Hans Caspary, Wolfgang Götz und Ekkart Klinge, überarb. und erw. von Hans Caspary, Peter Karn und Martin Klewitz. München, Berlin 1984.

Denkmalpflege in Rheinland-Pfalz 1/3 (1945–1957/58) als Beilage erschienen im Jahrbuch für Geschichte und Kultur des Mittelrheins und seiner Nachbargebiete 1. Jg. 1949. Neuwied 1950. Ab 1957/58 als selbständige Zeitschrift unter dem Titel: Denkmalpflege in Rheinland-Pfalz.

Jahresberichte, hrsg. vom Landesamt für Denkmalpflege von Rheinland-Pfalz. Mainz 1959 ff.

Diernhöfer, Willi(bald): Die Sternendecke von St. Martin leuchtet wieder, in: Pfarrkirche St. Martin. Innenrestaurierung 1964–1966. Oberwesel 1966.

Einsingbach, Wolfgang: Kiedrich im Rheingau (Rheinische Kunststätten Heft 152), überarbeitet und ergänzt von Josef Staab. Neuss 6. veränderte Aufl. 1989.

Exner, Matthias (Hrsg.): Wandmalerei des frühen Mittelalters. Bestand, Maltechnik, Konservierung. (Eine Tagung des Deutschen Nationalkomitees von ICOMOS in Zusammenarbeit mit der Verwaltung der Staatlichen Schlösser und Gärten in Hessen, Lorsch 10.–12. Oktober 1996). München 1998.

Fuhrmann, Horst: Bilder für einen guten Tod (Bayerische Akademie der Wissenschaften, Philosophisch-historische Klasse, Sitzungsberichte 1997, Heft 3). München 1997.

Glatz, Joachim: Mittelalterliche Wandmalerei in der Pfalz und in Rheinhessen (Quellen und Abhandlungen zur mittelrheinischen Kirchengeschichte 38). Mainz 1981.

Glatz, Joachim: Die Restaurierung der Kapellenfassade auf Burg Rheinstein (Trechtingshausen), in: Denkmalpflege in Rheinland-Pfalz 1989–1991, 68–71.

Götz, Ernst / Kern, Susanne: Die Pfarrkirche St. Severus in Boppard (Rheinische Kunststätten Heft 540). Neuss 2013.

Gondorf, Bernhard: St. Genovefa Mendig (kleiner Kirchenführer), hrsg. von Pater Winfrid von Essen. Mendig 1981.

Grässe, J.: Sagenbuch des preußischen Staates. Glogau 1871.

Hlawatsch, Gabriele (Hrsg.): Ulrich von Pottenstein. Dekalog-Auslegung, in: Das erste Gebot. Texte und Quellen. Tübingen 1995.

Hoffmann, Godehard: Rheinische Romanik im 19. Jahrhundert. Denkmalpflege in der Rheinischen Rheinprovinz. Köln 1995.

Hubach, Hanns: Bemerkungen zu den Wandbildern an der Emporenbrüstung der Pfarrkirche St. Peter und Paul in Eltville, in: Nassauische Annalen 110 (1999), 71–86.

Die Deutschen Inschriften, hrsg. von den Akademien der Wissenschaften in Berlin, Düsseldorf, Göttingen, Leipzig, Mainz, München und der Österreichischen Akademie der Wissenschaften in Wien.

– Bd. 34: Die Inschriften des Landkreises Bad Kreuznach. Ges. und bearb. von Eberhard J. Nikitsch. Wiesbaden 1993.

– Bd. 43: Die Inschriften des Rheingau-Taunus-Kreises. Ges. und bearb. von Yvonne Monsees. Wiesbaden 1997.

– Bd. 60: Die Inschriften des Rhein-Hunsrück-Kreises I (Boppard, Oberwesel, St. Goar). Ges. und bearb. von Eberhard J. Nikitsch. Wiesbaden 2004.

Jacobs, Hans Joachim: Kuno von Falkenstein. Persönlichkeit und Abbild, in: Quellen und Abhandlungen zur mittelrheinischen Kirchengeschichte 49 (1997), 25–43.

Jöckle, Clemens: Kiedrich im Rheingau. 5. Aufl. Regensburg 1990 (Schnell und Steiner Kunstführer 1465).

Jung, Wilhelm: Ein romanisches Wandgemälde in der kath. Pfarrkirche St. Laurentius in Leutesdorf/Rhein, in: Jahrbuch für Geschichte und Kunst 11. Jg., 1959, 48–54.

Kemp, Franz Hermann: Die Prämonstratenserabtei Sayn, in: Sayn. Ort und Fürstenhaus. Hrsg. und bearb. von Alexander Fürst zu Sayn-Wittgenstein-Sayn. Bendorf-Sayn 1979, 74–88.

Kern, Susanne: St. Mauritius in Oberdiebach (Rheinische Kunststätten Heft 493). Neuss 2005.

Kern, Susanne: St. Peter und Paul Eltville (DKV Kunstführer 664). Berlin 2013.

Knoepfli, Albert / Emmenegger, Oskar: Wandmalerei bis zum Ende des Mittelalters, in: Koepfli, A. / Emmenegger, O. / Koller, M. und Meyer, A.: Wandmalerei, Mosaik. Reclams Handbuch der künstlerischen Techniken. Bd. 2. Stuttgart 1990.

Knüpfer, Dirk: Der hl. Christophorus in St. Martin Oberwesel. Diplomarbeit Fachhochschule Köln 2005.

Kratz, Werner: Oestrich und Mittelheim im Rheingau. Landschaft, Baudenkmale und Geschichte. Arnsberg 1953.

Die Kunstdenkmäler des Landes Hessen: Der Rheingaukreis, bearb. von Max Herschenröder. München, Berlin 1965.

Literaturverzeichnis (in Auswahl)

Die Kunstdenkmäler der Rheinprovinz. Im Auftrag des Provinzialverbandes hrsg. von Paul Clemen .

– Bd. 1: Die kirchlichen Denkmäler der Stadt Koblenz, bearb. von Fritz Michel. Düsseldorf 1937.

– Bd. 16, II: Die Kunstdenkmäler des Kreises Neuwied, bearb. von Heinrich Neu und Hans Weigert mit Beiträgen von Karl Heinz Wagner. Düsseldorf 1940.

– Bd. 16, III: Die Kunstdenkmäler des Landkreises Koblenz, bearb. von Hans Erich Kubach, Fritz Michel und Hermann Schnitzler. Düsseldorf 1944, unv. ND Düsseldorf 1981.

– Bd. 17, I: Die Kunstdenkmäler des Kreises Mayen. 1. Halbband, bearb. von Josef Busley und Heinrich Neu. Düsseldorf 1941

– Bd. 17, II: Die Kunstdenkmäler des Kreises Mayen. 2. Halbband, bearb. von Hanna Adenauer. Düsseldorf 1943.

– Bd. 20, 1: Die Kunstdenkmäler der Stadt Koblenz. Bd. 1: Die kirchlichen Denkmäler der Stadt Koblenz, bearb. von Fritz Michel. Düsseldorf 1937, unv. ND Düsseldorf 1981.

Die Kunstdenkmäler von Rheinland-Pfalz. Im Auftrag des Kultusministeriums hrsg. vom Landesamt für Denkmalpflege.

– Bd. 1: Die Kunstdenkmäler der Stadt Koblenz. Die profanen Denkmäler und die Vororte, bearb. von Fritz Michel. München 1954, unv. ND München, Berlin 1986

– Bd. 6: Die Kunstdenkmäler des Rhein-Hunsrück-Kreises. Teil 1: Ehemaliger Kreis Simmern bearb. von Magnus Backes, Hans Caspary und Norbert Müller-Dietrich. 2 Halbbde. München 1977.

– Bd. 8: Die Kunstdenkmäler des Rhein-Hunsrück-Kreises. Teil 2, 1: Ehemaliger Kreis St. Goar, Stadt Boppard, bearb. von Alkmar von Ledebur unter Mitwirkung von Hans Caspary. Mit Beiträgen von Horst Fehr, Klaus Freckmann, Franz-Joseph Heyen, Nek Maqsud, Ferdinand Pauly und Heinrich Streitz. 2 Halbbde. München 1988.

– Bd. 9: Die Kunstdenkmäler des Rhein-Hunsrück-Kreises. Teil 2, 2: Ehemaliger Kreis St. Goar, Stadt Oberwesel, bearb. von Eduard Sebald. Mit Beiträgen von Hans Caspary, Ludger Fischer, Franz-Josef Heyen, Patrick Ostermann, Günther Stanzl, Susanne Steffen, Karen Stolleis. 2 Halbbde. München 1997.

– Bd. 10: Die Kunstdenkmäler des Rhein-Hunsrück-Kreises. Teil 2, 3: Ehemaliger Kreis St. Goar, Stadt St. Goar, bearb. von Eduard Sebald. 2 Halbbde. München 2012.

Die Legenda aurea des Jakobus de Voragine, übersetzt von Richard Benz. 10. Aufl. Heidelberg 1984.

Liell, H. F. J.: Der hl. Christophorus in der romanischen Kirche zu Niedermendig, in: Zeitschrift für christliche Kunst 1, 1888, Sp. 397–400.

Liell, H. F. J.: Die Wandmalereien in der Kirche zu Niedermendig, in: Pastor Bonus, Zeitschrift für christliche Wissenschaft und Praxis 1. Jg. 1889.

Liessem, Udo: Zur Bau- und Kunstgeschichte der evangelischen Kirche und des Reichardsmünsters in Bendorf, in: Jahrbuch der Stadt Bendorf am Rhein, Jg. 3 (1975), 58–69.

Linz, Karl-Ernst: Aus der Geschichte des Alten Posthofes in Bacharach, in: Heimatjahrbuch Kreis Mainz-Bingen 1994, 30–33.

Luthmer, Ferdinand: Die Bau- und Kunstdenk-mäler des Regierungsbezirkes Wiesbaden. Hrsg. von dem Bezirksverband des Regierungsbezirkes Wiesbaden.

– Bd. I.: Der Rheingau. Frankfurt 1902; Bd. VI: Nachlese und Ergänzungen zu den Bänden I–V. Orts- und Namensregister des Gesamt-werkes. Frankfurt 1921.

Medding, Wolfgang: Zur Bau- und Kunstge-schichte der Viertälerkirchen und des Pfarr-hofes in Bacharach, in: Monatshefte für evan-gelische Kirchengeschichte 16, 1967, 171–183.

Metternich, Franz Graf Wolff: Die Ausmalung der katholischen Pfarrkirche zu Koblenz-Mo-selweiß, in: Jahrbuch der Rheinische Denk-malpflege X/XI. Jg., (1933/34), 131–133.

Pieters, Martijn: Die mittelalterlichen Wand-malereien in der alten Cyriakuskirche zu Nie-dermendig, in: Kurtrierisches Jahrbuch 42, (2002), 105–122.

Pieters, Martijn: Eine Wandmalerei in der alten Cyriakus-Kirche zu Niedermendig, in: Heimatjahrbuch Kreis Mayen-Koblenz 2002, 154–158.

Pieters, Martijn: Ein Riese schaut von der Wand. Die mittelalterlichen Wandmalereien mit der Darstellung des hl. Christophorus im Bistum Trier, in: Kurtrierisches Jahrbuch 45. Jg. (2005), 145–159.

Reichensperger, August: Wandmalereien in der Carmeliterkirche zu Boppard, in: Ver-mischte Schriften über christliche Kunst. Leipzig 1856, 420–425.

Renard, Edmund / Bardenhewer, Anton: Wie-derherstellung der spätgotischen Ausmalung der evangelischen Stiftskirche zu St. Goar, in: Berichte 1907, 47–56.

Die Restaurierung der Restaurierung? Zum Umgang mit Wandmalereien und Architek-turfassungen des Mittelalters im 19. und 20. Jahrhundert. Hrsg. von Matthias Exner und Ursula Schädler-Saub (Schriften des Hor-nemann Instituts Bd. 5). ICOMOS Hefte des Deutschen Nationalkomitees XXXVII. Mün-chen 2002.

Rheinstein und seine Sammlungen. Erinne-rungsblätter für die Besucher der Burg von W. Hermann. Bingen 1893.

Rudolf, Anja: Anton Bardenhewer. Ein Restau-rator zwischen Historismus und moderner Denkmalpflege. Petersberg 2001.

St. Valentinuskirche in Kiedrich 1493–1993. Zur 500 Jahrfeier ihrer Vollendung. Hrsg. von dem Katholischen Pfarramt St. Valentin Kied-rich. Eltville 1993.

Schippers, Adalbert: Drei spätgotische Wand-gemälde am Westchor der Laacher Abteikir-che, in: Wallraf-Richartz-Jahrbuch V, 1928, 47–53.

Schmidt, Aloys: Winand von Steeg, ein un-bekannter mittelrheinischer Künstler, in: Festschrift für Alois Thomas. Archäologische, kirchen- und kunsthistorische Beiträge. Zur Vollendung des siebzigsten Lebensjahres am 18. Januar 1966, dargeboten von Freunden und Bekannten. Trier 1967.

Schmidt, Aloys: Die Wandmalereien in den Kirchen zu Steeg und Oberdiebach, in: Jahr-buch zur Geschichte von Stadt und Land-kreis Kaiserslautern Bd. 12/13, (1974–1975), 305–327.

Schreiner, Klaus: Laienfrömmigkeit im späten Mittelalter. Formen, Funktionen, politisch-so-ziale Zusammenhänge (= Schriften des his-

torischen Kollegs, Kolloquien 20). München 1992.

Staab, Josef: Die Sankt Michaelskapelle in Kiedrich. Neue Erkenntnisse zur Kirchen- und Baugeschichte, in: Nassauische Annalen 104 (1993), 53–89.

Steger, Denise: Bilder für Gott und die Welt. Fassadenmalerei an Kirchengebäuden in Deutschland vom Ende des 12. Jh. bis zum Anfang des 16. Jh. Ein Beitrag zur Kunst und Kulturgeschichte des Mittelalters. Köln 1998.

Stein-Kecks, Heidrun / Meier, Beate: Sakrale Wandmalerei des Mittelalters, in: Regensburg im Mittelalter. Beiträge zur Stadtgeschichte vom frühen Mittelalter bis zum Beginn der Neuzeit. Hrsg. von Martin Angerer und Heinrich Wanderwitz unter Mitarbeit von Eugen Trapp. Regensburg 1995, 419–426.

Syrè, Willi: St. Medard Bendorf. 2. verb. Aufl. Bendorf 1989.

Wagner, Willi: Das ehem. Augustiner Chorherrenstift Ravengiersburg und die Nunkirche bei Sargenroth (Rheinische Kunststätten Heft 453). Neuss 2000.

Wendehorst, Alfred: Wer konnte im Mittelalter lesen und schreiben?, in: Schulen und Studium im sozialen Wandel des hohen und späten Mittelalters (Vorträge und Forschungen Bd. 30), hrsg. von Johannes Fried. Sigmaringen 1986, 9–35.

Westerhoff, Ingrid: Die Wandmalereien in der Apsis der Peterskirche in Bacharach, in: Denkmalpflege in Rheinland-Pfalz, Jg. 47–51, 1992–1996, (1999), 20–34.

Westerhoff, Ingrid / Lorenz, Frank: Der Winandturm im Posthof zu Bacharach und seine profanen Wandmalereien, in: Denkmalpflege in Rheinland-Pfalz, 52–56, 1997–2001, (2003), 103–111.

[Wilhelmi, J.]: Mitteilungen aus der Geschichte der Gemeinde Braubach von J. Wilhelmi, Pfarrer und Decan daselbst. Oberlahnstein 1884.

Abbildungsnachweis

Akademie der Wissenschaften und der Literatur Mainz
Forschungsstelle »Die Deutschen Inschriften«, Photoarchiv
S. 126, 157, 158, 159, 215, 216, 217, 218.

Generaldirektion Kulturelles Erbe Rheinland-Pfalz (GDKE)
Photoarchiv
S. 18 links, 23, 24, 25, 50 links, 88, 123, 153 oben

Planarchiv
S. 13, 17, 29, 36, 37, 41, 43, 45 links, 49, 50 rechts, 65, 71, 83, 98, 99, 100 links, 135, 146, 175 oben,
194, 196, 212, 220 links, 226

Restaurierungswerkstatt, Photoarchiv
S. 136, 188, 189

Landesamt für Denkmalpflege Hessen, Photoarchiv
S. 109 links

Dr. Eberhard J. Nikitsch
S. 80, 81, 87, 167, 177

Abb. S. 33 aus Die Deutschen Inschriften, Bd. 43
Abb. S. 78 aus AASS

alle anderen Photos im Besitz der Autorin.

Leider haben nicht alle Kirchen geregelte Öffnungszeiten, so dass man sich
vor dem Besuch sicherheitshalber nach diesen erkundigen sollte.